藝術與設計 入門

Foundations of Art + Design

亞倫·派普（Alan Pipes） 著

劉繩向、藍曉鹿　譯

推薦序

◎王明嘉

似乎很難找到一種與創作有關的專業，會像視覺藝術或視覺設計那麼定義模糊及無從批評。這種中外皆然，長久以來始終難以釐清的糾結，每當與一些藝術設計同好相聚交談時，往往陷入言辭雜辯的死胡同。台灣的視覺藝術與視覺設計工作者，似乎只靠視覺直觀（visual instinct）來創作，所謂視覺智養（visual literacy）幾乎是不需要，也是不存在的。這種偏重個人熱情、自由揮灑的創作觀，欠缺視覺智養做有智慧表現的創作生態，與幾十年來國內藝術設計教育的基本原理課程，使用的教材不當及低效的教學方式有關。

從三、四十年前大學藝術設計到現在視覺傳達科系的基本設計或視覺原理課程裡，仍然充斥著輾轉翻譯過來的極端表象化包浩斯設計理論，學生幾乎把全部時間花費在「畫」那些高度抽象的幾何圖形上，完全忽略了環境事物形像的對應關係。這種抽離現實的無意識塗鴉，再細緻，充其量只能算是製圖的訓練，根本談不上藝術設計原理的認知和學習。

另外，由於國內師資大多從學院畢業後直接擔任，往往欠缺外界的實務創作經驗。這種純粹靠書本框架硬撐的師資所調教出來的學生，畢業離開學校後，面對眼前生鮮活肉、血淋淋的殺戮市場時，過去課堂上機械式的學習殘渣，根本派不上用場，一切的創作或工作，只好在有限貧弱的直覺和仿冒國外作品的生態中自求多福。

亞倫‧派普的《藝術與設計入門》在國內翻譯上市，正好可以補充國內藝術與設計的缺憾。這本書將藝術與設計共通的知識原理做連貫性的整合論述，剛好可以糾正國內在過去「藝術士大夫」心態下，將藝術創作與設計表現做生硬切割的習性；作者本身也是一位漫畫家，原本隱晦的藝術原理和艱澀的設計知識，在他有趣文筆和生動圖片的配合之下，讀這本書，變成一種有趣的專業知性閱讀之旅。另外，作者早期工程學的教育背景，提供一般藝術設計書籍難得看到的科學資訊，他後期印刷學的藝匠型養成教育，也為《藝術與設計入門》這本書，增添不少歷史人文素養。

知識與常識最大的差別在於知識有一定的組織，亞里斯多德把萬物知識的根本歸結為材質因（material）、形式因（formal）、動能因（efficient）和結果因（final）。《藝術與設計入門》的論述組織，基本上也與亞氏的四因之說不謀而合，只是作者重點擺在「材質因」和「形式因」，把整本書分為「元素」和「規則」兩大篇，「動能因」和「結果因」則在兩大篇之下的十二個章節做適時適地的呈現。這不只使整本書的架構更簡明扼要，也吻合這本書探討藝術與設計的「基礎」（foundations）性質。現代視覺原理著重在普世人類的共通認知（cognition）之探究，掌握視覺元素和造形規則，等於掌握藝術與設計的「創作因」；一個創作者站在這個普世共通的認知基礎，就可以進一步發揮個人和文化豐富藝術與設計的「表現果」。

《藝術與設計入門》的每一章節前面都會先有一篇「導言」，對該章節做通盤扼要的簡述，然後再依序闡述每一主題項目的具體內容。如果先流覽完導言的部份，再進入主題項目的細節精讀，不只讀起來比較輕鬆愉快，也更容易瞭解通篇的主題意涵和細分的章節內容。讀者如果還沒有全神投入鑽研的準備，也可以只讀每一章節的導言部份，先對整本書有一個大概的印象，等到有時間，再針對每個主題項目，做仔細研讀和深入的瞭解。

基本上，這是一本針對大學部藝術與設計科系寫的「教科書」，老師可以整本拿來逐章教習或擇要作為輔助教材；本科系的學生可以當作課餘補充和豐富學習的讀物。同時，由於本書對藝術與設計基本原理有初步的介紹，因此不只是對藝術與設計有興趣的外系學生的最佳「入門書」，更是從它系轉進到藝術與設計科系的研究生不可或缺的「參考書」。

【推薦者簡介】

王明嘉，畢業於美國紐約普瑞特藝術學院傳達設計碩士班、美國紐約視覺藝術學院字體設計研究班、美國紐約Parsons學院西洋古籍及書體研究班、台灣師範大學美術學系西畫組。專精於視覺語言學、字體學領域、品牌標誌設計和視覺環境設計。現任王明嘉字體修院修士，台灣藝術大學視覺傳達設計學系兼任講師。

目錄

緒言

「情感影響理智……以美的形式呈現……因熱誠而出神入化……因幽默而發光閃耀……這才是所有藝術家該奉為圭臬的完美典範。」

——查爾斯·麥金塔（Charles Rennie Mackintosh）

藝術是什麼？達達主義畫家杜象可能會這麼說：藝術是藝術家所做的東西。當你凝視著當代藝術作品時，你或許會忍不住這麼想：藝術是某個你可以帶走的東西。藝術這個字源於梵文，意指「製造」或者「創造某個事物」。如今的我們只能揣想我們最早的先祖何以開始創造藝術，在洞穴的牆壁上畫圖並且雕刻。埃及壁畫（**0.1**）和非洲藝術（**0.4**）都擁有一種儀式的內涵，但依然努力取悅我們的眼睛。古希臘和羅馬人的生活裡充滿文化：詩歌、戲劇、雕刻——和繪畫（**0.3**），卻僅有非常少數流傳下來。他們可能是第一批純粹為了高興，以及他們的藝術所帶給他人的歡樂而畫的藝術家。

0.1 狩獵圖：內巴蒙陵墓，底比斯（約西元前1400年。濕壁畫，大英博物館，倫敦）。

埃及官員內巴蒙在妻子與女兒的陪伴下，赴濕地獵捕鳥類。做為最重要的人物，他的尺寸也是最大的——階級比例的一個範例。構圖是非寫實的，不過單獨看時，動物卻都被仔細地描繪出來。

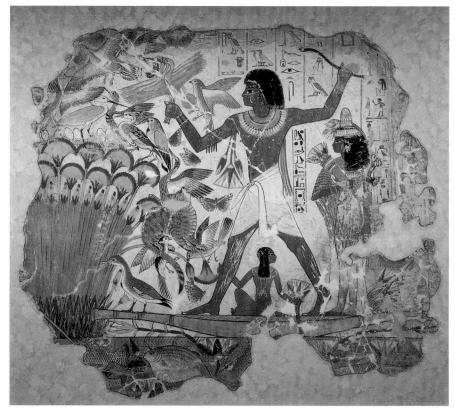

不論創造的理由是什麼，藝術都豐富了我們的生活，刺激我們的感官，或者只單純地令我們思考。藝術家因他們深入洞察人類境況的天賦而廣受尊敬。

在拜占庭和文藝復興時期（**0.5**），藝術家就只是一種職業：畫家擁有滿是助理的工作室，而工匠會調製顏料並準備畫板和畫布。他們通常為有錢人製作宗教性藝術作品，直到十九世紀，才開始出現「為藝術而藝術的藝術」，藝術被視為藝術家情感的一種表現。因為那時好萊塢把如梵谷和羅德列克等藝術家描繪成迷人卻飽受折磨的理想家，他們關閉在孤獨的閣樓裡，為其藝術承受痛苦。接著產生抽象藝術（**0.6**），而今天幾乎任何東西都有成為藝術品的可能。

設計是什麼？它源自於義大利文的 *disegnare*，意指創造。在今天這個隨處可見名牌牛仔褲和名牌廚房用具的時代，很容易便會將設計與時髦的消費品或器具劃上等號，藉由精明有目的的平面藝術作品（基本上還是以藝術為靈感），這些商品變得令人渴望，我們也因而忘記所有人造的東西──不論好壞──都是由某個人所設計的（**0.2**）。

在最廣的意涵上，設計是為行動作準備：計畫和組織。我們或許會「設計」某人，並且盤算著如何才能獲致成功。建築師設計建築物，工業設計師設計產品，而藝術家設計繪畫和雕塑。本書同時關注架上藝術──包含攝影和雕塑等的相關藝術，以及更具體的平面設計學科。所謂的架上藝術，是指素描、繪畫和版畫，取其在紙或畫布上製造符號的意涵；或者指螢幕式的藝術：運用錄影

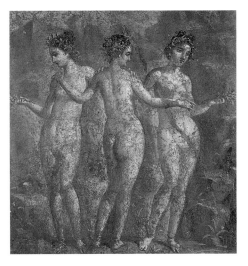

0.3（上）美惠三女神，丹塔圖斯‧龐瑟拉府，龐貝，西元一世紀。濕壁畫。國立考古博物館，拿坡里。

美惠三女神是維納斯（希臘名為愛芙洛蒂）的侍女：艾格拉雅（優雅）、優芙羅芯（歡笑）和莎莉雅（青春美麗）（**12.1**）。

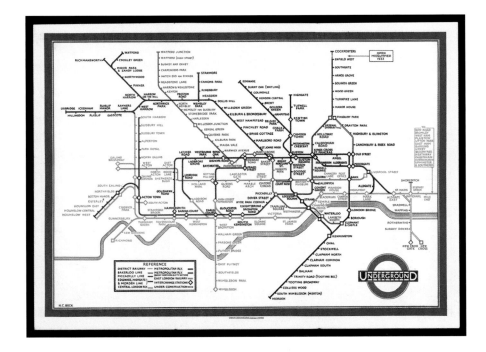

0.2（對頁）哈利‧貝克，倫敦地鐵圖，1931-33。彩色平版印刷，6×9吋（15.7×22.6公分）。版權屬於倫敦交通局。

據信是以電路圖為靈感，貝克避開混亂的地勢，並把路線拉直，以替倫敦地下鐵路系統創造出一個抽象的示意圖，此圖後成為世界各地交通運輸網的一個建造樣板。

機、電腦和裝置的作品。電腦模糊了傳統創造原則的界線，但也都和籌畫並作視覺組織的需要扯上關係。

設計也是一種解決問題的方式。不過不像數學，藝術和設計裡從來沒有單一的正確解答。所以藝術家和設計師才常被稱作「創意人」。畫家和雕刻家經常自訂創作主題；設計師和插畫家收到帶有嚴格限定框架的指示，並嘗試在那些限制的基礎上構思圖案。即便在抽象的表現主義流派裡——他們常讓你以為藝術家只是將一罐顏料砸在畫布上便希冀好運天降——也隱含著縝密的創造過程。藝術家在創造一個結果的需求驅策下，眼手並用，而且他深受整個從過去直到創作當下的藝術史影響。運氣和意外也的確有其位置，不過機緣巧合會是更貼切的字眼：你需要技巧和經驗，才能把一個快樂的意外轉變成你的優勢。

綜合性的藝術和設計史概要不在此書範疇，不過我們還是準備了豐富的書籍和網路資料——本書近末尾處列有一些，讀者應該可以受到啟發而作更深入的探究。本書也不是藝術鑑賞指南，儘管了解藝術作品是如何以及為何被創造，藝術家試圖達到什麼目的，以及受到誰的影響必定會在構思自己的作品時產生幫

0.4（上）阿瑞岡，宮殿門上的嵌板，歐西—伊洛林，約魯巴（奈及利亞），二十世紀初期。木頭，高71吋（1.82公尺），福勒文化歷史博物館，洛杉磯大學，加州。

約魯巴有非常悠久的木雕歷史。這是一個近代的範本，因為可以看見抽菸斗的腳踏車騎士和拿著來福槍的警察。

0.5 范艾克，《羅林大臣的聖母》，約1420年，油彩、木板，26×24吋（66×62公分）。羅浮宮，巴黎。

范艾克讓油畫技術和深空間的描繪技巧更加精進。尼卡拉斯·羅林是勃艮地好菲利普（菲利普三世）宮廷裡的顯要人物。瑪利亞把嬰孩耶穌交給羅林。百合和玫瑰花象徵她的貞潔；一對孔雀則代表不朽與尊榮（**7.43**）。

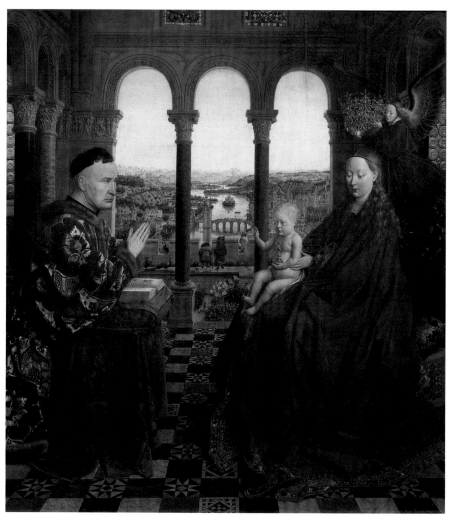

0.6 蒙德里安，《黃、藍和紅的構圖》1937-42。油彩、畫布，28 5/8×27 1/4吋（72.5×69公分），泰德美術館，倫敦，版權屬於蒙德里安／霍茲曼基金會。2008年。C/O International, Warrenton，維吉尼亞州，美國。

蒙德里安1938年離開巴黎，帶著這幅抽象畫到倫敦和紐約繼續創作。他由四條橫線和五條直線開始畫。

助。觀看應該是每位藝術家的最重要訓練。

本書脈絡中的設計所指涉的不僅是構圖。第一部裡討論如何安置並排列各種設計元素（單獨來看，並無太大用處），以創造出統一、有深度並且能引發觀者興趣的作品──規則或原則則是第二部的概要。插圖不只當成範例用，也能是靈感來源。儘管篇章是按邏輯上的順序展開，但卻幾乎不可能被分割成別的元素──例如討論線條而不提及肌理的成分。你或許會爭辯說色彩更基本，應該先談論，然而做為一個高專業性的主題，它還是被留到第一部的最後才出場。會有某些內容重複和重疊，但是也許讀者能看出所有的設計元素和原則都同樣重要，而且一旦在對的組合中群組起來，它們便能創造出成功的藝術作品或設計。我們講述它們，至於如何運用則全看你。

我們把握機會為此修訂本增加了平面設計的內容，主要是在新的彩色圖像方面，並增加一些新的有關歷史的方塊，以及設計新的學生專題和練習。我想要感謝羅倫斯·金出版社的我的編輯約翰·傑維斯所投入的創意，我的圖片研究員亞曼達·羅素，以及設計師伊恩·杭特，感謝他努力協調文字和圖片，使其成為一個跟得上時代的和諧整體。

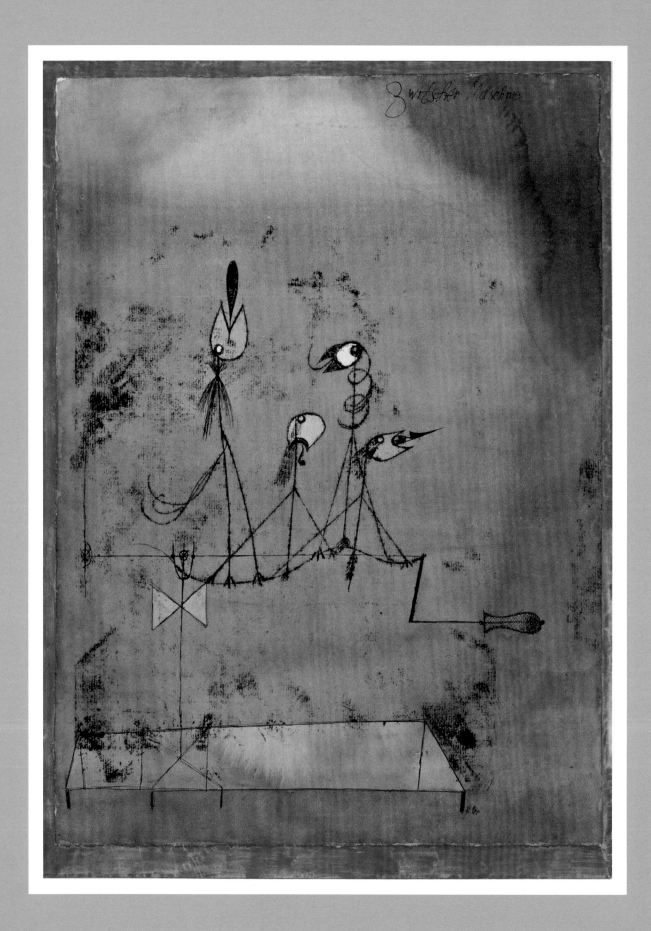

Part 1 元素

線條、形狀、肌理、空間、運動、明暗和色彩都是藝術和設計的主要元素，在接下來的篇章裡，我們將按部就班地介紹這些元素。從在一塊空白帆布上的冒險開始，壓軸好戲則是這所有元素中的複雜之最——色彩。儘管是依照一種邏輯的序列登場，但這些藝術和設計的元素卻無法全然分割開來，因此將會有某些重疊和重複的部分。在第二部裡，我們將開始混合運用這些元素。

保羅‧克利，《鳥鳴器》，1922。水彩、鋼筆、墨水畫於油彩再轉印至紙上，後裱褙於硬紙板，25 1/4×19吋（63.8×48.1公分），現代美術館，紐約。購買。

這些生物和手搖鑽以金屬線般的神經質線條繪成，很像一個會把受害人吸入下頭洞裡的音樂盒。克利先在底下墊著張油彩薄片的描圖紙上描摩圖形，接著再將這些圖像轉印至一個新的底材上。形成粗糙具顆粒感的線條後，他再在以水彩重新加工。

Ⅰ | 點與線

「最初的運動、動因，起始於點自發的移動。於是成就一條線。它出門散步，可以說，漫無目的地，就為了散步而散步。」

——保羅・克利

MASA（設計和插圖）和史都華・麥亞瑟（Stuart McArthur）（藝術指導），《羅比尼奧王子（Robinho The Prince）─耐吉足球名人》，2006。向量圖，12 1/4×7 1/8吋（31×17公分）。

委內瑞拉設計師瓦葵茲（Miguel Vásquez）所畫，這是為耐吉歐洲足球賽所做的T恤設計之一，特色在以同粗細的不中斷連續線條描繪出足球明星，並以鮮豔的拉丁美洲色彩作亮點。

導言

線條是所有設計**元素**中最基礎而且最多功能者。線條是孩童所畫的第一種符號（**1.1**），大部分是以他們所使用的繪圖工具，像是鉛筆、蠟筆、彩色筆，甚至是有尖尾的畫筆──不論那畫筆有多鈍──畫出的。在手的自然移動下，我們使用它們畫出線條（**1.2**）。

我們的祖先以線條做出某些最早出現的繪畫圖像，法國和西班牙洞穴裡的繪畫便是典型代表。祖先們在洞穴裡運用手指或尖的棍子，沾木炭或紅赭石來描畫可辨認的動物（**1.3**）。以線條雕出、刻在岩石上的動物形象，世界各地都看得到。

在數學的領域裡，一條線連接兩個或者更多的點。它有長度和方向，卻沒有寬度──它是一維的。在藝術和設計裡，線條得被看見，因此必須有寬度，不過這卻不是它們最重要的特質。我們永遠可以認出一條線，無論它是纖細清晰如蝕刻裡所見，或者粗寬如納茲卡的線條──那些巨大神秘的鳥圖（**1.4**），和秘魯沙漠中的昆蟲，某些以粗如飛機跑道的線條畫成。

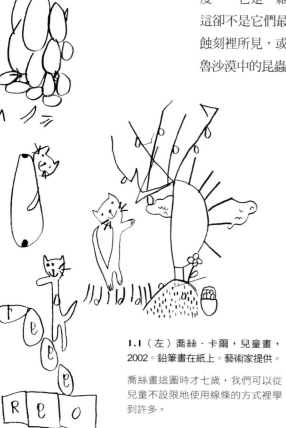

1.1（左）喬絲・卡爾，兒童畫，2002。鉛筆畫在紙上。藝術家提供。

喬絲畫這圖時才七歲，我們可以從兒童不設限地使用線條的方式裡學到許多。

1.2（右）亨利・馬蒂斯，《女子肖像》，1939。鉛筆畫在紙上，10 1/4×8吋（26×20.2公分），國家艾米塔吉博物館，聖彼得堡。

馬蒂斯僅以數筆流暢靈巧的鉛筆線條，便捕捉住心情與神韻。

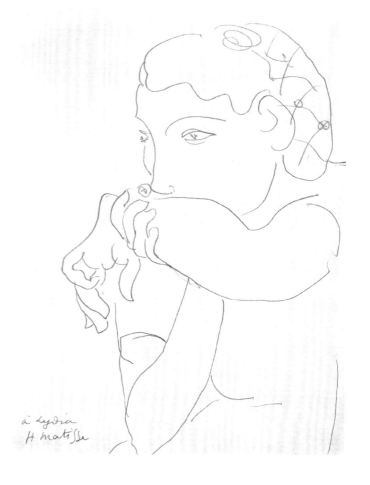

à lydia
H matisse

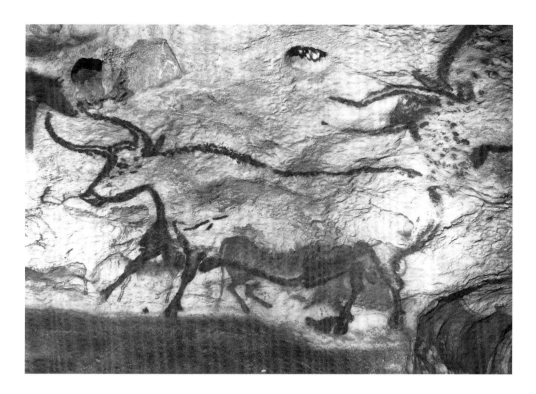

1.3 公牛，拉斯科山洞，法國。約西元前12,000年。在石灰石上塗敷顏料。

1940年，四名從法國多敦涅區來的青少年發現一個山洞的入口，裡頭有舊石器時代晚期留下來的岩石畫。山洞裡，可見運動感十足的馬匹、歐洲野牛以及鹿的圖繪。

在一件藝術作品中，線條為主要元素者稱之為**素描**。無論它是以鉛筆、鋼筆或畫筆所畫。保羅‧克利（1879-1940），瑞士畫家和教師，形容素描像是帶著個點或者一條線去散步。他很喜歡自發地畫，不事先構圖，而且經常僅在他覺得滿意，覺得作品已經完成而收筆之後，才開始構思**主題**或標題（見頁12）。

不過，說素描像是展開一趟旅程的類比卻相當有力。所有的素描都起始於紙上的一個點，一個記號，而且藉由手在空間裡的動作，便發展成一條線。我們回頭去看我們所做出的東西，而且在雙眼所見之物的影響下，線條可能改變方向。最後，「主動的」線條相遇並相互連結，而形成錨定在紙面上的被動平面（稍後會作更多討論），然後創造的過程繼續下去。因此線條並非只標記在二維的空間裡，它們同時也是一份在時間裡移動的視覺記錄。克利說：「只有那單一的點是沒有生命，沒有能量的，因為缺乏時間的維度。」然後，素描藉觀者視線的移動而被感知。藝術評論家約翰‧伯格形容素描是「一種有關主題的訊問；我們應該以我們的眼睛發問並且傾聽。」

當我們思考線條畫時，首先想到的是輪廓。如同填色本裡有著明顯輪廓線的圖像，漫畫書角色周圍的粗黑線，或者是使用說明書裡的冰冷無情感的圖表。儘管我們可以輕易看出這些圖畫描繪的是現實世界中的什麼東西，它們的構圖卻多半是抽象的──例如在深淺之間，或者在物件和其背景之間描繪邊緣或邊線。

非但代替現實，線條畫本身也可以具備高度的表現性，如我們在克利作品中所見。線條還有其他的用途──它們可以在一幅構圖或版面中用來分割空間，並且做為裝飾和潤飾。

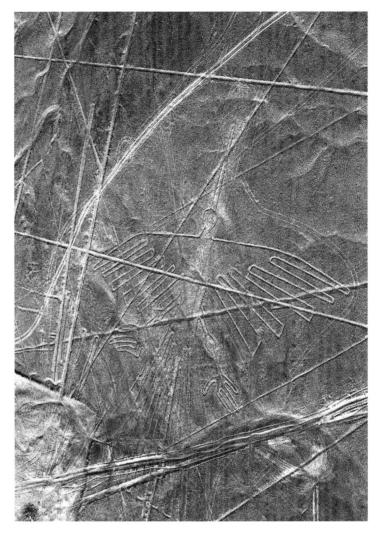

一條直線是最抽象的元素之一，卻能傳遞各種氛圍和情緒——生氣、平靜、恐懼、優雅、興奮——只要其尺寸、形狀、位置、方向和密度等屬性改變的話。把線條放在一起，然後你便可以運用肌理、明暗度和「色彩」來建構平面和體積。你可以創造錯覺，如**三維性**和透視感，並且召喚出各種想法（**1.5**、**1.6**）。某些線條的組合可以做出象形圖與字體，而不遺漏其任何意涵層次。

在平面設計和印刷品製作中，「線稿」是指黑色或其他單一色彩，沒有任何陰影或色彩，只用單一印版——也就是以一種油墨混合物——印刷者，而且不涉及任何中介過程，如過網。想想看比亞茲萊（1872-98）的線條畫，全是些沒有色調層次的單色區塊、點或者線（**2.31**）。

有幾種方式能以不用調配灰色墨水便讓眼睛感覺看見灰色陰影：以點描、交叉影線，或者，比如說，將一張相片或鉛筆畫的色調改變成一系列中間色的點，這些點從遠處看會褪成灰色陰影（見頁34-35）。

到目前為止，我們已經討論過以鉛筆、鋼筆或筆刷製作的手畫線條。直線可以

藉由一把尺，而圓可以運用圓規來畫出。而且，當然電腦甚至讓這些簡單的器具變成多餘。

曲線是另一回事。在能夠利用電腦來畫出圓滑的曲線之前，建築師、船隻設計師和製圖人是使用曲線板和各種長條形膠合板式的模板或樣條（**曲線尺**），或者以用吊錘或「鉛鴨」繃緊的粗鋼琴弦來畫弧線或者橢圓形（**2.19**）。

1940年代，法國工程師貝茲（1910-99）研發畫出可操縱的曲線運算式，用以規劃由電腦控制的銑床路徑。今天每一個使用如Adobe Illustroator等繪圖軟體，或者如Adobe Photoshop（**2.20**）等影像處理軟體的人無不知曉貝茲曲線工具，更正確的名稱應為「基本樣條線」。看起來更「自然」的曲線可以利用「碎形」的數學運算做出來。

1.6（上）伊芙琳娜・弗蕾絲居拉，《女人和花園》，2002。線條畫。藝術家提供。

應用Adobe Illustrator軟體，以滑鼠徒手畫出。弗蕾絲居拉為有線電視公司ntl:home畫了一系列的圖。這個範例是在為園藝節目作宣傳。平面設計由藍比・奈恩倫敦事務所所做。

點

一切起始於一個**點**。在數學裡,一個點是沒有維度的,只是在空間裡的一個位置。希臘哲學家歐幾里德(約公元前325-270年)將點定義成「沒有部分之物」。在藝術和設計裡或許很難製造這樣的一個點,因此我們以圓點、短觸和墨漬形狀的小點替代。假如想被看見,這樣的標記就得有形狀,稱之為質量。就像線的寬度,點的尺寸不經常是它最重要的屬性——它可以微小如針尖,或者大如星球,不過卻依然被描述成一個點。

沿著一條線的大致方向所排列的點會組成一條虛線(點線),而藉由仔細地排列許多點,將可能形成一個圖案(**1.9**),這種技術便稱之為**點刻法**,類似的過程被運用在版畫製作上,以模擬色調。雕刻家則使用固定在點線機或打洞機上的特殊打點工具,來重現一種炭筆或粉蠟筆線條的粗糙效果。

1.7 吉米・派克,《兩個人在洞穴中》,1997,壓克力顏料,畫布,47 5/8×35 7/8吋(121×91公分),荷塞克藝廊,倫敦。

點是澳洲原住民畫作裡的傳統特色,內容多描繪「夢」。這些畫通常是繞著一個平放在地面上的底材(支座)移動而創造的。

1.8（左）秀拉，《馬戲團》（細部），1891。油彩，油畫布，73×60吋（185.5×152.5公分）。奧塞美術館，巴黎。（**7.25**）

點描派畫家對色彩的科學理論十分著迷。他們並置小的純原色短觸，以在視覺上調出第二色和第三色，並製造出鮮明的中性色。

1.9（右）艾倫·貝克，《嬰兒臉》，1989。墨水，紙，2 1/3×2 1/3吋（6×6公分）。藝術家提供。

像畫交叉影線般地畫上點，使得遠觀時，可以產生類似明暗的區塊。

當攝影發明後，印刷工以有直線的玻璃網屏來將照片和插圖上的連續灰色區域改變成不同尺寸、能印出的規律黑色點狀圖案。製版照相機的鏡頭所製造的點永遠是圓的。在今天，這種過程均以掃描器、電腦和雷射網片輸出機等數位化地完成，而且點可以是橢圓的、方的，或者是任何其他的形狀，或者相同大小的點也能隨意分布以做出更寫實的效果，此便稱為**亂數網點**。

許多其他的藝術和手工藝使用更規則的點和短觸陣列來創造畫面和圖案——織品設計、繡帷、地毯和交叉繡的刺繡都使用並置的小色塊，這些色塊遠看時會合併成一連續的色調。馬賽克則是運用**鑲嵌物**，或者大理石或玻璃製的彩色小方塊做成，這些方塊在有限的色系內，多半按**輪廓**而非規則的陣列排列，以形成一個擁有各種色調的豐富色彩表面。

點是澳洲原住民——尤其是居住於中央沙漠地帶者——藝術裡的一個傳統特色，不論是身體彩繪、沙畫還是更近期的以壓克力顏料畫在紙或帆布上的作品都具備此特質。這些作品經常描繪「夢境」，是由不同社群所擁有的神秘創造故事（**1.7**）。實際上，點是一種掩飾手段，隱藏著只有圈內人才看得懂的神聖圖案。傳統上，作品是繞著一個平放在地上的底材（支座）不斷移動而創造出來的。這讓打點——利用一枝尖的棍子或畫筆來畫——成為一種完美的技巧。

世界其他地方的畫家也一再使用色點，尤其是要做出強光效果時。快乾的蛋彩畫技巧是靠相鄰（高密度）排列的彩色短觸，而非濕的顏料調和物——可能是調入油。點描派畫家是一群包括秀拉（1859-91）在內的法國藝術家，秀拉對最新的光學色彩理論十分著迷。他們用高密度並置的方式排列小的純原色色點，以在視覺上調出第二色和第三色（**1.8**）。

之後，藝術家如梵谷（1853-90）則以更鬆散且更塊狀的方式運用此技巧，呈現出一種更栩栩如生的效果，而近期，美國**照相寫實主義**藝術家查克·克羅斯（1940-）在其巨型的肖像裡（**1.10, 10.16**）運用複合短觸的光學混色效果，每一個短觸都以一個包含形狀和色彩的複合圖案構成。

1.10 查克·克羅斯，《自畫像》（細部），2005，油彩，畫布，108 3/4×84吋（276.2×213.4公分）。佩斯·威登斯坦提供，紐約（**10.16**）

克羅斯使用一種以複合式菱形短觸構成的格狀「馬賽克」，每一短觸裡都包含著抽象的捲狀物。

線的形式

1.11 威廉・東荷，《手畫》，
2003，線條畫。藝術家提供。

指導手冊裡的圖，運用了一條包
含同粗細之實邊界的輪廓線和線
條。內部的線條畫得較細。此範
例是以鉛筆創作的，然後再掃描
入電腦裡，並以Photoshop作最後
加工。

說起**線**，就會先想到**輪廓**──描述形狀和
其邊緣或邊界的實線或虛線（**1.11**）。某
些最早期的圖畫只有外形或輪廓，幾乎沒
什麼內部的細節。還是小孩的時候，我們
會拿到畫滿**輪廓線**的填色本並且被鼓勵在
線框內塗滿顏色。後來，我們又接觸到
漫畫書和它們強烈的輪廓，有時候填滿
平塗的色彩。在藝術和設計裡，則有我
們所熟悉的教堂的彩繪玻璃窗和由李奇登斯坦（1923-97）（**3.21**），與歐皮
（1958-）（**1.28**）創作的普普藝術作品。

輪廓是一種抽象概念，經常用以定義在背景襯托下之物體的形狀──我們可以
認出一棵樹和一朵花的輪廓，儘管有許多的樹種，而且每一棵數都不同。就算
沒有色彩、比例或更進一步的肌理等暗示和線索，我們仍舊可以光靠輪廓來辨
識物體（**1.12**）。

數學上的線是沒有寬度的。在藝術和設計中，我們或許可以藉一枝尖筆或**銀針
筆**來嘗試達到此完美狀態，甚至以電腦驅動的雷射網片輸出機創造出精準的
線，然而我們所使用的工具和設備卻經常賦予一條畫出來的線質量與性質。你
聽到人們談論「經濟線」原理，畢卡索（1881-1973）或馬蒂斯（1869-1954）
可以單藉幾筆靈巧俐落的筆觸，便創造出某物的圖像（**1.2**）。這被當成一種美
德在傳述。馬蒂斯和他之類的藝術家釋放了輪廓，他們把它拆解成一種不精確
卻能喚起記憶的印象。漫畫家也一樣，試圖以最少最少的線條傳達出一個概念
（**1.13**）。

除了在繪畫中的功能之外，線條也能被運用在構圖上，以分割空間，並引領觀
者的視線繞著圖像前進。點或短線以一種能讓我們的腦與點匯合、填補缺口，
並完成圖像（**1.14**）的方式排列，便形成所謂的**暗線**。

而**心理線**則是完全不存在的線，除了一條能結合，比如說，一個人的視線和他
們正在看的物體的想像的光線，或者是從一個箭頭的尖端延伸入空間裡的線。
藝術家和設計師使用心理線來指引觀者繞著一幅圖前進，並且控制他們的觀看
經驗。

在漫畫中，線條有時被用以描繪看不見的東西──例如用條紋線來表示移動的
飛機或汽車的速度，或者一個冷或者緊張的人的顫抖。

Contour這個字經常被當成outline（外形）的同義字來使用。更精確地說，前者是在描述一個能賦予物體體積的線條——例如環繞著大桶子的箍，或者形成海灘球切面的線條。地圖上的一條contour line（等高線）是指在相同高度上匯合的線，不過一個contour也可以是繞著一座燈塔盤旋的條紋，或者標示出毛蟲身體節段的條紋。會運用**交叉影線**（見頁34-35）來為輪廓增加明暗度的藝術家，也通常會繞著物體的外形彎曲這些影線，以做出更寫實的詮釋。

1.12（上）愛斯華斯・凱利，《五葉熱帶植物》，1981。鉛筆，紙，18×24吋（46×61公分）。私人收藏。

凱利捕捉有機物的活力與纖細節奏。

1.13（左）亞倫・派普，《自畫像》，2003，鉛筆、墨水和紙，4 1/3×3 15/16 吋（11×10公分）。作者提供。

漫畫的目的便是在以最少量的線條傳達一個訊息。在此作者用鋼筆和墨水在紙上畫下一幅自畫像。

1.14（右）亞倫・派普（根據義大利心理學家蓋卡諾・卡尼莎的三角形所畫），《三角錯視》，2003，Macromedia FreeHand。作者提供。

此錯視圖示範了暗線。你看見了白色的三角形嗎？它並不真的存在；是我們的腦子填補了缺口。

線的方向

一條線可以有長度，可以有方向，而且線的傾向可以傳達給觀者大腦不同的訊息（**1.16**）。水平線象徵著安靜和靜止，可能是因為我們會與休息或入眠時的橫臥狀態聯想在一起。垂直線，就像站立的人，代表行動的潛能。英國詩人和畫家威廉‧布萊克（1757-1827）相信更靈性的詮釋：靜態的、水平的圖案象徵悲傷，以及人類的不完美狀態；垂直者則代表向上的移動，暗示著幸福和獲得救贖的希望（**1.15**）。

橫線和直線擺在一起便形成格子，是平面設計師和如蒙德里安（1872-1944）等的藝術家（**0.6**），以及荷蘭風格派運動的杜斯伯格（1883-1931）經常使用的表達形式。這些藝術家受神智學的宗教信念影響，企圖藉由將自然形式簡化成橫向和縱向直線的簡單元素，以及以**原色**——紅、藍、黃——加黑和白來取代整個自然色域的作法，創造宇宙的和諧。蒙德里安和杜斯伯格最後甚至為了後者堅持

1.16 梵谷，《柏樹》，1889，油彩，畫布，18 1/2×24 1/2吋（47×62.3公分）。不萊梅美術館（在第二次世界大戰期間遺失）。

梵谷漩渦狀的線條充滿能量和動力，幾乎記錄了風的力量和移動。

1.17（下）北方設計，《通訊電信》展，2005。海報。平版印刷。60×40吋（152.4×101.6公分）。

倫敦橋頭堡藝廊使用堆疊在一起並呈九度擺放的未來體粗黑斜體字做為其企業識別，始終不變的縱向排列表達出動態感。

使用斜線而反目！

斜線是所有線條中最具動感者（**1.17-1.20**）。人們在準備行動時，經常會前傾，因此我們把斜線看成運動的象徵。由此可以推衍出一件事，大多數的畫都是長方形的，或者擁有長方形的框，因此你可以發現，任何在其中或者貫穿長方形的斜線都能創造出**張力**。

水平面和垂直面能提供穩定性——想想建築物外殼下的鋼筋或者希臘神殿的堅固。把三個點連在一起，你能得出一個三角形。三角形是穩定的，所以擠奶凳才會有三條腿，它不會在高低不平的地面上翻倒。然而克利眼中的三角形卻有不同

風格派：荷蘭，1917-32

De Stijl 是荷蘭文「風格」的意思。杜斯伯格和蒙德里安在1917年創辦了一份名為 *De Stijl* 的刊物。蒙德里安在1920年發表一篇新造型主義宣言。其他的成員包括瑞維特（1888-1965）和列克（1876-1958）。他們的作品對包浩斯和國際式樣主義風格產生巨大影響。

意義。他認為三角形之所以擁有三角形的形狀，是因為一個點與一條線在一個基底和其具指向的推力之間發生緊張關係，斜向的推力，並且，「遵從其愛神的命令」，釋放此緊張。一個三角形挾著它所有的內在能量，變成一個箭頭。「律動、活動的形式是一個好東西，」他說，拋棄為抽象而抽象的抽象。「休息、終止的形式，是拙劣的。」

在平面設計中，按斜線排列意味著活力與動態，是一種首次出現於1920年代、義大利未來主義畫家海報中的風格。此風格由風格派運動接續發展，該運動擁

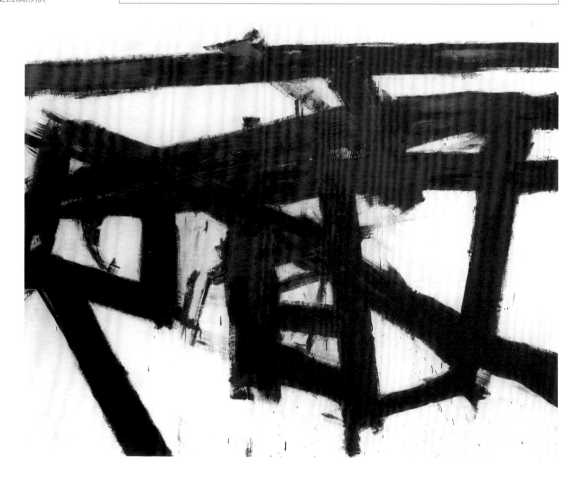

1.18 法蘭克・克林，《馬霍寧》，1956。油彩和紙拼貼於畫布上，80×100吋（203.2×254公分），惠特尼美國藝術博物館，紐約。

克林這富勃發生命力的動態線條，是以一枝寬畫筆畫在白報紙上，接著剪下並於畫布上重組而成，充分表現出一種力與律動的感覺。當黑色開始居主導地位，白色區塊便自成形狀。

構成主義：俄國，1919-34

構成主義（Constructivism）是俄國的一個前衛運動，目的在讓革命藝術為新蘇維埃國家服務。它源自於馬列維奇（1878-1935）的絕對主義（一種以方形和圓形為基礎的藝術運動），但它首次面世的作品卻是塔特林（1885-1953）的「第三國際紀念碑」（1919）提案，那是一個比巴黎艾菲爾鐵塔還高的3D螺旋形結構（從未建造）。其他的構成主義藝術家還包括平面設計師李西斯基（1890-1941），雕塑家賈伯（1890-1977），他是機動藝術（Kinetic Art）的先驅之一，還有攝影家兼平面設計師羅德欽柯（1891-1956）。構成主義家對二十世紀的平面設計、攝影及電影都產生極大影響，並替包浩斯和當代設計師如葛瑞和布洛蒂等鋪路。

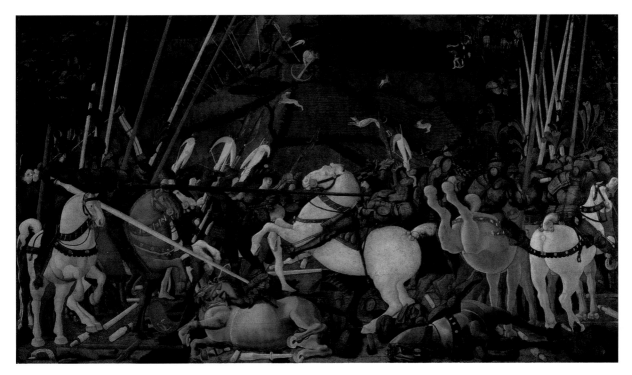

有自己的同名雜誌,在其雜誌中,字體從早先的直線形束縛裡解放。木頭或金屬的活體鑄字最容易作水平排列,但是平版印刷卻能擺脫此限制。有影響力的德國藝術學校——包浩斯的校友,和俄國構成主義藝術家,如羅德欽柯,影響了後來的藝術家,而且斜線的動力說也成為平面設計中的商業主流。今天,電腦讓我們可以按照所選擇的任何方式替字體與線條作排列與定位。

1.19 烏切羅,《聖羅馬諾之役》,1430年代。蛋彩,畫板,72×126吋(1.82×3.2公尺),烏菲茲美術館,佛羅倫斯。

烏切羅藉由躺在地上按透視法縮短的馬,以及斷矛的排列來展現單點透視效果。當高舉的長矛列呈扇形傾斜過畫面時,為整幅圖帶來律動與節奏感。

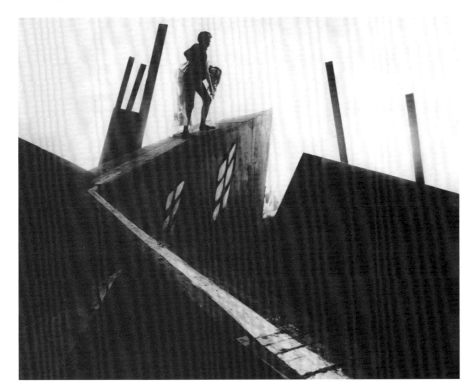

1.20 羅伯特・威恩,《卡里加利博士的小屋》,1920。劇照。

此部德國表現主義恐怖片運用強烈的斜線和歪斜的景色來迷惑觀眾,並傳達出旁白者的瘋狂。

線的特性

線的特性產生於繪畫工具、底材或支座和藝術家的手之間的互動（1.21）。線的特性是在描述一條線的表象而非其方向，不過就像方向，線條的特質也能傳達心情或情緒。變化線的特質也能為圖畫增添趣味——比方將使用說明書裡的圖表和馬蒂斯的圖作一比較。

一條線能是粗的或細的，或者在粗細間作變化，就像一份手寫稿，可以是粗大而不熟練的（1.23），也可以是秀雅精緻的（1.24）。它可以是冰冷而無人味的

（**1.22**），或者是自由而富表現力的。線條的特性，決定一幅圖將如何被詮釋。

平均施力在光滑紙上所畫的一條鉛筆線，不僅看起來和以不同力道在粗糙紙面上所畫的線不同，也傳遞給觀者不同的訊息。平滑的紙給人流暢明晰感，粗糙的紙則會打斷線條，不平整的表面卡住石墨，線條的特色也將變得較不清晰。變化施力可以製造出書法的、如緞帶般的效果，粗糙的表面能凸顯色調的變化，成果幾乎是三維的。

畫圖工具有許多種。有許多品級的鉛筆，筆芯從軟的到硬的都有，而且還有鋼筆、麥克筆、炭筆、粉蠟筆、畫筆。也有許多種基底材——紙、畫布、刮板、蝕刻板。你將發現線的特性的變化幾乎是無限的。在能模擬「自然媒材」的電腦程式幫助下，如Corel的Painter，把一個具壓敏性的Wacom繪圖板和手寫筆結合起來，可以詳細規定每一個特徵，好比說，畫筆，甚至連想要的毛髮數量、刷毛束的大小，以及彈性程度都可以要求。

線的特性的變化，可以與一首樂曲裡的速度、節奏、重音和音調變化等相對照。藉由線的特質的改變，你可以幫助觀者了解一幅素描或畫，當他們的視線繞著所畫物體的表面移動時，指示他們什麼是重要的，什麼又是次要的。

1.24（左）馬西，《竇加》，1882年二月。鉛筆，18×12吋（48×31公分）

此幅描繪印象派畫家竇加的鉛筆畫十分細緻，僅用了非常少的陰影或影線。

1.23（下）姜尼·漢納，《漢克·威廉斯的過世》，2003，墨水，紙。藝術家提供。

漢納使用一條表情豐富的線，而且他經常藉墨水來做出肌理及粗獷的手寫字。

線和輪廓：定義形狀

1.25（上）凱倫・唐奈利，《校長》，2002。墨水，紙。1 1/8×1 1/8吋（3×3公分）。藝術家提供。

童書的插畫經常會畫一個簡單的輪廓。假如需要，作者便以水彩平染來上色。

輪廓是一個抽象概念——一個景象邊緣或者深淺間界線的視覺化。不過，人類卻有能力把輪廓解讀成某個真正存在之物的再現。

大多數的畫家會先畫一幅素描、一張預備草稿，然後再將之描摹到基底材或底面上做為上色的起點。第一步是畫輪廓，定義出將要上色的形狀。有時候這輪廓會因接續畫上的符號而模糊；有時候，好比在藝術家如盧奧（1871-1958）——他初入行時是個彩繪玻璃畫家——夏戈爾（1887-1985），和雷捷（1881-1955）等人的作品裡，線條不但保留，甚至可能用黑色顏料加以強調。

在插畫裡，以水彩或不透明水彩顏料替用筆和墨水（**1.25**）畫的線條畫上色，似乎是一個很自然的步驟。先是平塗，然後，或許加上更富**表情**的記號。凱特・格林威（1846-1901）在黑色線條上運用細緻的薄塗技巧，之後插圖家如亞瑟・雷克漢（1867-1939）和愛德蒙・杜拉克（1882-1953）使用更濃豔、更多樣的色彩，儘管當時的印刷技術有限，但複製的效果依然很好。這種方法（今天依然以電腦操作之），能產生不論印在哪種等級的紙上效果都很好的高清晰度圖像（**1.26**）。就算某處出了差錯，顏色無法印出，黑色的影像依舊看得懂。

此種製作插畫的方式，今日仍深受歡迎，不僅漫畫書、童書愛用，也是編輯和廣告作品的主流。在以電腦製作的藝術作品領域中，即使畫圖的工具是手寫筆和繪圖板——輪廓依然是主角。

在藝術中，1960年代普普藝術運動的畫家如李奇登斯坦和安迪・沃荷（1928-87），就以連環漫畫的插畫為靈感，並且將它們挪至大畫布，佔滿整個畫面，李奇登斯坦也以他巨大厚實的點陣來模擬本戴拼貼用平網（曾經用來替報紙的圖像加添色調）。更近期則有藝術家如歐皮（1958-）和考爾菲爾德（1936-2005）等，讓粗黑的輪廓成為其作品的一個特色（**1.27, 1.28**）。

1.26 倫斯威特，《無題》（Levi's的銀色標籤系列廣告），1999。

向量程式做出一條清晰、平整且完全平塗的線。某些插圖家會用Photoshop替他們的作品加工，以添加一些肌理和一種繪畫的風格。

然而，輪廓線的大師非日本版畫家葛飾北齋（1760-1849）（**9.4**）和安藤廣重（1797-1858）莫屬。儘管中國和日本的藝術家都是嫻熟於質樸且富表現力之畫法的大師，這些藝術家致力在木刻凸版版畫（稱為**浮世繪**）相對平整和勻稱的線條裡，傳遞一種令人難忘的強烈美感，而對西方藝術和設計產生深遠影響。其線條的質樸、沒有陰影和雜亂及構圖中的留白等運用，都影響了如畫家竇加（1834-1917）和梵谷，平面設計師比亞茲萊、羅特列克（1854-1901），和建築師法蘭克・洛伊・萊特（1867-1959）等諸多人。

I.27（左）考爾菲爾德，《午餐後》，1975。壓克力顏料，畫布，98×83吋（2.48×2.13公尺），泰德美術館，倫敦。

普普藝術家考爾菲爾德，將有黑色輪廓線的圖像和平塗的色面與照相寫實主義的片段混合在一起，形成一幅不安又意涵曖昧的構圖。一幀西庸古堡的巨幅照片掛在一間餐廳裡，與其周圍的漫畫相對比。

I.28 歐皮，模糊樂團（Blur）CD的封面，2000。

歐皮在電腦上描摹照片，以製造出他的招牌精簡線條。他不是把圖輸出到雷射印表機或者分色印表機，便是輸出到招牌設計者用來製作膠片招牌的雷射切割機上。

普普藝術：英國和美國，1950-70年代

普普藝術（Pop Art）直接承傳自達達主義（Dada）。它藉由從流行文化採擷來的合適圖像，並將其轉變為藝術的作法來嘲弄二次大戰後社會上所出現的消費主義，在歌頌日常物品如連環漫畫、湯罐頭和汽水瓶中，該運動化平凡為偶像。美國藝術家如賈斯培・瓊斯（1930-）、李奇登斯坦（1923-97），與克雷斯・歐登伯格（1929-），便把熟悉的物品如旗幟、曬衣夾和啤酒瓶當成他們繪畫和雕塑的主題，而英國藝術家理查・漢彌頓（1922-）與彼德・布萊克（1932-）則運用雜誌圖片。安迪・沃荷（1928-87）以其坎貝爾湯罐和電影紅星如瑪麗蓮・夢露及貓王普利斯萊的絹印作品，讓普普藝術受到大眾的矚目。藉由對產業技術的擁抱，普普藝術家讓自己有別於擁有強烈藝術性格且富內省性的抽象表現主義畫家。

輪廓、網格圖和自由形式的動態

當形狀的定義明確時，便稱為是一種**清晰的線條**。可能不會總是有黑色的線環繞著這些形式，但它們卻擁有突出於背景的清楚明顯邊緣。一幅線條清晰的畫就算是不飽和的且以黑白色複印也仍能有意義，並且視線也能較舒適地追著輪廓走（**1.29**）。

除了外形畫，還有稱為輪廓素描和**動態**（或表情）速寫的類型。輪廓線替一個外形增加內部細節，以提供我們與物件體積有關的線索（**1.31**）。如同我們所看見的，輪廓線是沿著身體或物體形狀前進的線條，就像地圖裡的等高線，是沿著一連串等高的點延伸的。輪廓線也能定義一個外形內的實邊界，好比帷幔的皺折或者非外廓構成部分的面部特徵。

1.29 科爾托納，《向小巴貝里尼紅衣主教致敬寓意畫》，16世紀。筆和棕色墨水，棕色薄塗於黑色粉筆上，以白色膠彩作強光處理，棕色的紙。20 1/2×30 3/8吋（52×77.2公分），大都會美術館，紐約。羅傑斯基金會，1964。

這幅高完成度的墨水線條畫以單色調薄塗，並以不透明膠彩作強光處理，是典型的巴洛克式奉承贊助人作品。

1.30（右）烏切羅，聖餐杯的透視圖，1430-40。素描和印刷品部，烏菲茲美術館，佛羅倫斯。

此幅文藝復興的透視研究，似乎已預示了電腦線架構（**6.22-6.24**）。

1.31（最右）亨利・摩爾，《羊四十三號》。原子筆和麥克筆，8×9 3/4吋（20.3×24.8公分），亨利・摩爾基金會同意複製。

摩爾使用頂部是細的輪廓線，到下面再逐漸加粗，以表現出羊龐大的羊毛形狀。

終極的輪廓畫，是電腦圖學裡所能看見的那類三維**網格圖**（**1.30, 6.22**）。這些畫不是以建模程式便是以雷射掃描一個立體的物件或物體來完成。結果會產生一個能在空間裡精確描述立體形式的網點網和平面。早期的網格圖只能表現簡單的幾何形狀，如球體、圓柱體和立方體等，不過隨著電腦科技和程式設計的進步，細緻且不規則的形狀，如人體，如今也能有效地建模。網格圖原本是做為一個能於其上鋪設一層逼真肌理的架構，不過有時候，因其自身的特性，它也被當成一種繪圖裝置，使用於技術和醫學的背景中。

當我們覺得一幅圖很逼真且具高完成度時，表示該圖擁有清晰的輪廓。但圖也可能是以較不精確且猶疑的符號組成，雖然有許多線條，卻沒有清楚的外廓，不過一旦我們的腦子能「平衡處理」那些線條，我們依然能形成一個具時空背景之形式的印象（**1.32**）。這類的圖經常可在探究性草圖裡發現，藝術家在這類草圖中為理解主題的不同面向而不斷試驗。這類的圖自成一格，如在傑克梅第（1901-66）或奧爾巴哈（1931-）的圖中所見。這些符號可以是不精確、因猶疑再三而重畫的，不過此種充滿活力的表現，反倒將創造過程洩漏給我們──在將形式擺放至空間裡的漫長摸索中，我們看見藝術家喃喃自語，並在真實的時間裡分析形式。

動態速寫又比上面所述更進一步。所有的外廓線都被捨棄，只留下能表現一幅景象或姿態之活力與動態的符號、以及畫的過程，而非形狀的構思與精確排列。線條是自發且連續的，當它們被如此快速地畫出時，鉛筆或筆根本沒有時間離開紙的表面，只能跟著藝術家的眼睛，不斷繞著景象隨意且焦急地移動。

1.32 杜米埃，《兩名出庭律師》，1830年代。鋼筆和墨水，8×11吋（20.5×29.5公分），維多亞暨艾伯特美術館，倫敦。

杜米埃快速畫下的線條，充滿氛圍及動感地捕捉了人物的姿態。這些線條模擬我們繞著主題走的視線，成功地在空間裡勾勒出人影。

製造明暗的線條：交叉影線和過網

我們會先看著外形，然後才加上輪廓的細節和動態線條。為了賦予圖畫色調變化的印象，使它們具立體感，給予它們體積，我們可以運用鉛筆或薄塗加上陰影。假如我們想讓圖畫保留其鉛筆或鋼筆和墨水素描的屬性，或者是它會被複製，我們便可以加上明暗線。

畫數條緊挨在一起的細線以創造出一明暗小色塊，便稱之為影線。在一定距離外（不太遠），這些小色塊會混融起來，形成灰色的視覺印象。藉著手勁和線條的特性，你可以製造看起來較亮或較暗的區塊。這些便叫做明暗區（見〈**6明暗**〉）。更多的變化可以藉由把線條以直角的方式疊在先前的影線上而做出，如此便形成交叉影線。當影線會隨著所畫的形狀波動，或者能沿著形狀的輪廓前進時，將發揮出更大效果。

無論對藝術家還是觀者來說，交叉影線都相當有療效。藝術家柯倫（1943-）的粉絲們便相當擁護他的**交叉影線**（**1.33**）。某些藝術家甚至不斷重疊交叉影線，直到表面幾乎呈黑色，但卻擁有豐富肌理（**1.34**）。

1.33 羅伯特・柯倫，《美麗的音樂》，摘自《柯倫畫藍調》，莽漢漫畫出版社，倫敦，1993，首次刊登在《怪物》雜誌上，舊金山，加州，1985。版權屬羅伯特・柯倫。

柯倫的作品幾乎只用黑線，而且擅於使用費工的複雜交叉影線。

在編織的織品和地毯設計領域（原地混色在此不是一個選項）中，設計師必須將就地發展出能以線條組合出明暗效果的形狀，藉由並置色彩選擇有限的絲線，創造出令人驚喜的顏色和幾何圖案（1.35）。

在平面設計中，欲將連續調型原稿──一張照片或一幅畫──轉換成能以單一墨水混合物，並只使用一個印版印刷的某物時，總是會遭遇到問題。在蝕刻和雕版中，藝術家使用非常精細的交叉影線（1.36）或點刻。更細緻的變化可藉由**美柔汀**達到，那是一種版上布滿微小點痕，假如壓印，就會產生一均勻暗色區域的印製法。藝術家接著會把此一暗色塊刮擦掉或磨光，以創造出白色的區塊。平版印刷是用含有油脂的軟硬蠟筆在石頭或板子的自然紋理上畫線，如此壓印時，便會產生如粉筆或粉蠟筆的質感。

無論如何，想製造前後一致、可控制的明暗色調，還是得等到攝影和灰網（半色調網片）發明後，才能將一連續調變成大小不同的點所形成的正常圖案，而從一定距離外觀看，這些圖案彷彿是灰色調的。如今這些過程都可數位化地完成，像是使用掃描器、電腦和雷射網片輸出機或印表機等等。

1.34（上左）愛德華・哈伯，《夜影》，1921，蝕刻，以黑色印製，6 15/16×8 3/16吋（17.6×20.8公分），現代藝術館，紐約。

在底材堅硬的蝕刻版畫中，製造明暗的唯一方式便是利用交叉影線。

1.35（上右）麥克勞德方格紋，引自《蘇格蘭人與其方格紋》。W. & A.K. Johnson，愛丁堡，1928，作者提供。

格紋由直線形成的粗細條紋在直角處交叉而構成。麥克勞德格紋在黃底上交織黑色粗線以及紅色細線。

1.36 瑪麗・荷蘭的《完全省時廚師》的卷頭插畫（和細部），1833，鋼版雕凹線版畫，41 1/3×29 1/2吋（105×75公分）。作者提供。

此鋼版畫使用輪廓線、交叉影線和點刻加添陰影和深度。

想像的線條：斷續的邊緣

1.37 蘇格蘭橄欖球聯盟標識。泰本設計，愛丁堡。蘇格蘭橄欖球聯盟公共有限公司提供。愛丁堡。

此標識包含了一顆橄欖球暗線輪廓，就躲在薊葉中。

有時候，如同在馬蒂斯的畫中，線條會形成一個不連接的外形。這些便是暗線（見頁22），而且腦子會稱職地將它們連接起來並填滿缺口（**1.37**）。

在那些效果著重在色彩和明暗、而非線條的繪畫中，通常只見邊緣，而不見明顯清楚的線條。當形狀是在淺色背景的映襯下，或者當手臂或腿，好比說，因深色背景而完全浸在光照中時，邊緣便可能是強烈而鮮明的。或者，邊緣也可能是柔和又模糊的，退入背景中。它們跳出並且淡去——有時候物體邊緣和其背景之間有鮮明對比，而有時候邊緣則浸入詭異的陰影裡——這便是所謂的**斷續邊緣**。

將塞尚（1839-1906）（**1.38**）的球體和蘋果對照一個立方體或建築物，我們畫來描述一個立方體的線條會表現出其實際的邊緣，不過我們為球體所畫的圓卻像**地平線**——它代表消失在視線中的那部分形狀。一幅每個邊緣都以同等清晰度描繪的圖或畫，很可能會顯得僵硬而平板。我們應該拋開每個物體都必須以一線條框住的想法，並且覺察強烈和柔和邊緣的區別。柔和的邊緣有助於連接相鄰的物體。賦予一個圖像的相鄰區域相近的色彩和色調，將能促使邊緣模糊化，並巧妙地將那些區域交織在一起。

1.38 塞尚，《有蘋果、瓶子、玻璃杯和椅子的靜物畫》，1904-06。石墨、水彩、紙，17 1/2×23 1/4吋（44.5×59公分）。柯陶學院畫廊，倫敦。版權屬於山謬·柯陶基金會。

此幅畫中，塞尚省去某些輪廓。邊緣出現接著又消失，而我們的想像力會自動把缺口填補起來。

調整邊緣的品質，可以給你機會為你的作品引入「你現在看見、你現在沒看見」的曖昧性元素，並把注意力導向所選的區域，其他區域便能更簡單地暗示或者甚至就漸漸消失在陰影裡（**1.39**）。一幅擁有強烈清楚邊緣的畫邏輯上似乎也顯得更寫實，不過那些運用斷續邊緣的作品，卻更貼近於我們腦子的運作方式，藉由它們對預期中形狀的記憶庫來理解真實世界。電腦就很難詮釋這些定義不清的邊緣並把它們組成可理解的形狀，但我們的大腦卻能看穿這種模糊性。

立體主義畫家勃拉克（1882-1963）和畢卡索都把形狀的內外輪廓作漸層處理，將形狀簡化成平塗或曲線的平面。假如兩個相鄰又平行的平面朝反方向作變化，從深到淺並從淺到深，那麼將造成一個明暗差異溶於斷續邊緣裡的區域。這便稱之為**過渡段**，一個擁有可雙重逆轉，兼具開放與封閉之曖昧區域的易變中間地帶（**1.40**）。

某些人會爭辯說，自然界裡沒有線──至少沒有直的線（或許除了在水晶體裡）？哥雅（1746-1828）說：「你們在自然界的哪裡看見線？對我來說，我只認出清楚的和晦暗的形體、靠近和後退的平面、凹與凸的狀態。我的眼睛從未察覺線條和細節……這些瑣碎小事不會分散我的注意力。而一枝畫筆不可能看見得比我更多或更清楚。」

1.39 艾德，《歐寶》車，1911，海報。德意志歷史博物館，柏林。

德國海報風格除去所有不必要的細節，好讓他們的訊息能被置身於新的快速運輸方式──如公路和鐵路上──的旅客立即理解。此處汽車以歐寶品牌裡的起首字母O象徵。注意司機衣領的暗線。

海報風格：德國，1900-21

「海報風格」（Plakatstil）是原始現代主義者對新藝術的一種反動。擁有自己的期刊 *Das Plakat*。此風格的特色為簡化、無多餘特徵的圖像，平塗的色彩和粗黑的字體。Sachplakat（物件海報）的版面限制更嚴格，僅包含所廣告之物體和其品牌名。伯恩哈德（1883-1972）、荷文（1874-1949）和艾德（1883-1918）都對後來的設計師如蘭德（1914-96）產生極大影響。

練習題

1. **帶一條線去散步**：找一則有文字、直立的和獨立之圖像的廣告。在素描簿上以鉛筆畫下你所看見的東西的輪廓，線條粗細保持一致。鉛筆尖不要離開紙面。藉由彼此毗連的形狀或底下的格線暗示出線條。保持簡化。

2. **縮圖**：運用不同粗細的線條和純黑色的色塊，以黑筆（無陰影地）替一幅海報設計畫縮圖。觀察負空間。掃描素描，顛倒黑色與白色區塊。效果看起來還是一樣好嗎？

3. **簡化編輯**：選取一個物體，把一大張紙輕輕地摺成八段。在第一段中，用九條線畫出物體，在第二段中，以八條線畫，以此類推，直到最後你可以在最後一段中以一條（非連續的）線傳達出物體的本質。

1.40 亞倫・派普，過渡段，2003，石墨，紙，2 1/2×2 1/2吋（7×7公分），以Photoshop加工。作者提供。

當一個形狀和其背景朝反方向作漸層變化，從深到淺並由淺到深時，將產生一塊擁有相近明暗度的區域，而且邊緣會消失。這便是過渡段。

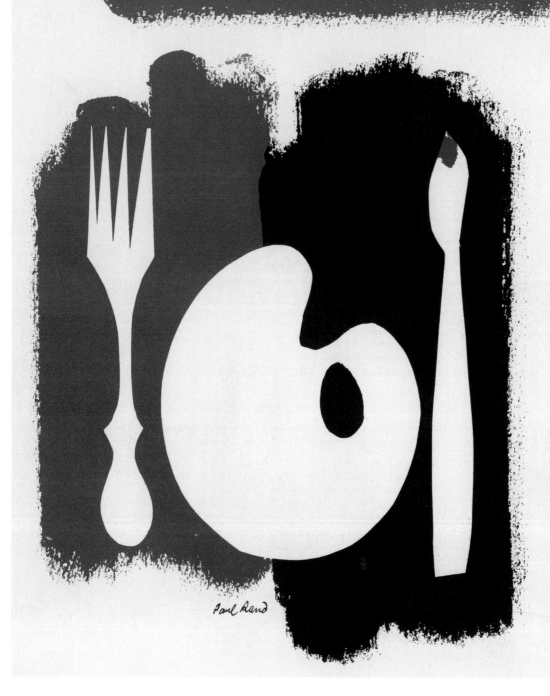

The Museum of Modern Art

Modern Art in Your Life

2 | 形狀

「藝術家是情感的容器，接收來自四面八方的感動——天空、地面、一個轉瞬即逝的形狀，或是一張蜘蛛網。」

——畢卡索

保羅・蘭德，《你生活裡的現代藝術》，1949。目錄封面，9×7吋（22.9×17.8公分），現代藝術美術館，紐約。

美國設計師蘭德使用藝術化筆觸，以及負空間裡的一套具藝術質感的晚餐餐具，來展現就算是抽象藝術也能在家庭裡佔有一席之地。

導言

把某些線條連接起來，便會成一個形狀。三條直線相連形成三角形，四條線能做出一個四邊形，或者，若線條等長又在直角處相接，便能形成一個正方形。讓線閒逛吧，我們便可以做出各種形狀，有的看起來像真的物體，有些則不像。有些形狀是直邊而且幾何的（**2.1**）；有些則是圓的和自由形態的。組成形

2.1 康丁斯基，《搖擺》，1925。油彩，油畫板，27 3/4×19 3/4吋（70.5×50.2公分）。泰德美術館，倫敦，1979年購買。

此作品的德文標題是Schukeln，為「搖」或「擺」之意，將靜態的幾何形狀，如三角形和格子，與帶來律動感的彎曲弧形及飄浮的圓形作對照，線條創造了動態的力量與節奏。

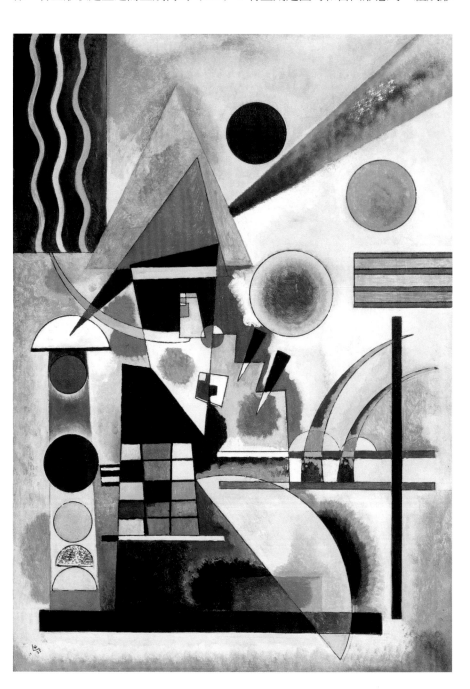

狀輪廓的線條，不必為了讓我們認出形狀而非連結起來不可，而形狀也不必非有強烈鮮明的邊緣，就連在雲朵上，我們也能看出形狀。

當我們畫圖時，一般我們會試圖在平坦的、二維的紙或畫布的表面，描繪某個存在於真實生活中的事物，某個立體且三維的事物。此某物的描繪，除非我們毫無遺漏地在最完全的程度上觀看它，否則將可能傾向或者朝向遠離我們的那一側。

一個形狀在此虛擬空間裡的位置和定位，便稱為**平面**。當形狀的平面和與紙或畫布的表面一致時，便稱為**畫面**（**2.2**）。就好像觀看電視螢幕一樣，我們所看見的三維景象，彷彿是在電視機裡遠距離地呈現。假如我們剪下來的二維形狀貼在螢幕的玻璃上，或者假如電視節目主持人拿著，好比說，一張地圖直接對準鏡頭，我們便稱它們是在畫面上。

2.2 （右）亞倫・派普，畫面圖解，2003。筆、墨水、紙。作者提供。

畫面是一扇想像的「窗」，能讓那頭的景象投射其上。

當我們看著三維物體如角錐體時，平面就更好懂了。假如你可以看出它是個角錐體，而非一個三角形，那麼此角錐體的所有面將在與畫面成不同角度的平面上。一個孤立的角錐面──三角形──或許會顯得是在畫面上。但是，它還是會像一個多少有些歪扭的正三角形。沒有區別的方法，就像一個橢圓可以是一個斜傾向你遠方的圓，或者也可能是落在平面上的一個橢圓。

框住並定義畫面的長方形稱為**畫框**。它可以是一個物質的框，如十八世紀歐洲大師畫作周圍的鍍金木框，也可以是紙張的邊緣，或者可能是一個定義不清的邊界。

一個形狀也可藉一些排列恰當的線條來暗示。人類的腦子非常擅於從不足夠的資訊中推測出形狀──我們的記憶似乎把已經見過的形狀列成目錄。有時候我們也會猜錯，這點可運用在錯視裡（**2.3**）。我們可以從肌理、色彩或明暗度等區域裡分辨出形狀，也可以辨識出最模糊的形狀，這些我們稱為**無定形形狀**，它們是如此難以理解，以致我們發現將很難辨識出任何邊緣（**2.7**）。

2.3 （下）亞倫・派普，魯賓花瓶（Rubin vase）版本之一，2003。Macromedia FreehHand。作者提供。

你可以看見一只花瓶或者兩張臉嗎？這是一個有關圖／地，正／負空間的著名錯視。

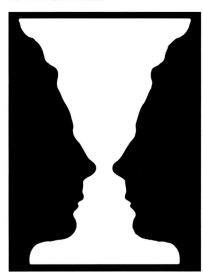

2.4 芭芭拉·赫普沃思,《有兩個圓的方形》,1966。青銅,120×54×12吋(306.1×137.2 × 31.8公分)。泰德美術館,倫敦,出借給約克夏雕刻公園。

赫普沃思的雕塑以「虛」(負)的洞做出實(正)的特徵。

2.5 瑞秋·懷特瑞德,《房子》,1993年10月23日完成,並在1994年1月破壞。水泥灌注。

懷特瑞德研究熟悉物體裡的「負」空間,再以樹脂或水泥鑄模。在此她以水泥實體(正的)表現東倫敦一幢十九世紀充公宅邸的內部空間。

我們已經解釋過形狀和形式的名詞，如果能釐清它們的定義將很有幫助。

形狀是一個封閉區域，與其背景和其他形狀有明顯的不同。它能以實際的輪廓圈住，或者擁有不同的肌理色彩或明暗度，再環以視覺上可感知的邊緣為界，就算邊緣相當模糊以致形狀是不規則的也行。**剪影**是最明顯且嚴格定義的一種形狀，輪廓內只有很少或者根本沒有細節。一個形狀有寬度和高度，但沒有可感知的深度。它是二維的，不過除了能存在於畫面上之外，也能存在於一個平面上。

形式這個字與一個素描或畫出之物體的表面立體性或者三維性有關。說「表面的」是因為素描、繪畫和攝影經常是三維的真實或想像物品的二維呈現。儘管一幅畫在觸覺上可以是平坦的，但其中所描繪的物體卻能理解成擁有高、寬、深之三個維度（**2.6**）。製造形式最有效的方法便是利用燈，從側邊照一個物體，有濃淡變化地形構它，並投射出洩密的陰影（見〈**6明暗**〉）。形式可以是強有力的，有強烈的陰影；或者是柔和的，帶著非常和緩的漸層色調變化。其他的視覺線索會在第二部裡討論。

質量是一個形式的表面立體性。體積和重量的錯覺可以藉陰影和光線，或者重疊並融合形式來產生。形狀可以有質量——一個大、黑且不規則的形狀比一個色淺、精緻、細長的結構更有質量。在雕塑和建築中，質量是一個形式實際或表面的物質與密度，儘管有時候在視覺上會被欺騙——舞台佈景中看起來很重的一根希臘圓柱，可能是以紙板或泡棉做成的。一個大象或卡車的雕塑或二維形狀，必定比一個金屬線做成、在微風中優雅擺動的動力雕塑更有份量，儘管那大象可能是空心的，而且重量不及那具動力雕塑。

體積是由一形狀或形式所圈繞或暗示的封閉空間錯覺。它也可以指一個與畫出形式緊密相鄰，或者環繞著它的空間。在雕塑或建築裡，它是一個形式和／或附近空間所佔據的空間。一間空的房間擁有體積，卻沒有質量；一塊磚頭在其體積中包含著質量；一只空的花瓶在其質量中包含著體積。質量可以想成是**正空間**，而體積是**負空間**。質量是山，體積是谷。質量是亨利·摩爾（1898-1986）或赫普沃思（1903-75）的雕塑（**2.4**）；體積是那些洞之一。英國裝置藝術家懷特瑞德（1963-）藉由把建築物內的空間或家具內層以水泥和樹脂鑄模，來將體積轉化為質量（**2.5**）。

2.6 賀伯·巴耶，《包浩斯》雜誌創刊號封面，1928。

巴耶是包浩斯印刷和廣告工坊的負責人。他為學會季刊封面所做的靜物攝影，巧妙混合設計師的生財工具和後來成為包浩斯設計同義詞的基本幾何圖形。

一般來說，設計必須在空間內排列形狀。沒有線條、色彩或肌理也可能構成一幅畫，但就算是在如威廉・泰納（1775-1851）和莫內（1840-1926）等藝術家最具朦朧氛圍的畫裡，形狀也鮮少完全省掉（**2.7**）。

與形狀自身同等重要者，是夾在形狀之間的空間。在大多數類型的畫裡，我們談論**圖**或**面**，和**地**。圖或面是我們正描繪的可辨識物體：可能是一個人像（因而有此名），花瓶，或者花。地則是畫中未被佔據或者相對較不重要的空間——想想「背景」一詞。傳統上，圖被視為正形，地則被視為負形。就像大型建築物，形式需要空間環繞才能被完整理解。

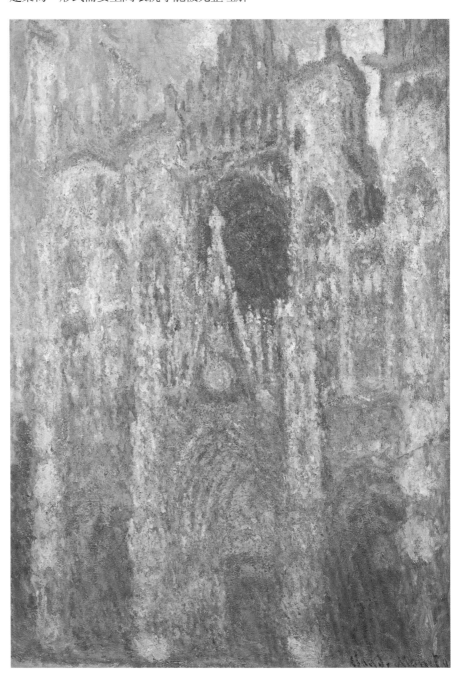

2.7 莫內，《盧昂主教座堂，阿爾班西門和塔》，1894。油彩，畫布，14×9 3/4吋（35.5×24.5公分），奧塞美術館，巴黎。

形狀通常以一個輪廓或邊緣圈起，不過邊緣可以是很柔和的，致使形狀成為不規則。莫內動作快速地捕捉投射在一個形式上之光線的瞬間變化，結果產生細緻且如夢似幻的變體（此景他共做了十七個版本）。

2.8 約翰‧派柏,《抽象一號》,1935。油彩,畫布,木頭底座,36×42吋(91.4×106.7公分)。泰德美術館,倫敦。

這是一幅大型的直線畫。左邊是一個深空間的錯視,彷彿穿過一扇窗;朝右方走,平面重疊,暗示一個淺凹面,畫布在數個地方被切割掉,露出後面的板子,以凸顯畫表面的扁平。

當藝術家畫下一個符號時,便被看成一個正領域,畫布(地)上所留下的其餘部分便被視為負空間。該符號,如其實際上的,也將出現在背景的前方。不過千萬別冒險忽略負形,一幅令視覺愉悅的構圖,幾乎總是取決於能和正形一樣發人深省,並成為設計裡之積極成分的負形。

有時候,尤其在非再現藝術和平面設計裡,正形和負形不是立即可辨的,或者你的注意力可能在一個大概是正形的黑色圖形之間前後跳動,從我們對黑色鉛筆畫在白紙上的經驗——我們視之為正常——到一個同樣傳遞訊息的白色空間(1.18),這便稱**曖昧空間**。它是能讓你微笑的錯視(又稱視錯覺)、引起錯覺之插畫的材料,和荷蘭畫家艾薛爾(1894-1972)的慣用手法。這類的曖昧性戲弄大腦的期待,並替圖像增添不同的趣味層次(2.32)。

形狀可以有,呃,各種外形和大小。它們可以是規則的和**幾何的**,奠基於簡單的數學,並以直尺和圓規創造(2.8),或者它們可以是**曲線的**、有機的和自由形態的,看起來像是那些可在自然界中看見的複雜曲線(2.17)。它們可以是寫實而且一眼便可認出,也可以是抽象和**非再現的**。它們可能會不太自然、多少有些變形,或者可以經修飾的並且**理想化的**。

幾何和直線形狀

幾何形狀，如其名所提示的，是簡單而機械化的，是按數學公式定義的，並能使用幾何組裡的工具做出。我們都認得出，它們是三角形、長方形、星形、圓形和橢圓形，因為它們是部分我們最先學著辨認並探究的形狀，如童年玩的玩具裡，我們把各種形狀的栓子和與之相應的洞連接起來，或者我們會把有形狀的貼紙組合成花朵和圖案。

這些形狀，或說平面，都有其三維的對應物：角錐體、圓錐體、長方盒、圓柱體、球體和稜柱體（**2.9**），都稱為原始的基本形狀和形式。理論上，任何複雜的形式都能藉合併和／或減去正確選出的基本形狀而創造出。在電腦繪圖裡，複雜的形狀可藉布林運算式裡的聯集、差集與交集（**2.10**）發展出來。聯集把所有選出的形狀結合成單一的新形狀。差集，或說減法，則從第一個形狀上移除第二個形狀與之重疊部分。此運算等於把一個圓的部分，好比說，從一個方形的邊緣緩緩吞噬掉。交集是留下與兩個原始形狀共有的形狀重疊部分。

直線形狀是也是一種幾何形狀，利用直線來製造，通常是與水平線和垂直線平行的直線，像建築物的門和窗（**2.11**）。直線形畫作最著名的代表者為蒙德里安，他創造包含白色或原色區域的簡單黑線格子（**0.6**）。立體主義畫家畢卡索、勃拉克和葛利斯（1887-1927）也大量使用直線形狀，在當時看起來相當摩登，與機械的形式相呼應。

幾何形狀也大量使用於文化中，如伊斯蘭，他們不接受再現藝術（**2.12**）。此慣例並非可蘭經裡明白禁止的，不過人們認為伊斯蘭裝飾之所以不願模仿神的

2.9 亞倫·派普，三維的形狀和形式，2003。Macromedia FreeHand。作者提供。

每一個原始的三度幾何圖形，都會有一到兩個相應的立體形式：例如，一個三角形可以發展成一個角錐或圓錐體；一個圓形可以變成一個球體或圓柱體。

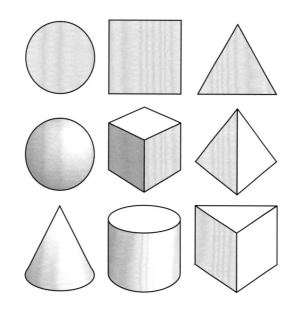

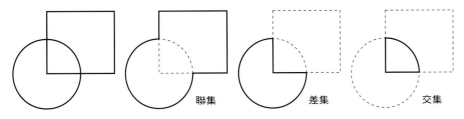

聯集　　　　差集　　　　交集

2.10（左）亞倫・派普，布林圖解，2003。Macromedia FreeHand。作者提供。

兩個重疊的形狀可以藉布林運算結合，以創造出新形狀。聯集把兩個區域相加，差集從一個上減掉另一個；交集則保留重疊的部分。

2.11（左），弗利茲・謝勒弗，1923年七～九月包浩斯威瑪展。海報，平版印刷。39×28吋（101.1×73公分）包浩斯─檔案，柏林。

在此幅受風格派影響的海報設計裡，每樣東西都是直線形的，包括字體和謝勒弗姓名首字組成的花押字（右上角），你可以看出是張臉嗎？紅色的方塊眼睛用以平衡藍色的形狀。

2.12 馬賽克細部，取自皇家宮殿，馬拉喀什，摩洛哥，無資料。

回教藝術使用大量的幾何形狀和圖案，如此處所見，惑人的簡單花樣經常奠基於神祕又複雜的命理學。

傑作其來有自。回教藝術家使用數學序列來創造圖案，那序列後來由義大利數學家費波那契（1170?-1250?）所闡述。

費波那契數列看起來簡單，卻能產生複雜而美麗的圖案。你從一個數字開始，然後把它與前面的數字相加，便能得出數列中的下一個數字，像這樣：

1, 1, 2, 3, 5, 8, 13, 21, 34, 55, 89……諸如此類。

單數數列可藉由**卡巴拉減法**得出，此法是將兩位數中的第一和第二數字相加，如果需要的話再重複。例如：89= 8+9=17=1+7=8。產生的數字序列被用來定義形狀和其在圖案裡的排列。

大自然中隨處可見費波那契數列：在向日葵、松果的種穗裡，以及在鸚鵡螺的貝殼上。如果你把數列裡的每一數字除以其後數，則會得出越來越接近0.618的數值，也就是**黃金分割**（見頁222-25）。法國現代主義建築師科比意（1887-1965）也運用費波那契數列，以讓他的建築物大小更合人體比例，不過他的起始點是「理想的」六呎（183公分），而非法國人的平均身高五吋九（175公分）（**2.39**）。

曲線和生物變體形狀

2.13 高爾基，《索奇花園》，1941。油彩，畫布，44 1/4×62 1/4吋（112.4×158.1公分）。現代藝術美術館，紐約。基金購買和史瓦巴契爾夫婦餽贈（交換而來）。

"Sochi"（索奇）是白楊樹的亞美尼亞語，人們種此樹以慶賀誕生。

假如直線形狀是強烈清楚而機械化的，**曲線形**，一如其名，便是奠基於自然界中能看見的有機形狀（**2.13**）。儘管自然中有直線和圓形，在水晶和花的形式裡，最自然的物體似乎有著自發的自由形態曲線。這些形狀可在伊斯蘭藝術的阿拉伯式花紋中見到：一種有風格化花朵和植物動機的，複雜、內捲、流動的圖案，起初奠基於藤蔓，也可在塞爾特藝術的蛇狀動機裡見到，另外還出現在十九世紀晚期，新藝術風格（**2.14**）的藝術、設計和建築中，奠基於彎曲有致的根和莖，可在慕夏（1860-1939）的海報和高第（1852-1926）（**2.16**）的建築中看到此典型。新藝術也啟發了1960年代晚期的迷幻風海報。

墨漬形狀，更易讓人聯想起單細胞生物，如阿米巴蟲（變形蟲），被稱為**生物變體的**（**2.17**）。這些形狀是超現實主義畫家如米羅（1893-1983）和坦基（1900-55）作品的靈魂，創造了完全虛構的形狀和形式，至於達利（1904-89），他熔化的鐘和枯萎的形式已經變成超現實主義的同義詞（**2.18**）。亨利・摩爾的雕塑，柔軟渾圓的形狀和負空間的洞，也可被稱為是生物形態的。

2.14 吉馬赫，地鐵入口，太子妃門站，巴黎，約1900。

這些已成地標的鑄鐵和玻璃製的新藝術雕塑，有著優雅、蜿蜒的形狀和特色化的字母，它們通過時間的考驗，迄今仍到處可見。

2.15 慕夏，《莎拉日》（《羽毛》），1896。彩色平版印刷，27×20吋（69×50.8公分）。慕夏基金會。

慕夏為一位當時的偉大女演員，莎拉・伯納德——設計海報後，也打響自己的名聲。她和大眾都喜歡這海報。「慕夏風格」，新藝術最初的名稱，也因此誕生。

2.16 邦妮・麥克林，庭園之鳥、門戶以及其他樂團在菲爾莫爾之搖滾演唱會海報，舊金山，7月25-30日，1967。私人收藏。

此張1960年代晚期的迷幻風平面藝術作品，大量使用有機的新藝術線條、形狀和字母，並填上鮮豔的互補色。

2.17 （上）愛德華‧華茲華斯，《主與從第一號》，1932，蛋彩，畫布，20×24吋（50.8×61公分）泰德美術館，倫敦。

Dux et Comes為領導人和夥伴之意，用以描繪賦格曲裡的合唱角色。領導者（女高音）從一個調的音先唱，同伴（女低音）以另一音相應答。

2.18 （右）達利，《秋殺》，1936。油彩，畫布，25 5/8×25 5/8吋（65.1×65.1公分）。泰德美術館，倫敦。1975年購買。

西班牙內戰爆發後所畫，這些形式揭露一對互食彼此的夫婦。頭上頂著蘋果的男人指涉威廉‧泰爾——那位被迫以十字弓射兒子的父親。

2.19 （上）亞倫‧派普，曲線尺圖解，2003。Macromedia FreeHand。作者提供。

在電腦發明前，建築師和製圖人利用在適當位置懸垂鉛「鴨」的鋼琴線或薄合板，來畫自由形態的長曲線。

如同稍早所提過的，曲線形可以藉手畫，或者利用彎成緊繃狀態，並在適當地方懸垂鉛塊的合板曲線尺或鋼琴線（**2.19**）畫出。製圖人利用雲尺組來畫流動的線條，電腦程式則利用可操控的貝茲曲線（**2.20**）。三維曲線形式能在電腦上以多邊形網格來創造，這種網格的高度複合性能複製人類面部及其所有表情的難捉摸形式。

新藝術：法國，1890-1914風行全球

新藝術（Art Nouveau）之名字取自巴黎的新藝術之家（La Maison de l'Art Nouveau），一家推廣現代藝術的店。新藝術是一種奠基於蜿蜒線條的裝飾風格，經常描繪植物形式。受象徵主義者及塞爾特與日本藝術的影響，興盛於英格蘭（藝術和工藝運動）與倫敦名為「自由」（麗晶街）的店。在德國此風格被稱為Jugendstil。代表人物有英格蘭的比亞茲萊（1872-98）和蘇格蘭的麥金塔（1868-1928）；比利時的建築師維多‧赫塔（1861-1947）、法國的設計師拉利克（1860-1945）與建築師吉馬赫（1867-1942）；奧地利的畫家克林姆（1862-1918），捷克藝術家慕夏；西班牙的建築師高第；美國的玻璃器皿設計師康福特‧蒂芬妮（1848-1933）和建築師路易斯‧蘇利文（1856-1924）。

2.20 亞倫‧派普，網頁截圖所顯示的貝茲曲線，2007，Macromedia FreeHand。作者提供。

電腦程式如Macromedia FreeHand，大量使用貝茲曲線來創造可操控的自由形態線條。

抽象和非再現形狀

許多人認為，**抽象**就是指由藝術家捏造的某物，某個直接來自想像，而與現實無關之物。事實上，抽象化某物是指把一個物體簡化到只剩其必不可缺的基本元素，除去所有多餘的細節。所有的圖和畫，都在某種程度上經抽象處理——即使是照相寫實的畫，也是對真實物件的簡單化。然而在一般被視為抽象的畫裡，此種簡化被誇大運用，並成為一種特色。通常藝術家是在費心地描述困難的觀念和情感（**2.21**）。

抽象藝術並非一種新的藝術種類。最早描繪動物的洞穴畫，便描繪簡化至其最基本形式的動物，很可能是憑記憶所畫，並經常受到做為底材之岩石裡的形狀所啟發。在西方人眼裡，啟發且給予畢卡索刺激，並促使立體主義啟動的非洲部落面具，就似乎古怪又抽象（**2.22**）。

做為**符號**的形狀，更進一步消除現實的成分；經常虛構，卻帶著它們被謹慎指定並取得社群共識的意義。樂譜、招牌和技術圖表裡有許多符號化的表現形式。**象形圖**是由能代表人或物體之高度風格化形狀所形成的圖像（**2.23**），可在地圖符號和最早的書寫語言，如埃及象形文字裡看到。**標識**（簡稱logo）是一個符號，經常包含一些文字，用以辨識一個組織、公司或產品（**2.29**）。

2.21（右）畢卡索，《女人與吉他》，1911-12。油彩，畫布，39×25吋（100×65.4公分），現代藝術美術館，紐約。布里斯遺贈。

立體主義旨在把形式解析成有尖角和破碎平面的幾何結構。在這些初作嘗試的抽象藝術中，色彩是柔和的，如此才不至於分散注意力。

2.22（最右）Ijo人（奈及利亞），河馬面具，約1916年。木頭，硬殼，顏料，高18 1/2吋（47公分）。印第安那大學博物館，布魯明頓，維古斯收藏。

如此河馬面具般的非洲雕塑，在二十世紀初對歐洲藝術家產生深刻影響，尤其是立體主義畫家畢卡索和勃拉克。

形狀可以是真實的或想像的。假如是源自於看得見的事物，便稱為**客觀形狀**。假如形狀是刻意模仿真實世界或自然界裡的物體，或許可稱為自然主義的、**再現的**或寫實的。假如想要看起來和照片一樣，或者比照片更真實，它們便稱為照相寫實的或者超真實的。而另一方面，假如形狀是藝術家所發明的，便叫做**非再現的**（**2.24**）。超寫實主義藝術家通常致力將寫實、司空見慣的物體排列成奇特、令人不安的背景，以產生令人驚愕的效果（**10.19**）。

非具象的形狀幾乎和現實無關，不過當我們的心靈總是妄下結論，並且會在可能根本沒被賦予任何意義的某物上讀出意義時，真有可能創造出真正非具象的形狀嗎？

立體主義：法國1907-14

立體主義（Cubism）運動在1907年左右於巴黎展開，領導人是畢卡索和勃拉克。命名源自於一個批評家談起「奇異的立方體」。畢卡索和勃拉克藉由摒棄單一視角，並取而代之地使用一個解析的系統——3D的形式分裂成幾何平面，並且同時從數個不同的面向重新定義之——來打破數百年來的傳統。立體主義畫家受非洲藝術及塞尚晚期的畫作影響，並接著引領拼貼。

文本和字體

2.25（上）穆拉德·布托斯，《阿拉伯世界的蘋果雜誌》，2005。雜誌封面。布托斯提供。

對為全球性公司工作的設計師來說，除了各種標識之外，最大的挑戰在於混合從左到右閱讀的拉丁文字和從右到左的阿拉伯文書法。請注意看阿拉伯文和英文的Apple名是如何在刊頭內併為一體的。

字體是一種特殊的形狀。在某些文化中，它可以代表一整個字；在其他文化中則是一個聲音或音節。從最早的遠古時代開始，人們便一直在牆上塗鴉（義大利文graffiato，意指胡亂刮擦、亂畫），而今天，不論你認為「街頭藝術」是一種破壞公物的行為，還是擁有藝術欣賞的價值，都是一件具爭議的事。 一名塗鴉藝術家的「標籤」是他們精巧描繪的個人簽名（**10.11**）。

書法（calligraphy，源自希臘文kallos，「美」之意，再加上graphe，「寫」）是一種**美學**上令人感到愉悅的手寫形式。德國設計師奇霍爾德（1902-74）在1949年曾寫道：「我所有有關字母間距、字距與行距的知識都源自於我的書法，因此我才會為我們這個時代幾乎不研究書法而感到如此遺憾。」在不允許再現藝術的伊斯蘭文化裡，由於書法涉及靈性而受到高度尊崇（**2.25**）。

許多西方繪畫裡都包含著文本與字體，最著名的便是在普普藝術和其後所發生的運動（**2.26**）裡所見。在平面設計中，字體和圖像都是基礎構成要素，需要有技巧並和諧地結合，以形成效果好的版面（**2.27**）。對活版印刷術的任何細節討論都超出本書範圍，不過在此還是可以介紹一些基礎定義。

文本是印刷品的「意義」部分：就單指文字，而不管所使用的字體、大小、粗細等資訊。字型和字體通常可交換使用，在數位的頁面排版系統如Quark Xpress或文字處理機中，標示著「字型」的功能選項會向使用者展示一張可使用字體樣式的列表，這些字體全可縮放成不同大小。倘若是在使用鑄字排版的時代，每一個尺寸的字體都有不同的字型。

字型更嚴格的定義，是指一整組大小相同、由A到Z的二十六個字母，並附帶著組合連字（相連字母）、數字、標點符號，和其他記號與符號。font（字型）這個字源自於中世紀法文的fonte，意指「某個被熔化之物」，並且提醒我們將熔解的金屬灌到字模內以澆鑄

2.26（左）羅伯特·印第安那，《愛》，1966，油彩，畫布，71 7/8×71 7/8吋（182.6×182.6公分）。印第安納波里藝術博物館，羅伯茲基金會。

此位美國普普藝術家最著名的畫，便是這個以大寫字母按方形排列，而且O字斜傾四十五度角的愛字。此圖像首次創作於1964年，是替紐約現代藝術美術館設計的耶誕卡圖案，也被做成雕塑，並印製成郵票。

成字體的時代。

對二十六個字母和其相關記號與符號所做的設計，便叫「字體」。每一個字體都有一個名字，有可能是該字體之設計師的名字，好比加拉蒙德體或巴斯克維爾體。也可能以它誕生的刊物（最初是為那刊物所設計的）為名，像是泰晤士新羅馬體或者世紀體。或者它就只是一個想傳達字模面之「感覺」的奇特名字，例如奧普蒂瑪體或者未來體。

字族是一組與基本羅馬字體有關的字型，其中可能包括斜體和粗體，並加上各種粗細的完整系列。範圍從特細到特粗，還包括從極窄到極寬的不同寬度。例如寰宇體，在1957年由弗爾提格所設計，共有二十一種字型、五種粗細和四種寬度。

一種字體最明顯且最易區分的特色，就在於是否有襯線。襯線是字母末端周圍的記號，彷彿回到羅馬石匠會替刻字收邊的時代（**2.28**）。最著名的襯線字體，便是泰晤士新羅馬體。

沒有襯線的字體叫做「無襯線體」（sans serif，法文中，sans是「沒有」的意思）。儘管無襯線體的字面在標誌製作及手語書寫系統上已使用多年，卻要到二十世紀初才開始廣受歡迎，是由愛德華·強斯頓於1916年為了倫敦交通局，首次運用於字體中——目前依然使用。後來出現了寰宇體，梅丁格的赫爾維提加體，或許是目前所使用的字體中最受歡迎的一種，以及當代最優秀的維爾丹納字體，由馬修·卡特爾所設計。

當為電腦螢幕設計字體時，易讀性變成了主要考量點。維爾丹納體——命名自西雅圖地區的維爾丹——特別留心處理如1, I, l, i和J等字，在大寫I和J的字母下加襯線，以確保它們可以容易地辨識。

字體的選擇會影響版面的肌理和明暗度，而且對平面設計師來說，與色彩選擇之於藝術家同樣重要。

2.28（右）彌爾頓·葛萊瑟，《我愛紐約》，1977。此「我愛紐約」的標識，是經濟發展部紐約州局的一個註冊商標和服務標章；經許可使用。

葛萊瑟舉世聞名的雷布斯（字謎），結合了美國打字機字體和手繪的心，因其簡單而出色。此地標式的旅遊商標代表著紐約州，卻經常被誤認為是紐約市的象徵。是為整個州所創造的觀光商標，而且，此符號及其所伴隨的宣傳活動從不曾脫離其原始任務。

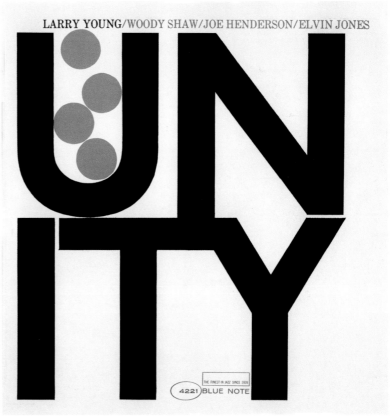

2.27（下）賴瑞·楊，《統一》，1965。藍調之音唱片封面。

美國藍調之音唱片公司專作爵士樂錄音，同時也是使用無襯線字體之印刷封面的先驅。版面經常是簡單的白色背景，僅有很少的色彩和單色長方體。

正面和反面形狀

我們是如此習慣在書裡和標誌上看見黑色的文本出現在白色的紙上，以至於我們會把黑色想成正的「圖」，落在白色之負的「地」上。不過，我們同樣善於在黑色的底上閱讀白色的字。我們似乎能直覺地感知何者是重要的——正形——然而我們也注意到一個把構圖中負區域裡之形狀納入考量的藝術家，通常也會比那些忽略它們的創造出更成功的作品。

當我們在一張紙或畫布上畫下一個記號時，我們便展開構圖。符號一般會比地小，而且它將實際存在於被動的地上，因此我們便能立刻賦予它正的屬性。與框有關連的符號位置，具有把剩餘的白色空間組織成它自己形狀的效果，尤其符號是在框邊或者被框裁切到時。隨著符號的持續加添，黑色的區域開始大於白色區域，變化便產生了，而較小的白色區域反而成為正的（**1.18**）。

長久以來，日本和中國藝術家不斷在構圖中運用白色的負空間，以豐富我們的視覺經驗（**2.30**）。這類的技巧被西方藝術家如梵谷、比亞茲萊（**2.31**），和他們以降的藝術家所吸收。陰陽符號是圖地或者正負曖昧性的典型範例（**2.29**）。在亨利·摩爾和赫普沃思的雕塑中，負的洞被轉化成正的元素（**2.4**）。

人類心智喜歡正形與負地有明顯不同，而且當形狀重疊或者被裁切時會感到困惑。特別如果面對的是許多的正負層次時，理解力會消失，不確定感會增加。這便叫做模稜兩可的空間——「現在你看見它，現在你看見別的東西」的曖昧性。斑馬是有黑色條紋的白馬或者有白色條紋的黑馬？此效果被平面設計師長期運用，是能讓訊息被接收的經濟且具趣味性的方式。錯視運用曖昧的空間刺激並娛樂我們，而荷蘭藝術家艾薛爾，便是從把一個棋盤圖案扭曲成動物和古怪異國野獸的**鑲嵌圖形**起家（**2.32**）。

「鑲嵌圖形」tesselation一字起源於拉丁文的tessera，意指一個方塊，或者更一般地，馬賽克用的一小塊方形石頭或磁磚。鑲嵌的意思是以一個圖案覆滿平面，而不留下任何未覆蓋部分。一般來說，鑲嵌只需要一到兩個形狀便能做出一個重複的圖案，很容易運用在棋盤和百衲被上，但若要使正負空間都複雜而有意義，就困難得多。

在立體主義中，意圖卻是相反的。當畢卡索創造出一幅在正負空間都明顯曖昧的畫時，他是在邀請我們花時間分析形狀和它們與彼此間的關係，而非激起一個立即式反應（**2.21**）。

白色空間

把白色空間當成一種設計元素，我們可以從日本藝術裡學到很多。在十九世紀晚期，浮世繪版畫（漂浮世界的畫）讓歐洲藝術家大開眼界，尤其是比亞茲萊（1872-98），他把新發明的照相製版的限制轉化成他的優勢，創造出新的對稱美感，沒有凌亂和背景，只有鮮明的烏黑平塗區域、蜿蜒的線條，卻有非常大量的白色空間。

日本美學奠立於簡單、不規則和易逝的基礎上。早在極簡主義者出現很久之前，他們便在簡單事物的單純排列中看見美。現在我們對白色空間的使用則可追溯至1920年代的現代主義者，他們想要拋棄被他們看作是維多利亞式低俗和裝飾過頭的東西，再次從零開始。他們說「少即是多」，並且建造可以居住其中的純白色長方形功能盒。

白色空間已經成為高雅文化、品味和賣弄的代碼。把香水包裝在一個簡單的白色盒子裡，便立刻讓它擁有了吸引力。在平面設計中，空間始終是珍稀的。白色空間是一種浪費──紙張的白色區域，是你選擇不去印刷的地方，儘管它還是得經歷印製過程。你也很難在報紙或大眾市場出版物上找到白色空間，不過在一本用光面紙印刷的流行雜誌中，白色空間顯示的是：出版社、廣告商，和讀者你，錢多得花不完。

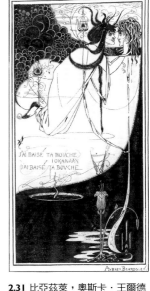

2.31 比亞茲萊，奧斯卡・王爾德之《莎樂美》的插畫，1894，私人收藏。

比亞茲萊受浮世繪版畫影響。他借用他們乾淨、鮮明的素樸性，把新發明的照相凸版製版的侷限轉化成他的優點，創造出乾淨的線條、純黑色的區域和具挑逗魅力的白色空間。

2.32 艾薛爾，《晝與夜》，1938，木刻，私人收藏。

艾薛爾使用一個鑲嵌圖形的圖案，就在我們的眼前將前景轉變成背景，藉此來探索曖昧空間。

變形和理想主義

和簡化現實一樣，藝術家們也喜歡扭曲形狀（**2.33**, **2.35**）。中世紀藝術家習慣讓構圖中較重要的人物比次要的角色大。卡通畫家或漫畫家則強調某些面部特徵，以幫助我們認出他們的受害者或者純粹為了詼諧效果。

假如一個主題被完全正確地素描或畫出，盡可能地忠於現實，我們便稱此風格為**自然主義**（**7.37**）。十九世紀的前拉斐爾畫派藝術家認為，自文藝復興藝術家如拉斐爾（1483-1520）的畫室繪畫，以及同時期的所有其他藝術家之後，藝術便失去了方向。因此他們決定返歸基本，直接模擬自然而畫。霍爾曼・漢特（1827-1910）是如此熱中於確實性，以致前往聖地旅行，好為他的聖經鉅作描繪背景。

大部分「傳統」藝術或巧克力盒藝術的愛好者，會稱他們所喜愛的藝術為自然主義的或寫實主義的，但最受歡迎的藝術類型，卻致力描繪比不隱瞞任何缺陷之現實好的某物———種所謂的理想化世界。

2.33（下）貝爾・梅勒，《鬍子》，2003，墨水，紙，5 1/2×4吋（14×10公分），藝術家提供。

藝術家和插畫家喜歡自由誇張和扭曲人體，在此案中，可看到人的頭部被縮小，手腳卻被放大。

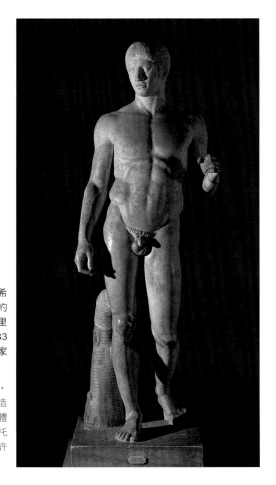

2.34（右）《荷矛者》，希臘雕像的羅馬複製品（約公元前440年），波利克里托斯所做，大理石，高83 1/2吋（2.12公尺），國家考古博物館，那不勒斯。

此荷矛人緩緩跨步前行，頭向右方，據說是被塑造來闡述雕刻家之完美人體比例的理論。波利克里托斯宣稱：「完美產生自許多數字的精密計算。」

2.35 奇·馬，《魏的肖像》，
2000，壓克力顏料，畫布，
16×12吋（40.64×30.48公分）。
藝術家提供。

奇·馬的畫把魚眼變形的特寫
——這種變形更常在攝影中見到
——引入他對人物與背景的再現
中。

我們或許會把**變形**看成是二十世紀才有的現象，不過事實上卻可以追溯至洞穴
畫時代，其抽象並且理想化的動物，擁有著很不寫實的長腿，以強調牠們可
以跑得飛快。希臘和羅馬雕刻家（**2.34**）把領導人和其他美麗人物的雕像理想
化，像是縮小頭的尺寸，並拉長他們的四肢。當希臘畫家秀奚斯（公元前五世
紀晚期）被要求為特洛伊的海倫畫一幅像時，他找出他所能發現的最美麗女
子，把她們最好的五官結合起來，形成一幅理想美的圖像。

文藝復興：義大利，十四至十六世紀

文藝復興（The Renaissance），重生之意，特徵在讓人們對古希臘和羅馬世界之藝術
和科學成就重新產生興趣。當時的藝術活動受惠於富裕家族和教皇的贊助。藝術家和
科學家達文西（1452-1519）是典型的文藝復興代表人物。其他還包括喬托（約1267-
1337）、馬薩奇奧（約1401-28）、法蘭契斯卡（約1420-92）、米開朗基羅（1475-
1564）和提香（1485-1576）。從義大利開始，文藝復興傳佈到北方的歐洲，該地最
著名的人物可能是德國藝術家杜勒（1471-1528）。

2.36 葛雷柯，《聖若瑟和孩童基督》，1596-97。油彩，畫布，42 7/8×22吋（109×56公分）。聖若瑟堂，托雷多。

葛雷柯替他的人物選用了提高到11的頭身比例。他相信如此能引領心靈向上提升到神聖的超驗原因。

公元前五世紀，希臘雕刻家波利克里托斯寫了一部有關數學比例的專著，名為「**法式**」。他把頭部的高當成一個測量模數，並且得出理想的身體應為7.5個頭高（**2.37**）。一世紀之後，其他的希臘人，像是普拉克希特利斯提出8頭身法式，但萊奧卡雷斯偏愛8.5頭身的法式。之後，文藝復興時期，其時**古典的**理想主義復甦，米開朗基羅的大衛便是7.5頭身，而達文西卻認為8倍較好，波提且利（約1446-97）則在他的畫裡，給予聖賽巴斯蒂安9頭身的比例。數年之後，這些都被葛雷柯（1541-1614）所超越，他把11頭身的法式運用在其加長的人像上——不過他可能飽受散光之苦（**2.36**）。現實中，一般人的身長比例比較接近7.5，而8則是身材健美的人所有。埃及人有他們自己的法式（**2.38**），而更近期，科比意提出他名為「模矩」的測量系統（**2.39**）。

希臘人相信可以超越自然，不過他們在人體理想化上的嘗試卻留給後人一份良莠不齊的遺產。義大利文藝復興藝術家發明了一套叫「雄偉風格」的嚴格標準，後來被如卡拉瓦喬（1573-1610）和林布蘭（1606-69）等叛徒所打破。在意識形態衝突的時代，理想化藝術也受到政府和獨裁者的鼓勵，尤其是二十世紀美國、蘇維埃和納粹德國之新政的英雄式藝術。理想主義還存在於光面紙印刷的流行雜誌中，裡頭滿是高䠷、纖瘦的超級名模，擁有噴槍筆處理過的完美肌膚；也存在於芭比娃娃和軍人娃娃裡。

然而非洲雕刻家依照他們對美的概念，卻可能在與身體其他部分成比例的情況下，放大頭的尺寸或脖子的長度（**2.40**）。人們也曾經嘲笑立體主義藝術家筆下人物的「醜陋」變形。不過隨著時間演變，他們觀看的方式已經被我們的文化所吸收，而今天，無人會再如我們祖父母曾有過地，受到他們的作品驚嚇。

2.37 亞倫·派普，比例的法式，2003。Macromedia FreeHand。作者提供。

希臘的法式比例利用頭的高度來測量出理想的身體。此處顯示一般人為7.5頭身，而一個「理想的」健美的人則是8頭身，而一個非凡的英雄，則是8.5頭身。

2.38 埃及的比例法式

埃及人的比例法式奠基於拳頭的大小。從髮際線到地面的距離是18個拳頭，而一隻腳的長度是3.5個拳頭。如此的法式和此獨特的姿勢（**0.1、4.39**），已流傳了有兩千年之久。

2.39 科比意，模矩，摘自《科比意，模矩：一種普遍運用在建築和力學上之和諧地度量人類比例的度量法》，倫敦，1954。

科比意的模矩比例系統得自一個6呎（1.83公尺）高的人，並奠基於黃金分割和兩個他分別命名為紅和藍色維度的重疊費波那契數列。這些數字決定建築物的整體大小，和最細微的細節。

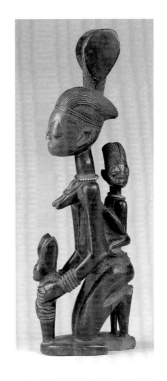

2.40 伊德的阿波剛德，香戈神殿裡一個拿著舞蹈棒的人像，19世紀，木頭和珠鍊，高21 1/2吋（54.6公分）。已故的賀斯德藏品。

非洲雕刻家對身體美有不同的見解，像是脖子的長度。雕刻的人像並非如實呈現模特兒，而是取決於最主要的成分。

練習題

1. 赫爾維提加體，是一種對字體周圍和內部的負面空間投入與字體本身同等注意的字體。列印、剪下幾個大字母，並按照討喜的形狀加以排列。利用兩張L形的卡片作框，如此便能裁切字母。試試看讓黑與白的區域均等。

2. 分別以圓形、長方形和三角形設計一個標識，可以重疊。以單一的色彩上色，或者在色紙上剪下形狀，並用膠水黏貼。把幾個相同的形狀組合起來，形成圖案，好比說，嘗試從一個形狀變出另一個形狀，從圓形變出三角形。再以不同的形狀或色彩分裂一個圖案，或者不對齊地置入一個元素，以暗示抽象的概念。

3. **象形圖**：在商品包裝上尋找用以知會或者誤導消費者的圖案。跳躍的人形象徵活力與健康；風格化的小麥耳朵暗示著產品是天然而有機的。為早餐飲料設計一個標籤，要包含營養上的好處，以吸引正為健康做選擇的購物者。

4. **標識變化**：薩里郡的橡樹葉標識（**2.29**）是一個中國陰陽符號的變體。中國的陰陽由一個圓構成，內含兩個較小──直徑只有「母體」一半長──並相堆疊的圓。請由此符號變化出一個新標識：黑色部分的形狀需與白色形狀相同。

3 | 肌理

「在拼貼藝術中,由於製作是階段性的,所以你並非當下完成。首先,你得在紙上畫出圖樣,然後剪下來,接著貼上,再接著做變化、四處挪放,之後你可能在部分的圖樣上頭上色,所以事實上,你不是在某個時間點上作畫,而是在一個過程中完成畫作,因此這不是那麼自發的。」

——波拉‧芮格

梵谷,《向日葵》,1888。油彩、畫布,36 1/2×28 3/4吋(92.1×73公分),英國國家藝廊,倫敦。

厚塗的顏料堆疊出凋萎的向日葵,讓人聯想起種子頭狀花序的質感。梵谷畫這幅畫,是為了裝飾高更位在南法阿爾的黃屋。當時兩人在那兒一起作畫。他在寫給弟弟西奧的信中說道:「整件作品就像是一首藍與黃的交響曲。我每天早晨從日出便開始畫,因為花朵凋謝得如此迅速。」

導言

食物若無肌理將寡淡無味，趣味性也將降低不少。肌理能為飲食經驗增添趣味和知覺愉悅性。同樣地，藝術裡的肌理能帶給我們其他五感等同於觸覺的感受。就算美術館的員工禁止我們接近藝術品，但我們的眼睛和記憶能聯手喚起觸感，而且我們能想像眼中所見的肌理摸起來可能是何種感覺。

無論多細微，所有的圖、畫和雕塑都有肌理。當然，肌理並不單單意味著粗糙，從玻璃或瓷器的平滑光澤、有濃密**浮雕**花紋的水彩紙和粗麻帆布，到砂紙粗糙的表面、雕刻的石製品和風化的木頭（**3.1**）上都有一個紋路頻譜。

真正的物質肌理，也就是我們能以指尖感受到的，稱之為**觸覺肌理**。那是一種材料的表面特性，或者是藝術家如何處理材料而產生的一種結果。假如藝術家以油彩或壓克力顏料作畫，我們可能會看不出它是如何配置的，因為故事的強度會把我們引向主題，畫的表面也因而顯得平坦無特色。有些藝術家則偏愛厚塗法，留下能捕捉光線、製造陰影的山脊和犁溝。在此類作品中，我們可以在這種創造過程的視覺記錄上看出藝術家的手跡。好比梵谷，毫不吝惜且精力充沛地運用他的顏料（**3.3**），我們便可感知，這是由一個人類的手所畫出的。其他的藝術家不辭辛勞地消除人類干預、塗刷和顏料混合的所有痕跡，直到所有肌理的痕跡都被抹平，繪畫擁有如沖印相片的表面為止。我們可以藉由藝術家留在畫作上的肌理來界定他們的風格。

3.1（下）高第及其他人，聖家堂，巴塞隆納，1893建造。

高第的大教堂極少有光滑的表面——如果真有的話，每一平方吋都被複雜的雕刻所覆蓋。東方的鐘樓以多色的馬賽克飾面裝飾。峭壁似的正面有著天然的肌理。

3.2（左）荷爾溫，《赫曼·薛荷》，1911。海報，平版印刷。44 1/2×31 1/2吋（113×80公分）。現代美術館，紐約。

另一張德國海報風格的海報，採用一種平坦、棋盤格的布料肌理來表現男子的馬褲，以形成一種富張力的二維平面，可和其他更三維的圖形相對照。

藝術家厚塗顏料所產生的結果稱為**厚塗法**。如波洛克（1912-56）添加蠟和平整的沙，好讓厚塗的體積膨大到如打發奶油般的堅挺濃稠，而擁有道地的三維感。把真實物件加到繪畫表面上者稱為**拼貼**，該字源於法文動詞coller，「膠合」或「黏住」之意。儘管拼貼技巧已在民間藝術和手工藝界行之有年，但卻是由立體派畫家畢卡索和勃拉克，以及著名的德國達達主義畫家史維特斯（1887-1948）將此技巧放入藝術家的工具箱裡的。早期的拼貼畫混合隨手找到的紙片，如公車票和其他有效期短的印刷品碎片，而今天，拼貼則可以包括來自雜誌等印刷物的破片——每一碎片有其自己的攝影肌理——與藝術家畫出的符號所作的組合。把體積更大的三維物件加至繪畫表面上稱為**集合藝術**。一段繩索、布料，甚至一團大象糞便——任何東西，事實上，只要能黏在畫作上——都摻混在繪畫表面上，以創造出具真實三度空間感的藝術作品（**3.4**）。

在圖或畫裡創造肌理的方式有許多種。以炭筆在粗糙的紙面上畫，能做出線條肌理，就如同以乾畫筆在粗糙的帆布上塗顏料所產生的效果般。以蠟筆或軟鉛筆在薄紙上摩擦，下面並墊著一枚錢幣，將能製造出淡淡的錢幣浮雕圖案。我們還可以在年代久遠、有紀念意義的銅器，甚至人孔蓋上做拓印。這就叫做**拓印法**，源自法文frotter，摩擦之意。超現實主義畫家和版畫家馬克斯·恩斯特（1891-1976）便把木頭紋理的拓印用在他怪異、只有化石的風景畫裡。

3.3（上左）梵谷，《義大利女人》，約1887年。油彩、畫布，32×23 5/8吋（81×60公分）。奧塞美術館，巴黎。

梵谷作品特色在其生動且富情感表現的鮮豔色彩，因他強而有力地厚塗顏料所產生。

3.4（上右）克里斯·奧菲利，《別哭女人別哭》，1988，壓克力顏料、油彩、混合媒材，亞麻基底材，93×69吋（2.43×1.82公尺）。泰德美術館，倫敦，1999購買。

嵌在磷光顏料中的，是"R.I.P. Stephen Lawrence"（安息吧，史蒂芬·羅倫斯）的字樣，以向倫敦被謀殺的青少年家庭致意。他的臉孔拼貼在哭泣女人所流的每一滴淚裡。奧菲利裝飾性的圖案與陰沉的主題相對比。標題取自巴布·馬利的歌名。

由藝術家手藝所創造出的肌理，稱為**視覺肌理**或錯覺肌理。古時候大師級藝術家非常善於描畫蕾絲、絲緞和其他織品、布幔的紋路，以及玻璃和珍珠的光澤。但如果你有機會碰觸表面，畫作真正的物理表面卻幾乎如照片一般地平坦光滑（**3.6**）。這是一種幻覺。近看維梅爾（1632-75）或者根茲巴羅（1727-88）的畫作，你將會看見顏料輕漉的筆觸，但往後站，便會驚訝地發現它們轉變成精緻複雜的蕾絲花紋。這些畫家並非以小筆刷一味盲從地複製真正的蕾絲，它們創造出栩栩如生的蕾絲印象，並且留下畫它們時的手感痕跡。

把視覺肌理發揮到極致便產生一種叫**錯視畫**trompe l'oeil的風格，trompe l'oeil源於法文，為「欺騙眼睛」之意。藝術家在此類作品上愚弄觀者，讓他們認為全部或部分的畫作是真實的物品。成功的範例直接將物體置於畫面上（**3.24**），或者看起來像拼貼，但貼在佈告欄上的撲克牌、照片和剪報完全不是真的而是畫的。此類技巧也可在許多城市牆壁的壁畫上看見。在雕塑裡，當要以一個不像真的材質來模仿一個常見物品時，也會使用錯視法。

室內設計運用抽象的肌理來詮釋表面，如此便會呈現大理石或木紋的外觀。這些「人造的」或冒牌表面，並非一絲不苟地複製自真正的大理石或木材，而是經過簡化與風格化以製造某種令人愉悅的效果（**3.5**）。藝術家使用抽象的肌理來豐富或者裝飾他們的畫面，並非蓄意要愚弄任何人，只不過從前後脈絡和花樣，我們可以辨識出想再現的是何種肌理。假如畫作的其他部分已經是抽象的——如在畢卡索和勃拉克的構圖裡——**抽象肌理**就很適合。

當代藝術作品裡有某些肌理看起來四不像，它們被稱作**虛構肌理**，是藝術家想像的結果。一幅畫對非專業的觀者而言可能看起來是抽象的，但對藝術家則不然，其可能有用地為作品加上一個描述性標題，如霍奇金（1932-）（**4.48**）的某些畫作便屬此類。

當肌理變得越來越抽象或者虛構之時，它們便成為**圖案**（**3.2**）。儘管圖案多半和印花或編織的織品扯在一塊兒，與觸覺肌理較無涉而與裝飾較有關，而且它牽涉到重複和一定程度的規律，以及或許某些的對稱。肌理和圖案的主要不同在於：肌理牽涉到我們的觸感，圖案卻訴求於眼睛。肌理可能會是一種圖案，但並非所有的圖案都有肌理。

3.5 貝格史塔夫兄弟，《唐吉訶德書院》，1895。黑和棕色的紙裱貼在白紙上。18 7/8×13 3/8吋（48×35.3公分）。聖布萊德印刷圖書館，倫敦。版權屬於伊莉莎白・班克斯。

威廉・尼可森和詹姆斯・普萊德是藝術家，卻以「貝格史塔夫兄弟」的假名發表商業作品。此裁切的圖像受到日本藝術的影響。注意馬首和浸在陰影裡的馬的正面，以及復古木刻畫的平坦棕色肌理。

3.6（左）讓─奧古斯都─多明尼哥・安格爾，《維耶爾夫人的肖像》，1805。油彩，畫布，45 1/4×35 5/8吋（116×90公分）。羅浮宮，巴黎。

維耶爾先生，一位宮廷官員，讓他自己、他的女兒和妻子在青年安格爾的三幅肖像畫裡永垂不朽。維耶爾夫人身穿白色絲緞禮服和白色透明薄紗，這些元素連同面紗及華麗的披肩，都考驗著畫家描繪肌理的功力。

3.7 瑪姬・休托，《峽谷》，1991。彩色黏土，泥釉、釉彩和銅，11×7吋（28×18公分）。版權歸屬於藝術家。

休托運用泥釉（加水稀釋的黏土）和釉彩（需經過燃燒、像玻璃的顏料）裝飾她的陶器，以做出「天然的」肌理。並進一步以大地色彩和氧化的銅做出銅鏽效果，這一切都是為了表現一個峽谷所傳達出的史前時代感。

雕刻家也運用肌理，如在大理石上創造出平滑富官能感的形式，或者刻意留下鑿痕，又或者粗糙處理黏土以呈現青銅的感覺。陶藝家喜歡結合光澤的釉與未裝飾黏土的較粗糙部分（**3.7**），建築師則喜愛利用玻璃、磚、石頭，和金屬對比鮮明的加工，或者會在混凝土製作過程中加上粗略的百葉窗式結構，以讓混凝土具備木材的肌理。

觸覺肌理

當你看著紙或者畫布表面時，你所感覺到的凹凸不平，便是**觸覺肌理**。藝術作品中永遠擁有某種程度的觸覺肌理，因為水彩紙的凹凸表面，或者畫布底的顆粒所致，不過此處我們所談論的卻是藝術家操作**顏料**的方式——厚重濃稠地塗刷顏料而非抹平。某些藝術家直接從顏料管裡擠出，用畫刀塗抹，便出現不平均、具三度空間感的顏料表面，此稱之為厚塗法。

在史前時代的洞穴藝術裡，肌理和技巧是難分難解地糾結在一起的。洞穴牆壁上的突出物令人聯想起形式——例如水牛，於是受啟發的藝術家便運用赭土和黑色顏料為其添加細節和色彩。之後，藝術家找出較平滑的底材，像是在外裹平滑石膏（熟石膏）的木板上畫蛋彩，或者是在濕的石膏牆上作壁畫。目的是以具三維效果的錯覺來愚弄觀者。十九世紀，藝術家對在畫作裡表達個人個性變得更熱中，藉由痕跡和筆觸，以及他們在底材上應用顏料的方式，來找出在他們所描繪的物體變得不可辨識之前，個人能發揮到什麼程度。

當威尼斯畫派的提香（1487?-1576?）把英國女皇瑪麗一世即將成婚的夫婿西班牙的菲利普二世肖像送給她時，他交代要在稍暗的光線下，從相當的距離外觀看此畫。提香明顯又散漫的筆觸震驚了當時的人，不過從一定距離外觀看時，快速的筆觸或顏色斑塊所形成的視覺肌理，又令人驚異地轉變成人的模樣。兩世紀後，根茲巴羅不受約束的筆觸也備受批評，不過即便是批評最力的評論家約書亞·雷諾斯（1723-92）也不得不承認「所有那些奇怪的刮擦和痕跡，因為

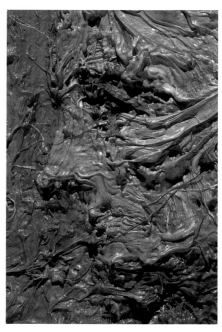

3.8（右）法蘭克·奧爾巴哈，《E.O.W的小頭》，1957-58，油彩，畫板，12×8 1/2吋（30.5×21.6公分），泰德美術館，倫敦。

顏料的厚重和肌理產生自無數漫長地坐著入畫的時間，究竟得坐多久才能完成一幅畫，全取決於奧爾巴哈的原則：「什麼都不能省略……你必須用某種方式，把不相干的一切埋進畫裡。」

3.9（最右）法蘭克·奧爾巴哈，《E.O.W的小頭》（細部），1957-58，泰德美術館，倫敦。

此畫的觸覺肌理細節不啻是一份視覺記錄，洩漏奧爾巴哈如何著魔地一再重新處理圖像並不斷探索，以找出等同於他對坐者之「原始經驗」的視覺再現物。

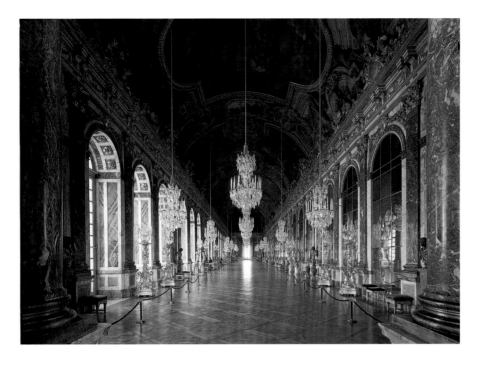

3.10 勒沃和曼沙特，鏡廳，凡爾賽宮，巴黎近郊，1669-85。

在歐洲宮廷如凡爾賽宮裡，在層層裝飾品、灰泥浮雕、彩色大理石、鏡子和畫作的襯托下，牆幾乎消失不見。

某種魔法，在一定的距離外，看起來似乎全落在合適的位置上。」

梵谷是最著名的厚塗法畫家（**3.3**）。他鮮豔色彩的組合、筆觸的力道，和以未稀釋顏料畫出的渦旋圖案所定義的臉的輪廓，或玉米田的律動，往往傳達出更多的個人色彩而非主題。你可以看出他是如何一路畫出作品的：哪種顏色先上，哪個部分重疊，哪個部分又直接蓋在稍早所畫的圖層上。活的創造過程被保留在畫裡。當代畫家奧爾巴哈在未乾的顏料上上色（濕畫法），做出富表現力的效果（**3.8**, **3.9**）。將此畫與法國畫家安格爾（**3.6**）的畫作表面做比較，後者不辭辛勞地消除任何具其手感的痕跡，務求做出如陶瓷般光滑的表面。

建築師和雕刻家在真實的**媒材**上創作，每一種媒材都有與生俱來的肌理，觸覺肌理卻比紙和畫布的肌理更明顯。十八世紀的歐洲宮廷流行洛可可風格的裝潢設計，如凡爾賽宮，在裝飾華麗的浮雕肌理襯托下，與鏡子和畫作融為一體的牆壁幾乎消隱於無形（**3.10**）。此傳統繼續在新藝術時期的建築物上發光發熱，尤可見於西班牙建築師高第迂迴彎曲的結構上。高第以有機的肌理和用盤子碎片（**3.14**）做成的馬賽克裝飾作品的外層。

在非西方藝術中，觸覺肌理永遠是重要元素，像織品（**3.28**）、部落面具和其他儀典物品，不過，瑞士超現實主義畫家歐本漢（1913-85）卻使用意想不到的肌理來製造震驚和混淆的效果，例如替富功能性的杯子和茶托加上毛皮的內裡（**3.11**）。環境藝術家以自然物件如葉片、冰柱和莓果，甚至整片風景來創作形式和圖案（**10.3**）。

3.11 歐本漢，《物體》，1936，覆蓋毛皮的杯子、茶托和湯匙，高2 7/8吋（7.3公分），現代美術館，紐約。

歐本漢以此套襯有毛皮內裡的茶杯、茶托和湯匙作品而廣為人知。這是最具知名度也最教人難忘的超現實主義雕塑作品之一。超現實主義藝術家把同時也是眾人熟悉的實用物品與肌理做不可能的並置，賦予這些物品裝飾性，卻也讓它們成為無用之物。此處茶杯無菌的光澤表面，被某種野生的且不衛生的東西所取代。

拼貼

3.12（右）畢卡索，《老馬克的瓶子》，玻璃，吉他和報紙，1913。拼貼、鋼筆、墨水、藍色的紙，18 3/8×24 5/8吋（46.7 × 62.5公分），泰德美術館，倫敦。

鑑於畢卡索早期立體主義的畫作把物體解構成它們的組成部分和平面，作品如此幅創造出一個由那些被描繪物體的抽象碎片所組成的統一構圖。

3.13（下）無名氏，愉悅山，1840-60。拼布。棉布塊，92×96吋（233.6×243.8公分）。紐華克博物館藏品，紐澤西。

這幅設計以約翰‧班楊的「天路歷程」命名：他們（朝聖者）便向前走，直到他們來到愉悅山……正／負的形狀用以表現群山和天空。

與其麻煩地畫一張公車票或一塊布，何不直接用真正的東西，把它黏在畫的表面？這就是畢卡索、勃拉克和史維特斯在二十世紀初所想的，他們因此發展出拼貼（**3.12**）。假如固定在上頭的碎片是紙類的，便擁有一個更貼切的稱法：**紙拼貼**。

民間藝術中出現拼貼已有許多世紀——想想在貼花和拼布裡（**3.13**），或是在用有圖案的盤子、或磁磚碎片做成的馬賽克裡（**3.14**），不同觸覺肌理的材料被運用和重複利用的方式。可藉由將隨手拾來的廢棄印花或素色織品碎片並置而形成新的肌理。世界各地的開發中國家，巧妙地再利用從舊的飲料罐、瓶蓋和其他的廢棄物碎片——這些原本都將被丟棄的東西——上取來的印花洋鐵皮，以製成玩具、珠寶、裝飾品和雕塑。藉著把「垃圾」放入新的脈絡中，藝術家揭露意想不到的關係和品質，神奇地賦予廢物新的意義，並且把平凡無奇的物質轉變成美的事物。

把色紙上剪下的形狀貼在一個底材上，便是一種最簡單的拼貼形式。那也是馬蒂斯在發現自己視力開始衰退、繪畫變得困難時所做的。他在紙張或卡片上畫出鮮豔色彩，並且以剪刀剪出形狀。一名助理會把這些形狀朝各種方向地擺在地板上。當馬蒂斯喜歡它們的方位時，它們就會被黏貼在合適的地方。聽起來容易，成果卻是部分他最吸引人且令人難忘的作品（**3.15**）。

在做出最後定案的設計前，拼貼是一個以形狀做實驗的好方法。就像馬蒂斯，你可以在隨手拾來或預先畫好的紙張上剪出形狀，並且在把它們固定到底材上，或者把設計轉變成一幅畫之前，嘗試不同的構圖和擺設方向。

光滑的雜誌頁面和其他短效的印刷材料樣品，都是色彩和肌理的豐富來源，而且你可以很快地做出一個超越剪紙圖形的複雜設計，把看中其色彩和肌理質地而非主題的平凡攝影圖像轉化成新的肌理。在使用別人刊登的照片時，要留意版權問題。再於此類構圖上添加繪畫的肌理，你便擁有了**複合媒材**——任何無法歸類於使用單一媒材，如油彩、水彩或壓克力顏料的藝術作品都適用的名詞。

拼貼版畫則是一種可以快速製作的版畫技術，那是一種凸版印刷，其「版」是以從卡片、摺紙、瓦楞紙、硬紙板（梅森奈特纖維板），或者甚至是細鐵絲網和氣泡墊上所剪出之形狀而做成的拼貼。這類的表面是以一種軟式墨輥上油墨，軟式墨輥能讓顏色均勻滲入所有縫隙，然後在印刷機的壓力下或者藉由擦光法，將油墨轉印到紙上。

任何隨手拾來的材料，都適用於嚴格意義的拼貼。畢卡索組合繩索和椅子的藤條，創造出富肌理的趣味。英國藝術家克里斯·奧菲利（1968-）作品的特徵之一，便是將一或兩塊乾的象糞貼在他的畫作上（**3.4**）。受非洲藝術啟發並且帶著非洲藝術風格，奧菲利直接將象糞塊黏在畫布上，或者當畫在畫廊的空間裡展出時，當作支撐材。他也混合樹脂、裝飾用的小發光物、取自雜誌的拼貼圖像和圖釘，把它們全加入他多層的藝術作品上。

3.14 高第，奎爾公園的馬賽克，巴塞隆納，約1900。

高第幾乎把奎爾公園上層結構裡所有的波浪形表面都貼上馬賽克，這些馬賽克是以彩色的磁磚和盤子碎片做成的。

3.15 馬蒂斯，《蝸牛》，1953，不透明水彩畫在紙上，剪貼後再裱貼於畫布上，111×112吋（287×288公分）。泰德美術館，倫敦。

靈感來自蝸牛殼，馬蒂斯解釋道：「首先我畫下自然界裡的蝸牛，保留它，任它在我裡面開展，我發現心中出現一個經過淬鍊的殼的圖像。然後我拿起剪刀。」

3.16 史維特斯，《空間成長圖
──兩隻小狗圖》，1920-39。混
合媒材拼貼在紙板上，38 1/8×27
1/8吋（97×69公分）。泰德美術
館，倫敦。

史維特斯在德國開始做此件集合
藝術作品。當他為了躲納粹而逃
往挪威時，又添加了戲院門票、
收據、剪報、蕾絲碎片和一只有
兩隻瓷器狗的盒子。不同的疊層
反映出流亡之旅。

藝術家如畢卡索和勃拉克發明了拼貼，德國達達主義畫家史維特斯則因它開啟了一個生涯，他稱其為**墨茲Merz**（**3.16**）。這個字源自於拼貼所用的碎紙片，截自Commerz und Privatbank的句子，本身沒有意思。他使用簡略版的Merz指涉一個為了藝術的目的，以所有可想到之材料做出的組合，這些組合即等同於顏料。史維特斯也創造了三種Merz建築物，或叫Merzbau，其佔據或者部分佔據所有的空間。

當拼貼掙脫框架的束縛或成為真正的三維時，我們便稱為集合藝術，通常能讓你走進或者穿過的叫做**裝置藝術**，而如果那裝置作品是為了一特殊地點而特別創作的，並使用當地的建築空間，它便稱為**特定場域裝置**，而我們也在此走入雕塑的領域。

環境藝術家，像安迪·高茲渥斯，以大自然中的材料──如按一系列色彩和肌理所挑選出的葉片、樹枝、荊棘和莓果──做成拼貼和集合藝術，通常陳列在不太可能被人看見的偏僻地方。但高茲渥斯以相片把其精緻、纖細的形式記錄下來，因而可以在藝廊或書裡從容地欣賞。某些環境藝術家在離去前會小心地將景色還原，因而不會留下任何個人存在的痕跡。

當攝影的元素被組合成新的構圖，但依舊能辨識，只是原始的意義遭改變或顛覆時，我們把所產生的結果稱為**蒙太奇**。另一位達達主義者，德國藝術家哈特菲爾德（1891-1968）──為抗議第一次世界大戰改變其本名赫茲菲爾德──以譏諷地模仿當時文宣品的**攝影蒙太奇**設計雜誌和書封，因而觸怒納粹（**3.17**）。

全景相同但顏色和焦點卻隱約互異的數張風景照，也可以組合成一個立體風格的蒙太奇，如在霍克尼（1937-）的攝影作品中所見，這是一種全世界的業餘攝影師都在實驗的技巧，不一定每次都會如他一般的成功。霍克尼，一位真正的

達達：德國和巴黎，1916-22

達達（Dada）運動始於蘇黎世，在羅馬尼亞詩人查拉將一把小刀插入字典的頁面，隨機選出此名之後形成。在法文中，dada為玩具木馬之意。第一次世界大戰所示範的屠殺和無意義，讓達達主義者的理想幻滅，而決心把人們從安逸自滿的狀態中嚇醒。領導人物為杜象，其發明「現成品」如「噴泉」（1917），一只簽有R. Mutt字樣的小便斗。其他的達達主義者包括哈特菲爾德和史維特斯。達達後來演變成超現實主義。

ADOLF, DER ÜBERMENSCH: **Schluckt Gold und redet Blech**

改革者，也在紙漿中摻入顏料，來做出各種肌理可能。

當然，照片幾乎可說是拼貼的主要元素，無論是從雜誌上
剪下來的或是特別拍攝的，而今天，又由於有影像處理程
式如Adobe Photoshop，刊登出的照片都或多或少地經過
「改造」或處理。這些改造可以無辜如色彩校正，從一位
模特兒的臉上移除一些斑點，或者替風車旁的原野裡加上
一些番紅花，不過整個程序在扭曲現實上卻有著更險惡的
意涵。俄國獨裁者史達林，經常在歷史性照片中以噴槍
抹除不再受他喜愛的同僚，今天則可運用Photoshop更輕
鬆地做到。藉由其圖層和影像合成工具，這類電腦程式
已經成為能讓藝術家探索拼貼之無窮潛能的另一種工具
（**3.18**）。

視覺肌理

3.19（右）查爾斯‧席勒，《滾動的力量》，1939。油彩，畫布。15×30吋（38.1×76.2公分）。史密斯學院美術館，諾森頓，麻州。德雷頓‧希利爾基金會購買，SC 1945:18。

此畫描繪蒸汽火車的驅動裝置，在1939年時，它可是頂尖的工業技術。

3.20（下）勞倫斯‧阿爾瑪—塔德瑪爵士，《最喜愛的習慣》，1909。油彩，畫板，26×17 3/4吋（66×45.1公分）。泰德美術館，倫敦。

維多利亞時代的藝術家一向只在古典的背景裡描畫裸體人物。此畫中，兩名女子在龐貝洗冷水浴。落在畫面上的視線，會自然被引向敞開的門和陽光。

藉由該物表面所投射的陰影，以及使形式變得立體的光線，尤其是在傾斜的光線下時，我們不用觸摸便可看出某物具有肌理。光滑的肌理是平均投射的光線所致，不過粗糙的肌理卻能展現光影的鮮明對比；在凹凸不平的表面上，小坑洞和裂縫會吞沒光線。一個技巧好的畫家只需變化顏色的明暗度，便能讓我們以為他們畫中的肌理是真的（**3.19**）。

由畫布上之平坦顏料所形成的看似真的肌理，稱之為**視覺肌理**。做出肌理如蕾絲、絲緞、毛皮、羽毛，以及人類肌膚等外觀的能力，備受十七世紀荷蘭和西班牙繪畫藝術的重視（**3.24**）。靜物和「風俗」畫家如卡爾夫（1622-93）和維梅爾畫小尺寸、細節鮮明描繪，專為富商客廳牆壁所構思的作品。卡爾夫畫他們夢想擁有的奢侈品——銀製酒壺、中國瓷器和昂貴的水果鮮花——不過這些東西的背後通常有著道德寓意，伴隨著一具骷髏或者一截燃盡的蠟燭，以在邀請觀者享受生命的同時，也提醒他們人世的無常。

藝術家表現視覺肌理的技巧，在十九世紀達到登峰造極之境，在如藝術家安格爾的作品裡，擁有如瓷般光滑肌膚的上流社會女士，披絲掛緞，並妝點著珍珠寶石（**3.6**）。在維多利亞時代的英國，前拉斐爾派和新古典主義者如勞倫斯‧阿爾瑪—塔德瑪（1836-1912）（**3.20**），於印象畫派和新藝術在二十世紀初期大放異彩而寫實主義式微之前，賦予寫實主義新的高度。在此時期之後，繪畫的表面變得更有觸感，如同梵谷畫作所呈現，並且更接近於圖案，如克林姆（1862-1918）具高度

3.21 李奇登斯坦，《大型畫六號》，1965。油彩，畫布，92×192吋（2.34×3.28公尺）。德國杜賽道夫美術館。

一幅具漫畫風格的圖像，擁有以網線法的網點所表現的色調，這些網點暗示萬事萬物都有密碼，而且能透過複製學習。

裝飾性的表面（4.13）。

普普藝術家李奇登斯坦採用風格化之扁平方式塗刷顏料的筆觸，以嘲弄繪畫過程（3.21）。由於照相寫實主義者如埃斯蒂期（1936-），讓寫實的肌理在1960年代晚期短暫復活，不過他們對世俗景色的超真實描繪只是照片的複製，而非現實的表現（3.22）。英國藝術家葛蘭·布朗（1966-）把別人較小尺寸的畫作在巨大的畫布上一絲不苟地重新創造出來，例如以煞費苦心地微小筆觸描繪奧爾巴哈率性畫出的一張圖。如果是在藝廊的牆上，你決不會把布朗圖錯認為真正的奧爾巴哈作品（3.8），因為前者擁有完美的平滑表面和光澤感，後者明顯可見成塊的流動顏料、辛勞與汗水。但如果並列於書中——我們大多數人看見藝術品的地方——它們將幾乎難以分辨。

3.22 埃斯蒂期，《伍爾沃斯的》，1974。油彩、畫布，38×55吋（96.5×139.7公分）。聖安東尼美術館，聖安東尼，德州。

埃斯蒂期的都會風景畫通常包含著玻璃的反射，畫描繪得如此精細，以致其閃亮的照相寫實色彩往往超越平庸的主題。

儘管當代藝術由概念藝術、錄影帶和攝影主導，但將顏料塗在畫布上以創造圖像的作法依然擁有熱情的奉行者與支持者。畫家可以努力表現現實，或者對創造新的肌理更感興趣。如同抽象形狀是簡化的形狀，抽象的肌理也是簡化的物質肌理。這些幾乎全可被風格化，而轉變成圖案（見頁76-77），在圖案的世界裡，沒有愚弄觀者的企圖，它們的用途只為裝飾。虛構的肌理既不模擬物質肌理也非抽象肌理。它們因藝術家的想像而誕生，而且因為它們的起源本就是非客觀的，所以主要可在非物象藝術裡找到它們。

錯視畫

不論描繪的畫有多寫實，我們都直覺地知道它終究是錯覺。然而有時候，我們會被騙，而必須反覆重看：這究竟是真的還是畫的？一個圖像看起來是如此真實，以致我們會短暫地接受，便稱之為**錯視畫**trompe l'oeil，源自法文「欺騙眼睛」之意（**3.23**）。此名詞後被用於指謂某種風格的畫，同時也指一種用於室內設計和壁畫上的技巧，以取悅眼睛，並讓我們微笑。

直到相當近期，能畫得很寫實的能力才被視為藝術家一種非常珍貴的能力。有一則故事說，兩名希臘藝術家澤克西斯和帕拉西奧斯舉辦一場比賽，看誰的技巧更高超。澤克西斯畫了一些葡萄，畫得如此逼真，讓鳥兒都去啄食它們。他心想贏定了，但當帕拉西奧斯邀請他拉開遮蓋他參賽作品的簾子時，澤克西斯卻發現那簾子是畫的。他承認對方贏了，因為儘管他愚弄了鳥，帕拉西奧斯卻愚弄了他。喬托也有個類似的故事，當他年幼、還是契馬布耶畫室裡的小學徒時，他在他老師畫的一幅肖像畫上畫了一隻蒼蠅，勞駕他的老師噓了好幾次，試圖把它趕走。

僅有極少數的希臘或羅馬繪畫留存下來，不過由龐貝城所保留下來的壁畫裡，可以想像古代人是喜歡錯視畫的。我們已經提過西班牙和荷蘭靜物畫（**3.24**）。這些作品不僅盡可能地寫實，藝術家還會將水果排列在架子上，或者用線吊起，鉤

3.23 法蘭蓋洛，《無題》，1987。壓克力顏料和油彩，木板，32 1/4×32 1/4吋（82×82公分），蓋瑞爾·瓊斯典藏系列，倫敦。

法蘭蓋洛以投射陰影的架子裝置和淺的背景做對比，架子上還擺放著色彩柔和的日常物品。

3.24（左）柯登，《有獵禽、水果和蔬菜的靜物畫》，1602，油彩、畫布，26 3/4×35吋（68×89公分），普拉多美術館，馬德里。

光線落在一個假的畫框上（與畫面平行者），蔬菜也部分重疊其上。其他的物體掛在上面的框架上。儘管它們因自然主義風格而每一個物件都有其孤立性，卻因淺的黑色背景而更顯鮮明，從而擁有一種人造的雕塑質地。

3.25（下）穆克，《鬼魂》，1998，玻璃纖維，矽，聚胺基甲酸乙酯泡棉、壓克力纖維和布料。高約7呎6吋（2.28公尺），泰德美術館，倫敦。

穆克以玻璃纖維和矽膠製作高真實的作品。他先用黏土塑形而非直接從他的主題翻模。由這位年輕女孩所展現的失真比例（7呎6吋高）和笨拙姿態，可以看出她的情緒狀態。

子上掛有獵物，而且經常部分重疊於你可能會認為是畫框的東西上，並在其上**投射陰影**，以賦予物體超出畫面外的印象，進而產生三度空間感。

後來的錯視畫號稱與拼貼相似，一絲不苟地畫著公車票或摺疊信的碎片，還包括微妙的陰影和污點、撕裂的邊緣或皺摺壓痕。撲克牌和其他短效的印刷品碎片以圖釘、大頭針或膠帶固定在表面上──當然全都是用畫的。

今天的平面設計裡有一個老套的說法，說投射陰影不但是錯視畫一種用爛了的手法，同時還是露天馬戲團裡的招牌字體。文字彷彿在空間裡，在紙面的上方盤旋。

雕塑裡也可發現錯視畫的蹤影，只要媒材或視覺肌理看起來不太對時──彷如青銅或大理石雕像的街頭表演者和默劇演員、放在公園長凳上的實物大小的雕像、杜莎夫人的蠟像展示，超真實主義雕刻家韓森所做的駭人寫實顧客，以及穆克（1958-）比例不對、令人毛骨悚然的人像（**3.25**）。希臘和羅馬雕像也曾採用寫實的色彩表現，不過由於我們太習慣他們那光潔且無生氣的大理石和青銅外觀，因而當看見一個穿著衣服並擁有健康膚色的雕像時，反而備感驚嚇。

我們也會在巴洛克和洛可可式宏偉家居的假凹室與壁龕，以及過度堂皇的大門口看見錯視畫，且現在更常出現在半拆毀的建築兩側，壁畫在此可以提振蕭條的街坊景象，帶來一種迷人和富庶感。

圖案

大部分的肌理，都有一種無規則和自然主義的特質。**動機**是設計中不斷循環的主題性元素或者重複的特徵，可以是一個物體、一個符號、一個形狀，或者一種色彩。肌理可以由重複動機組成，但如果這樣的話，你可能會更注意表面而非動機。然而在**圖案**中，你卻能更意識到動機，而較少被表面吸引。一朵向日葵是一個動機，不過一片向日葵花田卻是一個肌理，因為太不規則而無法看出圖案。一個方塊是一個動機，一個棋盤是一個圖案，幾乎完全無肌理可言。在一個圖案中，你會先看到一個群體或組織，然後才看到個別的動機（**3.28**）。

我們總把圖案和印花、織品與壁紙聯想在一起，這些物品上都有著重複的圖案，其中部分花樣比其他花樣更為複雜（**3.27**）。大面積的布料能以簡單的套色木版製作圖案，因為夠小而能輕易地以手操作。重複可以是簡單的陣列，沿著格線走，或者更有變化地，稍微從前排偏移地排列。只要這些偏移是一致的，而且非無規則的，就能演變成圖案。更複雜的圖案按**對稱**的原則操作。

三種常見的對稱樣貌是**反射**、**旋轉**和**平移**（**3.26**）。當你看著鏡子中反射的物體時，它有產生變化嗎？有些物體會不一樣，有些則不會。圓形或者你的臉不會有（太大）變化，不過你的簽名和手卻會。當你旋轉物體時，它有改變嗎？取兩件物體，旋轉其中一件，再看看它是否跟另一件一樣或何時會跟另一件一樣。在一張透明的紙上畫下物體，把它放在燈箱上，或者拿到窗邊舉高；假如你可以對齊兩者的頂邊，然後其他所有線條便全貼合在一起，那麼你就知道它們是「相同的」。平移的意思是指，倘若兩件物體是一個疊在另一個上頭（一個在另一個的頂部），你將可以滑動或滑行其中之一——在不旋轉或反射的情況下——而它落在一個新的地方，但兩個物體的所有線條卻依然相合。另一種對稱的形式是輻射對稱（**3.29**）。

把簡單的幾何圖形並置以製作圖案，則稱為**鋪設**。棋盤便是平鋪方塊的簡單範例。藉由現代數學，已可為拼花紙巾設計出巧妙的「不間歇發生的重複」圖案——斜方形（對邊平行的菱形），如此便能以簡單的機器做出浮雕花紋，又可在捲成筒狀時避掉難看的凸塊和隆起皺折。此類形狀無法藉由滑動平移。

儘管我們經常把圖案和織品聯結在一起，但藝術中的圖案卻鮮少能喚起我們的觸感。雖然所有的肌理都會產生某種圖案，但並非每一個圖案都有肌理。畫中的圖案常被視作裝飾物或美化品，如在安迪・沃荷不斷重複的絹印版畫，或達米恩・赫斯特（1965-）的點畫裡（**3.30**）。2003年，這些點畫的一個小樣本曾跟著失敗的獵犬二號一起前往火星執行任務，目的是為儀器做口徑測定，同時成為人類第一件登陸火星的藝術作品。

3.29（最左）托馬塞利，《蟲浪》，1998，照片，拼貼，藥丸、葉片、昆蟲、壓克力、樹脂、紙。5×5呎（1.52×1.52公尺），私人收藏。

托馬塞利在真實和欺騙之間處理可感知的滑移。這個輻射狀的曼陀羅看起來像畫的，卻是由和在樹脂裡的藥丸、大麻葉、剪出的蝴蝶圖形和真的小蟲所組成。

I.30（左）達米恩・赫斯特，《對氯苯氧基-2-甲基丙酸》，1998。家用光澤塗料，畫布，36×36吋（91.5×91.5公分）。版權屬於達米恩・赫斯特。

達米恩・赫斯特的點畫由不規則上色的圓形以簡單陣列排組而成。自1994年開始，已完成三百多幅樣本，但其中僅有五幅是赫斯特本人所畫，而且他的話不斷被引述：「在我的點畫中，你能拿到的最好的那一幅是瑞秋所畫。」

練習題

I. 藝術家集換式卡片：2.5×3.5吋（6.35×8.9公分）的卡片，以素描和手工印製或畫的，並有藝術家簽名。這是一個和同僚分享你的技藝的好方法。利用一個富肌理的背景（真的或拼貼的），加上一個圖像做為焦點，或者再加上一些裝飾。從報紙、雜誌或書上切割或撕下字母、文字和詞組。記住，這些卡片必須是交換而非販售的。

2. 撕紙馬賽克：單單利用從雜紙上撕下的小紙片做成一幅肖像畫。以膚色的碎片做成臉，不要有可辨識的五官如眼睛或唇；藉由明暗度的變化創造它們。從頭到尾都運用小尺寸的紙片，就連背景的顏色也不例外。創造一個遠看是平的，近看卻有各種肌理的背景。

3. 拼布：做一個5×4吋（12.5×10公分）的方形格子，縮圖和原寸的都要。先在縮圖上以不同的明度或色彩做出一個拼花的圖案。從雜誌上剪下紙片，選出在色彩和肌理上類似於印花布料者。當你對縮圖上的成果感到滿意時，便把紙片貼在原寸的格子上。此時開始嘗試更複雜的花樣。想找靈感，可上www.quilt.com網站查看，或者在Google上搜尋「拼布基本型圖案」。

4 | 空間：
創造深度的錯覺

「噢！透視法多美妙！」

——保羅・烏切羅

《e男孩》插畫，140頁，勞倫斯・
金恩出版社，2002。

《e男孩》是由四位德國設計師騷
提、史密陀、佛米赫、斯亭勒合作
完成，前面三位設計師在柏林有兩
個工作室，斯亭勒則在紐約完成向
量地圖。他們用像素構成的都會風
光，使用等角投影法，完全用圖片
處理技術完成（**4.40**）。

導言

凡列特在英國的曼徹斯特藝術學院教書，他畫了很多曼徹斯特的風景畫，這是其中的一幅，取景於正對著市政廳的廣場。

4.2（下右）亞倫·派普，《透視的幻覺》，2003，Macromedia Freehand，作者提供。

看一看圖片，其中哪位警察最高？其實三位警察一樣高。我們都被後面的「透視」線誤導了，認為右手邊的警察才是最高的。

說到**空間**，我們會想到太空旅行、外太空、開放空間、開闊的空地……。不知道你有沒有看過一則「徵聘廣告」，要尋找太空業務人員來銷售火星上的土地？這個徵人廣告還有一個解釋：找人銷售報紙上的廣告版面。對報紙版面的設計者來說，**空白**是個詛咒，雖然就空白本身而言，是設計的一大要素，建築物或雕塑旁邊的留白，可以更好地呈現主體的美。這就是為什麼現代藝術展覽館都把牆壁粉刷成白色，好讓展出的藝術品有更大的空間。

所有再現性的繪畫，都是在二維的帆布或紙面上描述三維的空間（**4.1**）。即便是抽象的、非再現性的藝術作品也會在觀看者頭腦中喚起空間和深度的感覺。從孩童時期起，我們就學會從細微之處來判斷深度和距離，同樣的原理，也被藝術家用來表達作品中的深度與空間的概念。當然有時候我們也會受騙，視錯覺藝術就是逆這些規律而行，跟觀看者開個玩笑（**4.2**）。

我們判斷深度的第一個線索，就是物體的大小。比方說，同樣大的圓形，手上的蘋果就較近，而天邊的月亮則較遠。我們也可以根據人形的大小來判斷他跟我們之間的距離，我們通常會在腦中把見到的人物跟中等身高的模型比較，物體離我們越遠，看起來尺寸就越小。在抽象的圖畫中，類似的形狀或圖形，較小的離畫面較遠，但是，如果形狀和圖形相差較大，這個規則就不適用。

4.3 托馬斯‧根茲巴羅，《安得魯斯夫婦》，1749，油畫，油畫布，27 1/2×47吋（69.8×119.4公分），國家畫廊，倫敦。

畫中的人物安得魯斯夫婦是薩福克有錢的鄉紳，他們擁有田園和農莊。安得魯斯夫人坐在洛可可式風格的椅子上，她腿上一片空白的地方，猜測畫家原本可能想要畫上一個孩子的。

在西方文明之外的文化中，以及早期的藝術作品中，大小也用來表現人物的地位或重要性（**4.18**）。比方說，如果要畫一個聖徒，或是國王，他們就要比其他不重要的人物畫得大一點。這就是所謂的**階級比例**（見〈**10大小與比例**〉）。而在大部分的藝術作品中，如果類似形狀的東西在畫面上有大小之分時，我們通常認為，比較大的東西離畫面較近。

如果把畫面當作從一扇窗戶看出去的三維風景，正如舞台上的平面布景或背景一樣，我們可以把見到的風景分成三個區塊：最遠的一塊稱為**背景**，有天空、山脈還有遠處山影；較近一點的稱為**中景**，通常有樹木、灌木叢以及建築物；最近的則稱為**前景**，通常這裡是一幅畫的主角（**4.3**）。從中景到遠景沒有一個明確的規定，只是為了方便，才區分出這樣的距離區塊。有些藝術家把繪畫主角放在離我們更近的地方，渲染了層次感，讓我們幾乎看不到構圖的全貌，因為部分構圖受畫框限制而被切去了，但是我們的頭腦會「填補」空缺的部分。把繪畫主體切去一部分也會產生移動的動態效果，讓作品更生動，也更有趣味（**4.17**）。

另一種表現相對位置的方法是**重疊**（**4.5**），當差不多大小的物體，其中一個物體的某一部分被另一個物體遮住時，我們會認為被遮住的物體離我們較遠。想像一下，幾張撲克牌散落在桌上，有些牌遮住了其他一些牌，假設這些紙牌在畫面上大小都一樣，我們可以安全地推測說，完全沒被遮住的那張在最上面。這個淺近空間的例子看起來道理很明顯，無需什麼證明，卻非常好用，當物體相對尺寸的大小不明顯，無法表現之間的遠近關係時，藝術家常常用重疊來表

現三維空間中物體的遠近層次。而在有大小區分、也有重疊的構圖中，重疊呈現的遠近關係是更明確的，比方說，構圖上有兩個圓球，小的圓球部分遮住了大的圓球，那麼我們可以確定的是，小圓球靠我們比較近。有時候，儘管沒有透視方面的技巧，重疊和相對大小就已經讓我們對畫面構成物的空間深度有了清楚的印象（**4.4**）。

重疊的物件，也不一定要是**不透明的**才能夠傳遞深度的訊息。透明的物體（比方說，玻璃瓶或眼鏡）也可以說明空間位置，特別是透明物後面物體的形狀或顏色有了扭曲或改變時。二十世紀的藝術，立體派以降，**透明度**已經用來增加畫面的複雜度，也增加畫面傳遞的訊息。當兩個重疊的物件是透明的時候，哪個物件靠我們更近，有時候不是那麼一目了然。這種效果是畫家故意營造的，也稱為曖昧空間，它可以打破我們通常看畫的經驗，讓我們在判斷正形與反形的時候，慢慢探索這幅畫（見頁54-55）。這些構圖也提醒了我們，那部分甚至全部被遮住的物件，或許從這個觀察點看是看不到它的，或者部分看不到，但是它卻實實在在地存在著。透明性可以使得幾樣重疊的簡單物件形成一張複雜的構圖，產生非常有趣的組合效果。

物體在畫面上的垂直高度，也可以用來說明深度位置。經驗再一次地告訴我

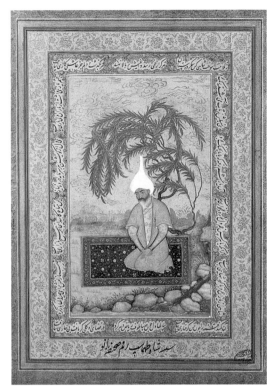

4.4 巴布，《波斯王太美斯普一世的肖像畫》，十七世紀早期，水彩畫，6×3 1/4吋（15×9.5公分），維多利亞和阿爾伯特博物館，倫敦。

畫面上的石頭以及那棵樹都被人物肖像遮住了，畫家無意把那塊地毯處理成透視的，或許跪坐的地毯有神奇的魔力，可以漂浮在空中。

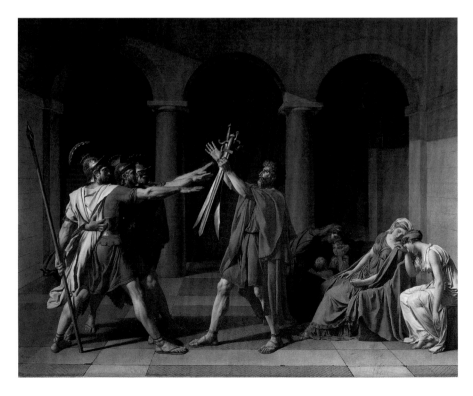

4.5 雅克比─路易斯・大衛，《荷瑞斯兄弟之誓》，1784-85，油畫，油畫布，11×14呎（3.35×4.27公尺），羅浮宮，巴黎。

荷瑞斯兄弟對他們的父親發誓要為國捐軀。畫面簡潔地表現了愛國與堅忍，荷瑞斯兄弟緊繃的肌肉，與背景中母親、妻子和女兒的憂傷軟弱的身體姿態形成強烈的對比。

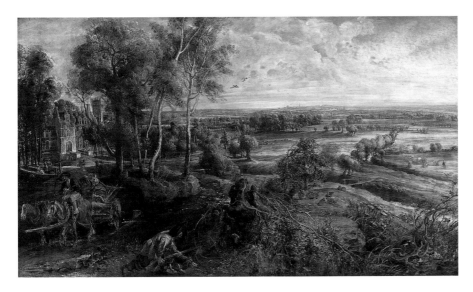

4.6（左）彼得・保羅・魯本斯，
《秋季早晨的風光》，1636，
油畫，木板，47 3/4×90 1/4吋
（132×229公分），國家畫廊，
倫敦。

這幅畫描繪的是秋天的景色，畫
面使用了大氣透視技巧。陽光照
亮了房舍的正面，以及馬車上的
人物。

們，物件所在的位置愈高，離我們的距離就愈遠。在傳統的風景畫中，通常天
空和山脈都在構圖的上方，這就是遠景；在垂直軸的中央，通常是樹木或是建
築物，也就是所謂的中景；而最前方的景致，通常在畫面最低矮的地方，特別
是如果我們觀看的位置較高，那就更是在我們的下方了。靠我們最近的點，就
是畫框外，我們所站立的地方（**4.6**）。

用**垂直定位**來說明遠近的手法，普遍被亞洲、中東的藝術家使用，而在歐洲中
世紀的時候，彩色手稿上也出現過這樣的表現方式（**4.7**）。在這些畫面上，幾
乎沒有用相對位置來說明物件的遠近位置。近期的樸素藝術以及素人藝術作品
中，可以發現有些現代藝術家也使用了類似的創作技法（**4.8**）。雖然我們常常
堅持用較複雜的方式表達距離與深度，但是我們也可以理解這種方法的奧妙之
處。晴朗的日子裡，我們肉眼所及最遠處就是地平線，這是可見世界的盡頭，
因為地球是圓的，再遠的部分就超出我們的視線範圍了。但是看到的景觀受限
於我們眼睛的位置，如果立足點可以高一點，就可以看得更遠一些。在傳統的

4.7（下）阿赫馬德・喀什米里，
《Razmnama》（Babhruvahana
與蛇的戰爭），出自《摩訶婆羅
達》，Mughal School，印度，
1598，Illuminated MS.，英國圖書
館，倫敦。

畫中的英雄射出的箭變成鸛、孔
雀和螞蟻，這些都是蛇的天敵，
而他得到了可以拯救阿朱那性命
的寶石。畫面中物件的垂直定位
表現物件與畫面的深度距離，騎
士重疊的身影補充說明了相互之
間的前後位置。

4.8 克里斯・考爾，維克拉姆・
塞斯所著《如意郎君》一書的
封面，2002，水粉畫，畫紙，
12×12吋（30.48×30.48公
分），版權為畫家所有。

考爾在畫作的裝飾部分幾乎都
塗滿了滿滿的鮮紅色，紅色的
背景向來是最突出的。他也巧
用了垂直定位的深度暗示，所
有的人物大小都差不多，但是
跟其他物體，以及綠色色塊上
的派對幾乎沒有任何重疊。

風景畫中，地平線大多放在構圖的中央位置，除非畫家刻意移動地平線的位置，讓天空的部分多一些，或是相反；也有藝術家按照數學上的黃金比例設定地平線的位置，剛好把畫面作黃金分割（見〈**10大小與比例**〉）。地面上靠我們最近的點就是我們所站的地方，最遠的地方則是天空中的星體。地平線介於兩者之間。由於飛機的發明以及摩天大樓的聳立，讓我們也可以從一個新的角度看世界——鳥瞰俯視。我們一樣可以看到地平線，但是地面離我們較遠，近在眼前的是其他物件。同樣的，如果我們被高大建築物包圍，就又有了另一種非傳統的視角——即仰視——來看世界。

我們拿薄霧下的遠山來當例子。相對於近處的物件，遠物的細節描繪較少，色度變化沒有那麼大（見〈**6明暗**〉），色彩偏向藍色光譜的那一端（見〈**7色彩**〉），這些特徵也成為深度的一種幽微暗示。而這也稱為大氣透視法，或**空氣透視法**（參頁100-01）。

真實透視，也稱為**直線透視法**，是一種傳統的繪畫及構圖技巧，同類的物件離我們觀察點較遠時，看上去形體較小（**4.9**）。在自然物上，透視的效果沒有那麼明顯，但是人為製造的東西，比方說筆直的馬路、方格狀的建築物等等，我們一

4.9 貝克赫德，《荷蘭的市場與教堂》，1674，油畫，畫布，20 3/8×26 3/8吋（51.8×67公分），國家畫廊，倫敦。

這幅兩點透視的油畫，呈現的是荷蘭的市場。右手邊是市政府的多立克柱式門廊，廣場的另一頭就是聖巴佛大教堂，而右手邊那棟建築就是知名的Vleeshal，當時那裡是肉市。

眼就可以看出原本平行的線條卻在地平線上的**消失點**處交匯。

很可能希臘人和羅馬人就已經了解透視的原理了,但是直到文藝復興時期,有一批藝術家和建築師,如法蘭契斯卡、達文西、馬薩奇奧等等,寫出了很多論文,想出精細的分析圖,詳細說明他們如何科學而精巧地布置背景(**4.10**)。

跟透視相關的一個概念是**前縮法**,也就是說,離我們較遠的物件看起來會變得短一點、矮一點,比方說,原本圓形放到遠處去,就用上下軸變短,而成了橢圓(**4.37**)。透視是一種重要的工具,在建築、室內設計、以及產品設計上都有廣泛的應用,現代的電腦程式可以準確模擬出透視的效果。對藝術家來說,精準的透視已經沒有那麼重要了,較少使用,甚至忽略了這一技巧。描繪三維物件的方法還有很多種,比方說無透視三維及斜**投影法**,這些方法開始的時候主要是用在石器製作以及木材製品上,在一些東方藝術作品中也可以找到這類範例(**4.11**)。規則一旦被了解掌握,就會被打破,然後推陳出新,新作品一開始會讓人困惑,繼而才發現其中的奧祕,那個審美的情趣會留在我們心中。

4.10(右)馬薩奇奧,《三位一體》,1425,壁畫,261×112吋(667×317公分),聖塔瑪莉亞諾維拉,佛羅倫斯。

在這幅壁畫中,馬薩奇奧就使用了單點透視的技巧,有消失點,十字架的底部就是視線高度。在這幅畫之前,人物的形象都比基督的形象來得小,但是在這幅畫中,因為透視的關係,人物的形象反而比較大一些。

4.11 奧村政信,《妓院內圖》,1740,版畫,也叫漆畫,12 1/3×17 1/2吋(31.3×44.5公分),賅格收藏,德國。

中國與日本的平行透視沒有消失點,畫軸上的每一幅都自成一格,因為消失點不在畫面上,會造成位置不確定的感覺,中國和日本的畫師也想出了對應之道,在畫面後方畫上內縮的平行線,感覺上地平線在構圖上方的無限遠處。

空間：深與淺

如果一幅畫只專注在視平面，沒有任何表現空間深度的意圖，就稱為平面空間或**裝飾空間**（**4.4**），在很多抽象主義及非寫實的藝術作品當中，所有的筆力都集中於表現表面的效果，如果硬要說深度的話，那麼唯一可以看出的「深度」，就是有些顏色比較跳躍，有些則比較內斂。其實真正純粹的裝飾空間是很難表現的，因為我們的大腦一向受到的訓練就是去解讀關於形狀的暗示。想像一個由類似形狀構成的畫面，不同物件之間只有大小差異，比方說一組正方形或是圓形，我們會直覺地認為，形體較大的離我們較近，而較小的則離我們較遠（**4.48**）。

4.12 卡拉瓦喬，《聖保羅的死難》，約1601，90 1/2×68 3/4吋（230×175公分），人民聖母堂，羅馬。

在往大馬士格的路上，法利塞人撒烏耳（也就是十二使徒之一的保羅）聽見基督的聲音，便倒在地上，暫時看不見東西。因為透視的關係，躺在地上的他顯得短小，從馬鬃上方透下來的強光讓他感動莫名。這幅畫的空間非常壓縮，給人緊迫感。

4.13 克林姆，《女人的三個階段》，1905，油彩，畫布，70×78吋（178×198公分），國家現代美術館，羅馬，義大利。

克林姆融合了自然主義的一些因素，如著色的臉和手，漂亮的花紋裝飾。有人物部分的構圖深度也非常淺，幾乎跟畫布貼合。

真正三維立體的作品，如雕像、珠寶、陶藝等，亦即凡是需要塑造和造型的，都稱為立體藝術，而**立體空間**就是三度空間，或是幻覺空間。畫家會把他們想要描繪的主體放在立體空間裡，通常是放在前方的位置。

在無垠空間或**深空間**，畫面只是一扇窗戶或一個開放的視野，從這裡，我們望向遠處。外太空不在討論範圍，我們看到的風景是遠處的山峰和起伏的山脈。從文藝復興到十九世紀，無限空間是個普遍的題材。但是到了二十世紀，藝術家轉而開始探討有限的空間：**淺空間**（**4.13**）。

一些藝術家，如卡拉瓦喬和荷蘭風格畫家，畫面光線更晦暗，空間更壓縮（**4.12**），物件壅塞在陰影中，從神秘的窗戶透進一些幽微的光線，這樣的布景更像是舞台，最遠的點是室內的牆壁。後印象派的畫家如馬蒂斯和高更，也使用類似的淺空間來構圖，而立體抽象派的畫家的空間更薄了，背景幾乎快要貼到畫面上。隨著藝術變得更加自我，更注重表達繪畫的過程，使得淺空間幾乎變成裝飾空間。在立體感強而逼真的錯視畫中，物件看起來幾乎從畫面上「突起」，延伸到畫框外面。

4.14 克勞德·勞瑞，《風景畫：仙女們在安慰伊吉利亞》，1669，油彩，畫布，61×78 3/4吋（155×199公分），卡波狄夢地國家博物館，拿坡里。

克勞德是大師級的畫家，擅長在他華美的理想主義風景中描繪深空間。在這幅畫中，黛安娜女神的仙女們，正在安慰剛剛失去丈夫的伊吉利亞。

尺寸線索

看待真實世界時，我們通常是用立體視野。人類的眼睛長在鼻子的兩側，不同位置看出去的三維物體會有不同的視角，而大腦可以結合兩眼的視野，把物體定位在適當的空間位置。其實我們還有另一種看事物的方式：所謂的動覺視野，在這個系統下，眼睛看著周圍的事物，把它們與腦海中有的類似物件相比較。最靠近眼前的物體對眼睛的刺激也最多，增加了我們對深度的感覺經驗。

在二維的素描、繪畫及印刷品中，只有依靠動覺視野來幫助我們辨認圖像中物體的位置，而立體視野只能讓我們看出作品表面的質地。這時候，我們需要其他線索幫助我們判斷深度和距離。

事實也是如此，除了立體視野和動態視野之外，尚有很多不同的暗示，提醒我們物件的深度和距離。第一條線索是**尺寸**，如果在畫面上看到兩個相似的物體，卻一大一小，我們通常認為，或者這兩個物體離畫面的距離相等，只是原本就是一大一小的；還有另一種可能，他們是同樣的大小卻一近一遠（**4.15**, **4.16**）。當然這還都得看畫中的情境，比方說，一個人與一輛車，我們很容易看出他們的大小和位置。

在不同的文化以及情境中，尺寸的大小還有其他的含意。中東的藝術家，以及歐洲中世紀的書稿手繪者，都會在作品中把重要的人物畫得比其他配角大一些，同樣的，現在也表現在孩子的作品中，通常是母親形象比較大（**4.18**）。也就是前面提到的階級比例，雖與事實不符，但是大部分人都可以理解，在卡通作品以及一些象徵性的圖片中，依然沿用類似的畫法。

如果類似物體的的大小位置提供的線索還不足以判斷相對位置，重疊則可以提供進一步的線索（**4.17**）。畫面上兩個類似的物體大小不一，可能只

4.15 威廉·霍加斯，布魯克·泰勒《透視的方法》一書的插圖，1768年，版畫，私人收藏。

在這幅「透視謬誤大集」中，每一個透視的規律都打破了。原圖的說明文字是：「任何沒有透視知識背景就開始構圖的人，就可能會犯這張插圖上的錯誤。」

4.16 老布勒哲爾，《雪中的獵人》，1565年，油彩，木板，46×67吋（116×160公分），藝術史博物館，維也納，奧地利。

左邊較高大的人物帶領我們進入畫面的情境，凸顯了畫面視野的遼闊。我們可以看到溜冰的那些人物離畫面較遠，因為他們的尺寸小多了，同樣的，小樹大樹再次暗示了空間位置。

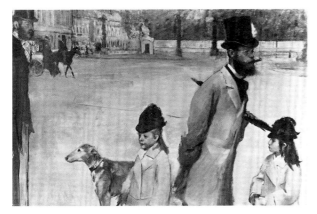

是本身的大小就不一樣,但如果一個物體部分壓在另一個物體身上,遮住了後者的一部分,我們就認為遮住其他的物體在最前面,而不管他們的大小如何。也有可能是因為特別的光學現象,造成物體一部分被遮住了,但是在繪畫中,我們比較不會考慮這方面的問題。

重疊的物件通常會遮住後面的物體,讓我們看不清後面是什麼,如果我們可以看到被遮住的部分,那麼前面的物件一定是透明的,或者是**半透明的**,才可以露出模糊的形狀。有些材質,比方說玻璃或者某些塑膠,可以清楚地完全透出後面物件的形象。立體派的藝術家,也喜歡用一些半透明的材質製造朦朧效果。還有一種是**相互穿透**的物件位置,就是物體或是介面互相穿過,這就更容易給它們的相互位置定位了(**4.19**)。

另一個確定物體位置的方法,是建立一個**地平面**。如果人物的腳部沒有踏實地固定在地平面上,人物就會有漂浮在空中的感覺。在早期的卡通作品中,地平線可能就是一條簡單的水平線,就像房屋剖面圖中的地板,但是要描繪空間就複雜多了,真實的地平面要藉著透視道理來呈現。

直線透視法

當我們面對很大的困擾而不知如何是好時，常聽到周遭的人會勸我們：「用透視的眼光來看事情。」（字面意思是這樣，也衍生為要全面周延地看事情）。這句話的意思是說，把事情放到應該在的位置上，我們就不會把全部注意力只放在一件事上，而使思考有所偏頗。不同於空氣透視法，準確地說，**直線透視**是一種數學方法，根據尺寸大小及與水平面位置的高低來定位物件。直線透視繪圖法的前提是，平行線會在遠處相交，那個交匯點也稱為消失點。

如果畫面上只有一個消失點，就稱為單點透視（**4.20**），而三點透視完成的畫面是最逼真的，儘管很多藝術家發現，雖然開始時使用了透視規劃構圖，但是在作品快要完成時，他們的修訂往往打破了原來的規則。從某方面來說，完全刻板地遵守透視規則也會讓畫面失真。

在十五世紀文藝復興時，藝術家很迷數學，很久之前的希臘人歐幾里德建立了幾何學的理論，但是直到十九世紀末，幾何學才成為普遍教授的課程。知名的希臘天文學家阿波羅紐斯（西元前262-190），就已經能夠看懂半個天空的平面圖了，令人難以置信的是，數世紀後，希臘的很多著作文獻都遺失了，很難想像的是，關於透視的理論整個地不見，而立體投影是普遍透視理論的一個特殊形式這一觀點，也一同包含在遺失的理論中。

大家都認為，透視理論是在1420年左右由畫家烏切羅和建築師布魯涅內斯基（1377-1446）發明的。這也不是說，在所有的繪畫作品中都沒有出現第三維空間，在各種文化的早期作品中，都有其他方式來表達投影，只是沒有會聚集的點。

透視這種方法，是藉著系統失真表現真實的世界。隨著離觀察者距離的增加，物件呈現縮小的趨勢，最後全部集中到一點。如果從物件到觀察者之間畫一條線，這條線會跟畫面相交（我們通常認為畫面是在觀者面前的一個垂直平面），物件上的不同點畫出的不同線直接相交在畫面的不同點上（**4.22**）。透視圖就是把這些交點畫出來並連接成圖形，這就是所謂的透視創作。假設地平線

4.19（上）利奧尼・費寧格，《賈奔朵夫二號》，油畫，畫布，1924，39 1/8×30 1/2吋（99.4×77.5公分），納爾遜－阿金斯美術館，堪薩斯州，美國。

費寧格的畫風跟表現主義有些關連，他曾在包浩斯學院任教。這幅小鎮風光從立體主義畫派得到靈感，畫中透明或半透明的重疊平面，像三稜鏡一樣捕捉光線。

4.20 卡羅・維利，《天使報喜》，1480，蛋彩畫，木板，81 1/12×57 3/4吋（207×146.7）公分，國家畫廊，倫敦。

這是一幅單點透視的畫作，圖中的報喜天使St. Emidius是Ascoli的守護神，祂手上正拿著這個城鎮的模型，有城中典型建物鐘塔。祂要告訴全鎮的人，教皇認可同意Ascoli自治。

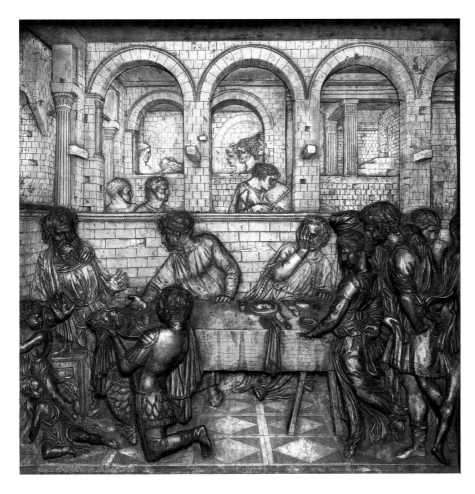

是在無限遠處，那麼，平行線會在消失點處相交（**4.21**）。要永遠記住的是，透視只是對真實的模仿，在真實生活中，當觀察者的頭腦轉動，觀察物件的眼睛位置發生變化時，會產生變動的消失點。

很難相信透視法是被發明出來的，因為這項技巧已經深入當時藝術創作者的意識之中，他們隨著眼睛看到，隨手就畫了出來，而不是靠著傳統的系統來建構什麼。

布魯涅內斯基曾是佛羅倫斯的金匠，後來成為知名建築師，是他率先把幾何數學的理論延伸到視覺透視上，自此之後，透視技巧就成了藝術家和建築師的最愛。1420年起，法蘭契斯卡在立式圖與平面圖上，使用布魯涅內斯基的理論，增加了消失點的畫面效果（**4.23**）。另一位透視畫法的始祖是畫家烏切羅。1540年，阿爾維地和丟勒都出版了關於透視理論的著作，但是其實在此之前，透視畫法方面已經有了很多的研究成果。

到十八世紀時，開始出現透視的輔助設備（類似暗房的裝置），其中比較有名的是詹姆士・瓦特的透視儀器，康尼盧司・瓦利用望遠鏡，彼得・尼可森的透視描繪器（這種儀器有助於畫出物件上的點與消失點之間的線條），還有威廉・海德・渥拉斯敦的明室（**4.24**）。

明室是在1807年發明的，英文camera lucida一詞由兩個單字組成，第一個camera在拉丁文中有「室」的意思，而lucida在拉丁文中則是光明的、充滿光明的意思。這是一種反射鏡，幫助畫家畫出正確的透視圖。由可伸縮的套疊管、45度角的稜鏡，和一個觀察鏡頭構成，很快流行起來。有了這個儀器就不再需要**暗室**，畫紙平放在畫架上，作畫者只要透過觀察鏡，就可以看到紙面，以及要繪製圖案的模糊影像。以稜鏡為主角的類似器材一直沿用至今。

4.23 皮耶羅・德拉・法蘭契斯卡，《被鞭撻的耶穌》，1460，蛋彩，畫板，28 1/8 × 32 1/4吋（58.4 × 81.5公分），馬爾凱國家美術館，烏比諾。

人們用很多物理模型和電腦模型來分析這幅神秘的畫作，特別是地面的方塊地磚的形狀。站在右手邊的人物是個謎，或許是神職人員，也可能是社會名流。畫面長短比例是數字2的平方根。

最早闡述暗室現象的是中國古代的思想家墨子（墨翟）。在西元前五世紀，墨子就發現，當光線穿過一個小洞，進入暗室時會產生一個反轉的圖像。希臘哲學家亞里斯多德（西元前384-322）觀察到，陽光穿過法國梧桐的樹葉間隙，日蝕的太陽在地面形成了一個新月形的影子。1490年，達文西在筆記本上詳細描述了暗室現象，到十六世紀時，因為在孔徑上增加了一個凸面鏡和反射鏡，可以讓圖像呈現在一個便於觀察的平面上。

暗室現象是十七世紀初期，德國天文學家克卜勒正式提出這一說法的。在十七、十八世紀，很多的藝術家都使用這一技巧作畫，其中包括維梅爾以及卡納萊托（1697-1768）。到十九世紀初，暗室技術發展成照相機。

大部分的三維電腦造型程式都包含互動透視功能，會讓垂直的線條依然維持平行的關係。產生透視現象的原理有些複雜，關於如何形成透視影像，描繪線條的書倒是很多，逛一下二手商店，就會發現很多這類的書籍。參見頁103-105，有關**正投影**的內容（**4.25**）。

建立透視系統的第一步是選擇觀察點，然後決定地平線與消失點的位置，而觀察點的選擇將決定整幅圖片看上去是否有真實感。好的觀察點將凸顯物件的形體優勢，把最重要的特徵明顯表現出來。

4.24（上）瓦利，《用渥拉斯敦的明室作畫的藝術家》，1830，版畫，葛先姆收藏，德州大學奧斯汀分校人文研究中心，美國。

明室可以幫助畫家畫出透視輪廓。紙平放在腿上，畫家望向包含稜鏡在內的透鏡，看到紙面上待畫物的影像。

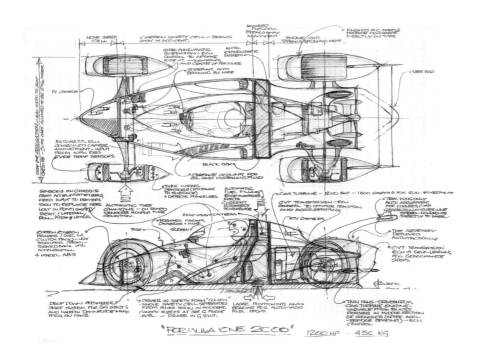

4.25 戈登‧墨瑞，一級方程式賽車素描。

正射投影的草圖，或者說「藍圖」，只是畫出車子的結構，一個是正視圖，一個是側視圖，還有一些註記。

單點透視

中國古代的畫家發展出一種獨特的透視方法，叫做「等角透視」，照字面意思來說，就是用同樣的角度觀察。中國古代的捲軸畫，攤開來大約有十公尺長，看畫時要從右邊開始，看到左邊。這類畫作通常都是描寫風景的，比方說，水鄉居民的生活。從右往左，我們可以看到，有人登船離岸，然後船離岸了，航行在波浪上，最後船在彼岸停靠，整個畫面在視覺上是連續的。和直線透視法不同的是，這種軸側投影法沒有消失點，也沒有固定的觀察點，藝術史家把中國國畫中的畫法稱為「活動」或「移動」透視。

因為文藝復興時期數學的規範，西方的藝術家可無法那麼隨性。最早也是最簡單的透視方法叫做**單點透視**，這個方法最適合用來畫平行的鐵軌，或是兩邊豎著電線桿的一條馬路。電線桿的高度將隨著它與地平面的距離變小而成比例地降低，而觀察點的高度對電線桿的高度也有影響。

在單點透視中，除了那些在觀者眼中保持原狀的線條，其他的線條都會在消失點處相交，只適合畫室內圖或者遠處景物（**4.26**）。假設我們正面面對一棟建築，建築物與畫面平行，門和窗位在平行於畫面的平面上，線條沒有發生扭曲，也不發生匯聚（**4.27**）。現在，假使建物正對著我們的那面牆消失了，我

4.26 亞倫・派普，單點透視，2003，Macromedia FreeHand，版權為本書作者所有。

在單點透視中，除了平行於畫面的線條之外，其他的線條都會在消失點處相交，而消失點通常在地平線上。

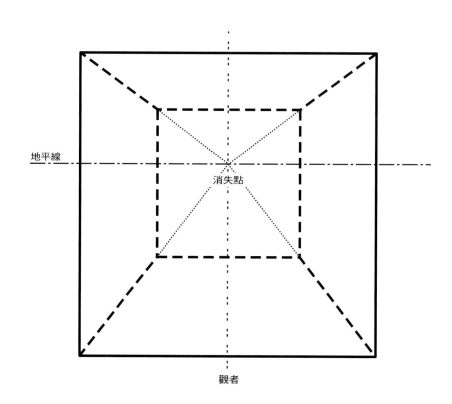

地平線

消失點

觀者

4.27 畢沙羅，《歌劇院大道‧陽光‧冬晨》，1898，油畫，畫布，28 3/4×36 1/8吋（73×91.8公分），蘭斯美術館，法國。

在這幅單點透視的城市風景中，車馬行人把我們的視線引往一條林蔭大道上，然後所有的景致都在消失點處匯聚。

們就可以看到建築物的內部，這時觀察一面側牆，就會發現側牆上的水平線最後都相交在消失點處，而牆面上任何一點和消失點之間的連線則稱為視線、參考線，或**正交線**──意思是，交匯於消失點的平行線通常跟觀察面成直角（**4.28**）。

穿過消失點的垂直軸線，稱為**觀者定點**。單點透視假設觀者站在固定的位置，好像只用一隻眼睛觀看畫面「視窗」中顯示的世界，有些藝術家如丟勒等則使用輔助儀器，以產生某一固定觀察點上對應的透視圖像（**4.22**）。

消失點一定要在水平線上，除非要呈現對稱的效果，通常消失點會偏左一點，或是右一點。但是如果太靠左邊或太靠右邊，建議用兩點透視來完成作品。

4.28 喬治及維拉德米爾‧史騰堡，《背攝影機的人》，1929，海報，平版畫。

這張酷炫的電影海報是前蘇聯構成主義的作品，模仿單點透視的效果，景物呈渦旋狀散開，頗有導演迪嘉‧維爾托夫實驗鏡頭的風格。

兩點透視

用**兩點透視**繪製的圖像有兩個消失點，分別在地平線的左邊和右邊，兩點之間要盡量分得遠一些，通常已經到了畫面外面，甚至畫布的外面（**4.29**）。兩個消失點之間的距離越近，畫面因為透視的關係扭曲得越厲害（**4.30**）。如果正面面對一棟建築，我們可以觀察到，兩邊的側牆會分別在消失點處交會，而垂直的線條卻保持垂直不變形。眼睛的視野通常是60度，超過這個範圍之外的30度空間我們還略有一些感覺，但是再之外的，我們就完全看不到了，因此兩點透視畫的取景也應該在這個範圍之內（**4.31**）。

1956年，傑·杜柏林設想出了一個簡單的方法，協調了藝術家和設計者的需求。這個方法就是以一個立方體做為透視畫法的基本單位，以此為單位確定物體的長寬高。如果可以繪製出一個單位立方體的透視圖，那麼增加它的尺寸，或者減小尺寸，就可以畫出想要臨摹物件的大致輪廓。

簡單來說，杜柏林的方法就是假設觀察者站在一個無限大的地方，地面上有正方形的小方塊。而視線跟小方塊的兩邊都成45度角，那麼視線將與地平線相交在**對角消失點**（dvp）。而正方形的兩條邊延長後，將與地平線相交在消失點的地方，兩個消失點與對角消失點的距離相等。而正方形的對角線是一條與水平線平行的直線，因為這些線是平行的，不會相交，這些正方形可以成為結構的基本單位。藉著這樣的格線，不管任何方位的立方體都可以畫出來，只要位置在消失點之間角度大於90度，看起來都不會變形得太厲害。

4.29 亞倫·派普，兩點透視，2003，Macromedia FreeHand繪製，版權為作者所有。

在兩點透視當中，所有的垂直線都是平行的，但是其他線條都交會在兩個消失點處，消失點通常位於地平線上。

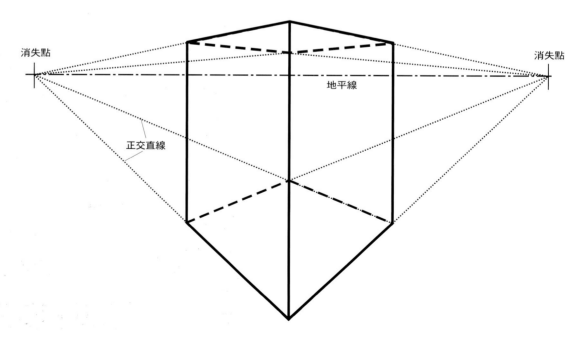

消失點　　　　　　　　　　　　　　　　　　　地平線　　　　　　　　　　　　消失點

正交直線

4.30 艾德‧魯沙，《商標第五號》，1962，油畫顏料、油墨、蛋彩、鉛筆，畫紙，7×3吋（18×33公分），泰德美術館，倫敦，版權為原創者所有。

這幅畫用新技巧重現了電影公司的商標，採用兩點透視的方法；右邊的消失點在畫面上，而左邊的消失點落在畫面外。

可以用對角線交叉來找出立方體的中心點，正方形內切圓的圓心應當是正方形對角線的交點，而且內切圓跟正方形四邊相切在中點的地方。圓形透視之後變成了橢圓形，儘管看上去這個橢圓形也不是很對稱，靠近觀察者的半圓看起來胖一點，橢得不那麼厲害，所以，這是個不對稱的橢圓。

橢圓的長軸（橢圓邊界上距離最遠的兩點之間的連線）不再是直立的，而是有了一些傾斜，原本同心的圓形長軸的位置會錯開一些。比方說，畫汽車的輪子，你就可以發現這一點。而同心圓的短軸（橢圓邊界上，距離最近兩點之間的連線）依然重疊在一起，和輪軸垂直。由正方形、圓形（也就是橢圓形）就可能建構出其他的形體，比方說圓柱、圓椎和球形（在透視中球形是比較特殊的，因為透視之後外型依然保持球形）。

4.31 貝克赫德，《荷蘭哈倫聖巴佛教堂》，1666，油畫，畫板，私人收藏，出借華府國家美術館展出。

這幅巴洛克建築描繪圖是兩點透視的極好典範，圖中物體的陰影等等細節都表現得非常好。

如果被描繪的物件兩個側面都頗有趣味，值得同時在畫面上呈現，那麼45度角的斜視圖是很適合的表現手法，但是如果兩側大小類似，構圖看起來就略顯單調、呆板。如果用30度及60度的角度來畫（一個消失點到對角消失點的距離，是另一個消失點到對角消失點距離的兩倍），畫面看起來會美觀一些。

三點透視

其實兩點透視只是三點透視的特例，在這個特例中，垂直的線條平行於畫面。也可以說，在視平面之下小物件的垂直線將在物件下方的某點交會；而大型物件，比方說，辦公大樓的側面，則會在上方的某個消失點相交（**4.32**）。不管是在下方還是上方，**垂直消失點**的位置通常是在觀者定點上（**4.33**）。

三點透視假設有三條地平線，這三條線形成一個銳角的三角形，也就是說，三角形的三個角都小於90度。如果物件是對稱的，前面或是後面的角跟視線一致，那麼構圖又會相對簡化。當然，最好是正面與一條地平線成45度角，而跟另兩個地平線分別呈30度和60度角，這樣構圖既簡單，但也不會太單調。

建築攝影師總是盡最大的可能，降低三點透視的「扭曲效果」，他們盡量不用廣角鏡頭，拍照片時盡量取靠近建物一半高度的位置當作觀察點。在別無他法時，他們甚至調整大型折疊相機，彎曲底片，抬高鏡頭，也要讓相交的垂直線拉開來。現在電腦科技的進步，不完美的透視圖可由Photoshop軟體修改調整。

4.32（下左）查理・席勒，《多米尼哥的建築》，1926，平版印刷，9 3/4×6 3/4吋（24.7×17.4 公分），私人收藏。

三點透視的畫作不多，建築透視圖及建築攝影師都更喜歡兩點透視的圖片。

4.33（下右）亞倫・派普，三點透視，2003。Macromedia FreeHand，版權為作者所有。

在三點透視的構圖中，直立的線條相交在第三個消失點處，如果消失點在圖片上方，那這張圖就是仰視的；如果消失點在圖片下方，那麼這張圖就是俯視的。

垂直消失點

消失點

消失點

地平線

早期的透視書籍都堅稱根本不需要用到三點透視，因為繪畫一方面要遵守光學原理，也一樣要尊重物件本身。如果一個高大的物件用平行線表示時，從某點看去圖像跟原本的物件一樣，那麼，構圖上的輪廓線就應該是同樣的角度，在同樣的位置相交。要記住，透視未必包含全部的真理，這只是一種約定，而且有很多假設前提，也未必清楚地表現了人類觀察世界的方式（**4.34**）。

在有些中國古代的國畫中，我們也可以看到逆透視現象。在那些圖片中，線條不是交會在消失點處，而是交會在觀者眼前，所以，建築物較近的那一面反而比較小，我們可以看到比日常生活中更多的側面。

三種透視的共同前提是，觀者是靜止不動的，始終從一個觀察點看物件。但是，在實際生活中不是這樣的，而且我們看畫時也不是這樣的。但是對於用全視角來觀看的人，以及像中國古代畫家那樣在展開的畫軸上作出像連環畫一樣畫作的藝術家來說，透視並沒有解決他們的問題。並不是所有的道路都是平坦的，傾斜的屋頂上會有天窗，還有一扇打開的門要作畫面處理，這些都考驗著畫者的智慧。在**多點透視**畫面中，每一個平面或一組平行的平面都有自己的消失點和地平線。如果這樣太複雜而難以下筆，那就得靠藝術家的直覺了，相信自己的觀察力，可以創造出真實而兼具美感的「透視」作品。

4.34 喬凡尼‧迪‧保羅，《聖施洗約翰之生日》，1460，蛋彩畫，木板，國家畫廊，倫敦。

聖施洗約翰的母親聖伊麗莎白躺著的床鋪，是逆透視畫法，表現頗為奇怪，前面的床腳反而比後方的床腳來得短，構圖凌亂，卻不失韻味。

放大透視與空氣透視

攝影圖片因透視而引起的變形我們見多了。在照片畫面上，透視的效果因為鏡頭焦距變長而不同。長焦距的鏡頭拍出來的效果畫面更壓縮，圖形也被拉扁。用長焦距拍攝一張肖像，坐著的模特兒臉部看起來比較胖，最明顯的是鼻子變得又扁又平。相反的，廣角鏡頭是視野較深，畫面上大部分的景物都很清晰，透視的效果不那麼明顯。有個極端的例子是魚眼鏡頭，透過這樣的鏡頭看去，近的物件看起來更近，遠的則更遠了（**2.35**）。希區考克在電影《迷情記》中，便不斷在軌道上移動攝影機，鏡頭拉近拉遠造成了畫面戲劇性的變化。

藝術家也借用了這些攝影技巧，把誇張的透視引入他們的作品當中（**4.35**、**4.36**）。在美術繪圖中，這種技巧叫做**放大透視**：位於前方的物件凸顯到眼前，吸引著我們望向畫面深處（**4.37**）。

4.35 亞歷山大·羅德徹寇，《在電話中》，1928，銀鹽影像，15 1/2×11 7/16吋（39.6 ×30.2公分），現代藝術博物館，紐約。

在這幅俯視圖中，畫面因為透視而扭曲得很厲害，這在1920年曾經轟動一時。

4.36 喬治·德·基里訶，《街角的神秘與憂鬱》，1914，油畫，畫布，33 1/2×27 1/4吋（85×69公分），雷沙收藏，新柯農，康乃狄克州。

基里訶筆下夢幻般的都會風景有著自己的透視方式，或許是長長的街道，或許是透視的角度，總之都給畫面增加了一份神秘的色彩。

空氣透視，也叫空氣透視法，這一現象的產生是因為空氣
中的水汽、小冰粒、以及灰塵微粒會選擇性地折射白色光
線中的光波而造成的。波長較短的藍色光波被折射到地球
表面上，這就使得白天太陽高高掛在天上時，天空以及遠
山都呈現藍色，而在日升日落時，因為藍光被折射到空
中，只剩下紅色和橘色的光線時，天空則呈現紅色。空
氣透視被藝術家運用到作畫上，他們不僅把遠山畫成柔和
的藍色，或是略帶紫色，而且把近處的物件塗成鮮亮的顏
色，很高的對比度，而相對遠處的景物則是朦朧的、曖昧
的，顏色也多以中性為主。

空氣透視也依賴黑色色塊的視覺陪襯，因為黑色色塊會從
畫面中凸顯出來，而顏色較柔和的背景則退到遠處明亮的
背景中。為了強調這一效果，藝術家有時會使用一種視線
導引的技巧**前景逆推移焦技法**repoussoir，這是法文，原
本的意思是「向後推」「陪襯」的意思，後來用在繪畫
上，只是位於畫面前方的物體或人體，起到把觀者視線引
向畫面中央的作用。在畫面前方安排一個大塊深黑色，或是特別的形狀，比方
說一棵樹，或者一個孤單的黑色人影，站在一片風景前面，你就不由得把目光
注視在畫面上（**4.38**）。

度量投影

有些繪畫或繪圖，可以讓我們看到在現實狀態下不可能看到的平面，除非我們可以進入到畫面內部，在裡面轉一圈。直線透視法會隱藏某些側面之後的畫面，但是在另一些繪畫作品中，我們卻可以看到這些側面，儘管在實際上兩邊的側面應該是垂直的，應該不可能同時看得到。這怎麼可能呢？藝術家只是作了一個假設：我們不單單在同一點來觀察物件。

這種技巧，稱為多點透視或者**多重透視**，雖然名字如此，但是其實這種構圖一點也不透視。各種的斜視圖都想表現一些三維空間的概念，這些圖片在古代最早的藝術作品中都可以找到。典型的埃及壁畫及宗教畫上都繪有人物頭的側面、身體的正面及腿的側面。而側面的人臉上往往畫著正面的眼睛（**4.39**），看上去會覺得這是非常怪異的姿勢。埃及的藝術家只是選擇人體中最容易辨識的片段，把它們組合在一起，形成一個組合圖像。這種**片段表現**的手法在十九世紀得到復興，在塞尚的靜物畫中，一組物件往往有從不同角度看上去的效果，而畢卡索的畫作更是把平面圖、立視圖和剖面圖融合在一起，構成一個和諧的統一體。畢卡索的法國同好立體畫家布拉克說過一句名言：「透視是個天大的錯誤，花了四個世紀的時間，才被修改得像樣一點。」

把三維的立體物件表現在紙面上，通常是用三視圖，也就是**正投影**（也譯作正視圖）、立視圖和側視圖，這是最抽象的，但是也用運用得最廣，在建築、工

4.39 Ramose兄弟和他的太太，西元前1370年，在Vizier Ramose陵寢中的石碑浮雕，位於底比斯附近。

蜷曲假髮用去材料法鏤刻，而眼球部分卻沒有使用雕刻，只用黑色凸顯。

程及產品設計上都廣泛使用（**4.25**）。但是有些有機形狀（指輪廓弧線呈現自由形式的形狀，一般有機形狀是自然形成的，而藝術家可以用徒手方式，畫出自由線條組成美麗的圖畫）卻不太可能在這種圖示中表現出來。

正交投影系統的理論基礎是由丟勒在1525年建立的，威廉·賓斯在1857年將此系統發展成熟，但還是有很多待完善的地方。後人補充了很多約定來解釋這個系統的運作，包括哪些部分是可以看到的，哪些部分應該雖然看不見，但是又需要說明的，就由虛線表示，判斷與解讀都需要專業的訓練。但是不幸的，正交投影系統已經在設計和工程領域扎了根，也就是人們所謂的藍圖。

下面要介紹的是**度量投影**，也稱為等角投影或軸向投影，只用簡單的繪畫方法來表現物件的三維印象（**4.40**、**4.41**）。在1920年代，風格派成功地發揮了這一技巧，後來深受孟菲斯集團內設計師的寵愛，而在1980年代再度流行。度量投影在表現物件的長寬高三方面有著透視畫法無以比擬的優勢。度量投影也被稱為**平行投影**。

平射投影或**立體正投影**的建立包括一個真實的平面，以此為基礎（**4.43**）。這種表現方法常常用在室內設計以及建築設計上。作圖時需要用到45度角的三角板，雖然有個平面始終是筆直的，但是它與水平面的角度卻是可以變化的，以期產生最佳的畫面效果。這一平面上圓形的正投影依然是圓形；而在**立面**圖上的圓形則變成了橢圓。

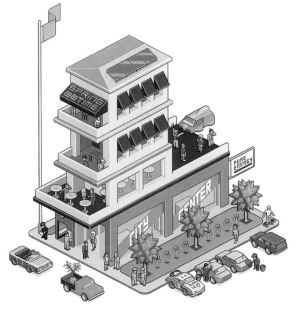

4.40《e男孩》的插圖，勞倫斯·金恩出版社，2002，241頁。

這個e化城市的模型，是由Photoshop一個像素一個像素繪製出來的，圖像由等角投影法完成。

4.41 大衛·霍克尼，《自畫像：在畫藍色吉他的男人》，1977，油畫，畫布，60×72吋（152.5×182.9公分），版權為原畫者所有。

霍克尼在畫桌子和地毯時，使用了斜投影的技法，側邊的線條是平行的而不是相交的。使得畫面帶著一種清新的東方情調。

等角投影（**4.42**）是由威廉·法瑞西爵士在1820年發明的，從正投影系統派衍生出來。等角投影（也譯作等距投影）意即長寬高的度量單位是一樣的，比起立體正投影來，等角投影顯得真實一些。建物的四個側面可用30度的三角板來繪製，而底層的視圖也會因此變形，底層、頂層及四壁的圓形都會變成橢圓形。垂直的高度就是原本的實際高度，其他兩個等角軸線上的則可以借助等角投影尺完成（兩個軸線上的長度是正常長度的0.816倍）。1920年時，德國包浩斯學院的現代建築大師以及荷蘭風格派的大膽啟用，這種繪圖方法被大家普遍接受。

到二十世紀中葉，因為**不等角投影**與**二等角投影**的普遍運用，使得「圖片」系統變得更加普及，前述的不等角投影與二等角投影，都是從等角投影衍生出來的。不等角投影的每根軸線單位都不一樣，都需要特別的樣板來繪製。二等角投影是不等角投影的特例，其中兩根軸線的單位一樣長，而且跟地平面的角度剛好是「理想的」7度和42度，這兩根軸分別是X軸和Y軸。在現代的遊戲軟體上，大多使用這一方式來表現空間（**4.44**）。

4.42（上）喬治·哈迪，《同與異》，2001，平版印刷，版權為原畫者所有。

找出其中的相同點。所有的物件都是由等角投影畫成的。用鋼筆與色塊完成的作品，這幅畫被倫敦的設計公司五角星用來當作員工的聖誕賀卡。

4.43（下）派普，度量投影，2003，Macromedia Freehand，作者提供。

下方可以看到一系列的投影圖，最左邊的是立體正投影，然後是等角投影，接下來是二等角投影，等斜投影，最右邊的是半斜投影。

45° 45°	30° 30°	7° 42°		
立體正投影	等角投影	二等角投影	等斜投影	半斜投影

斜投影大多用在正對畫面的那個平面特別
重要，比方說，在家具設計上。上方和側
面都連接到正面的邊緣上。為了和上面和
側面兩個平面有相交，它們必須有某種程
度的變形，於是上面的平面與側面的交界
線變成畫面上的一條斜線。上平面的另一
條線與側面的另一條線應該是平行的，但
是為了表現透視的效果，有時也畫成會相
交的。後來的透視就是由斜投影發展而來
的，西元前四世紀的希臘花瓶上就可以看
到這樣的畫法，而在中國繪畫上更是一直
沿用到十八世紀。

在斜投影圖中，深度軸線上的長度是可以
調整的，在**等斜投影**中，深度軸的長度等
於真實的長度，而**半斜投影**深度軸的長度
等於原來長度的一半（**4.43**）。

深度軸通常跟地平線成45度角，當深度軸跟地平面成0度時，只有正面與側面
看得到，稱為水平斜投影；而深度軸與地平面成90度時，只有正面與上面看得
到，稱為垂直斜投視。在斜投影圖中，直立的圓柱體會變形。

任何投射到平面上的陰影都可稱為斜投影，包括在繪畫時描繪出來的陰影，
十九世紀時，為了增加畫面的真實感，常常加上物件的影子。而建築投影更是
在正交投影上加上斜投影的影子。

4.44 遊戲軟體公司藝電公司製
作，《模擬城市4》，2003，螢
幕擷取圖像。

很多電腦遊戲軟體都用等角投影
法來描繪空間，因為真正的透視
圖太複雜了。《模擬城市4》使
用的是不等角投影法繪製的。

風行世界的現代主義，1890-1970

現代主義（Modernism）是個非常廣泛的名詞，包含任何想要突破現狀的文化領域中
的事件，從阿諾德·荀白克的無調性音樂，到詹姆斯·喬伊斯的《尤里西斯》。而在
建築上，現代主義建築（也稱為國際風格）通常跟勒·科比意（1887-1965）的整齊
白色建築聯繫在一起，這些建築被稱為「住的機器」，是對過度裝飾的維多利亞時期
的哥德式和愛德華時期的新藝術運動的一種反撲。在藝術和設計上，像未來主義、風
格派及包浩斯引領的潮流都可以稱為現代主義，比較典型的還有蒙德里安和保羅·克
利的繪畫作品，以及亨利·摩爾和芭芭拉·赫普沃斯的雕塑作品。1930年代末期，德
國納粹展示現代藝術時，稱之為「頹廢的藝術」。直到今天，還是有些人覺得現代藝
術很難理解。平面造型方面，有一個流派叫做「瑞士風」，就是1950年代在瑞士興起
的，使用不對稱的結構、方格圖案、無襯線字體構成清爽而易讀的設計圖。從現代主
義的源頭又發展出極簡派和野獸派，作品呈現更基本的特性。而1980年代的後現代主
義運動，則旨在把之前設計的樂趣加回作品上，比方說，顏色啦，質地啦，讓內行人
重拾欣賞的樂趣。米蘭的孟菲斯設計集團，就是這方面的一個典範。

開放式構圖與封閉式構圖

一個藝術家可以把一個物件或一處風景完整地呈現給我們，也可以把匆匆一瞥的不完整景物部分地呈現出來；落在畫框外的部分，需要我們的想像來彌補。雖然，就風景而言，再怎樣取出的風景都是更大風景的一部分，但是如果有興趣的主要部分都在畫面上了，我們就可以稱之為**封閉式構圖**。像荷蘭的靜物畫或一幅完整的肖像畫，畫面中的某些元素，比方說靜物畫中擺放靜物的桌子，人物畫中後面的布景，都會延伸到畫面之外的地方，但主要的物件是完整的，所以我們還是稱之為封閉式構圖（**4.45**）。

開放式構圖則留下更多想像的空間，人物只有一個神秘的部分出現，其他則被畫框擋住了（**4.46**）。這樣的構圖更仰賴形式與元素之間的平衡。在視錯畫中，物件常常突出到畫框外，有時擋住畫中的「畫框」，有時則在「畫框」上投下陰影（**3.24**）。而在雕塑作品中，有時我們可以同時看到物件的外部和內部（**4.47**）。封閉式構圖通常給人靜態的感覺，好像畫面不會發生什麼改變；開放式構圖則相反，通常捕捉到的是瞬間的印象，畫面似乎會隨時變動。

開放式構圖是隨著攝影技術的興起而發展起來的。在攝影技術出現之前，藝術家總是把所有的動人之處都納入畫框中，儘管在現實生活中，我們很少看到「整幅」的畫面。想想電影導演如何用他的鏡頭建構觀眾即將看到的畫面，在

4.45 威廉・貝利，《靜物畫》，1980，油畫，畫布，54 3/16×60 3/16吋（137.9×237公分），賓州美術學校，賓州。

貝利畫中的瓶瓶罐罐、雞蛋碗盤都規規矩矩落在畫框中間，沒有一樣凸顯到外面，旁溢到一邊，引起觀者特別的關注。這就是最明顯封閉式構圖的實例。

4.46 愛德格・竇加，《坐在花瓶旁的女子》，1865，油畫，畫布，29×36 1/2吋（73.7× 92.7公分），大都會美術館，紐約，哈維邁耶夫人1929年遺贈。

坐著的女人側身進入畫面，好像竇加一組照片中的一張。她傳遞著某種畫框外的訊息，讓構圖看上去是開放的。

4.47 翁貝特·薄邱尼,《一個瓶子在空間中的發展》,1912,鍍銀銅雕,1931年鑄成,15吋(38.1公分),現代藝術博物館,紐約,愛瑞司泰德·麥約基金會。

未來主義藝術家薄邱尼取切開瓶子的內側與外側為材料,盤旋而上的形狀成為結構主義里程碑。

過去的年代,藝術家也使用類似取景框來框出所要表現的圖畫。但是攝影師的鏡頭邊框無法包容所有的景致,這點卻成為一種優勢。

竇加非常欣賞日本浮世繪的版畫,以及攝影時按下快門出現的隨機構圖,分割畫面的方式出人意料之外,造成一個引人遐想的空間,把畫面拉寬了——在肉眼看不到的空間,不同的可能並存著;如果是寫實的畫,透視也是扭曲的。雖然我們現在對這些不覺得陌生,但在當時卻是激進驚人的。藉助攝影作畫的人一直被人瞧不起,好像欺騙了大家,但是竇加顯然有一部相機,而且他熱切地把快門捕捉到的偶然景致轉變成他的創意構圖(**4.17**)。

因為某些原因,藝術家一直都喜歡用一個實體的框線,把畫面包裝在一個矩形中,矩形的兩條邊分別是水平的和垂直的,看上去就像一面牆壁上的窗戶。從最早在洞穴的牆壁上作畫,到後來在哥德式建築的某個方框內作畫,藝術家似乎跟矩形結下了不解之緣,雖然也可以找到橢圓的、圓形的、菱形的,還有其他各形各狀的外框,但矩形還是最多、最常見。在維多利亞時代,藝術家都在矩形方框內作畫,通常還會附上題辭或詩句。而在現代藝術中,這些外框要不然就是被廢棄了,要不然就成為內部構圖的一部分,如霍普金的畫(**4.48**)。

4.48 霍華德·霍普金,《史密斯廣場的餐會》,1975-79,油畫,畫布與木板,37 1/4×49 1/4吋(94.6×125.1公分),泰德美術館,倫敦。

霍普金用顏色與圖案的視覺方式,記錄了他跟朋友一起用餐的記憶。那時是晚上,他們在倫敦的史密斯廣場:「兩位老友隔著桌子在聊天,上方有幅波納德的畫。」這幅畫延續他一貫的風格,畫面延伸到傳統畫框的外面。

空間的混搭

4.49（上）楊‧奇霍爾德，《無名的女人，第二部》，1927，海報，平版印刷，48×34吋（123.8×86.3公分），紐約現代藝術博物館，紐約彼得‧史東海報基金。

楊‧奇霍爾德是知名的現代設計師、作家，出版了很多設計方面的專業書籍，在這幅作品中融合了透視技巧，畫面不對稱地配置，圖片愈來愈小，同時使用的3D攝影元素以及2D的無襯字體。

一旦我們了解在繪畫中表現深度與空間的暗示與常用技巧後，就可以反過來應用這些原則和技巧，引導觀者進入更多元複雜的畫面（**4.49**）。基里訶的畫（**4.36**）中不同尋常的透視角度、長長的斜坡、深遠的建築，喬瓦尼（1720-78）畫作的透視空間則令人窒息恐懼，蝕刻的監獄看上去大到永遠也穿不透，而渺小的人物命定要攀爬無盡的台階、拱門、廊柱延伸到無限遠的地方（**4.50**），不管我們面對的是衝突的線條，還是視覺上的模稜兩可，大腦總是可以找出圓滿的詮釋之道。超現實主義在視覺方面的呈現就更複雜難解了，特別是雷內‧馬格利特（1898-1967）的作品，把我們帶入了一個錯誤的印象，畫面似乎非常現實，只是日常的物件卻不是我們熟悉的大小（**10.19**）。也有些圖片沒有任何邏輯，但是第一眼看上去卻不會發現任何問題。艾薛爾的畫帶我們進入的世界，建物看似符合透視原理，但是近看就會發現，它們根本就不存在，至少不是像我們想像的那樣（**4.51**）。

即使是在可以信賴的建築構圖中，外型線及透視效果也可能欺騙了我們的視覺（**4.52**），如果系統地改變廊柱的尺寸、形狀、廊柱間的距離，以及其他因素，比方說柱子上方漸小，都可以讓建築物看起來更高大更壯觀。

在電影背景以及舞台布置上，因為空間較小，**強迫透視法**的技巧就是，把實際上比真實物體小的物件放在背景中，讓人看到的感覺不是物件較小，而是它們的位置較遠，從而造成了空間的幻覺。

如果透視的規則是用來凸顯畫面效果，而不是為了臨摹實物，我們用一個專有名詞稱呼這一現象：**直觀空間**。線條、形狀、質地、濃淡、色彩都有表達空間的意念，這諸多因素都是可以調控與搭配的。輪廓線較粗的物件看上去離觀者的位置比輪廓線細的更近。斜線從水平面移到空中，線條從又粗又黑變得又細又淡，也一樣提醒我們這是透視的效果，可以激起我們同樣的對空間的想像。

4.50（左）喬瓦尼，《監獄》，55×41吋（139.7×104.1公分），私人收藏。

喬瓦尼最有名的作品是他監獄系列的蝕刻畫。他的作品影響了很多設計師，啟發他們從牢獄及囚室中尋找創作靈感。

同樣的，形狀和平面雖然是二維的，也可以因不同平面的相交及透視而引起變形，比方說圓形變成橢圓，四方形變成梯形等等，造成二維平面漂浮在三維空間的幻象。而顏色的深淺也同樣帶著空間深度的意涵，一塊陰影暗示著投射陰影的物件是固態的，而光源的位置會很大程度地影響對物體深度狀態的描繪，這一部分我們會在 **6**〈**明暗**〉有更詳細的解釋。如果光線是從觀者肩部後面照射過去的，那麼畫面前方的物件看起來就明亮而清晰，而後方的物件則要黑暗很多，退隱到幽暗的背景中。明亮的紅色與橘色會浮現到畫面前方，而對比的中性灰色將會褪到後方。在這樣靜態的三維空間中，我們甚至還可以觀察到第四維——**運動**——的現象。

4.51（上）艾薛爾，《瀑布》，1961，平版畫，私人收藏。

艾薛爾顛覆了透視的規則，畫中的建築幾可亂真，細看卻是不可能存在的。正在晾衣服的女人似乎完全不在意水正從山上流下來。

4.52（左）札哈·哈蒂，柏林IBA住宅區，1994繪製，版權為設計師所有。

哈蒂解構主義的建築似乎很複雜，很難建造出來。為了追求所有設計界夢寐以求的美感，建築物的邊界被拉長了，擴展到無限遠處。

練習題

1. **深空間攝影蒙太奇**：從雜誌上選取圖片。做為前方的圖片最好選尺寸大、色彩鮮明的，那通常是焦距集中拍攝出來、溫暖而明亮的照片；遠處則選一些朦朧的藍色系列山景圖片；中央的地方放上建物、樹木、較小的人形，或者是可以從窗中看到風景的室內。把適合的圖片剪下來，黏貼在一起，盡量讓不同圖片的地平線一致，就會產生一幅攝影的蒙太奇。

2. **透視**：找個印有年份的葡萄酒瓶，或是鐵罐複製品，手寫字母面對前方，跟桌面呈一角度放置。用兩點透視來描繪這個物件，畫出較大字型的透視圖，先畫好底線、中線和字母的高度，把空白的圖面作一些切割，找出參照點。先別擔心陰影落在什麼地方，先畫出輪廓線。

3. **等角投視的村莊**：找來一張等角投影紙，或者在白紙上畫出等角投影線（斜線跟水平線分別成30度和150度角）。然後畫出道路，路與路之間又留有空白，再逐一補上其他地理特徵。最簡單的建物就是平房，先用鉛筆打底，因為有些建物會遮住部分道路。等角投影線可以幫你畫出最簡單的輪廓，細節可以慢慢加上去。畫面最後呈現的效果就像《e男孩》的插圖，也很像電腦遊戲上的場景。

NU DESCENDANT UN ESCALIER

5 | 時間與運動

「愚人們看到豐富的世界，卻只注意到顏色與色彩……而完全忽略了展現活力的動態身影。這是多大的錯誤啊！」

——米開朗基羅

杜象，《下樓的裸女二號》，1912，油畫，畫布，費城美術館，費城。路薏絲及華特‧阿朗斯博格夫婦收藏。

在這幅圖片中，同樣的形狀重複呈現了六次，運動中的脛部模糊的輪廓好像楔子，下方的曲線暗示著邁進的腿部。

導言

5.1 考爾德，《捕龍蝦器和魚尾》，1939，可移動的部分是鋼絲和鋁片，102×114吋（260×290公分）紐約現代藝術博物館，紐約。

在藝術作品中真正可以動的部分是不多的，不過在考爾德的動態雕塑中，可以看到部分組件會隨著微風而輕輕擺動。

在電影、電視、電腦問世之前，藝術家幾乎很難表現運動的感覺，或者說表現時間的流逝。照相機的出現似乎讓捕捉瞬間的動感成為可能，而連環畫、西洋鏡等設備則是讓靜態畫面產生了動態的效果，但是隨著電影的出現，這些玩意都成了孩子的家家酒。雕塑家曾在更早的時候做過這方面的嘗試，從最先的風向計、豎琴、風箏，到比較近期的動態雕刻、活動雕塑等（5.1），或者利用水、鐘擺裝置或手動裝置使某種機構開始運動。

但是在繪畫藝術中，我們說的運動是明顯的運動。「明顯」這個字經常在本書中出現，因為要在二維的空間創造出真實運動的感覺，也就是說，在二維的紙面或畫布上，創造出四維的幻象，三維的空間加上一個時間的軸線，一直是藝術家努力的方向（5.2）。

早期的藝術作品都試圖說故事。西方教堂中的壁畫，幫助人們理解《聖經》上的訓示，而中國的捲軸畫、壁畫、大型雕塑大多說的是佛教的故事。這些是連環畫的最早雛形，我們現在的文化中，所謂的故事就是系列相關連的想像，同樣的角色在不同的時間做著不同的事情。

表現時間最簡單的方式，就是在繪畫或照片中表現出瞬間的動態，正如法國攝影師亨利・卡蒂亞—布列松（1908-2005）所說的「決定性時刻」（5.5）。照片成功的關鍵就是選擇按下快門的時間點。而畫家或插畫家也必須選擇按下快門的時間點，在這一時刻能夠傳遞故事最多的訊息。當然，畫家有個優勢，他們可以把不同的時刻揉合在同一幅作品中。

機動藝術

機動藝術（Kinetic Art）就是在三維的雕塑中包括一個可以移動的部分，致使移動的力量可能是風、電力、鐘擺設備或者一個小蒸汽動力，甚至是觀者的手動。英文中的kinetic是從希臘文kinesis演變而來的，就是運動的意思。據說，杜象在1913年創作的《現成的自行車輪》是機動藝術的開山始祖。不過最出名的倒是賈柏（1890-1977）和丁格利（1925-91）的雕塑作品，以及亞歷山大・考爾德（1898-1976）的「莫比爾系列」，分別創作於1950年代和1960年代。

5.2 瓦格那，《快速移動的戰車》，1890，油畫，畫布，54×136吋（138.3×347公分），曼徹斯特美術館，曼徹斯特，英國。

瓦格那預感到寬銀幕電影將重現歷史事件，他在這幅畫中，試圖呈現180度的視野，顛覆我們通常的視覺極限。

畫家需要很強的觀察力，來擷取時間的片段，捕捉動作的瞬間：濺起的浪花、擺動的鞭韃、旋轉的輪子、嘶鳴的馬匹、跳躍的獅子、旋轉的水流，凡此種種（**5.3**）。這可不如說的這樣容易。為了一場賭局：疾馳中的馬有沒有四腳同時離開地面，十九世紀的攝影師愛德華・麥布里奇（1830-1904）設置了系列鏡頭及警報拉線系統，用以捕捉即便是最敏銳的觀察者也難以察覺的奔跑中的「馬腳」細節。他在1878年完成的十二幅系列圖組，證實了從埃及時期便流傳的「騰空而起的駿馬」這一神話（**5.19**）。

早期軟片對光的敏感度和曝光時間較長都是照相技術的一些阻礙因素。坐著要照半身照時，得特別保持頭部不動，以免因為晃動而使照片畫質模糊。隨著材料與設備的改進，採用頻閃照明技術，使得瞬間停格成為可能（**5.6**）。閃光攝影技術的代言人是哈羅德・埃傑頓（1913-90），他的作品包括被子彈打中的蘋果或燈泡，還有倒牛奶時濺起的冠狀白色奶花，那些細微之處，甚至是肉眼也不曾清楚看到的。

停格在電影上的運用更令人印象深刻，它不但可以捕捉瞬間的動態，還能從各個不同的角度來看，好像一幅全息圖。就拿電影《駭客任務》來說，在快速動作時由高速攝影機記錄的畫面，讓我們彷彿在欣賞動漫風格的武術表演以極慢的形式呈現。這一技術也就是所謂的虛擬相機運動，是知名電影攝影師戴桐・泰勒發明的。

5.3 達文西研究水流流經障礙物，流淌到一個水池中。1509-11，鉛筆與鋼筆，皇家珍藏，伊麗莎白二世，RL12660v。

達文西花了很多時間研究自然，包括流動的水（**11.24**）。

5.4 李西斯基，《紅色鐵桿打擊白色資本主義》，1919-20，海報版畫，19 1/2×28吋（49.5×71.1公分），凡艾伯當代美術館，愛恩多芬市，荷蘭。

這幅抽象畫的海報創作於俄國內戰時期（1917-22），前進中的紅色三角形象徵著共產黨，正要往前穿過白色的軍隊。

5.5（下）亨利・卡蒂亞－布列松，《拉札爾車站後方》，1932，銀鹽相紙。

卡蒂亞－布列松創造了「決定性瞬間」這一名詞，在這張偷拍的照片上，他捕捉到一個男人跳躍懸空的瞬間，他正從巴黎市區的一灘水上跳過去，身影模糊。

我們對用系列圖片說故事的形式並不陌生，從連環畫到操作手冊都是如此。用單一景象說明事件經過就稍顯陌生了，但是古代的希臘人和羅馬人卻深諳此道，他們花瓶上的雕飾、建物的廊柱上雕刻著凱旋的盛況，此外，還有中世紀的僧侶用彩圖裝飾的手抄本，以及文藝復興時期的藝術家。對現代觀者來說，很難接受同樣的角色穿著同樣的衣服，有著同樣的臉部特徵，在同樣的畫作中出現一次以上，但是我們可以理解在長幅的作品中，比方說巴約掛毯（**5.14**）卻可以接受，因為我們無法一眼就把整個畫面看完。

藝術家常常用一系列的插圖或圖案來說故事。18世紀時，風行一種諷刺版畫，這方面的藝術家有威廉・霍加斯（1697-1764）和湯姆斯・羅蘭森（1757-1827），是報紙連環漫畫和卡通的前身，這兩樣衍生物分別在19和20世紀才開始流行。最初，卡通的主要讀者為兒童，但是有一種「地下漫畫」卻是為成人而畫的，比方說羅伯特・克拉姆（**1.33**）的作品。這類漫畫在1960年代出現，漸漸演化成今天的漫畫小說。而對這一敘述過程的特別解構，也成為大家普遍接受的藝術形式之一，那就是以羅伊・李奇登斯坦為代表的普普藝術，他們把連續故事中的一個畫面放大到畫布上，並且把通俗藝術升級到高雅藝術的殿堂。

形狀和位置、方向都成為運動狀態的暗示，因為接著就會產生**可預期運動**。經驗，讓我們可以在腦海中勾勒出人或物體運動該有的樣子。看短跑選手站在起跑點上，肌肉緊繃，我們可以預見一聲槍響，他們就會一躍而起，全力衝刺。肢體的這種不穩定位置，

預示動作即將開始，會激起我們稱之為**動態移情**的聯想，印記在大腦中，成為動作之前必不可少的程序之一。哪些東西可以移動，哪些不能移動，我們也有記憶，不能移動的建物與動態的人影組合在一起時，會喚起即將移動的意向。而有些常常處於運動狀態的物件，它們流線型的外殼設計，即便是在沒有啟動的狀態下，也讓人聯想到速度。另一些圖片則可以傳遞動作已經完成的訊息（**5.8**）。

藝術家可以用模糊的邊緣和不確定的形狀表現物件處於運動中。比方說，在立體派作品中的多重平面，可以讓我們看到物件的不同側面，雖然畫面只是二維的。眼睛繞著物件移動，也是一種運動，這就是韻律，這個主題我們將在**12**〈**律動**〉討論。

二十世紀初，藝術家對速度與機械都很著迷。表現單一物件運動的方法之一就是，把它即將出現的位置都標示出來。杜象的畫作《下樓的裸女二號》（見頁110）直接受到法國攝影師馬雷（1830-1904）的影響，而馬雷就像前輩麥布里奇，拍照時都記錄一連串的圖像。未來主義也不乏多重曝光的畫作。而卡通在表現運動時，通常是加上速度線條或在身影旁邊加上動作線（**5.7**）。

有些圖像可以在光學上產生運動的錯覺。例子很多，從杜象的互補色的震動（**7.3**），路易絲·萊利（1931-）（**12.9**）及維克多·瓦沙雷利（1908-97）（**9.33**）的歐普藝術畫（視覺藝術的簡稱），藉著產生視知覺的幻象，在我們眼前作品好像會動。

可預期運動

從最早的年代開始，藝術家一直掙扎著試圖要克服的問題就是，如何把他們在真實世界看到的運動轉化到畫布、靜態的大理石或其他銅雕上。就像神話中的塞浦路斯王匹邁利安和《木偶奇遇記》中的主人一樣，他們盡一切努力讓自己所造之物可以活過來，但是迄今為止，他們能夠做的只是保留時間的片段。但是，我們人類的頭腦和眼睛卻期待著看到運動。

根據語種及相應排版方式的不同，我們在閱讀時有時是從左往右，有時是由右而左，由上至下，但是「讀」畫的方向更多元，除了直線的，還可以斜線的。正如我們可以觀察到的，閱讀的動線會影響我們如何解讀作品，垂直線條和水平線條看起來是靜態的、穩定的，而斜線呢，特別是放在一個方框內的斜線，看上去則是動態的、不穩定的。當身體的線條是呈斜線的，會讓我們聯想到正要開始做出什麼動作（**5.9、5.10、5.5、5.6**）。因此，在設計中使用對角線可以帶來緊張的感覺。這個我們會在 **12**〈**律動**〉裡作更詳細的討論，這裡先作說明的是，在有些繪畫作品中，能夠主動引導觀察者的視線，讓視線可以有個流暢的、滑順的、韻律的視程，是很重要的一件事。

坐著的半身像，比方說蒙娜麗莎（**6.17**），繪畫表現的題材是這樣明顯，讓人一目了然，直接就可以看到迷人的微笑，身後的風景也一覽無遺。這就是典型的穩定靜態的作品。在人物更多、構圖更複雜的作品中，藝術家必須提供一個開始觀察的點，以及一條目光的動線給讀者，引導大家的視覺。

在文藝復興之前，畫作大多是靜態的，但是也有些畫家，比方說提香在他的《聖母升天》（1516-18）（**5.11**）中，就不同尋常地表現了可預期運動。你可以看到聖母真的往天堂飛升，她的眼睛和雙手迎向天堂中的金光，她衣物上的皺折線條，顯然也是因著往上的運動而形成的，由旁邊小天使構成的三角形結構更加強了畫面的動感。在《酒神與阿利阿德尼》（1521-23）（**7.1**）一畫中，酒神正從她的雙輪馬車上往下跳，阿利阿德尼轉身對著酒神，歡聚的民眾正

5.11（左）提香，《聖母升天》，
1516-18，油畫，鑲板，270×142吋
（6.9×3.6公尺），聖方濟會榮耀聖母
教堂，威尼斯。

聖母正往天堂飛升，她衣物上的皺折
線條，顯然也是因著往上的運動而形
成的，由旁邊小天使構成的三角形結
構，更加強了畫面的動感。

5.12 迪奧多‧傑利柯，《輕騎兵
軍官的衝鋒》，1812，油畫，畫
布，137×105吋（3.49×2.66公
尺），羅浮宮，巴黎。

馬飛騰的後腿把我們帶入一個動
態中，騎士眼睛的視線、手臂及
劍的方向指向馬的另一條腿，畫
面傳遞了戰爭中緊張與混亂的感
覺。

從右側舞動著進入畫面。文藝復興時期和之後的巴洛克時代，畫作中都充滿了活
力，最具代表性的畫家是彼得‧鮑爾‧魯本斯（1577-1640）（**8.24**）。

我們因為動態移情的關係，可以意識到人物是不是處於即將運動的狀態
（**5.12**）。記憶告訴我們哪樣的人物是靜止的，或者說處於休息的狀態，比方
說，站立的衛兵，或是躺著的慵懶裸體。同樣的，處於運動狀態的人體則是不
穩定的狀態，腳幾乎快要離開地面，手臂也在擺動著，身體呈現傾斜的狀態。
如果運動中的人像雕像一樣，那麼他可能會跌倒。身體在做出運動之前，肌肉
會不由自主地繃緊，觀察舞蹈者、士兵、狂歡者，都可以看到這樣的情景。如
果這些人物跟靜態的背景放在一起，比方說建物、石塊或雕像，更凸顯出運動
的特徵傾向。有些沒有生命的物件，像汽車、火車及飛機，本身也意味著運動
和速度。它們通常都有流線型的曲線，部分是為了省油，主要的還是美學上的
原因。長期下來，人們已經把流線型的設計跟速度扯在一起，因此只要看到流
線型的物件，即便它們處於靜止的狀態，我們還是認為它們是運動的。

重複圖形

5.13（右）卡桑德拉，《美的，好的多寶力》，1932，海報，平版印刷，17 1/2×45吋（44.5×114.3公分），現代藝術博物館，紐約。

裝飾藝術大家卡桑得拉，本名 Adolphe Jean-Marie Mouron，使用連環畫的形式呈現一個用簡單幾何圖形，構成飲酒者慢慢飲酒所感受到的快樂，在下方慢慢塗上顏色的文字，剛好就是酒的商標多寶力，在英文中，這三個字的意思是：「美的東西，好的東西，多寶力」。

5.14（下）《愛德華王在這裡接待他的死忠者》，摘自巴約掛毯，1073-83，巴約掛毯博物館，巴約市特別許可。

巴約掛毯就像一幅連環畫，只是沒有畫框；在同一片段中，人物不只出現一次。在下圖中，上方顯示樓上的情景，國王身邊有王后、一位神父，還有哈洛德，國王正伸手要握住哈洛德。而在下方，愛德華王已經穿上壽衣，等著要入殮。

當我們想要敘述事件的發生需要一段時間時，就要用一種策略來表現時間的過程。在這裡，不需要表現出即時的動態，但卻需要表現一連串的動作，顯示出下一步會是怎樣的情景（**5.13**）。

圖片或印刷品常常也是教育的一種工具，目標族群是社會大眾，其中不乏不識字者。教會的壁畫和畫作講述著聖經故事，鼓勵也恫嚇粗魯之人變成守法的市民。而在東方，宗教的壁畫及雕刻描述的則是佛教或印度教的故事。這一傳統延續下來，在歐洲成了中世紀裝飾漂亮的手抄本以及宗教書籍，而在亞洲則出現了捲軸畫和細密畫。

這些敘述性的繪畫中，通常一個角色會出現很多次，看起來在不同的時間作著不同的事情，這一表現手法用現代的眼光來看，頗有點不是太好理解（**5.14**）。我

們來看馬薩奇奧的《獻金》（**5.15**），這幅濕壁畫創作於1427年的佛羅倫斯，馬太福音中的三個片段都出現在該畫中，因此同樣的圖畫中，彼得會出現三次，而稅務員將出現兩次。在畫面中央的地方，耶穌告訴彼得，稅務員要的金額藏在魚的嘴巴裡；在圖畫的左方，我們看到彼得在澤涅薩勒特湖捕到了魚，並取出錢幣；而在圖畫右方，彼得在稅務員的住家前把獻金交給他。

連環畫的源頭可以追溯到中世紀的手抄本，在不同的畫格中，同樣的人物經歷著不同的事件。一格一格地，我們可以看到主角英雄隨著故事時間軸線的開展而經歷的冒險過程。我們目前熟悉的漫畫，則是得傳於十八世紀末期的諷刺漫畫，那時期最知名的是湯姆斯·羅蘭森，他被認為是第一個發明框格畫的人，在他的畫中第一次出現泡泡，把畫中人想說的話，以及腦中想的事情放在泡泡中。他還一手打造了第一位卡通風雲人物辛塔克斯博士。

另一位繪畫敘事的大師是古斯塔夫·多雷（1832-83），在他宏偉的作品《神聖俄國之歷史》中，第一次用速度線來表示運動，用線條的疏密來表現物體的明暗與差異。這些技巧後來都被報章雜誌採用。

1920年代是連環畫的黃金時期，這段時期的偉大漫畫家包括溫索·麥凱（1867-1934），代表作是《小尼莫夢境歷險》，另一位代表人物是喬治·赫爾曼（1880-1944），代表作是《瘋狂貓》（**5.16**）。在1960年代以前，連環畫都還只是一種通俗藝術，直到羅伊·李奇登斯坦等普普藝術家重新發現了這一藝術形式，在羅伯特·克拉姆筆下，以成人地下漫畫的形式重新浮上檯面（**1.33**）。在漫畫家和卡通畫家克利斯　維爾畫製的Acme Novelty Library系列，以及丹尼爾·克羅絲的圖文小說帶動下，如今的敘事漫畫正在悄悄進行著一個新的復興。

5.15 馬薩奇奧，《獻金》，1420年代中期，濕壁畫，聖瑪麗亞·諾韋拉教堂布朗卡奇禮拜堂，佛羅倫斯。

這幅畫中，彼得出現三次，稅務員出現兩次。在畫面中央，耶穌告訴彼得，稅務員要的金錢藏在魚的嘴巴裡；在圖畫的左方，彼得從魚的嘴巴中取出錢幣；在右方，彼得把獻金交給稅務員。

5.16 赫爾曼，《瘋狂貓》（局部），1928，油墨，紙，7 3/4×6 1/3吋（20×16公分），夢幻繪畫圖書公司，西雅圖。

《瘋狂貓》是傑出的漫畫作品之一，溫暖又可愛的故事：瘋狂貓盲目愛戀著小老鼠伊納茲，可是小老鼠一點都不領情。請留意畫面的對稱及動作的延續。

多重影像

5.17 滑雪者 Bjorn Mortensen 的精彩表演,摘自 *Onboard* 雜誌5/7,2003,攝影:Scalp/DPPI,特效:「星際空間」Tony Cormack。

特效就是把一組滑雪照片合成的過程,開始先由自動相機捕捉單張的照片,然後由 Photoshop 軟體把相片作合成處理。

在動態素描中,輪廓線是由系列的網狀線條勾勒出來的,不甚清晰,但是人物卻栩栩如生,我們幾乎可以感覺到人物的呼吸。當畫家探索、分析形體在空間的位置時,他也賦予了形體生命。站著的人物從來不是直直呆立著,他總是在調整身體,調整自己跟周圍背景的相對位置。這就稱為**多重影像**,也在暗示運動的意思。在圖片中,一個人影或者物件同時以不同的位置疊印在一張圖像中,表現出運動開始與終止時的兩極位置,以及兩極之間持續的過程(**5.17**),把多個時間點壓縮在一起,表現在同一幅畫面上。

這種畫風中,最優秀的範例是杜象的《下樓的裸女二號》(見頁110),這幅畫完全沒有自然主義的色彩。藝術家的木頭模特兒呈現了停格的動作,揉合了立體主義打破形式的作風,但是相較於立體主義「同一時刻,不同視野」的表現手法,杜象的畫呈現了「同一視野,不同時刻」,這也是義大利未來主義表現運動的手法。未來主義畫家薄邱尼和巴拉(1871-1958)創作了很多多重曝光的畫作(**5.18**),一個單純的形狀不斷重複,每一個新的圖像都往右邊、往下方位移一點。我們可以看到,籠統的脛部曲線呈現楔子形,圓弧的速度線或者說用力方向曲線顯示了腳步擺動的方向,而中部的虛線更與結構的移動相關。

杜象受到很多攝影作品的啟發,包括麥布里奇、馬雷、湯瑪斯·艾金斯(1844-1916)等人。麥布里奇本名 Edward Muggeridge,不過,他喜歡那個盎格魯·撒克遜的化名。1872年,加州州長史丹福邀請他和其他一些人擺平一場賭局,就是關於奔跑中的馬腿有沒有同時離開地面(**5.19**)。他找來當時市面最快的快門,但是拍出來的都是很模糊的影像。五年後,他找到一部有電池、會自動啟動快門的相機,終於拍到了馬快速跑動的全程:馬在全速跑動時,四隻腳是同時離開地面的,而且他拍到了不同的角度視野下的馬的飛奔畫面。麥布里奇繼而研究了其他動物和人運動時的肢體,於1887年收集成冊,這本重要的著作《動物的動作》共有十一卷。

未來主義:義大利,1909-16

未來主義(Futurism)是義大利的一項文化運動,在1909年時由詩人馬里內蒂(1876-1944)、畫家巴拉及薄邱尼發起,此外,還有其他一些受到立體主義及馬雷攝影風格啟發的藝術家。未來主義的核心主旨是:藝術是機械的,是有速度的。未來主義者拒絕過去靜態的、不實用的藝術形式,而擁抱改變、原創,以及在文化與社會上的變更,他們宣稱:「呼嘯而過的車子,也比《薩莫特拉斯的勝利女神》(古希臘的著名雕像,現在收藏在法國的羅浮宮)美麗許多。」不過,隨著薄邱尼於1916年早逝,未來主義運動也就畫下了句點。

5.18 巴拉，《被拴住的狗的動態》，1912，油畫，畫布，35 3/4×43吋（91.4×109.2公分），紐約水牛城公共美術館，喬治·固特異捐贈。

狗的耳朵、腿、尾巴、拴狗練，以及主人的鞋子部分的重複影像，巴拉創造了一個運動中的達克斯獵犬及匆匆走過的狗主人。背景上的斜線，更烘托了運動的感覺。

美國畫家艾金斯同樣對運動的主題很有興趣。他幫忙安排麥布里奇到費城的賓夕法尼亞大學任教，同時他進行自己的實驗，把多重運動影響重疊到同一個畫面上，這一系統被馬雷發揚光大。

法國生理學家馬雷以**連續攝影**chronophotographs著名，chronos是個希臘字首，加上英文的photographs，意思是關於時間的畫。到了馬雷這裡，成為他代表性的一項技術，即以規律的間隔時間記錄物件的運動而著稱於世，他把多重影像呈現在玻璃板或是一條膠卷上（**5.20**）。麥布里奇於1880年時拜訪馬雷，並且帶著自拍的馬的圖片向馬雷請教，為什麼拍飛行中的鳥始終未能成功。馬雷發明了一種「攝影槍」設備，瞄準儀很像來福槍，另外裝有計時機制，可以在1/72秒內啟動快門12次。他也一樣研究人體的運動，讓模特兒穿上黑底白條紋的衣服，在黑色背景色的前方移動大約一兩步的距離，這個過程被一個鏡頭攝錄下來，呈相在單一的圖片上。馬雷的照片及圖示給了藝術家很多啟發，包括雕塑家賈柏，當然還有未來主義畫家杜象。同樣的技巧也用在當今的遊戲軟體設計上，模擬自然人體的移動用來表現影像虛擬人物的動作。

5.19（下左）麥布里奇，凹版印刷，跳躍中的馬系列圖片，摘自《自然》雜誌1878年12月號。

麥布里奇使用一系列的照相機，備有自動拍攝裝置，終於拍到跳躍中的馬四腳離地的畫面。

5.20（下）馬雷，《刺劍》，1895年，照片。

馬雷的照片影響了未來主義的畫派，他們在畫面上呈現各時間點的物件的準確位置，而其他畫派則是在同一畫面畫出連續的位置變化。

動態模糊

5.21 薄邱尼，《空間連續性的唯一形體》，1913，銅雕，1931年完成，43×34×15吋（109.2×86.3×38.1公分），紐約現代藝術博物館，莉莉·布里斯遺贈。

這個雕塑的形狀反應了速度，就像人走在風道中，褲襬也飛揚了起來。薄邱尼刻意誇張了身體的外型，試圖塑造一個尼采理想中的「超人」形象。

5.22 泰納，《暴風雪中駛離港口的汽船》，1842，油畫，畫布，35×48吋（91.4×121.9公分），泰德美術館，倫敦。

泰納把我們帶到暴風雪的中央，在一片天旋地轉中，桅杆也被風吹變了形。表現手法非常抽象，有位評論家甚至說，畫的是「肥皂泡泡和粉刷」。

如果稍加留意，你會觀察到快速轉動的輪子輪輻，以及噴氣推進之前的螺旋槳，都因快速轉動而幾乎模糊了影像，這個現象在旋轉的陀螺上也可以看到，但是，我們對動態模糊的了解大部分還是透過照片認識到的。在早期的攝影作品中，因為曝光需要的時間較長，因此都會照片上常常會有「鬼影」，那是因為行人走過時，快門來不及捕捉身影造成的。

拍照片時，快門打開，影像才會形成在底片上。如果快門打開時物件在移動，就會造成底片上的圖像在移動方向上是模糊的，這就稱為**動態模糊**。一個有動態模糊的畫面會比沒有模糊的傳遞更多的訊息。

某種程度上可以這麼說：在幾乎所有的電影、電視、電腦遊戲及動畫上，都有動態模糊的現象，雖然這些圖像大多數都被忽略了，只有在科幻片當中出現條紋狀的星空場景時，才會被大家清楚意識到。雖然我們沒有看到模糊的影像，但是其實它們的存在增加了真實感。電腦動畫像高速攝影機拍攝的現代影像一樣，沒有刻意渲染的模糊畫面，看起來就不真實，而且感覺很奇怪。

運轉的機器和運動的人都會產生模糊影像，如果攝影師追拍急馳的汽車或是跑動中的人物，那麼背景就會呈現模糊的條帶狀。因此「模糊」進入了我們的視覺語言，成為運動的另一個暗示（**5.21**）。

在機械時代之前，有些畫家如泰納，就有在某些特殊的天候之下看到模糊影像的經歷。他晚期的作品頗具印象主義風格，畫面有一種朦朧感，即便是在晴朗天候下的風景也是如此。而在風雨冰雪當中暈眩氛圍就更明顯了，頗具代表性的畫作是《雨、蒸汽和速度——西部大鐵路》（繪於1844年之前），以及《暴風雪中駛離港口的汽船》（1842年展出）（**5.22**）。圖5.22中我們可以看到，在天旋地轉中奮力前進的汽船迷失了方向，失去了平衡，桅杆也彎曲變了形。泰納聲稱，在作畫過程中他還數次撞上桅杆。畫面用色之強烈，手法之抽象，曾經震驚了當時的評論界。

另一種激烈地表現運動的藝術方法，

抽象表現主義：美國，1940-1960年代

抽象表現主義（Abstract Expressionism）於1940年代出現在美國紐約，以波洛克的行動繪畫、馬克·羅思克（1903-70）及巴內特·紐曼（1905-70）的色面繪畫為代表。這一畫派的特色是注重個人表現的自由，大塊的畫布，以各種繪畫形式表現強烈的情感。抽象表現主義一開始是用來形容康丁斯基作品風格的，但是後來用來定義美國當時的那個藝術流派。其中的實踐者並不喜歡被隔離成一小個族群，他們喜歡說他們是「紐約學校」的。這一藝術流派的最大影響是，讓紐約繼巴黎之後，成為現代藝術的中心。

5.23 波洛克在他位於長島的工作室中，1950年，攝影漢斯·南穆斯，紐約，1983。

波洛克靠著身體的感覺決定下一筆畫在哪裡，是要用灑上、噴上、滴上，或是直接把顏料倒在畫布上。

稱為行動繪畫，這類的抽象藝術畫，就是直接把顏料灑上、噴上、滴上，或是直接倒在畫布上，而畫布通常是攤平在地面上。繪畫的動作本身變成了藝術，而畫布只是記錄繪畫發生的過程。提到行動繪畫時，人們常常想到的是波洛克（**5.23**），他是一位抽象表現主義的大師，不過，並不是所有的抽象表現主義都走行動繪畫風格。

波洛克不但用上自己的手臂與手掌，甚至還用上了他整個的肢體，來決定畫風的走向。法國畫家伊夫·克萊因（1928-62）以他的「國際Klein藍」（IKB）最為著稱，他在1958到60年之間，完成了《人體測量學》系列作品，讓裸體的模特兒先滾入藍色及金色的顏料中，再用身體往畫布上摩擦、擠壓，留下身體的印記。當畫布直立起來的時候，人物的身影好像天使一樣，而整幅畫給人祭壇後方裝飾壁畫的感覺。

練習題

1. **時光旅程**：選取可以表現時間先後的四張相片。可以是一天中不同時光的同一處風景，也可以是一年四季，或是同樣一件事情的先後。若要精緻一些，可以三張照片都類似一點，第四張差別大一些。列印出來，固定到紙板上，可以四張放在同一平面，也可以垂直排成一列。或者製作成自動切換的電腦畫面，還可以配上音樂。

2. **動態模糊**：收集一些行駛中汽車的廣告單作參考，畫出車子在廢棄道路上行駛的圖片，讓車輪和背景呈現模糊的狀態；另一張讓背景聚焦，運動中的車身是模糊的，再加上速度線加強運動的效果。

3. **留影盤**：從厚紙板或索引紙上剪下一些圓盤，在圓盤相對的位置上分別剪下兩個小孔，並用繩索穿過小孔。在紙板的一面畫上閃電的圖形，另一面畫上天空，轉動圓盤，然後拉緊繩索，這台簡易留影機轉動時，兩邊的圖像就會結合在一起，好像閃電在天空中一樣。可以用黑色的紙板，以明亮色系來著閃電的顏色，這樣效果會更明顯。

6 | 明暗

「對色彩的敏感是天生的，但是對明暗深淺的拿捏，卻是可以藉由對眼睛的訓練，讓任何人都做得到。」

——約翰·辛格·薩金特

喬納斯·維梅爾，《戴珍珠耳環的少女》，1665，油畫，畫布，17 1/2×15 1/2吋（44.5×39 公分），莫里斯宮皇家美術館，海牙。

維梅爾用了為數不多的幾個亮點，眼睛上、嘴唇上及珍珠耳環上的，讓整幅畫栩栩如生。在維梅爾的十一幅以女性為題材的畫作中，女性都帶著珍珠耳環，在十七世紀，珍珠是身分地位的象徵，也代表著女性的貞操。

導言

把關於色彩的細節留到 **7**〈**色彩**〉再討論，看似吊人胃口，但是，其實就像之前討論過的質地，即便是在單一色調的畫面上，也是有明暗深淺之分的。**明暗**，也就是人們說的濃淡，是用來衡量明亮與灰暗程度的標誌。在白與黑之間有一道光譜，從最明亮的白色經過漸次灰暗的灰色地帶，過渡到最黑暗的黑色。明暗是顏色最重要的特徵之一，如果在原來的顏色當中加入黑色，我們就可以得**深色**；如果在原來的顏色當中加入白色，我們就可以得**淺色**。在 **6**〈**明暗**〉中，我們將只討論一種**無彩度灰**，只用黑色與白色混合出來的色調，不加入其他任何色彩。

6.1 德比的約瑟夫・賴特，《鍛鐵》，1772，油畫，畫布，47 3/4×52吋（121.3×132公分），泰德美術館，倫敦。

從一個光源照射出來的光線產生了戲劇性的效果，創造一種宗教氛圍，畫家暗示了另一個主題，那就是「人生的階段」。

如果沒有光源，在完全的黑暗中我們將什麼都看不到。所以我們需要光源，不管是陽光還是燭光，或是燈光，才可以由視覺感知這個世界（**6.1**）。眼睛裡有兩種光線感應細胞，一種是對黯淡的光線敏感，但對色彩不敏感的視桿細胞；另一種則是對明亮的光線與色彩敏感的視錐細胞。雖然兩者對不同亮暗程度的光線分別敏感，但是只有視錐細胞對**色相**敏感，可以把一種顏色與另一種顏色區分開來。視桿細胞數量較多，比視錐細胞更敏感，夜晚時主要由視桿細胞來看世界，夜視更依賴於**對比**，而不是色彩。

在判斷物件形狀時，**明暗對比**是非常重要的一項特質，很多圖片與照片重新用黑白兩色來複製，形狀依然是清晰可辨的。這個黑與白形成的形狀，稱之為**明暗模式**。

無彩度灰可以根據色度的不同，從最白排列到最黑（**6.2**）。區分越詳細，相鄰兩格之間的差異就越小。肉眼可以區分的差異在四十格之內，當黑白之間的差異超過四十格時，我們看到的就是一個連續的**漸層色**。電腦繪圖程式中的灰色有256個色階，這是一個非常細密的灰色系列，在相鄰的兩個色階之間，只有極小的色差，需要特別比對才能看出其中的差異（**6.3**、**6.4**）。

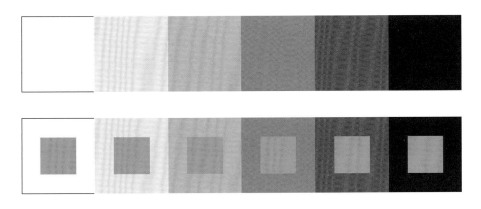

6.2（左上）派普，色調，2003，Macromedia Freehand，版權為作者所有。

這個色調等級從純白到黑，漸次增加20%的深度。請留意兩個色度之間交接的地方產生的瓦楞效應。

6.3（左下）派普，加上同樣灰色的色調，2003，Macromedia Freehand，版權為作者所有。

這個色調跟上一張圖一樣，同樣的灰色，在亮色的背景下顯得暗一些。這種現象叫做同時對比。

相鄰兩個區域的明暗度之間的關係，叫做**明暗對比**。本書**6**〈明暗〉的圖片當中，相鄰灰色之間的對比度很小，如果減少色階，將其中一些色階抽走，對比度就會增加，最強烈的對比度是全白對上全黑，就像本頁的文字部分。

藝術家和設計師使用明暗有很多理由：描述一天中的不同時光，增強三維空間的立體感，把觀者的注意力吸引到畫面的重點部位，強調物件的重要性或增加物件的意義，還有可能只是建立一種氛圍（**6.5**）。儘管已經發明了彩色攝影，還是有些照相師和攝影家寧願用黑白圖像，似乎可以更容易喚起觀眾的某種情緒。

我們重新來看看明暗圖表，在黑與白的中間那塊顏色叫做**中間色調**，在中間色調與黑色之間的稱為**暗色調**，而在中間色調與白色之間的則稱為**亮色調**。如果一幅圖畫中，大部分的圖案都是由亮色調組成，較少暗色調的話，我們就說這是張圖是素雅的、平靜的、祥和的；反之，暗色調意味著神秘與肅穆。如果畫面上色彩對比太強烈，則意味著衝突和緊張。因此，色度的選擇會決定畫面的氛圍。

6.4 愛德華·愛德森，《方塊影子錯覺》，1995，Photoshop插圖，版權作者所有。

讓人驚訝的是，標著A、B的方格其實是一樣深度的灰色，但是處在暗處的方格因為周遭是更黑的方格，因此色調比周圍來得亮。而在陰影之外的方格，因為周遭是較明亮的色調，相比之下就顯得比較黑。因為陰影的色調變化是漸層的，所以視覺系統常常忽略了這樣的逐漸變化。

An Academy offers a special form of education based in the co-existence of faculty and students committed to learning—together. The department heads carefully select their students to form a tribe of complementary artists.
Individuality and creativity is highly valued at the Academy, and nurtured.
The intensity of the educational experience is discovered in the questions posited by the work of all participants. All voices count, all ideas are debatable.
Intelligent resistance is welcome and essential.

One visit to our campus will reveal the memorable nature of this special setting that melds the genius of Eliel Saarinen's architecture within a 315-acre environment of woods, lakes, paths and landscaped courtyards. In many ways the place is a world apart—a quiet retreat, a place to work, a place of reflection and personal discovery, a place to insert one's own imagination. It's amazing how generations of young artists have performed brilliantly in this place wherein past and present are dynamic agents, simultaneously pressing forward.

Today, all departments are benefiting from expanded studio space and new facilities, the result of extensive renovations and a New Studios Building by renowned Spanish architect Rafael Moneo. An evolving Media Lab, new tools, and the expanded student-run Forum Gallery brings students' work to the public at a prestigious institution, the Cranbrook Art Museum. A growing museum program brings the best of contemporary art exhibitions to the campus, including the Network Gallery of current work by alumni. In 2001, the museum welcomed an important gift, the Shuey Collection of 46 artworks by important post World War II era artists such as Warhol, Rauschenberg, and Riley.

Near Cranbrook, the city of Detroit is an exceptional phenomenon in postindustrial America. Its diverse cultural resources, its museums, universities and colleges and 300-year history offer a wealth of inspiration that is quintessentially American. Detroit's manufacturing sector also affords abundant opportunity for outsourcing or collaboration. The extent of one's reach is determined by one's appetite. The menu is rich and varied.

I invite you to discover Cranbrook's identity through this catalog, our Website (www.cranbrookart.edu), or walking the grounds. Come visit! On behalf of our Artists-in-Residence, Academy and Museum staff, and current students, we look forward to hearing from you and perhaps even working with you to mutual benefit.

Gerhardt Knodel, Director

6.5 凱特林傑・馮・米德虎克和迪倫納爾遜，《葛蘭布鲁克藝術學院2002年畢業紀念冊》。

由流動的文字流在紙面上形成了圖案，説明學院是現代設計的先鋒。

光線照射到物體上時，物件的三維形式會影響和改變光線的明暗分布。圓形光滑的物體會柔和而微妙地散播光線（**6.18**），如果光線是照在有稜角的表面上，則會產生明顯的明與暗（**6.6**）。這就稱為**自然明暗**。

除非物件放在攝影師的工作室或處在舞台上，否則是不可能得到所有面向的光源的。最靠近光源的那一面將得到最多光線（**6.7**），色調也最亮。但是這一平面也阻止了光線照射到物件的其他面向，因而造成陰影。**核心陰影**是物件最黑的地方，照射到物件上的光源——或者說環繞在物件周圍的光源——沒有直接照射到這塊地區。**投射陰影**是被照明的物件投射到其他物件或背景上的陰影。因為投射陰影不是物件的組成部分之一，因此它們的形式可以是粗糙的，不如想像的，形狀也可以隨意些。光線是照直線行進的，透過物件再投射出去，學理上類似於透視的原理（見頁138-141）。藝術家常常藉著物件的陰影來補強説明物件的結構。

還有一定要記得的一點是，光線照射到物件上時，絕沒有消失在那裡，而是反射出來，只不過強度暗多了。即便是物件的側面，不直接對著光源，也接受到

一些光照，並且會折射和反射一些光線到附近的其他物件上。

強光部分是指在模特兒身上，或是發光體的表面，最明亮的那個部分，光澤度最高的地方。維梅爾就在珍珠的表面上，以及他認為有需要吸引讀者眼光的地方，創造了幾個強光亮點（**6.8**）。卡通畫家也常常在明亮紅色的鼻尖或者是彩色氣球的上方增加一個亮點，簡便表現出閃亮的意思。一直有一種傳聞，說維梅爾在作畫時使用了稜鏡或其他光學儀器來輔助構思，因為嚴格來說，維梅爾的經典之作中，光源都是透過窗戶的自然光，因此形成的強光部分應該是對應著這樣光源的四方形，但是他的每幅畫上的亮點都是圓形的，似乎證實了人們的傳說。而卡通畫家卻常常增加一個窗形的亮點在氣球或玻璃瓶上，即便氣球或玻璃瓶是在戶外的，光源是自然光，或者是室內的燈光。

在照片或圖片上創造一個特別亮或特別暗的點，再在旁邊畫上對比強列的其他顏色，可以起到強調焦點的作用（**6.9**、**6.10**）。如果這個亮點人物有著特殊的意義，這一招就更加有效了。在早期以耶穌誕生為主題的畫中，還是小嬰兒的耶穌總是穿著白色的衣服，全身似乎都輻射出光亮，照亮了周圍的人物。

6.6 《我們就是不一樣》，2002年12期雜誌插圖。

在以賺錢為主題的法國風雜誌*WAD*中，使用了非常大膽的設計，把一輛具體而微的小汽車放置在圖片的正中央，成為吸睛品，也是資本主義的一個符號。

6.7 瑪莎・奧福，《番茄一號》，1977，12×18吋（30.5×45.7公分），洛杉磯新天地博物館，加州。

奧福細緻的筆觸，生動地描繪了在一個光源下的番茄，非常具有原創性。

6.8 維梅爾，《戴珍珠耳環的少女》（細部），1660，油畫，畫布，17 1/2×15 1/2吋（44.5×39公分），莫里斯宮皇家美術館，海牙。

這樣看起來，耳墜像是玻璃的，不過，維梅爾作畫時加大了耳墜的形狀，也改變了它的材質（整幅畫參見124頁）。

白與黑也可以用來製造距離和空間的感覺。在 **5**〈**時間和運動**〉講到的空氣透視法或空氣透視，表現方法主要就是仰賴於一種現象——黑色的物件會凸顯到畫面前方來，而其他柔和的背景則會退到高空中去。為了強調空氣透視的效果，畫家有時會使用視線導引的技巧，也就是在前景部分畫出一塊明顯的黑色，或者是特別的形狀，比方說把一棵樹或一個孤單人物的剪影放在風景的前方（**4.38**）。

最明亮的是太陽光，最黑暗的是礦井。黑色的物件之所以是黑色的，是因為它們會吸收照射到身上的光線。我們肉眼可以看到最黑的顏色是鎳磷合金，也稱為NPL超黑，這種材料常敷在望遠鏡或其他光學儀器的內壁上，可以吸收99.7%的可見光。相較之下，最黑暗的畫面顏色只能吸收97.5%的可見光。藝術家只能使用顏料來作畫，從最會反射光線的白色到最會吸收光線的黑色其實是有限的，我們稱這個範圍為明暗的**動態範圍**。攝影師在拍攝照片時，通常要選擇照片畫面的重點部位在哪裡，如果選擇風景中光線明亮的區域，黑暗區域就會**曝光不足**而顯得特別黑，陰影中的細節甚至看不清；如果攝影師調整鏡頭，要選擇較亮背景下的黑暗物件為主角時，明亮的部分就會**過度曝光**，細節部分也一樣不清楚。如果要拍一個人站在雪景中，除非用閃光燈，特別照一些光線到人物身上，要不然人物就是白色背景下的一個剪影。

和攝影師不一樣的是，畫家可以為每一幅畫選擇適當的動態範圍，找到適當的顏料，使用適合的技巧或主題，通常把這些組合在一起就會產生不錯的效果。後面我們將會看到，義大利畫家喬托（1267-1337）很少用黑色作陰影，只用顏料原本的顏色，也不加入白色（**6.16**）。畫出來的景致人物比真實的顯得扁平一些，但是所有的色彩都真實地呈現出來。

藝術家不必完全遵守光學理論，如果畫者選擇用較少的色調，明暗可以用作裝飾，就像漫畫或中世紀手抄本上的插圖，其中人物形象是否逼真，遠比清楚說明人物身分是誰來得重要。從立體派的淺空間，形式被解構後孤立的亮面暗面，到抽象的非表現的藝術作品，同一幅作品中二維的明暗系統，許多現代藝術都不採用虛擬的光源。近年來，藝術家讓光源本身也變得豐富起來，或者極致操弄日光，在詹姆斯·特瑞爾的設備中，日光表現在多彩的表面，或者像布魯斯·紐曼般使用霓虹燈，而攝影師凱瑟琳·雅斯（1963）超大照片的技巧更炫，他把兩張幻燈片一張當做正相膠片，另一張用作負相膠片（雖然本身也是正片），一起放在燈箱裡，這樣光線的亮度就增強了，而且把光線照到的區域都轉變成藍色，一系列閃耀的藍色。

6.9（上）古巴攝影師艾伯多·柯爾達，《切·格瓦拉》，1960，照片，柯爾達遺產提供。

愛爾蘭藝術家吉姆·菲茨派翠克複製在 T 恤上，過度曝光、色彩對比又極強烈的的偶像圖像，我們已經司空見慣了，以致忘了這樣的圖片後面的原創照片。圖示的照片是年輕的切·格瓦拉，在戶外參加政治集會時拍攝的，是一幅光影明暗的經典之作。

6.10 薩金特，《莫內的畫像與身影》，1885，油畫，畫布，21 1/4×25 1/2吋（54×64.8公分），泰德美術館，倫敦。

薩金特和莫內一起在巴黎附近的吉維尼作畫，薩金特被眼前這位法國印象派畫家在戶外作畫的神態深深吸引，於是就把它呈現在畫作中。莫內和畫布的白色與耐心等候的妻子身影構成了畫面的平衡。

明暗的搭配

睜大眼睛，仔細地看一幅畫或是印刷版面，就會看到明暗的搭配。明暗搭配是圖片最基本的要素之一，沒有局部的次要部分，沒有顏色，沒有主題，只有光線的明與暗，只有單純的結構。畫家在開始在作畫之前，通常都會先小範圍勾勒濃淡深淺（**6.11**）。這個由線條與濃淡構成的單色草圖，可以很快建立圖畫的調性與大致的輪廓，此後可以加上物件準確的位置，畫作的細節、內在的結構已經悄悄決定了。當然到第二步，構圖會夠清楚。

6.11（上）傑利柯，《「梅杜莎」之筏》草圖，1819，鋼筆墨汁畫，8×11 1/3吋（20.2×28.7公分），盧昂美術博物館，盧昂。

梅杜莎遇難後，149名船員被遺棄在非洲海岸的小木筏上度過了12天，這個真實的慘劇震驚了畫家傑利柯，這是籌畫中的草圖。史上第一遭，一個重大新聞事件成為巨幅畫作的主題。

6.12（右）內維爾・布羅迪，*The Face*雜誌，1982，23期雜誌廣告。

和1980年代的其他平面造型師一樣，布羅迪受到二十世紀現代主義的影響，設計出風格獨具的斜線型與靈活的楔形。在這幅廣告中，字型與圖像搭配，一起構成了重疊的動態圖像。

6.13 法蘭西斯科・德・哥雅，《1808年5月3日》，1814，油畫，畫布，102×136吋（260×345公分），馬德里普拉多美術館，西班牙。

畫面最吸引人的地方，是被處決者身上的白襯衫很快就會被拿破崙士兵的槍擊染成紅色，很有可能畫家哥雅透過望遠鏡直接目擊了這一幕。

明暗也決定了一幅畫或者圖片的情緒。決定明暗的兩個主要因素是對比度和色調範圍，一個形狀是否清楚，往往取決於它和周圍背景色之間的對比度（**6.12**）。黑與白位於灰色光譜的兩極，這兩者之間的對比最強烈。在白色背景下的黑色物件或在黑色背景下的白色物件，都是最清晰可見，也是最容易被注意到的。對比度降低可見度也會跟著降低，這個特性常被藝術家及設計師使用，用在規劃畫面上，強調他們想要凸顯的重點，引導讀者的眼光。

6.14 林布蘭，《34歲時的自畫像》，1640，油畫，畫布，41 1/8×31 1/2吋（102×80公分），國家畫廊，倫敦。

這幅暗色調的繪畫主角是畫家本身，做為明暗對照畫法的大師，此時他正值事業的高峰期。他自己選了一個身體位置，身上穿著當時的時髦裝束。

為一幅畫選擇色調範圍，藝術家就可以設定畫面的氛圍與格調。如同我們前面說的，如果色調範圍是由黑色與中性色調之間的顏色組成，就稱為暗色調，可以產生神秘、嚴肅或是死亡的感覺（**6.14**）。而亮色調的色彩範圍，由中性色調到白色之間的顏色組成，透露出光明與積極的一面（**6.15**）。當然，如果加上其他因素，即使是亮色調的畫面也會產生非常憂傷的感覺，英國畫家關・瓊（1876-1939）的畫就是一例。

在主要色調為亮色的畫面上，加上一小塊黑色就顯得特別黑，也會讓整幅畫看起來不會太扁平。同樣的，在暗色調的背景上加入一小塊白色，比方說一輪明月或是其他亮點，也有特別加強的作用（**6.13**）。這樣的白色或黑色可以直接引起觀者的注意，由此開始探索整張畫的過程。

6.15 亞歷山大・卡巴內爾，《維納斯的誕生》，1863，油畫，畫布，52×90吋（130×229公分），奧塞美術館，巴黎。

卡巴內爾是個學院派的藝術家，跟印象主義畫派屬同一時代，不過，他的畫風卻是截然不同。這張感性的畫作受到法國畫家安格爾的影響，使用亮色系來表現。

明暗的搭配 **133**

明暗對比法

有個用來表現明與暗的組織搭配的專有名詞：**明暗對比法**chiaroscuro，這是由兩個義大利字組成的：chiaro是清楚明亮的意思，oscuro則是晦暗難解的意思，在法文中拼作clair-obscur。雖然這個字有三維物件由二維空間來表達的意思，但主要是特指由對比度及光線呈現的戲劇性效果，這個我們可以在卡拉瓦喬（見**6.19**）和林布蘭（**6.20**）兩人的作品窺見一二。

早在文藝復興初期，明暗對比法就發展成形了。喬托堪稱現代西方藝術的創始人，他打破了希臘與俄羅斯聖像畫的規則和技巧，自行發展出一套技巧，讓他在濕壁畫作品中可以把裙襬描繪得栩栩如生（**6.16**）。一個藝術家要在尚未乾燥的石膏上完成作品，動作得非常快，喬托想出了一個辦法：把整片牆壁分成很多小塊，每天完成一小塊，再由僕人把整片貼上去。

6.16 喬托，《猶大之吻》，1305，壁畫，斯科洛文尼教堂，帕督雅。

畫壁畫時，畫家的動作必須非常快，否則牆壁就乾了。喬托想出了所謂的「三瓶法」，使用純淨的顏色來畫衣服的摺皺，而不需用黑色調出陰影。

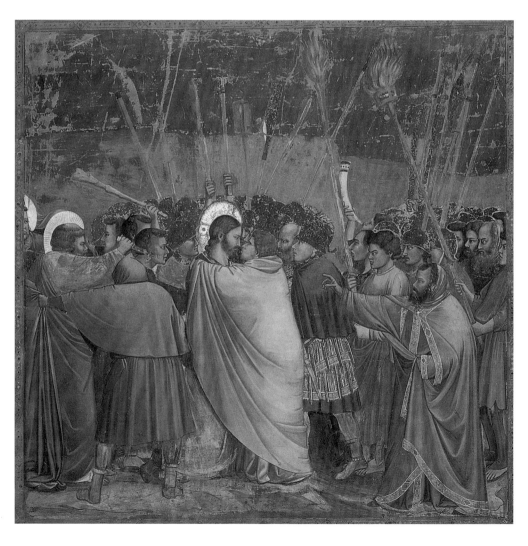

喬托在作畫前每種顏料都會準備三瓶，一瓶是純淨的顏料加上一點點水，來畫顏色較深的陰影部分；第二瓶是純淨的顏料加上少許白色；第三瓶會加入更多白色，來畫最明亮的地方。他不加一點黑色。有些畫家會限制自己只用五個明暗色度：第一道是白色畫紙或畫板的本色；然後是淺灰，在物件周圍較亮的一圈，是旁邊物件反射過來的光線；接著是中灰，反應物件本身顏色的色調，既沒有直接的光源照射也沒有其他陰影；再來是深灰，呈現核心陰影的顏色，物件背光的一面；最後一個幾近黑色，在物件投出陰影的地方。物件跟其他平面交接處的顏色是最深的，遠一點的反而亮一些（**6.18**）。

喬托也嘗試過一種單一色彩的明暗對比法，也就是所謂的**灰色裝飾畫**，這種視錯畫是以灰色或中性顏色來描摹不太具備宗教色彩的雕塑。雖然他會畫出人物的臉和衣服，但最重要的還是人物的外型。直到威尼斯畫家喬爾喬內（1477-1510）和提香之後，色調才成為形塑物件形狀的重要工具。

在繪製濕壁畫或蛋彩畫時，從一個顏色過渡到另一個顏色間，只有很少的色調選擇。繪製蛋彩畫時，很多畫家需要非常辛苦地用小畫筆畫上交叉線。直到范艾克（1390-1441）（**7.43**）及一些十五世紀中葉的畫家引入的慢乾油彩得到廣泛傳播，藝術家才有機會畫出更精緻的陰影。

達文西發明了一種表現陰影的更精微畫法：**渲染法**（煙的意思）。這種畫法描繪一種色調由淡轉濃時，是個逐漸過渡的過程，眼睛幾乎分辨不出其間的變化，亦無有形的界線（**6.17**）。達文西寫到，明與暗常混合在一起，而沒有明確的界線或邊界，好像朦朧的煙霧一樣，藝術史家喬治·瓦薩里（1511-74）則認為，在早期畫作中非常明顯的輪廓線逐漸變得柔和、不那麼明顯，是「現代」藝術的一大特徵。可惜的是，因為年紀的關係，加上新技巧和新材料都需要多次嘗試，因此人們對達文西留存下來的作品並沒有公平以對。

6.17 達文西，《蒙娜麗莎》，1503，油畫，畫布，38 1/2×21吋（97.8×53.3公分）羅浮宮，巴黎。

蒙娜麗莎謎一般的微笑，就是達文西使用渲染法描繪出來的。

強光部分
核心陰影
反射的光
投射陰影

6.18 派普，陰影，2003，石墨，紙，Photoshop，2 3/4×2 1/3吋（7×6公分），版權為作者所有。

光線落在形體上就會產生陰影，形體上背光的一面就是核心陰影，並且會在背景上投下陰影。強光部分出現在光線最充足的地方。

說到明暗，我們常常想到的一位藝術大師就是卡拉瓦喬。他的人生豐富多彩，在某些人眼中是個惡棍，他發展出一套自己的明暗表現系統，稱為**暗色調主義**（源自義大利文tenebroso，晦暗模糊的意思），畫風特色是在大塊的黑色陰影中，有一點些微的亮光（**6.19**）。對比卡拉瓦喬與達文西的畫作，我們可以看出兩者之間的差異；達文西的處理方式，是讓光明的部分維持原來的樣子，但是陰暗的地方畫得更模糊，因為藝術家認為這些部分並不重要，所以就讓它們隱現在灰暗中，以免分散讀者的注意力。而暗色調主義採用的方法，則是加強與凸顯構圖中明亮的部分。

現代人可能已經習慣了強烈色調，從電影、電視到廣告藝術，十七世紀的人看到這些可能會很震驚。卡拉瓦喬還擅長一項技巧：把光源放在畫面後方，然後被中央的人物身影擋住，而周圍人物的臉剛好被光源照亮。他戲劇性的畫面總是侷限在有限的淺空間內，而明暗對比法讓他放棄日光，而在室內取景，表現下層社會的生活。他狂熱的崇拜者也被稱為卡拉瓦喬主義者，把他的聲名傳遍歐洲。拉圖爾（1593-1652）和約瑟夫・賴特（1734-97）（**6.1**）更是繼承了卡拉瓦喬的風格，把「燭光光源」畫風帶入一個新的境界。

6.19 卡拉瓦喬，《朱蒂斯斬殺敵將》，1598-99，油畫，畫布，56 3/4×76 3/4吋（142.2×193公分），義大利國立古代藝術館，巴貝里尼宮，羅馬。

卡拉瓦喬發展出一套自己的明暗表現系統——暗色調主義，很少的光源加上大片的黑暗。在被圍的猶太城裡，寡婦朱蒂斯親手斬殺敵將，保護了大家。

林布蘭是「暗影手法」的大師，跟這一畫派的名稱一樣出名（**6.20**），作品特色是筆法細膩、色彩鮮豔、明暗技巧成熟。受限於當時的技術，他的畫作看起來低沉而壓抑。有幅畫名叫《民兵隊長弗朗斯阻止了考克奇》，就是因為畫面太暗，一直被誤稱為《夜警》，直到1940年重新整理之後才被正名。這是對一組民兵的描繪，他們正等著隊長下令。如今重新處理過的油畫，看上去活潑、亮眼、色彩鮮豔。畫面前方的兩個人，穿黑衣服的是考克奇，另一位穿黃色衣服的是他的副官。一件衣服的陰影留在另一件衣服上，後者看起來沒那麼明亮。畫作的焦點是一個穿黃色衣服的小女孩，一個隱藏的光源照亮了她的身影。

認定大師級的作品都應該是陰沉的，或黑或咖啡色（**6.21**），好像沒有清理過的林布蘭的畫作一樣，是個錯誤的觀念。但是對之前的畫家卻有著很大的影響，直到安格爾的非古典形式理論，才回歸達文西的平緩、圓潤的渲染法（**3.6**），以及前拉斐爾派在十九世紀的回歸自然，使用純淨的無添加的顏料畫在白色的背景顏色上（**7.37**）。

6.20（上）林布蘭，《夜警》（即《民兵隊長弗朗斯阻止了考克奇》），1642，油畫，畫布，141×172吋（363×437公分），荷蘭國立博物館，阿姆斯特丹。

雖然民兵隊長和他的副官考克奇是前景中的主角，但是整幅畫的焦點卻是站在左手邊的小女孩，有個隱藏的光源照亮了女孩的身體。她是民兵團隊的吉祥物，身上的黃色有勝利的象徵，而腰帶上的雞腳是部隊的標記。

6.21（左）古斯塔夫‧庫爾貝，《自畫像：抽菸斗的男人》，1849，炭筆素描，畫紙，11 1/2×8 3/4吋（29.2×22.2公分），偉茲沃爾斯博物館，哈特福，康乃狄克。

庫爾貝神奇的炭筆素描，利用明暗對比的手法呈現畫者的面部、菸斗、衣領的輪廓。

數位模擬的明與暗

達文西是典型的通才，身兼發明家、科學家，同時還是藝術家。他認為觀察是所有藝術創作的前提，並且研究光線照射在物體上時，是如何形成陰影的。他相信，自己的繪畫作品應該依賴科學真理以及客觀的觀察，而不帶偏見或擅加修改。現在，我們可以用電腦來模擬光線照射周圍環境中的行進路線。

用電腦繪圖模擬陰影的嘗試，也就是所謂的高氏著色渲染，開始於1971年，這是由亨利・高洛德主導的，提供平滑的顏色漸層。強光下的**鏡面反射**則是裴祥風在1975年發明的，這項發明是基於一項觀察：發光表面在不同方面對光的反射是不一樣的（**6.22**、**6.23**）。只有在理想的完美鏡面，反射角才跟入射角一樣。因此要讓一個光照下的物件看起來有真實感，必須同時呈現它的陰影，裴祥風設計的程式可以確定哪些局部是亮面，哪些是暗面，不管光源是來自周圍的，還是局部光線（**6.24**）。

6.22 雷森・阿爾・庫貝斯，《烏切羅的酒杯》，2003，3D Max模擬程式，1600×1200像素，版權為原作者所有。

這個數位線框模型，使用了烏切羅在文藝復興時期的酒瓶透視研究（**1.30**）為起點。

6.23 庫貝斯，《烏切羅的酒杯》，2003，3D Max模擬程式，1600×1200像素，版權為原作者所有。

這是繪製過程中的半成品，每一個側面都根據接受到光線的量而有不同的顏色和明暗。

上述技術還沒有考慮到物件表面的光傳輸特性，而正是這一特質使物件看起來輪廓柔和，不那麼閃亮；也正是在陰影以及反光中的細微顏色讓畫中的實物栩栩如生。透納‧威提德拿物理原理來追蹤光線照射到物件上的反光。他建立了以下理論：每當光線照射到一個平面時，它就分成三個部分：一部分變成折射光散射出去，一部分作鏡面反射，另一部分則是折射到物件內部去。因此，從物體表面出來的光線由這三部分構成。

離開物體表面的光線大多消失在空中，為了實現電腦繪圖的構想，過程剛好相反，從觀察者那邊做為起點，回到畫面，最後到達光源源頭，逆向追蹤光線行經的路線。這個過程稱為**光線追蹤法**。在過去，繪製一張光線追蹤法的影像，

最專業的電腦大概也要花上數小時，甚至好幾天的時間，但是現在的個人電腦都可以完成這樣的工作了。不過，這個過程也是有缺點的，點光源照射下的明亮物體有著明顯的陰影，這種狀況下描繪的高解晰度圖像沒有問題，但是如果是明暗不甚清晰的物件，效果就沒有那麼好了。光線追蹤法無法呈現模糊局部光照下的物件，也無法呈現從其他物件折射出來的彩色「光」。每一幅繪製出來的圖像都取決於觀察者的位置，當觀察位置改變時，整個圖像都必須重新調整。

對應於光源的不同產生陰影方式的不同，也有兩種電腦程式，一種是直接照明成像法，另一種是全局照明成像法。光線追蹤法是直接照明成像法的一種，而**輻射成像法**則是全局成像法中的一種，計算周圍各個表面的光能，而跟觀察者當下的位置無關（**6.25**、**6.26**）。在光線追蹤法的畫面上，物件必須有光源才可以看得到；全局照明成像法則不一定，任何發射光線或是反射光線照射下的物件都是可以看見的，因為它們也成為光源之一（**6.27**）。三維渲染軟體是一套商業程式軟體，根據的物理原理為可見光是一種電磁波，而光波的頻率比常見的紅綠黃更寬，從紅外線到紫外線之間都算。一旦視圖完成之後，每一個圖像上的像素都還有不同的光譜能量，能量的來源是畫面上的光源。這種方法被大家形容成最公正的渲染成形法，只要時間夠長，畫出的成果幾乎完全真實，沒有任何偏見。

6.25 雨果・艾莉亞，《直接照明的房間》，2000，3D Max模擬程式，480×480像素，版權為原創作者所有。

在畫面中，太陽是唯一的光源。剛開始成像時，整個房屋是黑暗的，只看得見地板上的幾個色塊；增加周圍的亮度，房屋變成灰色的，可以看到紅色的地板和亮色的色塊。增加一個位於中間的光源，全部的細節都會呈現出來。

6.26 艾莉亞，《全局照明的房間》，2000，3D Max模擬程式，480×480像素，版權為原創作者所有。

這幅畫面是由輻射成像法完成的，太陽依然是唯一的光源。儘管圖像解析度低，像素成形，而且房屋的方向是背光的，但是室內依然很明亮，陰影很柔和，因為地面反光的關係，牆壁上還泛著粉紅色的光。

不管進步的電腦科技，先進的程式軟體，使得電腦上的畫面變得多麼準確、真實，但是依然少不了藝術家和設計師，如果沒有這群人的幕後主導、設計、定位，決定形式、風格、光源位置，如果少了藝術家的創造力、想像力和原動力，在螢幕上呈現的只是另一個跟我們周圍一樣的世界。

6.27 伯恩·何姆葛倫，《銅鑄多孔閥體》，2004，電腦繪製。

電腦成像就是使用光線追蹤法等等的技術，讓虛擬的圖像看起來像照片。這幅Tour & Anderson AB公司設計的《銅鑄多孔閥體》贏得了最佳設計獎，這是UGS Solid Edge開放作業平台系統，由第三方軟體廠商開發的新軟體。

練習題

1.靜物：選擇一種顏料，用同一種顏色描摹靜物，顏色可以自己選擇黃色、紅色或綠色。在一種紙面或織面上畫出物件，不要畫外框，只要塗上顏色、表現濃淡和質地即可。

2.色調卡（6.2）：用鉛筆或其他色筆在一條直線上畫出六個方格，先用無色的水，然後漸次加入黑色顏料，產生逐漸變深的顏色，目的在於製造濃度等量增加的色度，先在白紙邊緣測試效果，然後再加入顏色來測試。

3.像素照片：從雜誌上找出一張人物臉部的圖片，用影印機放大圖片，在圖片上畫出一系列的小格子，然後在另一張白紙上畫出類似的格子，上面可以塗顏色。依照原來照片上每一格的顏色變化，以一格當中的平均色調畫到白紙上對應的空格內，塗上相應的顏色。全部完成後，站遠一點觀察，就可以看到自製的像素照片。

7 | 色彩

「喜歡色彩的人，思維純淨而豐富。」

——約翰·羅斯金，《威尼斯之石》

艾莫爾·諾爾德，《山脈與天空》，1938-45，水彩，畫紙，8 5/8×6吋（22×15.3公分），私人收藏。

比起諾爾德的知名油畫，他的水彩畫用色更深、更柔和也更靈透。關於色彩，這位畫家在自己的傳記中寫到：「位處北歐寒帶，早上與傍晚的天空都特別絢爛多彩，不像熱帶地區的太陽。因此，我們北歐人喜歡溫暖，喜歡色彩。」

導言

直到現在為止，我們討論的都只限於黑、白和其中的灰色，雖然其他議題——包括線條、形狀、質地、空間、運動等——同樣適用於彩色。當然，黑、白、灰本身也是色彩，除非硬要鑽牛角尖，否則無人可以否認。

我們都知道，黑白跟藍色、紅色、黃色一樣也是顏色之一，我們從美術用品商店買回來一罐罐的顏料，或者從裝飾器材行買回來一桶桶的油漆，都一樣會有黑色白色。我們每天生活的周遭，從塑膠製品到印刷品都是五顏六色的，這讓我們想當然耳地認為，我們可以從美術器材行裡買到任何色彩，衣服也可以染成任意想像的顏色，並且把在自然界看到的顏色複製到我們的電腦螢幕上。

在過去，人們也可以看到藍色的天空、綠色的草地、黃色的花朵，還有如火的夕陽，但這並不表示藝術家可以在紙上複製出這些顏色。史前藝術家調色板

1.18 法蘭克‧克林，《馬霍寧》，1956。油彩和紙拼貼於畫布上，80×100吋（203.2×254公分），惠特尼美國藝術博物館，紐約。

克林這富生命力的動態線條，是以一枝寬畫筆畫在白報紙上，接著剪下並於畫布上重組而成，充分表現出一種力與律動的感覺。當黑色開始居主導地位，白色區塊便自成形狀。

7.2 法朗茲・馬爾克，《紅馬與藍馬》，油畫，畫布，倫巴赫博物館，慕尼黑。

馬爾克、克利和康丁斯基三個人組成了表現主義的一個團體：青騎士，在用色方面更豐富，也更具詩意。馬爾克認為動物比人類更美麗，更有靈性。因此使用了非寫實的顏色來畫他的馬，好像牠們可以自覺自己的存在一樣。

上的顏色很有限，岩石中的褐色——大地的顏色，加上燃燒木頭產生的黑色，燃燒骨頭產生的白色，僅此而已。生活周遭可以找到的液體材料，如紅色的血液、紫色梅子的汁液等，卻無法用在繪畫上，因為它們無法長保原來的色調。

經年累月地，藝術家不斷發現新的顏料來源，比方說藍色的青金石，這是一種半寶石；岩石中的深褐色；紅色取材於把胭脂蟲乾燥後碾碎。直到二十世紀中葉，才有能力用合成的方法製成各種顏色，色澤穩定、不褪色，也不會傷害我們人體（**7.2**、**7.3**）。

十六世紀發現的新顏料來源導致繪畫風格的改變，注重結構的圖像被注重顏色的圖像所取代，這項變革發生在威尼斯，一批畫家如提香（**7.1**）、喬爾喬內等，繪製了色彩鮮豔濃麗的畫作，卻沒在線條方面多費功夫。

在1550年出版的《藝苑名人傳》中，作者瓦沙利提出這樣的疑問：線條與色彩哪個比較重要？在當時，米開朗基羅是線條方面的大師（雖然他在色彩方面的造詣也很深，修復之後的西斯汀禮拜堂可見一斑），而提香作品的驚人之處往往在顏色上。

當時的威尼斯是國際貿易港，也是紡織品與玻璃的交易中心。除了當地技術生產的產品，更有有錢的藝術資助者大手筆收藏昂貴的顏料，如從青金石中提煉出來的群青（ultramarine本身有來自海外的意思，聽說最好的群青來自阿富汗），還有紅硃砂（原拉丁文有「小蟲」的意思，應該是由一種胭脂蟲和硃砂石混合製成的），以及雄黃和雌黃（皆由有毒的砷化物製成）。

7.3 馬賽爾・杜象，《顫動的心臟》，1961，油墨，印刷，維吉尼亞Green & Associates公司。

雖然紅色和藍色不是互補色，但是放在一起還是會產生震顫的效果。

有時候，看上去很明顯的材料卻未必是最好的。比方說，金箔常常用來裝飾宗教畫，卻不適合用來畫一般的黃色。使用普通的黃色，加上適當的技巧調配來表現明亮的地方、陰影或反光，效果反而更好。

文藝復興時期，人們開始用科學的方法探尋色彩，直到兩個世紀之後，牛頓（1673-1727）才發現，三稜鏡可以把白色的光線分解成七彩光線，同時，七彩光線經過三稜鏡後，可以重組出白色的光線。

1666年，牛頓首次使用**光譜**一詞形容玻璃稜鏡產生的光序列。他發現，組成白光的七彩光線折射率不同，同時還發現了彩光的秘密，那就是光波不同。他把組成光譜的不同顏色塗在一個圓形裡面，也稱為**色環**，**互補色**放在對角的位置上（**7.17**）。光線的**三原色**是紅、綠、藍；顏料的三原色是紅、黃、藍。混合其中的兩種顏色就可以得到**二次色**，也就是橘色、綠色和紫色。互補色，紅色與綠色，黃色與紫色，以及藍色與橘色，混合在一起會互相抵銷，在光線中會呈現白色，在顏料中則變成黑色。我們現在還了解，腦部通常接受四種顏色——紅黃綠藍——為基本顏色，這也反映在現代色輪的設計上。

十五世紀時，阿伯提（1404-72）和達文西都觀察到，有些顏色搭配在一起會彼此映襯，特別好看。「有些顏色之間較具親和力，放在一起時會顯得文雅而高貴。」阿伯提在1435-36年出版的著作《畫論》中如是寫道。而牛頓的理論到十九世紀時，在很多書籍及文獻中被重新引用。自然科學的研究成果影響繪畫的不止一例，比方說，法國化學家米歇·歐仁·謝弗勒爾（1786-1889）就直接影響了印象派分色主義畫家歐仁·德拉克洛瓦（1798-1863），他在畫陰

7.4 莫內，《乾草堆，夏末，吉維尼》，1891，油畫，畫布，23 7/8×39 1/2吋（60.5×100.5公分）奧塞美術館，巴黎。

莫內會反覆繪製同一個主題，選在不同的時間、不同的光照條件下。這幅圖中，他畫了乾草堆，並且在陰影部分畫了互補色。

影時，會用互補的顏色襯托光線下的物件，如藍紫色的陰影放在橘黃色的乾草旁（**7.4**，**7.5**）。這就是模仿眼睛的生理行為，如果你盯著一個明亮的顏色看很久，然後再看一張白紙或是白色的牆壁，就會看到互補顏色的**殘像**。

色彩史上一個重要的里程碑是1841年，一位在倫敦工作的美國人像畫家約翰·蘭德（1801-73）發明了可折疊的鉛管來裝顏料。在這之前，準備顏料是一件非常費工的事，像提香就特別雇用一個助理研磨礦石，以供每天作畫所需。有時候，剩下的少量顏料可以放在動物皮囊中，保留短暫的一點時間。後來，供應繪畫器材的專業商家開始提供製作好的顏料。而鉛管顏料品質更加穩定，方便攜帶，便於畫家戶外寫生。

二十世紀初期，從柏油和石油中提煉出來的苯胺染料可製造便宜的合成顏料，我們今天大部分使用的都是這類合成顏料。而藝術家也不只在紙面和畫布上作畫，就像中世紀的高手們在染色玻璃上揮灑創意一樣（**7.6**），現在的藝術家發揮的空間更多了：霓虹燈、電腦螢幕、多媒體。

印象主義：法國，1867-86

第一流的印象派（Impressionism）畫家莫內，曾經在1872年畫過一幅名畫：《日出印象》，這幅畫的名稱成了這個畫派的名稱。其實一開始的時候，「印象」略帶輕辱的意思，但是後來都被圈內藝術家接受。代表畫家有：莫內、希斯里（1839-99）、還有雷諾瓦（1841-1919），以及稍後加入的畢沙羅（1830-1903）、塞尚、竇加及馬奈（1832-1883）。印象派把科學在色彩方面的研究運用在繪畫上，嘗試用單一的色彩表現構圖，捕捉戶外景觀中光與影的瞬間印象。因為被當時自恃學院派的巴黎沙龍所拒絕，他們自己籌劃組織，舉辦了一系列的畫展，並且自嘲這些畫展為「落選沙龍展」，直到1886年為止。莫內一生都延續這樣的畫風。

7.5 （左）莫內，《兩個乾草堆》，1891，油畫，畫布，懷特莫爾收藏，諾格塔克，紐澤西。

跟圖**7.4**是同樣的風景，但是色彩處理方式不一樣。

7.6 （下）《十字架受難圖》，波阿提大教堂，1165-70，彩繪玻璃窗戶，376×138吋（950×350公分）。

這扇軸向的窗戶，是亨利二世及亞吉坦的艾麗諾送給法國的禮物，他們的身影也出現在畫面上。主要顏色有藍色、紅色、黃色和綠色。

色彩是什麼？

顏色是特定波長的光。它到達我們眼睛的途徑有三：從光源直接照射到我們的眼睛，比方說陽光、燭光及燈光。其次，從有顏色的物體上反射出來；光線照到物體上時，有些波長的光被吸收了，而我們看到的是沒被吸收的部分。還有一種可能，是它經過折射、散射或衍射而進入我們眼中，比方說藍天，孔雀的羽毛，還有蝴蝶的翅膀。

可見光只是電磁光譜中一小部分，全部的電磁光譜從波長最短的宇宙射線 α 射線開始，然後是x射線、紫外線，然後是可見光、紅外線、微波，一直到波長最長的無線電波。人類肉眼可見的光波範圍，是從波長為400奈米的紫色光線到700奈米的紅色光線。就如牛頓發現的那樣，我們看到這一範圍內的光線呈現一個連續變化的彩虹。

透過色是從光源直接照射出來的光線，或是從電影院的彩色濾光片、電腦螢幕上發射出來的光線。光線的**三原色**是紅、綠、藍（簡稱RGB），其他顏色都是由這三個顏色組合出來的（**7.7**）。

顏料色的製造原理，是顏料或染料中的一些物質可以吸收光線中某些波長的光，反射或再傳送其他波長的光。我們說「顏色是特定波長的光」時，說的不是這個顏料本身，而是顏料的分子結構會讓哪些波長的光被吸收、哪些波長的光被反射。綠色的草會吸收除了綠色之外的一切顏色，所以，草看上去是綠色

7.7（下左）派普，加色，2003，Macromedia Freehand，版權為作者所有。

在原本黑色的背景上，加上光線的三原色：紅色、綠色和藍色，就會變成白色。

7.8（下右）派普，減色，2003，Macromedia Freehand，版權為作者所有。

相減的是顏料三原色：紅色、黃色和藍色，三者疊在一起的地方就是黑色。

的。會產生怎樣的顏色效果，完全要看各個顏色的特性，那就是為什麼畫家的收藏室裡，總是陳列著那麼多的顏色。也不是三原色隨便加減，就可以調出想要的顏色那麼簡單（**7.8**）。

物體也會因為光照條件而改變顏色，光照條件包括：一天中不同的時間，還有不同的人工照明等。附近其他的顏色也會影響我們對顏色的判斷（**7.9**），此外，顏色的**恆常性**會影響我們的判斷，比方說，我們知道草是綠色的，儘管在清晨的微光中，我們看到的是藍灰色的草，卻依然會覺得草是綠的。

光線的顏色是**加色的**，而顏料的顏色是**減色的**。一個電腦螢幕開始是黑色的，要加上顏色，才會變成想要的顏色。比方說，加上愈多的紅色、綠色、藍色，螢幕就變得愈明亮。加上百分之百的紅綠藍，螢幕就會變成白色。

我們把不同顏料混在一起，會加出新的顏色來。加入的顏色越多，顏色反而越深。如果沒有任何顏料時，就是白色，而白色包含了所有波長的光線，加入越多顏料，有越多波長的光線被吸收，因此當加入百分之一百的顏色時，理論上來說，就會形成黑色。

光線的**色溫**是光線的一種物理特性，就是將「理想黑體」不斷加熱，令它發出與光源相同色光時的溫度，單位用K（Kelvin）表示。日升日落時的橘紅色，大概是3,200K。當天空變得更加明亮時，色度上升，上午十點左右和下午三四點，色溫大概在5,500K左右。陰天沒有大太陽時，中午的色溫大概可以到達7,500K。如果要看出真正的顏色，必須隔開周圍環境的影響。在平面設計和印刷產業中，電腦螢幕和色卡都是設置在中性灰的背景色中的，中性灰的色溫是5,000K。

7.9 派普，鄰近顏色的影響，2003，Macromedia Freehand，版權為作者所有。

物體的顏色會受到鄰近顏色的些微影響。看左圖中垂直長條的綠色跟下方的水平長條的綠色是一樣的顏色，但是在黃色的背景下，綠色色調看起來暖一些；而在藍色背景下的綠色，則要冷一些。

色彩的特徵

所有的色彩都可以用三個特性來描繪：色度、飽和度和亮度（簡稱**HSB**），或者也可以說是色度、亮度和飽和度（簡稱**HLS**），在Photoshop裡，則以色度、飽和度、亮度（簡稱**HSL**）排列，只是先後秩序不同而已。大部分人說的色彩，指的其實只是其中的第一項，即色度，比方說紅色或藍色，沒有加上黑色或白色調色的本色。而英文中表示色度的字hue來自古英文hiw，是「美麗」的意思。

我們都知道三原色是紅色、黃色和藍色。二次色是混合其中兩種原色而形成的顏色：紅色加黃色變成橘色；紅色加藍色變成紫色；黃色加藍色變成綠色。而**三次色**則是由兩個二次色混在一起，或是兩個互補的顏色混合在一起，比方說紅色和綠色。像橄欖綠、褐紅色，以及各種的棕色。**中間色**則是由一個原色和鄰近的二次色混合，比方說黃色和綠色合成的顏色。

由此就可以組成一個十二色的色輪，黃色在最上方，因為我們認為黃色比其他顏色更明亮（**7.10**）。由中間三原色構成的等邊三角形稱為**三原色組**。二次色與三次色可以分別構成類似的三角形。

7.10 派普，伊登色環，Macromedia Freehand，版權為作者所有。

伊登的十二色環中，最中央是相減的三原色：紅、黃、藍，分別位於等邊三角形的三個角上，黃色位於最頂端的位置。三角形外面是六邊形，六邊形的外圈是三個二次色：橘色、綠色和紫色。最外面的地方是一圈圓形，分成十二個部分，除了六格放入三原色與三個二次色之外，在其餘的空格內填入三次色：比方說黃橘、紅橘等等。這個顏色的排列順序，就是光譜中光線的排列位置。

7.11 派普，紅色、粉紅、玫紅，2003，Macromedia Freehand，版權為作者所有。

粉紅和玫紅，就是不同飽和度的紅色。

飽和度，也被理解為顏色的強度，是指顏色的力度或者說純度。飽和色明亮、強烈，幾乎是單一純淨的顏色；不飽和色幾乎沒有色彩，也就是所謂的有彩度灰。粉紅和玫紅，便是飽和程度不同的兩種紅色（**7.11**）。把單純的顏色加上中性灰或互補色，可以調製出不同飽和度的色彩來，比方說，紅色的互補色就是綠色，也是兩個原色藍色與黃色混合而成的。**柔和色**是一種低強度的顏色，是把原來的顏色跟一些灰色混合產生的。

亮度也稱為**明暗度**或深淺（見**6**〈**明暗**〉），是顏色相對的明亮程度。零亮度就是黑色，百分之百的亮度就是白色，其他顏色的亮度都居於中間。**深色**是指在原本的顏色中加入了黑色；而**淺色**指的，則是在原本的顏色中加入了白色（**7.12**）。

通常改變飽和度也會改變亮度。有些顏色本身就比較明亮，比方說，黃色就比紫色亮。**高調色**就是顏色比中性灰明亮的色彩，**低調色**則是比中性灰更暗的顏色。純的紅橘色和藍綠色，亮度大概是中性灰的50%。

高調色包括橘色、黃橘、黃、黃綠以及綠色；低調色則包括紅色、紅紫、紫色、藍紫以及藍色。在低調色中加入白色，可以增加它的明亮度。比方說，在紫色中加入白色，亮度可以調到跟黃橘色一樣，跟中性灰比對就可以確認它的亮度了。同樣的，高調色中也可以加入黑色，變成和其他低調色的亮度等值。色彩明度的樣本，就是根據這樣的原理製作的。

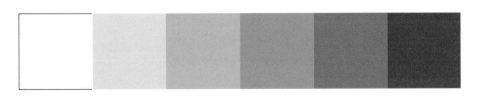

7.12 派普，深色與淺色，2003，Macromedia Freehand，版權為作者所有。

深色是指原本的顏色中加入黑色，淺色則是在原本的顏色中加入白色。

色彩理論

我們在說「綠色」的時候，究竟是什麼意思呢？是說暗綠嗎？還是翠綠呢？還是說國際標準色卡上的Pantone 354呢？我們又是如何把藝術家櫥櫃中的天空藍、茜草紅、那不勒斯黃，和天空的藍色、地圖上的用色聯繫在一起呢？而畫家、室內設計師與布料設計師，又是如何確定他們所說的是同一個顏色呢？

理論上，顏色有三大特性，或者說有三個衡量指標，在抽象的三維**色彩空間**裡都有獨特的定位，相近的顏色位置也較接近。而這樣的三維色彩空間又可以切出很多的二維色彩圖面，好像一幅幅色彩的地圖。排列色彩最簡單的方法是把它們放在色輪或色三角形上，其中最知名的是伊登的十二色輪，伊登本人是德國包浩斯學院的老師（**7.10**）。

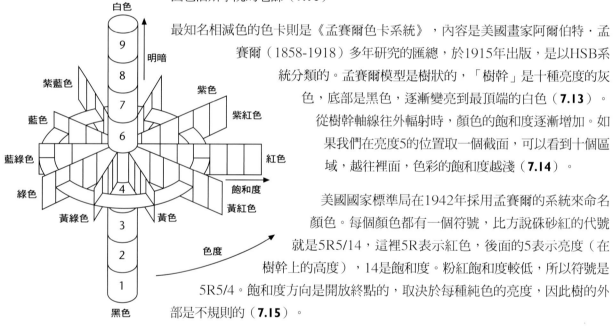

最知名相減色的色卡則是《孟賽爾色卡系統》，內容是美國畫家阿爾伯特·孟賽爾（1858-1918）多年研究的匯總，於1915年出版，是以HSB系統分類的。孟賽爾模型是樹狀的，「樹幹」是十種亮度的灰色，底部是黑色，逐漸變亮到最頂端的白色（**7.13**）。從樹幹軸線往外輻射時，顏色的飽和度逐漸增加。如果我們在亮度5的位置取一個截面，可以看到十個區域，越往裡面，色彩的飽和度越淺（**7.14**）。

美國國家標準局在1942年採用孟賽爾的系統來命名顏色。每個顏色都有一個符號，比方說硃砂紅的代號就是5R5/14，這裡5R表示紅色，後面的5表示亮度（在樹幹上的高度），14是飽和度。粉紅飽和度較低，所以符號是5R5/4。飽和度方向是開放終點的，取決於每種純色的亮度，因此樹的外部是不規則的（**7.15**）。

7.13 孟賽爾三維樹狀模型。

圖示是孟賽爾樹狀模型在亮度為5處的一個切面。因為有些顏色的亮度比較高，因此分支的長短並不完全一致。

包浩斯學院：德國，1919-33

包浩斯（Bauhaus）是一所深具影響力的學院，在藝術、設計及建築方面都很有建樹。這所院校建立於1919年，是建築師華特·格羅佩斯合併了威瑪城的兩所藝術院校而成立的。他們創立了獨特的房屋設計風格，注重幾何形狀的設計、注重技巧，嚴選材料。學院於1925年遷往德紹的新校區，又在1932年搬至柏林，1933年被納粹關閉。其中知名的老師包括克利（1879-1940）、威斯利·康丁斯基（1866-1944）、伊登（1888-1967），以及約瑟夫·阿爾伯斯（1888-1976）等。包浩斯學院的很多老師後來都移民美國。

非階層式色彩系統是基於顏色之間的相互比例建立起來的。我們知道有四種基本顏色（不是三種），在1966年也得到神經生理學方面的證實。我們會認為紅色、綠色、黃色和藍色是純的顏色，沒有添加其他顏色，而像橘色呢，顯然就包含了紅色和黃色。紅色與綠色、黃色和藍色都是完全不同的顏色，不可能有帶著黃色的藍，或者說帶著綠色的紅。瑞典的自然色彩體系（簡稱NCS）就是基於這樣的事實，它有六個基本的顏色：白色、黑色、黃色、紅色、藍色和綠色。任何一個顏色由下面三個因素決定：黑度、色度，以及紅黃藍綠之中兩種顏色的百分比。

在這套定義系統中，瑞典國旗上的黃色，編號就是NCS 0580-Y10R，這裡0580的意思是5%的黑色，80%的彩色；而顏色方面的Y10R，則表示黃色90%，紅色10%。瑞典國旗上的藍色編號，則是NCS 4055-R95B。

此外，還有國際照明委員會的標準，理論基礎是牛頓的加色法系統，使用在跟電腦螢幕顏色的相關方面。

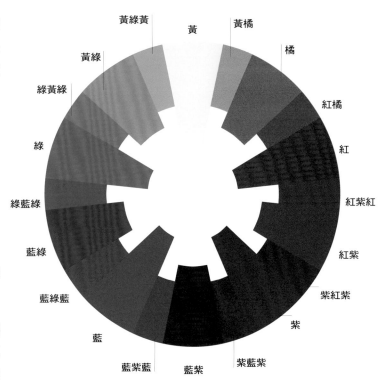

7.14（上）孟賽爾的色輪。

顏色是依照後像順序排列的，因此互補色不在正對角的地方，比方說，紅色是在藍綠色的對面，而不是在藍色的對面。

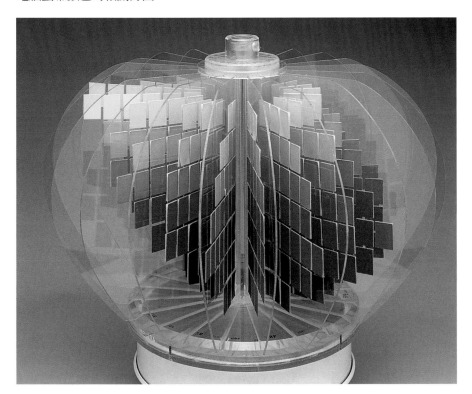

7.15（左）孟賽爾樹。

孟賽爾的色彩空間是一棵樹，樹枝是不對稱的，而樹幹則表示亮度，從樹根的黑色逐漸增亮到樹端的白色。顏色分布在各個樹枝上，飽和度則從樹幹處的中性色往邊緣增加到最高。

色彩的歷史

第一個想嘗試發展色彩理論的人，是古希臘的亞里斯多德。他提出的理論如下：顏色是白天與黑夜之間的衝突產生的，下午的白色光線轉成黃色，然後變成紅色，日落之後，再轉變成紫色，最後變成夜空的深藍色。這中間，可能還會出現綠色。

到十六世紀時，發展出其他更複雜的色彩理論體系。達文西在大約1510年的時候，把顏色排列在一條直線上，在白色與黑色之間放上黃色、綠色、藍色和紅色。這些顏色中包括綠色，讓達文西頗不滿意，因為他知道，他可以把黃色和藍色加在一起，形成綠色。而以布魯塞爾為中心的系統中，弗朗西斯科‧安格魯納（1567-1617）則使用三原色，把綠色從基本色中間除去，而把它放在紅色的對面，這樣一來，所有的顏色都跟它們的互補色相對。

芬蘭的天文學家費西爾斯（1550-1637）在1611年寫道：「人們可以先從五個色度的中度色調處開始，這五個顏色是紅色、藍色、綠色、黃色，以及黑色與白色中間的灰色，減淡一些就往白色移動，加深一些就往黑色移動。」費西爾斯第一次引入了顏色三維空間的觀念，在這個空間中有四個基本的顏色，每個顏色沿著軸線都有從亮到黑的色度。球形表面有三組相對的顏色：紅與藍，黃與綠，以及白與黑。

牛頓基於科學的觀察，於1666年提出更合乎邏輯的色彩秩序。他發現，白色光線經過三稜鏡之後，分解成彩虹光譜，有著清晰的秩序：紅、橙、黃、綠、藍、靛、紫（**7.16**）。然後他靈機一閃，把紅色的頭連到紫色的尾巴，產生了一個色環（**7.17**）。這中間不包括黑色，但是在圓環的中心，有一個白色的小

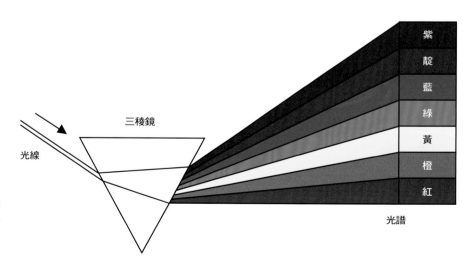

三稜鏡

光線

光譜

紫
靛
藍
綠
黃
橙
紅

7.16 可見光的光譜。

牛頓發現，白色光線經過三稜鏡之後，會分解成彩虹光，這些光線再經過另一個三稜鏡可以再合成白色的光線。

7.17 牛頓的色輪。

牛頓想到把紅色的頭連到紫色的尾巴，產生了一個色環。顏色的區塊大小不一，跟各波長的光在光譜中占的比例有關。

圓形，表示所有顏色的光線加在一起，會變成白色的。請注意，在牛頓的色環中，顏色的區塊大小不是完全一致的，而是跟它們在彩虹中所占的比例相關。牛頓也不是永遠都是理性的，他選擇七種顏色對應當時發現的七大行星，以及全音階的七個音符。

1766年，英國雕刻家摩西斯‧哈瑞斯寫了《自然色色彩體系》，描繪了第一個色彩均勻分布的色輪（**7.18**）。這個系統是兩個圓圈，以表現紅黃藍三原色可以創造出多麼豐富的顏色。在圓圈的中央位置，他表現了相減色的混合效果，他觀察到一件重要的事實：把三原色加在一起，就會變成黑色。隨著新顏色的出現，色彩理論也有了進步，而哈瑞斯也根據顏料製程來詳敘他的三原色：紅色是硃砂，可以由硫磺與水銀製成；黃色是帝王的顏色（一種人工雌黃），而群青則是用來製造藍色的。

7.18 哈瑞斯的色輪，摘自《自然色色彩體系》，1766年出版，倫敦皇家藝術學院。

哈瑞斯的色輪分成十八個相同大小的部分，在中央的位置上，顯示出三原色相加就會變成黑色。他還根據顏料的製成方法詳敘三原色（當時還沒有成功製造出綠色，可能製出之後會褪色）：紅色是硃砂，可以由硫磺與水銀製成；黃色是帝王的顏色（一種人工雌黃），而群青則是用來製造藍色的。

色彩理論方面的下一波躍進，是在1810年出現了歌德的《色彩理論》。他的這一理論是建立在顏色的心理作用上的。他開始時先繪製了一個色輪，三原色紅黃藍和三個二次色橘紫綠交叉排列，紅色在最上方，綠色在最下方。後來，他發現用等邊三角形更能準確地表達他的觀念（**7.19**）。

在歌德獨創的三角形中，三原色紅黃藍位於三角形的三個頂點，而在其他區域則填入不同的二次色與三次色，二次色分別是兩端的原色加在一起形成的，三次色則由緊鄰的二次色加上原色構成。

1810年，德國畫家龍格（1777-1812）發展出另一個三維色彩模型。在他的模型中，色彩依顏色及亮度排列（**7.20**）。十二種顏色從球面的一極到另一極時，由最暗到最亮。

蘇格蘭物理學家麥斯威爾（1831-79），在他的光學電磁理論中發展出色彩的新篇章。他的形式是三角形的，和歌德的結構頗相似。牛頓已經發現，白光通過三稜鏡會散射成七種基本顏色，這七種顏色是最基本的顏色，不可以由其他顏色組成，但是麥斯威爾卻進一步證明，只有三種光線才是最基本的，可以構成其他顏色。他的理論，成為之後攝影與彩色印刷的基礎。

7.19 歌德的三角形。

歌德彩色三角形的三個角上分別是三原色，二次色和三次色分布在三角形的其他區域。

孟賽爾以龍格的研究成果為出發點，發展出自己的三維彩色空間，這是以顏料為基礎的色彩系統。孟賽爾以紅色、黃色、綠色、藍色及紫色為基本顏色，把它們均勻地分布在圓形中，然後又加入五種中間色：黃紅、綠黃、綠藍、紫藍和紅紫，一起共十種顏色。圓分成100份，每一格顏色都略有變化，由紅色的部分做為開始。孟賽爾的互補色是以後像順序排列的，因此紅色的對面是藍綠色（**7.14**）。

接下來，孟賽爾把顏色放到對應的亮度等級上。他觀察到，純淨的顏色亮度不盡相同，比方說，紅色就比綠色亮很多，離軸線的距離也遠一些。這樣畫出的色彩空間就是不對稱也不規律的，不過，這個不對稱的顏色空間依然被藝術家和美工專業人才使用（**7.13**）。

1931年，國際照明委員會設立了一個新的國際標準來度量顏色，也就是所謂的「CIE色票」（**7.21**）。1976年的版本是俗稱的「L*a*b色彩」，是用來判斷、衡量電腦螢幕色彩的標準。L*a*b的含意是，L代表發光照明，a和b表示顏色的組成，a代表從綠色到紅色的顏色，而b則表示從藍色到黃色之間的顏色。產生「規範的顏色空間」基於四種顏色：紅色、綠色、藍色和黃色，我們知道這幾種顏色是直接轉化到頭腦中去的。有些電腦程式，比方說Adobe Photoshop就內建了L*a*b色彩模式，可以把三色系統RGB直接轉變成四色系統CMYK。

7.20（下左）龍格的色彩球。

龍格色彩球的「北極」是白色，「南極」是黑色，在赤道上分布著純色。

7.21（下右）CIE色度圖。

1931年採用的CIE色度圖，「帆船」邊緣的色度最深，中央顏色最淡，呈現了全部可見光的顏色。從RGB電腦三色螢幕到CMYK四色印刷，所有的顏色都可以在這張圖片上找到。

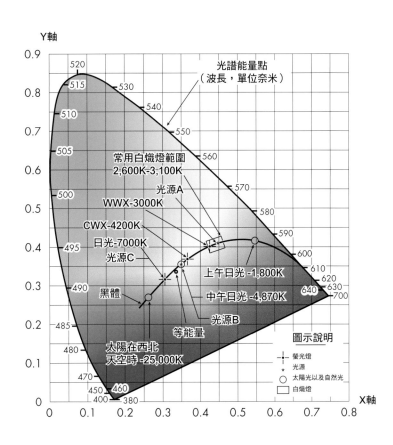

彩色印刷、電腦螢幕與網頁

如同你一樣，學習有關顏色的知識也是在印刷的書本上進行的，所以，討論到色彩理論時，我們怎麼能漏了四色印刷這一塊呢？

由印表機複合產生的，做為設計元素之一的輸出色稱為**平塗色彩**，也稱**專色印刷**。潘通配色系統（簡稱PMS）是印刷專業使用的業界標準，匯集了所有印刷可以呈現的顏色，比方說，PMS 485就代表紅色。而色標可能是放射狀的，或是裝訂成樣本的，排列都依照顏色混合的順序，或者是依照印刷到塗布紙及非塗布紙上出現的效果排列的（**7.23**）。網版印刷也使用平塗色彩形成的順序和印刷出來的效果順序排列顏色（**7.22**）。

潘通色系，是混合了九種基本的顏色，加上透明的白色與黑色，共十一種顏色中的兩種或是兩種以上顏色組合成的。這九種基本的顏色是：黃色、暖紅、深紅、桃紅、紫紅、藍紫紅、射光藍、深藍，以及綠色。

如果一件作品包括兩種以上的顏色（包括黑色），特別去調製顏色既不經濟也不實用。比較經濟實用的是使用四色印刷（CMYK）由印刷機來調製顏色（**7.24**）。1860年的時候，麥斯威爾就宣布說，彩色濾光片可以用來記錄藍色、綠色和紅色如何形成各種顏色的光。

紅色的濾鏡只讓藍光與綠光透過，形成深藍的顏色；綠色濾鏡只讓紅色與藍色透過，形成洋紅，而藍色濾鏡只讓紅色與綠色光線通過，形成黃色。負面透過濾鏡，也稱為分色鏡，形成網點

正片，就可以準確無誤地製作彩色印版。現在，色彩分色的步驟大多由電腦驅動的雷射照排機來完成。

理論上，三原色加在一起會形成黑色，但在實際運作中，這樣產生的黑色油墨暗度不夠黑，所以就有了四色印刷中的第四種顏色——黑色，用來增加黑暗區域的暗度、跟其他顏色的對比。在印刷術語中，黑色成了關鍵色（key），所以四色印刷就簡稱為CYMK。

潘通的**六色印刷**系統也稱為高保真系統，在原來的四色以外，增加了明亮的橘色與綠色，這就增加了色彩的範圍（每一部固定的設備可以產生的顏色都是有限的）。不過，綠色要避免和深藍色同時出現在同一區域，而橘色跟黃色也是要分開出場。在印刷過程中，黑色最先，然後是綠色、深藍、洋紅、黃色，最後是橘色。

電腦螢幕使用的是加色系統，因此網路設計者是在RGB系統下工作的，他們在螢幕上看到的顏色就是成品即將出現的顏色。當然也有非常細微的差距，比如Mac和PC、Firefox與IE瀏覽器解讀顏色訊息之間的小差別。大多數的人都會覺得，彩色螢幕至少有256色，所以我們少說也有216種網路安全顏色——任何電腦都可以顯示而不會把色彩混到一起的顏色。網路顏色是用三組十六進位的數字來表示的，每一組分別代表紅色、綠色和藍色。比方說，白色就是FFFFFF（最大的顏色值），而黑色則是000000（完全沒有色彩）。

7.24 四色印刷的過程。

四色印刷就是藉由視覺上複合紅黃藍黑四種顏色，來產生所有的其他顏色。把圖片放大就可以發現，每種顏色的點都落在不同位置和角度上而形成的花紋。

色彩的交互作用

從孩提時代起，我們就被告知，把三原色以不同比例混合可以調配出任意一種顏色，但是動手試過就會知道，結果往往令人失望。之後更發現，美術材料店面中有很多顏料，都不是把三原色加在一起調製出來的。顏料是因為可以吸收光線中某些波長的光，才會表現出顏色出來；加入更多顏料，就會讓從顏料表面重新折射出來的光線變少、變弱。面對這一問題，藝術家使用一種光學混色或者說**視覺混色**的方法來避免，顏色不要在調色板上調和，只需簡單放在畫布上相鄰的位置，觀者的眼睛或是頭腦就會自動把這些顏色調和在一起。

視覺混色的現象，也發生在四色印刷中（**7.24**），不同大小的四色網點重新產生了圖像的色彩，而在電腦螢幕上，發光的紅綠藍點成功模仿了真實的顏色。

這一技巧，就是所謂的**分光法**，也可以用線條或小色塊來完成同樣的**色彩調和**效果，通常是在互補色的顏色背景下。如果在白色的背景下，畫上色點就稱為**點描法**（**7.25**）。色輪上相鄰顏色的色點放在一起會產生新的顏色，而互補色的色點放在一起會變成灰色——雖然是亮一點的灰色。當調色受到限制時，視覺混色更加有效地完成豐富顏色的作用，比方說，在馬賽克或是刺繡上。

謝弗勒爾（**7.26**）是哥白林掛毯工坊的經理，他們有項業務是把經典名畫複製到掛毯上，可雖然都用了對的織線，但還是有客戶抱怨他們「弄錯」了顏色。他從自己的觀察中發展出**同時對比**的理論，大意在說，當兩個顏色拿來對比時，相似性會降低，而差異性則被放大。這個效果在兩個顏色剛好是互補色時最明顯，而如果兩個顏色有些相關性時，也觀察得到同樣的現象。藍色是很亮麗的顏色，跟它的互補色相鄰時，特別能顯出它震動的效果（**7.28**）；綠色靠著紅色時，也有同樣的效果。德拉克洛瓦是第一批在畫作中實驗這一觀念的畫家之一，在他的作品中，可以找到很多精緻的互補色同時陳列的例子。

每一種顏色都有它的殘像，盯著某個亮色一會兒再看一張白紙，就會出現互補的顏色，這會影響我們看下一個顏色的效果。**繼續對比**是指當眼睛視線在畫面移

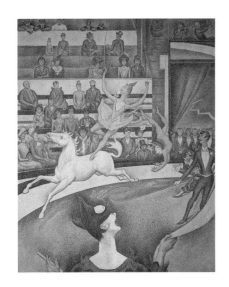

7.25 秀拉，《馬戲團》，1891，油畫，畫布，73×60吋（185.5×152.5公分）奧塞美術館，巴黎。

秀拉和其他的點描畫畫家把謝弗勒爾理論運用到繪畫上，在畫布上合成顏色，使用單純的顏色來產生二次色，以及用色彩震動來產生中性色。

點描法：法國，1883-1900

點描法是印象派的一個分支，它使用三原色的小點來視覺混色很多顏色，是謝弗勒爾（1786-1889）理論在感官方面的應用。這批藝術家讓觀者用光學效果直接合成顏色，不再依賴調色板。做為一個藝術流派，其中不乏佼佼者，比如喬治·秀拉（1859-91）和保羅·席涅克（1863-1935）在1880年代的作品。其作畫過程跟四色印刷的過程頗類似。

動時，看到了殘像效果；我們看到的每一種新顏色，因此都受到前一個顏色殘像的影響。頭腦會期待看到互補色，如果沒有，它會自行產生互補色。因此，黃色周圍的白色會透出一些淺藍。如果黃色是放在綠色的背景上，那麼原來的綠色會顯得有些藍綠色（**7.9**），而被灰色圍繞的顏色比原本看起來的深。德拉克洛瓦以此效果為傲，曾自信地說：「只要容許我在周圍加上陪襯，給我一塊泥土，我也可以造出維納斯般的肌膚來。」在顏色外面加一圈黑色能降低繼續對比的效果，因為黑色可以吸收殘像。

地毯設計師威廉・馮・貝左爾德（1837-1907）發現，在設計當中改變其中一個顏色會影響整個畫面的效果。如果一張圖片的**主色調**是黑色、白色或其他強烈的色調時，一旦主色調改變，就可明顯看出貝左爾德效應——主色調的改變會讓整幅圖片看起來跟著變亮或變暗（**7.27**）。

7.26（上）謝弗勒爾色輪，摘自 *Des Couleurs et leurs Applications aux Arts Industrielles à l'aide des Cercles Chromatiques*，巴黎，巴耶爾，1964，pl.iv, 圖5。

謝弗勒爾的72色輪上有三原色，加上三個二次色，以及六種三次色。這樣分成的色系再以照明暗度分成五個區塊，各自由內往外分成20段。

7.27（左）貝左爾德效應。

在三張圖片中，黃色跟橘色是一樣的深淺，左圖加上黑色框線，整個畫面看上去暗一些，而中間一幅畫因為加了白色的框線，整個色調顯得亮一些。

7.28（左）雷諾瓦，《泛舟在塞納河上》，1879-80，油畫，畫布，28×36 1/4吋（71×92公分），國家畫廊，倫敦。

船身的橘色和河水的藍色為互補色，加深了印象派畫作的震動效果，運用了謝弗勒爾的同時對比理論。

色彩的搭配

前面提到的很多理論不但熱中於將顏色分類，也探討了顏色之間的相互作用。色彩搭配或許包含室內設計的精髓，讓室內牆壁的顏色和家具、木器的顏色搭配，但是它在藝術和設計上也有著一定的重要性。即便是早期的風景畫，簡單的綠草藍天，如果用心選擇顏色，調配它們的位置，也可以創作出更和諧的畫面。抽象畫家的限制更少，他們調配顏色時可以完全從色彩理論考慮。

色彩搭配就像音樂一樣，有些音符可以產生和弦共鳴，有些則不會。很多色彩的搭配都是包浩斯學院的伊登和他的學生阿爾伯斯（1888-1976）（**7.29**）發明的。所以，我們一直都在使用伊登十二色環。

7.29 阿爾伯斯，《正方形的禮讚》研究，1964，油畫，畫布，泰德美術館，倫敦。

伊登的學生阿爾伯斯，研究了相近顏色放在近處時的交互作用，圖中顯示，在交匯處可以看出各色彩相互滲透的效果。

無色搭配是由白色、黑色及介於其中的灰色構成的色調。這中間不可能出現顏色的對比，而白色與黑色是藝術中對比度最強的對比色。**有彩度灰**都是由這些灰暗的顏色構成，有時候也夾雜著一點點亮色。在孟賽爾色輪中，靠近中央位置上的顏色較接近中性，因為沒有很強的顏色對比，這類顏色搭配起來都會比較和諧。

單色搭配是僅次於無色搭配的最簡單色彩搭配方式，由不同亮度的同種顏色構成，有時候，是不同飽和度的同種顏色構成（**7.30**）。這樣的構圖看上去簡潔而優美，平和安靜，特別是由藍色或綠色為色調時。照片及圖表就是使用深淺不一的單一顏色，大多是藍色、褐色或綠色中的一種，加上黑色以呈現多層次的色彩，亮一些的顏色作醒目的部分，暗一些的顏色用在陰影的地方。

類似色搭配是切下色輪上的一塊，由三、四個或多更的鄰近顏色來構圖，這些顏色通常會有一個共同的基色，比方說，黃橘、綠色與黃綠，黃色就是它們共同的顏色（**7.31**、**7.32**）。而當其中的中間色為畫面主色調時，顯得最和諧。

7.30（上）柯洛，《讓－巴蒂斯特》，1868-70，油畫，畫布，15×21 5/8 吋（38×55公分），羅浮宮，巴黎。

和魯本斯（**4.6**）和康斯塔伯（**9.22**）一樣，柯洛在一片綠色的景致中用震動的紅色描繪人影，原本很小的人物圖像因而凸顯出來。

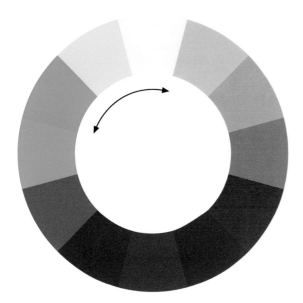

7.32（上）凱特．奧斯本，*Rosa Paulii*，1994，水彩，版權為作者所有。

奧斯本的類比色搭配加上紙面原本的白色，產生一種平靜祥和的構圖。

7.31（左）派普，類似色的搭配，2003，Macromedia Freehand，版權為作者所有。

類似色搭配就是使用伊登色環上緊鄰或是接近的顏色來構圖。

互補色構圖通常由色輪對角位置的兩個互補色來構圖（**7.33**）。這樣的配色，本質上來說對比度很高，顏色很強烈，會產生色彩震顫的效果（**7.34**、**7.35**）。**雙補色配色**使用兩組互補的顏色來構圖，如果這兩組四個顏色在色輪上間隔相同，有個專門的名詞，那就是**四色組**。這樣的構圖很難給人和諧的感覺，如果均勻使用這四個顏色的話，構圖看上去還是不太平衡。**分裂補色**是指由一種顏色加上它互補色左右兩邊的顏色。色彩的對比沒有直接互補色顯得衝突，卻又比雙補色配色有趣味而熱烈。

7.33 派普，互補色及分開互補的搭配，2003，Macromedia Freehand，版權為作者所有。

互補色是使用伊登色環上直接互補的兩個顏色，如圖中實線所示；而分開互補則是使用互補色左右的鄰居，如虛線所示。

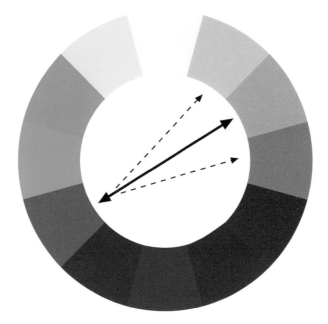

7.34 莫內，《亞嘉杜的罌粟花田》，奧塞美術館，巴黎。

紅色的罌粟花和綠色的田園背景形成一對互補色，兩者放在一起，互相襯托得更加明亮。

色輪上等距離的三個顏色，分別構成等邊三角形的三個角，由這三個顏色來構圖的搭配方法，叫做**三角互補配色法**（**7.36**）。其中，由三原色組成的搭配方式是最活潑的一組顏色；而由三個二次色搭配則比較溫和，主要是因為雖然兩者的間距是一樣的，但是任意兩個二次色都包含一個共同的主色。比方說，橘色與綠色都包含黃色。由同樣的方式構成的四個顏色則稱為**四角互補配色法**，這四個顏色分布在色輪上的距離相等，會有一個原色、這個原色的互補色，還有一對互補的三次色。據說，同樣飽和度和明亮度的兩種顏色也頗接近，很多室內設計的調色板上都是這樣幽微的顏色。

使用這些搭配方式構圖時，只要改變顏色多少的比例即可。一個藝術家對顏色可說是竭盡挑剔之能事的，選定一種搭配方式只是開始，他會一直改變，直到產生相當程度的和諧為止。

7.35 麥克‧哈瑞森，《布萊頓大道》，2002，壓克力，MDF，27×27吋（68.6×68.6公分），版權為作者所有。

在這幅作品中，哈瑞森使用了藍色色系，只在窗戶部分透出的橘色光線，是藍色的互補色。

7.36 派普，三角及四角互補配色法，2003，Macromedia Freehand，版權為作者所有。

如圖中虛線所示，三角互補配色法使用伊登色環上距離相等的三種顏色，比方說：三原色。而四角互補配色法則是使用放置在伊登色環中四方形邊角對應顏色。

用色

學會了色彩理論、搭配原理，也知道該如何去美術用品商店選購材料，那麼接下來的問題是，藝術家究竟要怎樣用色呢？由前面我們已經知道，顏色不是一成不變的，光線的明暗、鄰近的色彩和藝術家的心思，都會讓顏色看起來有些不一樣。因此，繪畫的顏色有三種：客觀的或自然色、光學色，以及任意色。客觀的或**自然色**，是指在正常日照下我們看到物件的真實顏色，比方說：青草的綠色，番茄的紅色，還有橘子的橙色（**7.37**）。

然而顏色是會變的，在一天之內，時間不同，光照不同，顏色都會發生改變（**7.38**）。空氣透視讓遠山看上去是藍色的，而超市業者總是把肉品放在紅色的光線下，使它看起來更新鮮。攝影師在戶外及室內使用不同的底片，攝影機也會調整它的明暗，以處理偏黃的白熾燈燈光，以及偏藍的日光燈。人類的眼睛也會在我們意識不到的狀況下進行調整，所以，我們得用心觀察，否則就會被自然色騙了。這些可以觀察的顏色，就稱為**光學色**。

7.37 威廉‧霍爾曼‧漢特，《牧羊人》，1851-52，油畫，畫布，30×43吋（76.4×109.5公分），曼徹斯特城市畫廊，英國

漢特是前拉斐爾派創始人之一，用明亮的色彩描繪自然，《牧羊人》取材自莎士比亞的《李爾王》，有宗教上的意涵。漢特還喜歡在月光下作畫（**11.15**）。

第三種顏色是**任意色**，可能是藝術家的想像，也可能是情感的投射，或只是視覺上的失誤，比方說梵谷和高更使用的特別亮麗的黃色，也稱為**濃豔化色彩**，還有卡通辛普森家族的黃皮膚，都是任意色。

暖色與冷色

色彩可分成暖色與冷色兩種，像紅、黃因為跟火與陽光聯繫在一起，就是**暖色**；而藍、綠常讓我們想到冰、水、蔬菜沙拉，所以是**冷色**。在伊登色環中，從黃色到紅紫部分被認為是暖色，而從黃綠到紫色的部分則是冷色。不過這也是相對的，如綠色比藍色暖一些，但是若跟橘色放在一起，則顯得冷一些。

強調

除了黑色與白色，對比色為藝術家提供了其他強烈對比的顏色組，而且在交界部分的震顫作用，更起到強調的作用（**7.3**）。最擅長使用強調效果的是印象派的畫家，他們可以在綠色的田野背景下加上鮮豔的紅色罌粟（**7.34**）。當被一塊不飽和或黯淡的顏色圍繞時，明亮的色塊會跳出來。如果不使用色彩、又想強調某個因素，辦法就是把它畫得大一點，或是使它從周圍的圖片中孤立出來。當然，可以在一片綠色或是中性色調中使用色彩，一兩筆紅色或橘色都會脫穎而出（**7.30**）。我們的眼睛會受到明亮顏色的吸引，當這些顏色處於圖片的重要位置上時，這個小小線索會帶領我們進入畫面的故事中。

7.38 詹姆斯·惠斯勒，《藍和金色：舊貝特希橋》，1872-75，油畫，畫布，26 7/8吋 ×20 1/8吋（68.3×51.2公分），泰德美術館，倫敦。

這幅名為《舊貝特希橋》的畫作，最出眾的地方倒不是頗具日式美感的構圖，更重要的是冷色系的和諧搭配。批評家拉斯金不動聲色地指責，惠斯勒好像把一壺顏料潑在眾人臉上。

前拉斐爾派：英國，1848-60

前拉斐爾派（Pre-Raphaelite）又稱為「前拉斐爾兄弟會」，由七位成員組成，其中有畫家、詩人和批評家，1848年由三位年輕畫家發起：約翰·艾佛雷特·米萊斯（1829-96）、但丁·加百列·羅塞蒂（1828-82）和漢特（1827-1910）。他們拒絕文藝復興時代拉斐爾之後的藝術風格，鄭重宣告要真實表現自然，使用明亮的顏色及細緻的技巧。米萊斯的作品《基督在父母家中》在1850年展出，引起爭議，因為他把基督神聖的一家畫得太寫實，但是，前拉斐爾派的畫作受到了很有影響力的批評家約翰·拉斯金（1819-1900）的支持。他們著迷於中世紀的文化，羅塞蒂的作品又影響了威廉·莫瑞斯（1834-96），而引發了繪畫與雕刻上的一場變革。雖然漢特終其一生都實踐前拉斐爾派的畫風，但是後來封爵的米萊斯卻放棄了前拉斐爾派，開始畫人物肖像與傷感的畫作，其中童畫《泡泡》最出名，常常被運用在廣告上。

7.39（上左）胡安‧米羅，《用石頭丟鳥的傢伙》，1926，油畫，畫布，29×36 1/4吋（73.6×92公分），現代藝術博物館，紐約。

在綠色背景下的紅色鳥羽平衡了白色的變形人影，人影巨大的腳掌因為丟出石頭的衝力，而往後退。

7.40（上右）米羅，《用石頭丟鳥的傢伙》，1926。

顏色都移除之後，在灰色的背景下，顯然右邊的圖片比較重，左邊只有一小塊白色可以平衡右邊的顏色。

視覺平衡

顏色是如此重要的因素，它不但在強調設計因素方面起著重要的作用，同時，在平衡構圖上也是重要的一環。對稱結構在對稱軸的兩側是完全平衡的，左邊的圖像是右邊圖像的鏡面圖像。我們要留意的是，不要把一側的顏色加得太重，破壞了這樣的平衡。在非對稱的圖片中，我們用其他不對稱的因素來達到平衡。在度量衡上，我們可以用一大堆的羽毛來平衡一個密度很高的小物件，同樣的，我們可以用一小塊很強烈的顏色來平衡大塊的中性色彩。如果一張圖在彩色時感覺是平衡的，但是到黑白時卻無法平衡的話，那麼就是顏色幫助整個構圖達到平衡（**7.39**、**7.40**）。

空間與深度

我們在空氣透視的用色那個部分已經了解，散射光線會讓遠處看上去呈現藍色（**4.38**）。顏色也會把物件向前推，或是產生向後退縮的效果。一般而言，暖色會擴散，會向前突起，而冷色是收斂的、退縮的。灰色背景上的一小塊紅色，看起來會凸顯到畫面前面來，如果是一小塊藍色的色塊，就會退到畫面後面去（**7.41**）。在不飽和顏色的環繞下，飽和而明亮的顏色會往我們觀者面前移過來。畫中被塗上最飽和的明亮顏色，比方說黃色時，這個部分會看起來比

野獸派：法國，1905-08

野獸派（Fauvism）的特點，是喜歡用華麗的、非自然的、熱情的色彩。事實上，這也是表現主義的流派之一，加上變形景觀。野獸派的畫家，是在1905年第一次在巴黎聯合展出他們的作品，同一個展廳內放著文藝復興時期的一具雕塑，一位批評家指著這尊雕塑說：「（知名雕塑家）東拿帖羅站在一群野獸中。」由是得名，而且還被此派畫家欣然接受。這個畫派不斷地受到諷刺和嘲弄，直到像葛楚德‧史坦（1874-1946）開始收藏他們的畫作時，才受到大家的尊重。野獸派最知名的代表人物是亨利‧馬蒂斯、安卓‧德朗（1880-1954），以及勞爾‧杜菲（1877-1953）。

暗色的部分膨脹一些，大一些。再加上其他前面介紹過的關於空間和深度的暗示，我們確實可以創造出一種空間與深度的感覺。同樣的，這個理論也可以讓藝術家有很多可以運用的地方，比方說，如果肖像畫的背景是橘色或紅色，就會把背景往前推。

深淺

關於濃淡深淺的問題，稍早之前我們已在 **6**〈明暗〉討論過，在那裡我們故意撇開顏色，而僅僅討論黑白和介於其間的灰色之深淺。在有色的世界中，深淺是顏色的三大特質之一，在HSB系統中，濃淡深淺也稱為顏色的明亮度。文藝復興時期，有很多關於線條與色彩誰更重要的討論，注重線條的米開朗基羅，甚至指責注重色彩的提香別再畫畫了。這樣的爭論一直持續到十九世紀，有些藝術家認為顏色只是附屬於線條的，就像雕塑上的水彩塗料；當然，也有另一批人和我們一樣，認為對設計來說顏色是同樣重要的因素。

塞尚擅長於描繪形體的重量與厚度，比方說他畫的蘋果，不但表現了蘋果本身的顏色和光線下的陰影，更因為暖色把突出的部分突出來，冷色的部分讓凹陷的部分凹陷下去（**1.38**）。高更使用的技巧剛好相反，他在突起的地方使用冷色，而在背景部分則使用暖色，造成了裝飾空間的效果（**7.42**）。

雖然不用顏色也可以完成一幅美術作品，而且在這樣沒有顏色的作品中，我們也可以討論線條、形狀、質地，但如果要一位藝術家只使用顏色，沒有因為物件的形狀而引起的深淺變化，那可是需要極大的勇氣。雖然我們可以「讀」懂文藝復興時期或者說前拉斐爾時期的單色畫作，但是很多印象派或野獸派畫家的作品如果變成**單色的**複製品，將會讓人感到不知所云。比方說，羅斯科僅用顏色創作的畫（**2.24**），一旦變成黑白的，將會變得滑稽可笑。

7.41（下左）提摩西・海曼，《你無法取悅所有人》，1981，油畫，畫布，69 1/8×69 1/8吋（175.6×175.6公分），泰德美術館，倫敦。

這幅畫用主觀的顏色重新詮釋了《伊索寓言》中父子騎驢的故事。剛開始的時候，父親騎著驢子，兒子走在旁邊；然後他們一起騎在驢身上，當受到指責之後，兩人合力把驢子抬進城裡，最後父子埋葬死去的驢子，然後父親說出這句名言：「你無法取悅所有人。」

7.42（下右）高更，《佈道後的景象》，1888，油畫，畫布，28×36吋（73×92公分）蘇格蘭國家藝廊，愛丁堡。

高更用紅色做為地面的顏色，我們都知道這個顏色會突出，會膨脹，而不是退縮，讓事發場所更貼近我們。

色彩的含意

在這幅畫中,新娘子並沒有懷孕,只是當時流行類似的服飾。綠色表示她的生育能力,而狗象徵著忠誠。鏡子中有兩個人影,其中有一個可能是畫家范艾克本人。

或許色彩只是一道光波,但是我們看到和使用的色彩卻是主觀的,有著文化及心理上的意涵。在西方,新娘子總是穿白色的衣服;而在華人文化中,新娘子卻是一身紅的。而在楊·范艾克的《阿爾諾菲尼的婚禮》(**7.43**),新娘穿著綠色的衣服,象徵她生育的能力。

顏色對頭腦與身體都有影響,對孩子來說,顏色比形象更吸引他們。當我們長大後,就更容易受到形狀的吸引,但是具有創造力的人一生都保持著對顏色的敏感。

有些顏色似乎跨越了國界,傳遞著共通的訊息,比方說美國職業安全與衛生署使用的顏色。再比如,黃色因為非常醒目,所以都用在校車或特別的標誌上,例如,在美國,黃色和黑色的V形標示就表示小心絆倒的意思。而紅色有警戒的意思,用來表示火警裝置及緊急停車標誌。

顏色的意義也會隨著時間、潮流與社會的改變而變化。以前汽車上很少使用綠色,那是因為在十九世紀時,廣泛使用的含砷農藥「巴黎綠」造成很多死亡案例,綠色因此被認為是「有毒綠」,是帶著不幸的色彩。如今,綠色又變成流行色,因為會積極喚起人們的環保意識。有時候,顏色的名字也會影響人們對它們的看法。1962年,美國知名玩具廠商「賓尼與史密斯」因為政治正確的關係,為某些顏色重新命名,其中「肉色」重新命名為「桃紅色」。而在1999年時,又把「印地安紅」改為「栗紅」,其實原本印地安紅並不是指印地安人的皮膚,也談不上不尊重美國原住民的意思,它是指出產於印度的紅色顏料。

7.44(下左)泰納,《光與色——大洪水的翌晨》,1843,油畫,畫布,泰德美術館,倫敦。

泰納把歌德的理論運用在實踐上,對比了暖色與冷色,以及它們與情感的關連。這幅畫採用暖色,慶祝洪水後上帝履行對人類的聖約。

7.45(下右)畢卡索,《老吉他手》,1903,油畫,木板,48 2/5×32吋(123×83公分),海倫·伯詩·巴特勒的收藏,芝加哥藝術學院。

自從畢卡索的一位朋友自殺後,畫家開始在畫作中出現悲傷的主題和昏暗的顏色。畫中的男人彎著身體,兩眼無神,抱著一把感性的大吉他,吉他是褐色的,那是畫家唯一變換顏色的地方。

歌德在發展他的顏色理論時，最初的構想是：「讚嘆顏色的存在，景仰它，並盡可能揭露其中的秘密。」他的理論標誌著顏色心理學的開始（**7.44**）。他把每一種顏色和適當的情感聯繫在一起，比方說：藍色象徵理解，喚起平靜的情緒（**7.45**）；而紅色象徵著喜慶，提示著想像（**7.46**）。他選擇三原色來賦予它們情感含意，然後又選擇了一些其他顏色，以表達清晰的、穩重的、強有力的、安靜的、憂傷的等各種意涵。

一味認為紅色、橘色、黃色和棕色是溫暖的，意味著激動、快樂、興奮和積極，而藍色、綠色、灰色則是冷色，暗示著平靜、穩定，或傷感、憂鬱和悲哀，那也太過簡單了。我們已經知道的就有，在日本，藍色綠色有時候是「好事」的象徵，而紅色到紫色之間的顏色，反而是「壞事」的象徵。而在美國，通常紅、黃、綠大部分時候都是「吉事」，而橘色及紅紫則是「不吉」。

建築師和設計師也常常使用色彩心理學來影響我們的行為。速食店常常把室內漆成橘色或粉色，讓客人處於興奮的狀態。他們刺激你走進餐廳，快速用餐，然後空出位置給下一位客人。粉色比較特殊一點，既可以讓人激動，也可以讓人平靜。監獄有時候會漆成粉色，讓住在裡面的犯人心情愉快些，更容易控制他們的情緒。藍色很少用在飯店裡，因為它是讓人放鬆的顏色，顧客會不想離去。醫院通常都喜歡用綠色，可以安撫病人。電視或舞台的等候廳也常常是綠色的，使得等一下即將上台的演員可以放鬆心情。

在所有的設計元素中，顏色恐怕是最複雜的，因為它本身挾帶著很多的暗示。

7.46 畢卡索，《雜耍人家》，1905，水粉、水彩及油墨，畫紙，50×29 1/2吋（104×75公分），哥特堡美術館。

此時的畢卡索已放棄陰冷憂傷的顏色，告別了「藍色時期」的憂傷主題，轉而描繪露天遊樂場歡快的場面和表演雜耍的人。這段快樂的時光從1905持續到1907年，也稱為「玫瑰時光」。

練習題

1. **設計一個網頁**：網頁有和諧的顏色，可以表現出背景、橫幅、字體顏色和連結。你的色彩搭配會決定網頁給人的第一印象，試以下面三家公司為例，分別想出顏色組合來：一是旅行社，二是獨立樂團，第三個是平面設計公司。

2. **製作一張安迪・沃荷風格的海報**：找一張色彩對比鮮明的名人頭像，掃到Photoshop裡面去，畫出邊界線的點陣圖，然後移去不需要的背景。把這些點陣圖複製到一張A4的紙上，分別以不同的透明紙用麥克筆塗畫背景、臉型、頭髮和嘴唇。把這些圖像一層一層掃瞄到Photoshop中，一次掃一張，每一層分別加上一種明亮的顏色，而最初掃進去的那張維持黑色。然後把最黑的一層移到最上方。如果可能，分別印出每一張來，就可以看出效果。

3. **視覺殘像**：把一張紙沿長邊分成兩半，找出一張範本，比如拿蒙德里安的一張畫，在紙的左邊畫上原來顏色的互補色，比方說，原來是黑色的地方就畫白色，原來是紅色的地方就畫綠色，以此類推。完成之後，盯著圖畫中央幾分鐘，然後看右邊白色的部分，就可以看到原來的圖片呈現在白紙上。

Part **2** | 規則

從第一部起我們就開始討論的,把元素排列並組織成具審美快感之作品的法則已發展了數世紀。它們有的源自直覺,有的根據數學或類科學的方法產生。接下來我們將介紹統一性、和諧、平衡、大小、強調,以及律動。

藝術無絕對,而把手邊元素搬弄為完美設計的方法也無所謂對錯。藝術家喜歡打破規則、挑戰極限,並為我們周遭的世界創造新的觀看方式。

不過,想打破規則可得先學會欣賞它們,了解它們之所以存在的理由、源自何處,以及如何運作等等。

波薩,《聖依納爵的榮光》,聖依納爵教堂,羅馬,1691-94,穹頂濕壁畫。

波薩讓我們見識到巍峨建築所造成的驚人眩暈視效。四大洲的擬人化代表,高踞於尚末皈依天主教的異教徒之上。

8 | 整體性與和諧感

「一幅畫中所有無用的東西都是有害的。一個藝術作品在整體上應保持和諧，因為在觀者心中，多餘的細節只會喧賓奪主。」

——亨利・馬蒂斯

理查・派德森，《彩繪牛頭人》，1996-97，油畫，82×62 1/4吋（208.3×158.2公分），版權屬藝術家所有；泰德美術館，倫敦，和泰勒藝廊，倫敦。

派德森在一個牛頭人的塑膠玩具上塗刷油彩，再讓它高立於他的畫架邊緣，以相機拍攝。之後將此拍攝的影像等比放大，再如實描繪於畫布。

導言

回顧歷史，藝術家常拿繪畫與音樂相較。牛頓替他的光譜挑了七種顏色，以與自然音階的每個音相對應。惠斯勒（**7.38**）則以音樂名詞——編曲、夜曲與和諧等——為他的畫作命名。composition既可指一首樂曲，也可指把設計元素組合成統一整體的方式。同樣的，harmony既可以說是一組同時發出的好聽聲音，也能是一幅令眼睛愉悅的圖像安排。約翰·伊登（1888-1967，瑞士表現主義畫家、設計師、教師、作家和理論家，與包浩斯派關係密切）說，色彩和弦與一首曲子，能或蓄意或碰巧地引發悅耳的和音或刺耳（或刺激）的不諧和音。一名專業的藝術家或能引領觀者循著作品，展開一場視覺之旅。至於此經驗是歡快抑或難過的，則完全取決於作品主題和藝術家的意圖（**8.1**）。

8.1 傑夫·庫恩斯，《雙層新型可變換吸塵器：綠，藍》，1981-87。真空吸塵器，耐熱有機玻璃和日光燈，116×41×28吋（294.6×104.1×71.1公分），惠特尼美國藝術博物館，紐約。

此雕塑以成品組裝，元素即為它們在家庭中的各種潛在用途。不過這些吸塵器從未被使用過，它們被削弱功能意義，並重新定義為藝術品的空的容器，是對空洞慾望的指陳。

8.2 安東尼‧葛姆雷，《不列顛群島領地》，1993。赤土（大約4萬個塑像），大小不一；每一個塑像高3 1/4-10 1/4吋（8-26公分），Jay Jopling/White Cube提供，倫敦。版權屬藝術家。

此作品由4萬個陶土人形塑像組成，所有塑像均面對著同一方向排列，彷彿正殷殷等待的巨大人潮，人潮四面擴散如廣袤的土地。每一塑像有些微不同，由葛姆雷和當地居民聯合製作。每一塑像都是生命某一片段的縮影。

在前面的章節中，我們探討與設計有關的元素——基本成分，整組的部件；現在，我們要將這些元件組合成完整的作品。元素需經過篩選、調整，再整合成一協調的整體。統一是一種同時協調多種事物的行為，以正確的比例將所有元素組合起來，並運用和諧、重複和變化的原則製造一種完整的感覺。這個工作絕不輕鬆，成功的字典裡沒有簡單二字，也無所謂屢試不爽的良方。不過只要藝術家和觀者（或許評論家也是）對結果感到滿意，或許就足夠了。

掌握**統一性**最簡單的方式，便是將許多相類的物體、形狀或形式聚合起來。這種置於同一結構內的相類或相關物件組合，稱之為**主題統一**（**8.2**），如同在音樂裡，人的大腦喜歡一定程度的重複，但不能多到顯得單調。我們也得引入某些變化，不過同樣地，不能多到流於混亂。我們需要適度地重複和變化。

你可能認為風景畫家只是單純地複製出他們雙眼所見，不過就算是最「忠於自然」的藝術家，也會先挑選一個合意的視野，然後去蕪存菁或選擇性地移動物體、改變顏色並創造暗線，以成為比隨機拍攝的快照更具趣味的東西。所有元素必須一起作用，假如它們顯得分崩離析或不協調，整體構圖就失敗了。

一旦畫作完成，人們勢必先看見整體，才會進而檢驗個別的元素。有組織的整體，德文稱為**完形**。人類大腦總不斷嘗試理解事物，如果無法找出明顯的模式，大腦就會嘗試創造一個新模式，或者排斥該圖像。藝術家會刻意或無意識地提供觀者線索，這些線索越教人困惑、越富逗弄性，就越能讓人享受挑戰所帶來的快感。在 I〈點與線〉裡，我們發現我們會在實際上沒有、但經驗告訴我們應該有的地方創造暗線。我們的大腦還喜歡群組彼此間相近的東西，並且把擁有相似形狀的物體群組起來，或者把元素之間的空白處變成新的形狀。

8.3 安迪‧沃荷，《紅色貓王》，
1962，壓克力樹脂顏料和絹網印
刷，油墨印在畫布上，69×52吋
（1.77×1.32公尺），視覺藝術
公司的安迪沃荷基金會。

沃荷先是在1962年利用絹網技術
將一幀照片轉印到畫布上，圖像
以格狀模式重複，有時稍做重
疊。他製作了許多出名偶像的肖
像，包括瑪麗蓮‧夢露、賈姬‧
甘迺迪、伊麗莎白‧泰勒，和貓
王普利斯萊。

依**相近性**排列物體，是掌握統一性的最合理方式。就像拼圖環環相扣的組件，緊密聚集並重疊元素，將創造出一個具同質性的整體，至少在形狀和形式上是如此。當我們閱讀時，我們主要藉由字母的相近性來辨識文字。假如字間的空白增加，我們便開始喪失看見文字「形狀」的能力，易讀性也隨之削弱。

重複則是另一條取得一致意象的途徑（**8.3**）。重複元素能形成圖案，並且能如我們將在 **12**〈律動〉裡所見，賦予設計節奏感。富變化的重複是一種強而有力的興奮劑。想想童謠和進行曲——帶著些漸進式變化的重複樂句——再想想更複雜的形式，例如有對位的營地輪唱曲和賦格曲，以及它們所帶來的歡樂。繪畫、雕塑及建築亦同：在相近卻稍有變化的形狀中發現形式上的和諧關係能令我們喜悅，因為視線得以規律地推進。

由**延續**達成的統一，是一個更加幽微的概念。在一幅作品中，我們的眼睛喜歡追隨明線或暗線，而且如果藝術家先引出、接著又遮掩這些線條，繞著設計而生的觀者的旅程將變得更刺激有趣。

在許多繪畫，尤其是平面設計中，底下往往有一個由橫、直線構成的**網格**，這些網格的作用，在於幫助大部分的線性元素定位。死板地循著網格走，會形成乏味、棋盤格似的構圖，較具創意的做法，好比將一元素的頂端對齊格線，而其他元素則隔著若干距離列於底部，則能予人深刻印象。書籍、雜誌或者網站使用格線，可以保障整個出版品的一致性與**連貫性**。倘若格線是可調整的，就能做出足以牢牢抓住讀者注意力的變化（**8.4**）。延續和連貫性聽來或許類似，意義卻不同。延續是一種風格，在此種風格裡，明確的路徑和隱藏的線條會牽引視線繞著構圖前進（**8.24**）；而連貫性是藉由工具如母版網格來統一一系列繪畫或一本書裡的眾多頁面——或者一部戲裡的眾場景。在電影裡，負責連貫

8.4 寇比‧班奈茲利（藝術總監），*I.D.*雜誌，2004年1-2月號，雜誌跨頁。

剛在美國誕生時名為《工業設計》，後才更名為《國際設計》的*I.D.*雜誌，以三欄的格狀排列處理固定的專題頁面；三個格狀系統之一，用來寫專題故事，至於所佔版面大小，則視該故事的長度和風格而定。

性的人員必須確保演員穿的服裝有連戲，因為在不同天取的鏡可能被剪接成一個連續鏡頭。

由形狀延伸出來，並且循著構圖蜿蜒發展的曲線，可以在觀者不受阻擋地繞著這些曲折路徑前行時引發期望。依附在這些隱形線條上的大量相異形狀，可能形成新的複合形式，整合區塊，並鑄造隱含的關係。

不過還是有壞處。沒有變化的重複，可以喚起對無數機械化無意義工作和制式生活的負面感受。超載了太多具各種威脅性的資訊，終究只會形成混亂（**8.5**）。大部分的藝術家致力將現實簡化成有秩序、能處理的經驗。也有些人努力以明顯失控，看似隨意扔到一起的裝置藝術，事實上是一個經過審慎考慮、具思維一貫性的作品，用以顛覆我們的自以為是來激發不安感（**8.6**）。當藝術家幾乎實驗遍每一種節制和雜亂的組合可能，而且受眾也學會接受並吸收他們打破傳統的觀念後，就得花更多的技巧和想像力，才能創作出發人深省的有價值作品。

8.5 高橋朋子，《學開車》，2000，混合媒材裝置，透納獎決選展，泰德・透納，2000，海爾斯藝廊提供。

高橋把隨手撿來的東西集合起來，排放在藝廊的空間裡——以探索秩序和混亂的臨界點。她本人也住在她正創作的裝置裡。她解釋：「每個東西都有它自己的生命，我想把東西從規則裡解放出來，好讓它們更像自己。」

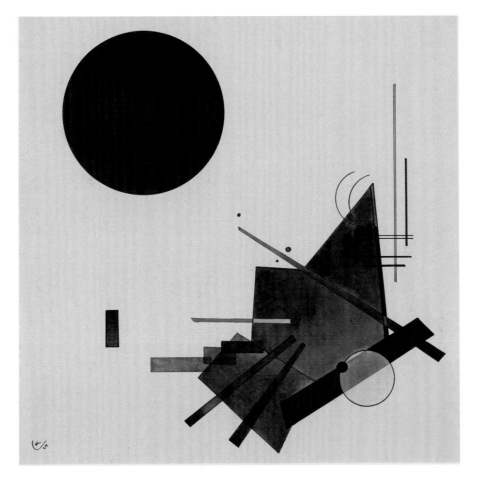

8.6 康丁斯基，《黑色關係》，1924，水彩和鋼筆畫，紙，14 1/2×14 1/4吋（35.8×36.2公分），現代美術館，紐約。布里斯遺贈。

包浩斯藝術家對形態理論十分著迷。右下的各形狀依相近性結合在一起。而圓，做為一放大的點，以及一股正面原始力量的載體，在康丁斯基心中佔有特殊重要性。

主題統一

在一構圖中對相似或相關物體的排列，稱之為**主題統一**（**8.7**、**8.8**）。假如我們看見一份郵票典藏，我們能立刻認出所有元素即是郵票，就算那些郵票的形狀、大小和色彩有所不同，各自印著不同圖案，表現出不同的視覺肌理，貨幣價值也各不相同，並且發行自不同國家。集郵冊裡的一頁可能擺放著因相同國家或日期而聚集的數張郵票，也或者，在主題收藏系列中，會按照諸如題材——鳥或藝術品或名人——分門別類。在頁面上，它們會貼著網格的橫線和直線，要嘛成行，再不就以更具想像力的方式排列。不管哪一種方式，都依然可能根據一種潛在的框架來定位。雖然你可能想讓集郵冊的頁面具備美感，但排列所據的理由卻能讓你依照一種邏輯秩序個別地檢視郵票。

某些收藏者按國家排列他們的郵票，某些則按主題。無論如何，主題同時也是一種不斷重複、或者讓變化依其而生的旋律。每一部電視影集都有一主調；在花稍的化妝舞會上，每個人都依照主題打扮。新媒體藝術的設計師希爾曼・柯帝斯在設計中獨尊主題。在他的著作*MTIV*（意思是「讓看不見的被看見」）中他寫道：「主題擁有力量。它們遠比文字訊息更具溝通性。做為設計師，我們有機會透過我們的設計讓人注意到主題……缺乏主題的溝通，我們的設計將只是一堆漂亮的圖案……一束沒有附上隻字片語的玫瑰花。」

8.7 羅伊斯・布萊波恩，《太陽眼鏡》，1999，蠟染及彩繪，絹，19 5/8×19 5/8吋（50×50公分）。藝術家提供。

布萊波恩以插圖方式表現人們對物品的收藏，直接用一種類似蠟染的技巧，以熱蠟在絹上畫出它們。這一系列的太陽眼鏡，便是按照簡單的格狀排列的。

柯帝斯所給的例子，是凱魯亞克在1957年所寫的小說《旅途上》；該書的主題是「不計後果的探索」，柯帝斯說，該書的效果達到了，因為從頭到尾，那主題都不曾被遺忘。或許你與1950那個年代無關，也與故事發生地和情節無關，但你卻能與它的主題產生關連。柯帝斯引述電影導演薛尼·盧梅在其著作《拍電影》中所說，風格會自不斷重複的主題中浮現，讓藝術呈現它自己。柯帝斯看出電影《失戀排行榜》的主題是重生，而藝術指導尼古拉斯·蘭迪則以貫穿全片、不斷少量出現的綠色來強化此主題，儘管背景設在灰暗冰冷的芝加哥。綠是春天的顏色，而春天正是重生的時節。書、電影或者繪畫，可以述說一個與我們生活細節幾乎沒有關係的故事，但我們卻可以和它們的主題發生關連。藝術家的工作，就是讓這些主題清晰浮現。

單是把大批相似的物體散布在畫面上，並不能自動地產生主題統一，就算它們在某些層次上的確有些相關。它們必須看起來像是蓄意放在那裡的，而且為了同一理由分享空間（**8.9**）。在所有元素之間，應該有看得出的相似性，比如形狀、肌理和色彩，以及共同享有重要關連的虛空間。形成主題統一性的關鍵在於富變化的重複，藝術家和設計師的技巧則在如何既保有某些目的，又從不遺忘主題地把構成元素組合成統一的構圖。

8.9 （上）牽引機圖案的印花棉布，1927，織品，俄國國家美術館，聖彼得堡。

在一般時尚中，重複的動機會很快變成一種式樣，而式樣也幾乎可算是藝術，一如這幅蘇維埃時代出品的織品，藉由描述最新型的牽引機來頌揚進步。

8.8 （左）馬克和安娜，《連接插頭》，2005，海報，27 4/5×19 3/4吋（70.7×50公分）。

此幅「向所有插頭類之物致敬」的作品是一張B2大小的海報，由倫敦設計師馬克·艾金森和安娜·艾基隆特為聲音藝術網所舉辦、名為「連接插頭」的展覽所創作。背面還附有活動一覽表。

完形和視覺統一

8.10 東尼・克雷格，《從北方看見的大不列顛》，1981，塑膠和混合媒材，14呎5吋×26呎 1/4吋（4.4×8公尺），泰德美術館，倫敦。

克雷格透過畫作邊緣的局外人之眼，橫向地觀看他的故鄉英國。他的作品研究部分與整體的關係，由隨手撿來的塑膠材料組成，這些媒材依照顏色歸類，以形成一個更大的形狀。左邊的人形是自畫像。

拼貼畫和剪貼簿的內頁有何不同？拼貼畫可能完全由碎片構成，不過，我們卻能在接著檢視其組成碎片之前，先注意到整體的構圖。所有的元素都可能有某些意義，不過整幅作品的意義卻較其片段總和得出的意義為大，甚至與之相反。

在德文中，這就叫完形gestalt。奧地利哲學家埃倫費爾斯於1890年出版的《完形性質》中指出，以不同的調性演奏一首旋律，依舊可以辨識出，假如旋律和構成它的音符是各自獨立的，那麼整體就不單是部分的總和，而是一種「整體效果」，或者「完形」。1910年，捷克出生的心理學家魏哲邁在等過平交道時，看見鐵軌旁閃著的燈就像在馬戲團和戲院附近所見的「會跑的」燈一樣。他買了一盞玩具走馬燈，從細長的開口往裡望，呈帶狀的靜態畫片看起來竟像在動一般，因而激發出他自己的簡單抽象線形畫片，並且開始研究「表面的移動」。他最後斷定，表面的移動並非個別的元素所造成，而是由於它們彼此間不斷發生變化的相互關連性。

1923年，魏哲邁出版了一本小冊子《形式理論》，又稱為「點的論文」，因為裡頭全是由點和線構成的抽象圖案。他說，我們天生具有群聚的傾向，或者看起來是「相屬的」；看起來同樣的元素（相似），是相互靠近的（相近），或者擁有結構上的經濟性（延續）（**8.11**）。

這些傾向都是與生俱來，非後天習得。在所有文化中都佔有重要地位的魔術和偽裝，則推翻了魏哲邁的法則。不過，此群聚傾向的相互作用可一點也不簡單。當同步的對比出現時，部分（個別的色彩）的外觀取決於整體（它們的背

景）；有關相似或相近性的判斷永遠是一個比較值，而且在複雜如繪畫的構圖中，部分可能被刻意地與某一群聚傾向作連結（例如，類似的色彩），卻與其他（距離或形狀、大小的差異或方向）傾向分開。

魏哲邁研究的現象之一是**閉合**──把不完整的形式理解成完整的傾向。正如我們串連起點，以看清暗線和星座，所以我們能在不完整的圖樣中看見形狀。藝術家只提供最少的資訊和一點點線索；觀者則負責閉合，賦予意義，並且辨認出並不真的在那兒的形狀。當我們瞇起眼看時，完形理論解釋我們如何看見躲在一幅作品底下、深淺色圖形的明暗模式（見**6**〈**明暗**〉）。閉合也會發生在負面空間裡，讓元素間的區塊形成新的圖形，並且為一幅作品添加趣味和意義。謹慎地選擇空間，任何表面上無關的物件都可以組織成一個和諧的整體，只要它們開始涉及並參與所隱含的群組（**8.12**）。

沒有一位完形心理學家是藝術家，不過他們的作品卻影響了包浩斯的藝術家克利、康丁斯基（**8.6**）和阿爾伯斯，以及設計師拉斯洛·莫何利─那基（1895-1946）。藝術家擁抱完形理論的理由之一，是這理論似乎為由來已久的構圖原則提供科學的有效性。不過因為對平面、抽象圖形和結構經濟性的強調，使完形理論也和現代主義扯上關連。

無論如何，早在西元前三世紀的中國《道德經》裡，就已提出部分和整體間不斷變化的相互作用。而結構經濟性和閉合的觀念，也在日本人對無意義之排除的重視，以及在言外之意與觀者主動共謀的觀念裡得到呼應，因為真正的美，岡倉天心在《茶之書》中說：「只有在心理上完成不完整的人才能發現。」

8.11派普，完形，2003，Macro-media FreeHand，作者提供。

完形的四大原則是相近、相似、閉合和延續。在最上面的圖示中，我們可以看見兩組共享相近性的元素。而中間的圖示，我們則看見由具相似明暗度的元素所形成的一個圓（閉合）。最下面左邊的圖形，灰色十字凸顯連續的線條。

8.12 路易絲·奈維爾森，《黑牆》，1959，上黑漆的木頭，24個單位，104×85 1/4×25 1/2吋（264×216.5×65公分）。泰德美術館，倫敦。

奈維爾森收集木製物件，組合起來，並塗成絲緞般的黑色。她在耶誕節時收到的一個條板箱，讓她有了把她的收集物放入箱子裡的靈感。當她再無空間可擺時，便把箱子呈格狀疊起，創造出她的雕塑風格。

網格

8.13 提姆·史貝留斯，《BQE 之下》，相片剪貼於紙板上，80×60吋（203.2×152.4公分）第三版，藝術家提供。

史貝留斯收集剪報、聚苯乙烯容器、禮盒緞帶花和其他的碎石——全是在從布魯克林通往皇后區的高速公路底下發現的，即標題BQE所指——再將它們拼貼成具審美快感的格狀物。

由橫線和直線的線性排列所形成，通常有著規律的隔距，就像方格紙。最簡單的網格是棋盤格——規則的方形陣列（**8.13**）。許多城市規劃都建立在網格分布上（**8.16**）——例如大部分的曼哈頓和巴塞隆納的十九世紀區。

網格在單一構圖的一連串元素之間，或者在複合式設計，如一系列相關的繪畫或印刷品，或書、雜誌和網站的版面編排上提供了連貫性。網格的目的在統整一組照片或頁面，好讓它們看起來是一家人。

風格派藝術家蒙德里安（**8.15**）和凡·杜斯伯格，都在他們的抽象畫作中大量使用網格，而且許多當代藝術家也欣賞網格所帶來的強制性規則（**8.3**）。不過最了解網格用處或者把網格當成拘謹設計遺緒而加以排拒的，卻是平面設計師（**8.14**）。因設計師如李西斯基（1890-1941）受包浩斯啟發所設計出的期刊，網格在1920年代嶄露頭角，最後在戰後的「瑞士派版面編排風格」手裡大紅大紫。

最簡單的網格形式運用在小說上——單欄文字，四周留白的編排。欄寬是固定的，而文字則「貼壁紙」似地一頁貼過一頁，直到章節終尾。如果有插圖，只能填滿欄寬、放中央，或者排列（對準）在文字的左側或右側邊緣。

更複雜的網格運用在小冊子、雜誌和報紙上——欄越多，變化的可能性越大。文章的寬幅可以佔滿一欄，或者跨兩個甚至更多欄。圖片則能橫跨任何數目的欄位。設計師若欲把圖像高懸或坐落任意角度的橫線上，縱向的彈性甚至更大。

在有電腦前，設計師會以「剪貼」的方式，把編排好的文字和圖像貼在厚紙板上，再在淺藍色的網格上預先印出（並不用以印刷），稱作照相製版稿。如Quark Xpress，和Adobe InDesign的電腦程式，打一開啟檔案，便會要求網格資訊，儘管還是可以取消或者「打破」那些網格，以創造出意想不到的趣味，但只要你需要，它永遠都在那裡。

8.14 愛吉尼克和韋伯，《英國時尚協會活動報告》，2001-02，年報，11 1/2×7 1/4吋（29.5×18.6公分）。

以倫敦為發展基地的托比·愛吉尼克和邁爾肯·韋伯，採用一種簡單的網格來編排文字，卻以剪貼簿的方式處理影像——讓圖片看起來彷彿是縫進書脊裡一般——好在預算緊縮的條件下，做出漂亮的文件。注意標題是怎樣與大照片的頂部對齊，而左側的主文又是如何與對頁小幀灰色照片的底部齊行。

此幅畫不用黑色,並且打破蒙德里安過去不變的色條,改用多色彩的色段,彼此碰撞,創造出一種搏動的節奏,以再現此城及其爵士樂的步調。

平面設計師在有網格的主版頁面上展開設計,把如文字區、頁碼和大標等元素按該擺放的位置排列,如此整份文件便能保有連貫性。負責企業識別的設計師提供風格指導,詳細交代元素該如何擺放在適當位置,包括可接受的留白空間,以保證從名片到卡車兩側等五花八門的版式、尺寸和比例都擁有一致性。

早期的網站設計師幾乎不管版面。方法是使用隱藏的表格,以及表格內的表格,由它們將諸如字塊、圖塊和透明的間隔物等元素,排列入能延伸多欄或多行的方格裡。較近期,多用**串接樣式表**CSS設計網頁的版面,可以是固定的或者能改變的,並且指定排字參數(**8.17**)。CSS把設計從內容裡獨立出來,增加可進入性,也讓網站更易於更新。

大部分中世紀的歐洲城市都沿河發展,且有著狹窄蜿蜒的街道。後來規劃的城市或地區如曼哈頓或巴塞隆納等,才開始採用直角交叉的格狀分布,幾乎不再依循地形。此一系統早期曾被羅馬人和中國人所使用,如此處的北京地圖所示。

8.17 MetaDesign,網站,2005。

此網站截圖為國際設計團隊MetaDesign的德國工作室所有,是以CSS所製作的一有條理、好進入並容易瀏覽的網站。設計師利用儲存格、行和欄的隱藏表格來對齊元素。

取得統一

一般而言，我們喜歡有組織及簡單樸實勝過混亂，而把一連串圖形，尤其像抽象畫中的元素或一版面中之圖片等長方形統一的方法，就是讓它們邊對邊，成直線排好。**對齊**可以是明顯地——如棋盤格裡的一排郵票——或者更巧妙地，**懸**以讓頂邊對齊，**坐**以讓底邊對齊另一元素的頂邊，而後者的頂邊又與另一元素的底邊對齊，讓它們的中央或可感知的重心對齊；或者讓某元素內的邊和構圖中他處的別的邊成一直線。邊緣的線條於是形成連續性，可以舒緩眼目，並且容易「閱讀」。

統一也可藉由相似、相近、延續和連貫性來達成。相似性是指項目看起來相像之處（**8.19**），相近是指項目所在的位置與彼此相關連之處。物件越是相似，

8.18 馬內，《草地上的午餐》，1863，油彩，油畫布，6呎9吋×8呎10吋（206×269公分），奧塞美術館，巴黎。

人物由距離上的接近和重疊所統一。馬內根據喬爾喬內和提香的古典構圖重做創造，讓人物穿上現代服裝（以及裸身）。

8.19 英國畫派，《查姆黎女士》，約1600-10，油彩，油畫板，35×67吋（88.9×172.7公分）。泰德美術館，倫敦。

此古雅奇詭的畫由不知名的畫家所創作，曾是湯瑪斯·查姆黎的收藏品。據說這是一對姐妹花，但女士和孩子的眼珠顏色都不同，顯見他們不是同卵雙胞胎。

就越可能聚集成組，但倘若物件明顯不同，便會排斥成組。一般而言，相近性優先於相似性，不過最棒的統一性是在同時運用二者時達成。這些特性可用在組合或分開物件上，就看藝術家想怎麼做。

大小相近的物件可以組合，不過只有在大小相近此一特質較形狀相近更為明顯時才有效。因為大小變化的可能遠較形狀相異為大，尺寸通常會是最具影響力的要素（**8.18**）。

另一種相似性存在於**色彩**或**明暗**上。當然，明暗度只是色彩的要素之一，但鑑於色彩能讓項目醒目，因此是分類的好工具，較高的明度樣式甚至能成為更有力的統一要素。相似的形狀及方向和肌理上的相似性，也都能形成群組。

四種相近性的形式為靠近、毗連、重疊以及合併。彼此越靠近的項目，越可能被視為一組。物件之間的距離是相對且主觀的。**相近**的分類法在文字編排上尤其重要，因為文字被看成形狀，當字母分隔太遠時，會喪失易讀性。假如字間過大，特別是在行距過於靠近時，反而可能創造出一種不討喜的縱向群組。

讓物件較為集中，它們終將相毗連（**8.21**）。它們或許依然是個別的物體，但看起來會像是彼此依附。當元素重疊時，便產生最強的相近性（**8.20**）。倘若兩個項目擁有相同的顏色或明暗度，它們會形成新的、更複雜的形狀；假如兩個項目色彩不同，明暗也不同，重疊將製造淺近空間的錯覺，**暖色系**的形狀自動跳出，而較**冷色系**者則淡去。

8.20（上）伯恩－瓊斯，《金色樓梯》，1880，油彩，油畫布，109×46吋（2.69×1.17公尺），泰德美術館，倫敦。

伯恩－瓊斯讓他的畫作成謎。這十八名女子究竟是一場令人迷醉的夢境裡的精靈，或者此畫純粹只為裝飾？其所隱含的概念──因評論家華特·帕德而廣為流傳──如下：「所有的藝術都渴求音樂的質感。」

8.21（左）威廉·羅伯茲，《閱兵》，1958-59，油彩，油畫布，72×107吋（182.9×274.3公分）。泰德美術館，倫敦。

每年六月女王的官方生日時，都會舉行閱兵，畫中可見她坐在唯一的一匹栗色馬上，而愛丁堡公爵隨侍左側。羅伯茲把一場由人和馬的動作所造就的盛大慶典濃縮在此幅畫裡。

運用一外部元素來組合物件時，將使物件拋開已使用的其他統一策略，產生**結合**現象。結合既能組合一系列項目，又能把它們從構圖中獨立出來。策略的範例包括將文字加底線或反白、在物件周圍拉方塊，或者把物件嵌入彩色的背景中。

藝術家使用網格把小的素描或草圖（預備性素描）「格放」至大尺寸的畫布或濕壁畫上，也會把幾何作圖——如黃金分割（見**10〈大小與比例〉**）——當成一起始點或隱含的框架，以方便在一設計內排列元素。

8.22（上）大衛・卡森，1994，《雷射槍》雜誌第十五期跨頁。

卡森於1992-99期間替音樂雜誌《雷射槍》做設計時，刻意把設計法則拋諸腦後。在這幅跨頁中，視界的對角線和呈直線排列的文字塊，創造出一種不平衡的張力，並以向右轉的剪紙圖形凸顯之。

共享同一邊緣的形狀——或相觸或相鄰——都很容易統整，並且看起來像是佔據同一空間平面。如果是依據同一邊界發展成形，並擁有相近的明暗或色彩，那麼其間的分隔線將漸顯模糊，兩個形狀也將混融成一新形狀。相隔有些距離的形狀則需要某種隱含的框架去統整它們，這時，隱藏的格線就可派上用場。這些邊緣牽引著觀者視線前進，而使圖像獲得整合。

延續是指揮觀者視線繞著構圖走的另一種方法。其理論依據是一旦你開始沿著邊緣觀看，就會繼續朝那個方向前進，直到你發現某些意義為止。這是一種閉

8.23 塞尚，《奧維嘉舍醫生的房屋》，1872-73，油彩，畫布，18 1/8×15吋（46×38公分），奧塞美術館，巴黎。

塞尚以簡單的方法，運用透視上的一條蜿蜒入畫的鄉間道路，引領觀者走向此圖的焦點——嘉舍醫生的房子。

合動作，與藉由移動和動量來組合不相關的形狀有關。
我們也把此原理應用在閱讀上，通常我們會跳過字間的
空隙，以了解整個句子的意思。

藝術家和設計師使用不同的指點方法引導觀者的目光，
並把形狀兜攏到一塊兒。首先是眼神的方向（**8.22**）。
假如作品中的一個人物正朝著某一特殊方向看，你會想
知道他們正在看什麼。下次你到野外時，停下腳步，仰
望天空——你會驚訝地發現，加入你的人竟有那麼多。
自然界的小徑，如蜿蜒入畫的道路和河流（**8.23**），以
及透視線條，是藝術家用以引導觀者看向作品焦點的其
他方法。別的藝術家，特別是巴洛克時期的，則以垂墜
的布料讓某一人物肢體所帶出的線條，沿著波浪起伏的
衣料邊緣，延續到樹和岩石的邊緣，並且向後繞回構圖
中的其他人物身上（**8.24**）。

這些延展的蜿蜒邊緣，可以使整幅構圖成為和諧的整體。讓一個形狀的邊緣向
外發展、延續，並且沿著共有的邊置入新的圖形，將能創造律動感，加深觀者
的期待，預告迷人之事很快會在迄今尚未發現之處被找到。以偽裝或斷續出現
的邊緣來中斷線條，將能挑戰觀者經驗，增加預期和詭譎性。

延伸的邊緣，好比網格，能用來統整寫實的圖像、裝飾空間或抽象畫，不過切勿
過於明顯，要藉由反向移動、特色區塊和假線索做變化並遮掩你的路徑。搖滾歌
曲裡古怪的不協調音讓歌曲更人性而且更易引發共鳴，同樣地，以變化來調整過
多的和諧與重複將能賦予你的設計一種獨特的格調，並顯得突出。難就難在於整
體的基礎上添加刺激性、對比、變化和不可逆料性——又要永遠牢記主題。

8.24 魯本斯，《參孫和達利
拉》，約1609年，油畫，木板，
72 7/8×80 3/4吋（185×205公
分），英國國家藝廊，倫敦。

連續的線條和延伸的邊緣引領我
們不斷繞著這幅畫轉。魯本斯畫
出一名非利士人割下熟睡中之參
孫頭髮（此圖的焦點）的情景。
他們身後是一尊維納斯和丘比特
的雕像，說明他宿命的成因。

練習題

I. 教室美術館：挑選一組物件，並以「展覽」的方式將之排列出，要有背景和
說明文字。為一場展覽作文宣，找出你的「美術館」吸引人之處。

2. 從新的角度觀看事物：仔細欣賞一則汽車廣告。你的視線會先落在哪兒？中
央的圖像，然後是文字，最後是小字所寫的附屬細則部分？為何公司的商標
會擺在右下方？你可以讓讀者更容易地閱讀嗎？大標應該有多少字？海報上
字體的排列在日本或阿拉伯市場該是一樣的嗎？把海報倒過來看或者從鏡中
觀看，依然能有效果嗎？

3. 完形拼貼：把一幅字和一幀圖做拼貼。由圖可以聯想到字，反之亦然。從雜誌
上剪下帶背景的大型字母，利用相近、連接和重疊原理來處理字母或它們的背
景。使用相似原理來強調字體，例如，讓「草」這個字全以綠色呈現。

9 | 平衡

「我發現有時我想呈現的可能是幽微細緻的效果，但卻必須大膽下手……我只能說，你必須稍微左傾，並且表現得過火些，然後再拉回平衡狀態——那個永遠都很重要的平衡。」

——安德魯・懷斯

卡桑德拉，《諾曼第》，1935，海報，彩色平版印刷，39 1/3×24 3/8吋（99.8×61.7公分），裝飾藝術，廣告博物館館，巴黎。

一如真實船隻，此畫中宏偉客輪的縱向中線兩側幾乎呈完美對稱，只有飛鳥、噴煙、旗幟和陰影帶著不對稱的調子。輪船的名字與船身同寬，為插圖與和文字之間提供過渡的橋梁。

導言

9.1（下右）強森·班克斯，《免費的美惠三女神》，2002。海報，維多利亞與亞伯特美術館，倫敦。

這是一幀替維多利亞與亞伯特美術館宣傳免費入場的海報，強森·班克斯以白色的空間包圍安東尼奧·卡諾瓦的美惠三女神大理石雕像（1814），以象徵高質感的文化。

9.2（下）提香，《出世與入世之愛》，1514-16，油彩、畫布，46 1/2×109 7/8吋（118×279公分），柏吉斯畫廊，羅馬。

這幅近乎對稱的作品，是提香畫來慶賀歐瑞里奧和蘿拉·巴格洛托喜結連理。此易使人產生誤解的標題是十七世紀時的詮釋版本，賦予畫中裸體人物一種道學式的解讀，認為藝術家意欲同時歌頌世俗與神聖之愛。

一幅作品或許已擁有連貫性，是一個協調的整體，但還是需要一定程度的視覺平衡。我們喜歡均衡。我們嘗試讓我們的財務收支保持平衡，在工作與玩樂之間取得適當的平衡。我們也是大部分都對稱的存在，至少在外表上如此，凡事都成對——眼、耳、手、腿——除了鼻、嘴等沿著中線排列的部分。不過那種對稱卻非完全鏡像的。只要仔細研究鏡中的左臉或右臉，就會發現有一些輕微卻明顯的不同——那些讓我們看起來像人類的小瑕疵或細微變化。

平衡在作品中的作用在分配元素的視覺重量，好讓大家顯得均衡。我們在 **8**〈**整體性與和諧感**〉裡學會以變化來平衡重複。現在我們將探討元素的平衡。支點或者說平衡點，是槓桿樞軸上的一個點。拿老式的秤來說，假如兩邊盤子裡所承受的重量相等，秤就會呈水平狀態，不往任一側傾斜。倘若學過槓桿原理，你就會知道，支點遠端所施的輕力是可能與中心點近處的較大重量保持完美平衡的。

在藝術裡，主要物件被放在畫面正中央，而其餘元素平均分布在每一側的構圖，是所謂有著縱軸——從中央頂端延伸到畫框底部的線——**對稱的**（**9.2**）。許多早期的宗教畫都是對稱的，畫中所有的注意力均集中在中央的人物上，而旁邊的次要人物則通常會藉由

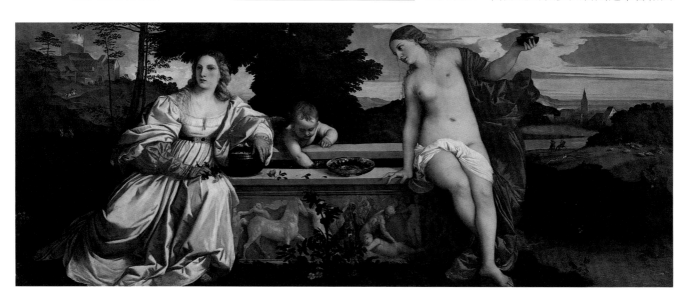

朝向中軸的視線與手勢強調此一焦點。一件對稱的作品往往是均衡的，就像一把保持平衡的秤，不過一幅擁有完美對稱的構圖通常也會是靜態的，移動的唯一機會便是沿著中軸或上或下（**9.3**, **9.5**）。

不均衡會讓我們不安與憂慮，就像等著看走索人是否會掉下來一般。不過，一幅不平衡的構圖卻可能更具動態感和視覺樂趣。一幅畫或一座雕塑，構圖上明顯較斜傾於一側者就稱為**非對稱**。（**9.1**, **9.4**）

無論如何，非對稱的設計不需要保持平衡。在對稱的畫作或雕塑裡，保持平衡的元素通常有著大小近似的形狀和形式，但其他如明暗、色彩和肌理等要素也將發揮作用。例如一個較大、色彩暗淡又古怪的形狀或一塊白色空間，可以因一個濃郁的鮮明小色塊而取得平衡（**7.39**, **7.40**）。看見某個能動之物正朝著它合適的位置移動，我們會期待平衡。由視線所創造的看不見的線條，能消解某個不然就會不平衡之元素的部分重量（**9.6**），像船的錨鍊般地把該元素拴入設計中。就連我們閱讀的方向——西方文化是由左到右——都包含著怎麼看才能使元素保持平衡的意涵。

除了橫向的平衡外，藝術家也在乎比較困難的縱向平衡。我們經常在一幅風景畫的頂上看見相對較無特色的廣闊天空，此點會影響物件的布局，讓其越來越

9.3（上）安東尼奧與皮耶羅·波拉約洛，《聖賽巴斯蒂安的殉教》，約1475年，油彩，油畫板，114 3/4×79 3/4吋（291.5×202.6公分），國家畫廊，倫敦。

此對稱的畫面述說聖賽巴斯蒂安基督徒的身分曝光後，被亂箭射死的故事。六名弓箭手共有三款基本姿勢，位置旋轉180度，並且從不同角度觀看。

9.4（左）葛飾北齋，《晴天裡的富士山》，1830年代，彩色版畫，10×14 1/2吋（25.1×36.8公分），吉美國立亞洲藝術博物館，巴黎。

山龐大的主體被白雲的肌理所平衡。日本版畫鮮少是對稱的。

畫面中的低比例區塊聚集。此定位原則也與我們對重力的概念相合：東西放得越高，構圖就會顯得越不穩固──一個立在頂端的倒轉三角形似乎比金字塔更不穩。不過如果在一設計中，不穩定性和移動是必要的主題，不平衡的橫向與縱向元素，越多反而越好。

還有另外兩種平衡或不平衡。**輻射狀平衡**會在圓形或球狀空間裡形成對稱，其線條和形狀由一中心點向外擴增與伸展（**9.7**），如**曼陀羅**、雛菊或向日葵，或主教座堂的**玫瑰花窗**，均創造一種直接且明顯的焦點。當各部分顯得同樣重要，或為沒有焦點的**滿版式圖案**時，便產生**晶體式平衡**，在這個平衡的狀態中，視線可受吸引而落在每個地方，同時也無處可落。

心理因素也在我們「閱讀」一構圖時發揮影響力。放在畫面頂端附近的一個圓形，可能代表太陽、月亮或一顆熱氣球，而我們也將因它的出現感到高興，甚至可能意識到它的上升感。不過我們也會期待一個重物落下，如此才能創造出畫面中的張力。與寫實物件相比，不規則元素具備較少的象徵特質，不過它們還是擁有可感知的平衡意涵，視其形狀、色彩和肌理而定。

靜態的對稱式平衡也稱為**正式平衡**，尤其出現在建築裡。對稱傳達出一種穩定、永恆和莊嚴感，如古典和新古典主義設計所具有的特點。有人會說對稱的建築就像對稱的產品設計──如汽車，在其平面上是對稱的──較容易製作與

1.18 法蘭克・克林，《馬霍寧》，1956。油彩和紙拼貼於畫布上，80×100吋（203.2× 25公分），惠特尼美國藝術博物館，紐約。

克林這富勃發生命力的動態線條，是以一枝寬畫筆畫在白報紙上，接著剪下並於畫布上重組而成，充分表現出一種力與律動的感覺。當黑色開始居主導地位，白色區塊便自成形狀。

建造。電腦成為設計的輔助工具後，讓更多複雜的非對稱形式成為可能，至於它們的美感是否能為大眾接受，則是另一回事。

對稱的平衡能喚起我們的秩序感——我們都有把鉛筆和鋼筆排成直列，或者把大小相似的圖畫放在壁爐兩邊的傾向。假如選擇非對稱或非正式的平衡，我們就必須更加細心敏銳，花時間把形狀、大小和顏色不相近的物體擺進適當位置，以取得整體的均衡效果。構圖可能會顯得更隨性而散漫，卻需要更多的巧思，而且比一個單純、對稱、格子式的分布更加豐富。非對稱的元素排列可能是純直覺性的，也或者是根據比例法則而產生。

我們大部分人在學校都學過「三分法則」——按九宮格劃分構圖，然後把重要元素放置在橫直線的交叉點。這是很有用的法則，而且是奠基於一「理想」比例系統，也就是從所謂的黃金分割（見**10〈大小與比例〉**）發展而來。無論如何，現在我們就來檢視能讓元素依據其形狀、大小、肌理，依據它們的位置、方向及其明暗與色彩，而在一構圖中保持平衡的方法。

9.6 馬內，《馬拉美》，1866，油彩，畫布，10 1/4×14 1/8吋（27.5×36公分）奧塞美術館，巴黎。

馬拉美是象徵主義詩人、作家和評論家，同時也是馬內的密友。儘管坐在圖的一側，做為焦點的他的視線和雪茄卻把整個構圖拉回平衡。

9.7 旭日形圖案的蘇聯時期俄國棉頭巾，1920-30，織品，俄國國家美術館，聖彼得堡。

因為從中心點延伸並輻射出的線條或形狀，輻射狀平衡能在圓形或球形空間裡形成對稱，就像這幅光芒四射的旭日圖，創造出一個直接而明顯的視覺焦點。

正式與非正式平衡

9.8 安東尼‧卡羅，《艾瑪勺》，1977，上漆鋼鐵，84×67×126吋（213.4×170.2×320公分），泰德美術館，倫敦。

卡羅1977年在加拿大的艾瑪湖畔工作。由於它較難以進入（交通不便），他遂採用輕質的鋼管和鋼桿。左邊的弧形和右邊的直線形狀相平衡。

一般而言，**正式平衡**是幾何形且通常對稱的，以中央軸線兩側相同或近似元素的重複為特徵。**非正式平衡**是不對稱的，有更多的曲線，而且通常是流暢和動態的，創造一種奇特與移動感（**9.8**）。試想庭園設計。一個正式的花園有著幾何形結構，通常對稱地排列與鋪設花床，並以修剪整齊的樹籬和筆直的路徑來分割（**9.9**）。若是非正式的花園，便以連綿的曲線和自然生長的栽種區塊為特色。

當相同或非常近似的元素被相對地排列在軸線兩側時，就會創造正式平衡。這是最容易辨識也最容易創造的一種平衡。許多公共建物，都利用正式平衡來創造一種永恆和莊嚴感。對稱性平衡是正式平衡裡的一種特殊種類，在前者中，構圖的兩半是完全相同的，彼此如鏡中影。由於正式平衡是如此平庸而可預料，許多藝術家便採用一種更具彈性的形式——**相近對稱**，也稱為約略的對稱性平衡，它幾乎是對稱的，不過並不全然。

正式平衡是靜態的，而且可能很單調。非正式或非對稱性平衡則是一種把構圖裡的元素，以兩邊不同卻又不破壞整體和諧地組織起來的方法。在非正式平衡裡，元素無須保持靜態便能創造均衡。也因此，它比正式平衡更具動感而且有趣，卻需要多一點的想像力。正式平衡可藉視覺上十分均等的分割達成，非正式平衡則可能運用不等的比例獲致效果。

9.9 運河及阿波羅噴泉景色，凡爾賽宮，十七世紀之後。

正式的花園設計遵守嚴格計畫，由測量計算過的幾何形花床嚴謹排列而成；非正式的花原則較輕鬆，有著綿延的曲線，和自然主義的植栽區。

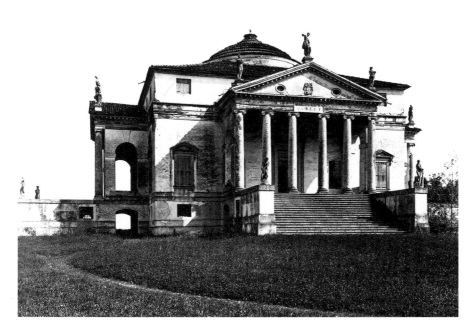

1 Column
2 Steps
3 Portico
4 Central domed space

9.10a（左）帕拉底奧，圖廳別墅，維辰札，1567-69。

此幢郊區的獨立度假屋，不論正面還是平面都有完美的平衡。

9.10b（上）圖廳別墅平面圖。

9.11 法蘭克·蓋里，古根漢美術館（局部），畢爾包，西班牙，1997。

蓋里位於西班牙畢爾包的解構式古根漢美術館，可被看成一巨型雕塑。

文藝復興建築師帕拉底奧（1508-80）受古典主義建築師啟發，創造出比例精細的建築，如圓廳別墅Villa Capra，又稱做La Rotonda，該建築在平面和立面上都是對稱的（**9.10a**, **9.10b**）。這些建築後來成為歐洲和北美洲豪華宅邸及政府建築的典範，而美國政治家傑佛遜在為他位於維吉尼亞州的家——蒙地舍廬——做設計時，便引用了帕拉底奧的完美典型。

希臘建築師以光心（在所見之物的數學中心點上）為真正的中心點。光學上的錯覺，會造成一物體的中心顯得比實際的中心點略高，而圖像的光心則會比其數學中心點更討眼睛歡喜。這和要求一頁的底邊或畫框框邊（或裱裝）的寬度必須要比頂部和側邊寬是同一原理。

相較之下，由丹尼爾·李伯斯金（1946-）設計，位在英國曼徹斯特的帝國戰爭博物館北部分館，以及由法蘭克·歐文·蓋里（1929-）所設計，位在西班牙畢爾包的古根漢美術館，就因為毫無對稱可言、支離破碎的解構形式，可說都是非正式平衡（**9.11**）。在效果上，它們根本是巨型雕塑。蓋里如此評論：「我不知道建築和雕塑間的分界何在。反正對我來說都一樣。」

對稱與非對稱平衡

真正的對稱有如鏡像——物件或設計的一邊是另一邊的反射。對稱可以發生在任何方向——橫的、直的或斜的,只要圖像位於在軸線的兩邊即可。

對稱非常動人。畢竟我們是非常接近對稱的存在,而且我們的對稱軸線是縱向的,這為藝術和設計做了良好示範(**9.16**)。強烈凸顯對稱的中心軸會自然產生一焦點,但易流於過分強調。頂端至底部的平衡也很重要,而且如果位置較低的區塊能顯得稍具分量,將能使圖像看起來更平穩些。頂部過重的構圖會顯得不安定,圖像中央和邊緣之間的平衡也必須納入考量。

真實世界中的物件鮮少是對稱的。花與葉或許看起來對稱,但細查還是會發現兩邊的些微差異。近乎或約略的平衡更接近真實——兩半相類卻非等同。少許的變化對整體的平衡幾乎毫無影響,卻更具變化的可能(**9.12**, **9.13**)。

反向對稱中的其中一半與另一半是顛倒的,就像紙牌,是一種有趣的變化,卻能促成怪異的平衡。**雙軸對稱**裡有兩根對稱的軸,直向和橫向的,既確保頂端

9.12 達文西,《最後的晚餐》,約1495-98,蛋彩和油彩畫在灰泥上,15呎2吋×28呎10吋(4.6×8.8公尺),感恩聖母院,米蘭。

達文西這幅著名的濕壁畫是幾近對稱的,三人一組描繪的門徒繞著中央的基督形成平衡。圖中人物的排列與畫面平行,彷彿我們是盤旋在與基督視線等高之處,而非站在食堂的地板上。

9.13 達文西,《最後的晚餐》,有垂直線的版本。

藉由把基督當成焦點放在中央,與朝祂延伸的垂直線,達文西創造出一個四平八穩的三角形,以象徵置身躁動群體間的基督的冷靜。當時祂正在陳述他們中將有一人要背叛祂。

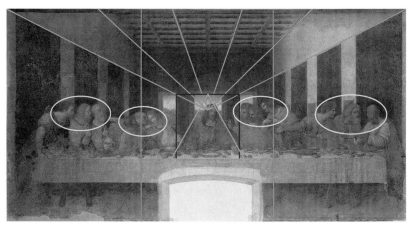

9.14 丁托列托，《最後的晚餐》，1592-94年，油彩，油畫布，12呎×18呎8吋（3.66×5.69公尺）。大哉聖喬治教堂，威尼斯。

丁托列托選擇了與達文西同樣的場景，卻以非對稱的方式處理。他挑選了不同的時刻——史上第一個領聖體禮。兩個最亮的區域，耶穌和吊燈，與觀者的注視頡頏，因而創造出一種不可度測感。

9.15 丁托列托，《最後的晚餐》，有垂直線版本。

丁托列托把餐桌斜放，並描繪了類型人物，如女侍，以把觀者拉回現實。不過他也讓天使飛進屋內，在天堂與塵世間形成平衡。

到底部間的平衡，也維持左右向的平衡。縱向對稱可以和橫向對稱相同也可以不同。當然也可能擁有兩個以上的軸——雪花和萬花筒就有三個對稱軸。

然而，對稱若過多就會形成花樣。所有的小朋友都曾摺紙並用剪刀雕鏤形狀，以做出跳舞娃娃或圓形蕾絲杯盤墊的輪廓，而且許多人還會利用摺紙「沾」墨水或顏料來拓印，以創造羅夏式的墨漬形狀。Notan濃淡，意指「深淺」，是日本人眼中完美的對稱和上述遊戲的藝術改寫版。濃淡的原則是實（淡）和虛（濃）空間、圖（或空間）和地之間的交互作用，習慣濃淡變化的文化會尋找一種更平衡的世界觀，像陰陽符號，便是此類平衡渴求的一個範例。

另一方面，非正式或非對稱用以描繪一個不講究對稱的構圖（**9.14**，**9.15**）。沒有任何一種簡單的方法能靠非對稱取得平衡，所以才叫非正式平衡——是為了讓藝術家察覺作品是否成功地對稱而設。如果你的眼睛不斷被同一個不平衡的區塊所吸引，那麼該作品的平衡可能就有問題。

以對稱取得平衡的方式有很多種，下列篇章將一一檢驗。一個小的、看起來很有趣的物件，可以和一個大得多而且較不有趣的物件，或者是一塊虛空間達成平衡。儘管非對稱式平衡少有規則或限制，但並不意味著任何做法皆可行。在取得平衡前，元素的大小、形狀、色彩和排列都必須謹慎且富創意地加以調整。達達和龐克藝術家刻意不平衡地組合影像和圖案，可能是想表明「反設計」的態度，不過計畫不平衡地創造一種混亂基調的本身還是在設計。

9.16 瓊‧格雷為瑪琳娜‧露易卡著的《兩部行旅車》的封面設計，2007。

露易卡小說的封面有著逗人的對稱，兩種色彩交替運用在每輛車的元素上，並且稍帶傾斜以增加趣味。就像諾曼第號的情形（見頁190），非對稱的細節如窗簾和車輪，魅惑著觀者的視覺。

形狀和肌理所形成的平衡

儘管藉由相近的對稱（很少有完全對稱的畫作）平衡元素是較容易的做法，非對稱的構圖顯然還是佔大宗。在嘗試非對稱地平衡元素時，我們運用多種屬性的組合——形狀、肌理、色彩、明暗、位置和方向——把視覺趣味分布在整個畫面上，好讓整體效果能具備某種平衡。

在對稱的排列中，反射軸兩邊的形狀是相符的，而且在極端的例子中會完全等同，或更確切地說，是彼此的鏡像。結果便是一幅靜態的構圖，需要加上某些變化。例如主角旁各站著一個人物，有著相似的神態，卻做出不同的手勢或擺出稍有不同的姿勢。無論如何，假如服裝的色彩是多變的，藝術家就得非常小心——不要讓一組的色彩比另一組更醒目，以免破壞構圖的平衡。

在非對稱設計中，規劃較具彈性，我們可藉由不同的物件平衡彼此（**9.17**）。兩個只有形狀不同的元素，也能組成一個平衡的構圖，例如其中之一是大而且簡單的圖形，而另一個則是小卻更複雜且教人眼花撩亂的形狀（**9.18**）。實際上，我們正讓每一形狀的資訊量均等化。一個簡單的形狀可以只使用少量的資

9.17 泰納，《戰船「魯莽號」最後一次回航等待解體》，1838年，油彩、油畫布，35×48吋（90.8×121.9公分），英國國家藝廊，倫敦。

被一艘蒸汽拖船拖往廢料場的老船，與生動的夕陽形成平衡。另外，以厚重顏料塗抹、破雲而出的陽光，和極細膩描繪的船隻索具間也有著平衡。

9.18（左）夏丹，《煙斗和水罐》，約1737，油彩，油畫布，12 3/4×16 1/2吋（32.5×42公分），羅浮宮，巴黎。

在此幅閉合式靜物畫中，水罐和相類物件的較大且高明度的區塊，被斜向延伸的煙斗桿所平衡，引導我們的眼睛看向其斗缽。

9.19（下）艾倫・奇欽（文字編排）和彼得・史密特（圖片），《一名畫家的聲音表現》，ICA，1967。海報，凸版印刷，在華特福技術學院藝術系的實驗印刷工坊印製，29 1/4×20吋（74.3×50.8公分）。

這張為倫敦當代藝術學院所做的海報，由五芒星設計師奇欽設計，儘管非對稱且靠左側排列，卻仍顯得平衡，圖像所形成的複雜肌理與留白處保持和諧。或許這是西方人由左至右的閱讀方式所形成的錯覺，也或許是因為那張位於正中的頭像所凝視的方向會把我們的視線引向空白處。

料來描繪，以與在尺寸、頂點數、直線曲線比和角落的角度等方面都更複雜的圖形相對照。

當複雜性增加時，形狀會轉變成肌理。高度肌理化的形狀，能比平面、光滑的形狀傳遞更多訊息。假設眼前有兩個一模一樣的形狀，不注意明暗和色彩所產生的效果時，我們的眼睛將被擁有明顯肌理的那一個吸引。當形狀分解成無固定形狀的純肌理狀態時，就可能和一個由一塊肌理或花紋所形成的、小卻醒目的形狀達到平衡。在平面設計中，一大塊的文字可以當成肌理區來處理，並且能在一頁的版面或網站上用來平衡相片與插圖。把此理論推至極致，只要畫面的框線是明顯的，我們甚至可以用形狀和空無一物的空間，或留白處來取得平衡（9.19），這是中國和日本藝術家十分嫻熟的一種技巧──東方藝術中鮮少見到對稱（9.4）。

不論是光滑、閃亮或粗糙、顆粒顯明，所有的形狀和形式都具備某種肌理。全盤考量形狀和肌理而達成的平衡將是最佳狀態；一個肌理誘人的小形狀和一個較不具視覺趣味的稍大區塊，以及一系列有著不同肌理的不同形狀相平衡，將能增加構圖的變化性。想做出非對稱式平衡並非易事：因為沒有中心點，也沒有劃分兩側的反射軸。我們必須使用直覺和判斷，評估形狀與肌理所隱含的重量，也就是它們的張力和力量，以創造出平衡卻充滿動感的視覺經驗。

A Painter's Use of Sound
Peter Schmidt
ICA 8pm Tuesday 11 April 1967

明暗和色彩所形成的平衡

9.20 提香，《派薩羅家的聖壇裝飾畫》，1519-26，油彩，油畫布，15呎11吋×8呎10吋（4.85×2.69公尺），聖方濟各光榮聖母堂，威尼斯。

提香公然挑戰將主題放於中央的傳統，把聖母和聖嬰放在偏離軸線的地方。做為焦點的耶穌，以一面繡有波吉亞和派薩羅家家徽的旗幟所平衡。右下方，則是等著被聖方濟各引見的派薩羅家族成員（**5.11**）。

我們可以藉由讓區塊具有同等視覺趣味來達到平衡。元素的視覺重量取決於諸多因素：形狀、大小、位置、肌理，不過其中最能強有力地抓住視線的方法還是明暗。在 **6**〈**明暗**〉裡，我們討論過明暗的樣式——當我們瞇眼凝視一幅畫時所看見的明暗區塊。之所以要平衡一種明暗的樣式，是想藉適當地排列這些區塊，讓淺與深——高反差和低反差區塊——形成和諧的均衡狀態。

我們的眼睛，會自然地被一高明度卻有著突出暗沉背景的區塊或一個被較淡空間環繞之深色塊狀面積所吸引。明暗之間的對比愈高，所能激起的好奇心就愈強，這點我們在 **11**〈**對比與強調**〉的強調裡會再提到。因為在擁有類似形狀和肌理的情況下，一個小卻能強烈吸引我們眼光的區域，可以平衡一個較大卻較渙散的灰色區塊。這可以藉由使用極黑或極白，或者兩者並用以創造一高反差的區塊來完成。一般來說，一個深色的形狀會顯得較淡色的同尺寸形狀為重，而一個較小的深色形狀則能平衡一個較大的淺顏色者。畫作一側的高反差小區塊，能和一個擁有各種相近明暗度之灰色調的大區塊產生平衡。

如 **7**〈**色彩**〉所見，明暗是色彩的要素之一。所有涉及明暗的事物同時也涉及色彩，只是後者多了色相和飽和度的影響（**9.20**）。我們的眼睛會自然地受明亮色彩吸引，而且某些色彩比其他色彩具有更高的能見度，例如用來標示危險物品和安全裝備的紅色和黃色。倘若是一個周圍鑲以較中性色調的鮮豔飽和色彩，效果還更凸顯（**9.21**）。互補色彩也能製造對比，因此在風景畫中，一個微小——例如紅色——的斑點可以跳出畫面，並平衡樹木和簇葉的巨大面積。英國畫家康斯塔伯（1776-1837）的畫作中，就經常以紅色營造強調效果，不只替綠色為主調的風景增添變化，同時也利用色彩導入平衡（**9.22**）。

9.21 理查·何利為李西斯基作品展所做的摺疊海報，牛津現代藝術館，1977，雙色平版印刷。23 1/2×16 1/2吋（59.7×42公分）。

此張由倫敦出生的設計師何利所做的海報設計，完全受摺疊的步驟所主導——它可以被對折兩次（一次直的，一次橫的），縮小成A4大小，如此，當塞入標準C4大小的信封內郵寄時，摺痕不會穿過圖像或文字。何利採用李西斯基自己的紅色正方形來平衡藝術家本人肖像的區塊及傾斜的字體。

純粹的色相有遮蔽所有其他色彩的傾向，因此應該謹慎使用；此外，在一個構圖中使用兩種以上的純色會造成混亂。純色相與其他色彩之色度的組合能產生更大的對比與和諧，讓眼睛有可停駐之處。色溫也有一定效果：少量的暖色能襯托較大的冷色區塊。

幾乎不可能把明暗的影響從色彩中分離。一如孟塞爾所發現，不同的色彩天生擁有不同的明暗，例如黃色生來就比藍色亮。一幅色彩顯現完美平衡的畫，只要以黑色和白色加以複製，便成了不平衡的，色彩的影響力由此可見。在最成功的構圖中，所有的平衡策略將彼此協調地運作。一個因形狀之位置、大小和方向而朝氣勃勃的非對稱構圖，能因謹慎分配的色彩而變得呆滯。相反地，一幅靜態的對稱作品，則能因色彩的添加而活潑和栩栩如生。

9.22（上）康斯塔伯，《乾草車》，1821，油彩，油畫布，51×73吋（130.2×185.4公尺）。英國國家藝廊，倫敦。

乾草車是一種由馬拖運的貨車，在此非對稱的景色前景裡涉水而行。遠方那頭的草地上，有一群製作乾草的工人。留意馬籠頭和馬鞍上的醒目紅色效果（4.6）。

9.23（右）法朗茲・馬爾克，《戰鬥形式》，1914，油彩，油畫布，35 7/8×51 3/4吋（91×131.5公分），德國現代藝術美術館，慕尼黑。

在畫了象徵性的彩色動物之後（7.2），馬爾克朝純抽象形狀前進，如這幅驟發的暴怒習作——在自我毀滅邊緣的世界——便可見未來主義者的影子。

明暗和色彩所形成的平衡　**203**

位置和視線所形成的平衡

構圖中元素的排列位置，取決於藝術家或設計師的意圖和主題。最簡單的可接受構圖，是把單一物件置放在畫面中央，周圍留白；簡單而且可能有的對稱，視物件本身的條件而定。一個對稱的物件放入正中，如一個正面朝前的人物、一顆水果、一個花瓶或一個水瓶，就會自動創造對稱的構圖。一個非對稱的物件將立即引發問題。西方人從左至右的閱讀習慣，賦予了物件方向感，而且如果該物件在眾人印象裡是可移動的，我們將期待它移動。例如一條魚被放在中央，將使構圖**失衡**——魚頭是焦點，必須在魚前預留牠隨時可能游入的空間。

當要擺放的物件有好幾個時，需要巧妙處理的空間便更多。就如同我們把相同重量且離軸線或支點等距的物件放入，而達到大小上的平衡時，我們就會創造一個對稱或者近乎對稱的構圖。奇數物件或者五花八門的形狀，可以產生一個非對稱的布局。支點處的項目若是平衡的，則在軸線近處的形狀會顯得較構圖外緣附近者為重，此外，兩個或更多的小圖形能與一個較大的圖形相平衡。我們也能運用完形理論組合某些物件，如此一來，一組便能與另一組相平衡，或者把較大的物件或群組放在支點附近，而較小的群組或物件便擺在遙遙相對的另一頭。

在富比喻象徵意義的構圖中還會加入其他要素。畫作中的人物有眼睛且通常凝視著某物（**9.24**）。與視線一起導向被凝視物體的暗線將吸引我們的注意力——我們會想知道主角正看著什麼，有寓意的線條和延伸的邊緣還能串連物體，促進構圖的統整（**9.25**）。它們還能在一個人物或物體的重量和位置上發揮「磁石」效應。假如某人的視線正望向遠方、離開畫面中心——如跑出框外——就會讓我們感到他們的形體也正朝著畫的邊緣飄移。如果某人正看向畫面，他們的形體則會被拉向圖像的中央（**9.26**），彷彿我們期待他們朝自己所看的物體走去一樣。

同樣地，物體的方向和形狀也能改變其已知的位置，從而顛覆或者強化構圖的平衡。明顯的例子如箭、矛和有所指向的手指，不過任何在我們的經驗中具移動可能或者被描繪成正在移動的事物——一條魚、一輛汽車、一架飛機或獨木舟——都似乎可能改變位置，而且被預測的位置將因此變得與它在畫布上的實際、凝止的位置同樣重要（**9.27**）。

我們也運用畫面上其他具指向性的線條，如透視線。我們的目光會被一條長而直的道路或一列樹木所引導，朝著它們的消失點——可能是畫的一側——逐漸削弱。為了平衡構圖，圖像的另一側也需要具有視覺趣味的某物。仔細觀看畫作和雕塑你將開始發現，某些乍看不平衡的構圖，其實都運用了部分或所有的上述技巧來說服我們，這一切全是均衡的。

9.26 喜多川歌，《藝伎》，1770年代中期，木版畫，約15×10吋（38×25公分），私人收藏，倫敦。

日本版畫鮮少對稱。在這幅畫中，我們被藝伎的視線帶回畫中。

9.27 賓漢，《皮草商沿密蘇里河下行》，1845，油彩，油畫布，29×36 1/2吋（73.7×92.7公分）。大都會美術館，摩里斯‧吉索普基金會，1933。

在這幅光燦燦的清晨景色中，我們會理所當然地認為獨木舟正朝著畫裡移動。眼下的此畫是不平衡的，不過我們預料它很快便會擁有完美的平衡。把獨木舟擺放在正中央，反而會使構圖顯得不穩。

輻射狀平衡

9.28 奈文森，《爆炸的貝殼》，1915，油彩，油畫布，29×22吋（76×56公分），泰德美術館，倫敦，1983年購買。

奈文森採用渦紋派畫家的旋轉螺旋形，再以參差不齊的三角形穿透其中，再現第一次世界大戰爆炸時的那種迷惘經驗。深色的形狀部分，可能是建築物磚塊和木材破裂所留下的破瓦頹垣碎片。

還有很多其他形式的對稱。物理學家對自然界裡的對稱深感著迷，像是次原子質點的「旋向性」。在晶體（見頁208-09）、螺旋形和螺狀物上也有對稱，例如向日葵花心，是由無數微小的種子所組成，這些種子分兩組，一組從頭狀花序的中央繞順時鐘方向，向外放射成短螺旋線，另一組則逆時鐘從中心輻射成一條較長的螺旋線，而且此種排列形式與費波那契數列有關。同樣的結構，也決定了松果和鳳梨的排列花樣。

輻射狀平衡是一種元素從中心點向外放射的對稱形式，不論是呈直線朝圓形邊緣延伸，或像向日葵種子從花心朝外螺旋發展都屬此類。輻射狀樣式也可以是離心的（像從內向外地放射，有如四射的光芒）（**9.28**），或者是向心的（從外向內地放射）、同心的（如標靶）。

圓形是簡單而富吸引力的形狀，在自然界中經常可見——太陽、月亮和花——但它們在畫架和**平面藝術**作品裡就不那麼常見。或許是因為圓形的畫框和書籍很難組裝。但圓形卻大量存在於手工藝界——手拉胚的壺、珠寶、拱頂、圓窗和雕塑（**9.29**）。在不願費心受畫框限制的文化裡，我們會看見圓形的設計：圖可以呈圓形地畫在地面上，像是從佛教的曼陀羅到納瓦荷的沙畫（**9.30**）。

在藏傳佛教中，曼陀羅是在冥想中所見到的一個想像的地方。曼陀羅的梵文意即為圓，通常被畫成一座有四扇門的宮殿，中央有佛陀象徵，周圍則環繞八個神祇——四男四女——這些神祇面朝八方，組成一朵蓮花。曼陀羅有紙或布做的，或者是用彩沙製成。沙畫則需花好幾天才能建構完成，而曼陀羅在完成後隨即遭破壞。

9.29 理查·隆，《南岸圓環》，1991，德拉博爾石板瓦，6.2×6.2呎（1.9×1.9公尺），泰德美術館，倫敦。

隆的作品奠基於風景裡的人類存在，以幾何形狀與自然的不規則相對比。這幅《南岸圓環》，以康瓦耳粗糙切割的石板瓦做成。

新墨西哥的納瓦荷族人也創作沙畫，又稱為**伊卡**，意指「神來去之地」，而且被用在儀式中以恢復平衡或 hozho（合濁）。沙畫畫在地上，而且就像曼陀羅，儀式結束後隨即破壞。大部分為6到8呎（1.8-2.4公尺）直徑大小。巫醫或吟唱者指揮，助手讓沙粒──有時是不同色彩的植物顏料──慢慢從指尖流淌而下，從中心開始，以順時鐘方向向外轉，先東，再南、西到北，最後再回到東。畫面朝東而且三邊環繞著一個具保護功能的花環。在1940年代晚期，納瓦荷藝術家開始創作可銷售並公開展覽的永久性沙畫，不過他們改變了設計圖樣，以保護本族的宗教意涵。

玫瑰花窗──命名源自它與玫瑰花和其花瓣的相似性──則是建築上的曼陀羅，有著從中心輻射而出的直櫺和花飾窗格，以及嵌滿彩繪玻璃的開口（**9.31**）。它是中世紀建築的特色，尤其是法國哥德式建築，而且在十三世紀時，它的尺寸就達到可能的最大規模──整個中殿的寬幅。紐約波康提哥丘陵的聯合神學院教會是亨利‧馬蒂斯最後完成的作品，他在1954年過世前幾天完成設計。躺在他工作室裡的病榻上，他先調合膠彩顏料，然後替一張張他事先剪好的紙上色，再由助理把紙別在對面的牆上，他便是運用這種技巧，成功地做出了許多晚年的作品（**3.15**）。

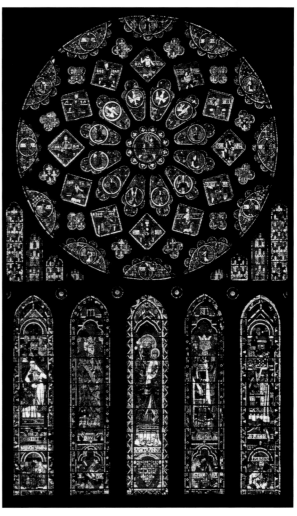

晶體式平衡

所有的畫和圖,就算是位於畫布正中央、離邊緣和畫框最遠的點,還是有某種焦點。我們總得從某個地方開始觀看一幅畫。到目前為止,我們探討過的許多構圖都有一個遠離中心,而以畫面中別處的其他形狀、肌理塊、明暗或色彩來平衡的焦點。然而,有一些圖,尤其是非具象的圖,似乎就是找不出一個明顯的起點或終點(**9.33**)。同等程度的視覺吸引力均勻分布在畫或印刷物的表面,而我們的眼睛漫無目的地在整個畫面上遊移,因看似缺乏重點而迷惑。

這類的設計,便是所謂擁有**晶體式平衡**。視覺元素完全均勻地分布在整個畫面上——隨意散佈或按網格分布均可(**9.32**)——是此類構圖的特色。倘若它們不是建立在網格結構上,晶體狀的排列便會顯得混亂而且破碎,但效果卻鮮明活潑。此種平衡的名稱,源自晶體結構裡固有的無止盡對稱。我們在X光的衍射樣式中首次發現這些原子和分子的列陣,也是從X光照片中,科學家演繹並建構出煤的晶格排列竟與鑽石如此不同,雖然二者均是由單一元素碳所構成。

9.32(右下)漢娜‧厄許,《以達達刀切開德國文化紀元裡的最後一個威瑪啤酒肚》,1919,攝影蒙太奇。

攝影蒙太奇以一種反藝術達達發明物的姿態起家,是一種完全用刊物上剪下的照片拼貼成新作的手法。儘管此張圖沒有焦點,但由不同肌理和明暗度所組成的小塊狀群落,和呈對角線排列的元素,卻能在我們繞著此幅譏諷布爾喬亞唯物論的作品展開觀賞之旅時,為旅程平添趣味。

9.33(下)維克多‧瓦沙雷利,《班雅》,1964,膠彩,木板,23×23吋(59.7×59.7公分),泰德美術館,倫敦,1965年購買。

這幅歐普藝術畫作在許多方向都是對稱的,使它成為全面式圖案和晶體式平衡的一個好範例。

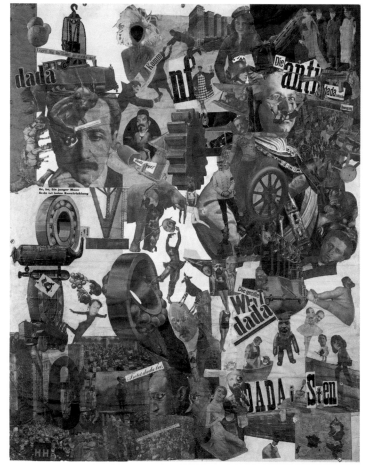

當然了，藝術家也不是非在作品裡使用晶體結構或圖案不可，而且此一名稱的意義已泛指任何能構成**滿版式圖案**的元素排列形式。我們把此類型圖案和印花或編織的織品設計、壁紙、拼布和馬賽克結合起來，在上述類型中，任何焦點都將因它們預設的實用性和多功能性而模糊化。不過也有一種繪畫和裝置藝術具有同樣情況，它們的每一元素都擁有相同重要性和分量，大都按網格排列，成行成列地盤據整個畫面或牆面。在此情況下，重複──有無變化均可──發展至極致，而丟給我們的功課，便是仔細思考眼前由元素、排列方向、完形群組和對稱所創造出的微妙細小差異。

水晶擁有三維結構，而晶體式平衡也可在幾何雕塑上看見，只不過這類雕塑經常建基於球形、球體或多面的立方體（**9.34**）。文藝復興藝術家包括烏切羅、丟勒和達文西，以及二十世紀版畫家艾薛爾，都對多面體深感著迷。雖然就本身的條件來說，它們並非藝術，卻能當成研究透視的一種思維鍛鍊，或是畫、家具貼花（薄片拼花）、精細畫實木鑲嵌（鑲嵌片做成的馬賽克）裡的裝飾性元素。對當代雕塑家──不僅擺脫了早期雕塑形式的媒材和具象限制，拜電腦視覺系統所賜也掙脫了重力的束縛──來說，多面體能提供靈感和豐富的形狀、形式與對稱，藉之以創造具卓越結晶式平衡的作品。

9.34 湯姆‧弗萊德曼，《無題》，1996，硬紙板箱角，24×33×31吋（60.9×83.8×78.8公分），史蒂芬‧弗萊德曼藝廊，倫敦。

對擺脫早期雕塑形式的媒材和具象限制、拜電腦視覺系統所賜也掙脫了重力之束縛的當代雕刻家來說，多面體或者相近的類型，能提供靈感和豐富的形狀、形式與對稱，任其發揮。

練習題

1. **色塊的對齊**：畫幾張版面設計的縮略圖，圖像部分用彩色色塊，主文則用灰色色塊代表。以不同的方式對齊：把它們懸掛在一條想像的曬衣繩上、一把秤的兩端，或者沿著它們的中線保持平衡，就像畫廊牆上的畫一般。

2. **對稱**：把一張黑色方形紙對摺，然後剪出一個形狀。打開並把剪紙黏在一張白紙上。對摺線的兩半必須是對稱的，就像蝴蝶。再把另一張方形紙對摺，然後再對摺，接著角對角摺成三角形，剪出一個形狀，打開後會出現一個有輻射式對稱的形狀，像一張蕾絲杯盤墊。或者以墨水畫一個圖形，或者畫與摺紙並用，以創造一個羅夏式的墨漬形狀。

3. **濃淡**：這是一個與明暗分佈有關的日本設計概念。準備一些黑色的紙、美工刀或者剪刀、口紅膠和白紙。從黑紙上剪一個方形，折一次，再從方形的兩邊剪出形狀，避開角落和中央。把這形狀排列在它們剪下後所留下的空白處旁邊，形成後者的鏡像。沒有任何部分棄置不用。除非所有東西都被剪下並排列好才開始黏貼。

10 | 大小和比例

「不時離開、稍微放鬆，好讓你再回到作品前時，判斷更堅定。走到遠一點的地方，然後你的作品會顯得小一些，而且絕大部分能一眼看盡，此時和諧和比例上的問題，更能立即看清。」

——達文西

黎米勒，《索爾・史坦伯格和威明頓的長人》，1953，照片版權屬黎米勒檔案館。

美國攝影師黎米勒，在她的薩西克斯郡農場附近為這位著名的漫畫家拍下這幀照片。「長人」是刻在白堊丘上的一幅作品，高230呎。

導言

到藝廊或美術館參觀時，如果發現自己最喜愛的真實尺寸畫作或雕塑，必定感到驚喜（**10.1**）。我們是如此習於看見複製在書本、明信片和日曆上的畫作，全都縮小（有時是放大）為某一統一規格，以至於在看見真正的藝品時，反而深覺驚詫（**10.2**）。某些遠比你設想的小得多（**10.9**），某些則變成巨無霸。

大小和**比例**都與尺寸有關。一個火車或汽車的比例模型比它所模擬的真實物件小，但與該真實物件之間卻有一種等比關係（縮放）。為考古學發現物拍照時，通常會在旁邊擺上一把尺，好知道原件的大小。郵購商品的目錄，有時也會將「真實大小」附在照片或藝術家的草圖旁，這樣我們在收到購買品項時就不會太失望，並且不會辜負我們的期待。從小型作品到大型企劃——亦即小至米粒大小的某物，大至整座城市——都在我們的討論範圍內（**10.3**）。

小與大是相對的，而我們用以判斷大小的最好衡量標準便是自己（**10.4**）。許多測量單位都是根據人體的部分發展而成。傳統上，腕尺是指從手肘到中指尖的手臂長度，一吋代表拇指的寬度；而呎則是一隻大腳的長度。只要附近畫著個人，我們就可以估量出畫中一建築物的大小，如果有一些重疊會更好，就能避免任何深度和空間上的錯亂（**10.5**）。

藝術始於**人體尺度**。部分最早的岩畫描繪的都是手，或印或「吹噴」在洞穴的牆上。對獵人和動物的描繪也按真實比例縮小，以便輕鬆地畫與觀看，同時讓

10.1 長濱宗繼，《根付，唐子彩繪》，約1830年，象牙，1 5/8吋（4.2公分）高，私人收藏。

「根付」是一種微型雕塑，原本是沒有口袋的日本男子為預防物品從和服的腰帶滑落而配戴的栓扣。這些栓扣後來發展成藝術形式，受較富裕的顧客委託，設計上也變得更精緻。

10.2 盧德伯格，《阿爾卑斯雪崩》，1803，油彩、油畫布，43 1/4×62吋（109.9×160公分）。泰德美術館，倫敦。

盧德伯格在此提供一種敘事戲劇的元素，微小的人物因迫近的災厄而倒退。

10.3 羅伯‧史密森，《螺旋防波堤》，1970，長1,500呎（457.2公尺），寬15呎（4.5公尺），大鹽湖，猶他州。

史密森創造了「文化上史無前例」的大型地景藝術品。他以推土機清除6,650噸的土，製造出這個人造漩渦。在它遭湖水的自然起伏破壞前，只有少數幾個人看過。

遠方的風景也能描繪進來。當要替豪華府邸和聖殿的大面積牆壁做裝飾時，畫也必須變得較大，人物得接近或大於真實尺寸。各個時代的公共雕塑都需呈現強烈的視覺效果，因此經常較真實尺寸為大（**10.6**）。

經過數世紀的發展，藝術家已建立一套從小尺寸著手，之後再放大成成品的作法。他們可能先有相當小的「隨手塗鴉式」概念性草圖，可能是某些非常小的素描，用以建立明暗模式並方便進行各種構圖排列的實驗，接著他們才製作能「放大」的實施設計圖，如此，設計便能據之描摹到牆上或畫布上。雕刻家也在小尺寸的**設計模型**上工作（**10.7**），這些模型以黏土或蠟製成，能藉由手工

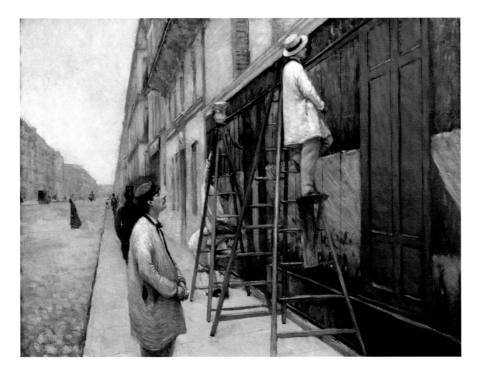

10.4 古斯塔夫‧卡玉伯特，《畫家》，1877，油彩，油畫布，23 5/8×28 3/4吋（60×73公分），私人收藏。

就算沒有路上的單點透視（與畫家的梯子相呼應），我們也能直覺地知道前景中被截去雙腿的男人比遠方較小的人要靠近我們。

或機械工具放大至將被鑄模或雕刻的成品的尺寸。

在這些改變大小的過程裡，藝術家必須確定整體的比例保持一致——長、寬、高之一的放大比例若高於其他兩者，就會造成變形。

比例就是比率：畫的寬與高之比，或者雕塑人物的頭的大小與整體高度之比。當需放大或縮小圖和畫時，在設計過程中維持比例便成了一件絕不可少的麻煩事。不過，可有所謂理想比例的存在？古希臘、羅馬和文藝復興的藝術家和建築師這麼思考著。他們著迷於幾何學，嘗試挑戰不可能（按幾何原理建構一個與假設的圓同面積的正方形），以及據說數字擁有的神奇特質。發明透視規則的同一批藝術家，也致力探索最具審美快感的比例，並將之編纂成冊。我們已經看見古埃及人和希臘人是如何提出了描繪人體的理想比例（**2.37**, **2.38**）。文藝復興藝術家根據此基礎，繼續研究出建築的最合意比例、畫框的形狀，以及構圖中元素的最佳排列位置。**黃金分割**就是為他們的發現所取的名字。

其他文化對理想比例則有不同的看法。例如在部分撒哈拉沙漠以南的非洲地區，脖子長度——如二十世紀初期啟發了畢卡索和馬蒂斯的雕塑所展現——的重要遠甚於其他身體屬性。日本人有一稱為榻榻米的比例系統，命名自稻稈做的地板墊。此比例大體上承襲自人體尺寸，六呎長三呎寬（約2×1公尺），按二比一的比例發展。房間（日本版）按照一定數目的**榻榻米**來建造，而房間的

10.5 老布勒哲爾，《巴別塔》，1563，油彩，油畫板，44 7/8×61吋（114×155公分）。藝術史博物館，維也納。

建造中的這座塔是如此巨大，頂端甚至覆蓋著雲朵。左下方可俯瞰建築工地的尼祿王和工人，為此創世巨構提供我們一個可參考的人類比例。此畫是一幅有關傲慢和自大的寓意畫。

尺寸也以可以能容納的榻榻米數來定義。例如四張半榻榻米的房間是9×9呎（2.7×2.7公尺）大小。正規的日本茶室是四張半榻榻米大小。門、屏風和和卷軸也都採相同比例。

在 **11〈對比與強調〉**裡，我們將討論尺寸擁有巨大的強調效果。在大多數的情況下，越大越好（**10.8**）。確實，比其他元素大的形狀和形式也具有較大的視覺效果。許多藝術家探掘出獨特的尺寸與比例並置方式，以創造震撼力和驚奇感，或者純粹只想在這媒介充斥的環境裡，攫取我們片刻注意力的藝術作品。其他人則運用熟悉的尺寸在創作者和觀者間培養一種一對一的關係，建立起一種近乎靈性的珍貴經驗。不管別人說什麼，尺寸都不容小覷。

10.6（上左）龐大康士坦丁雕像的部分，取自羅馬康士坦丁大教堂，公元313年，大理石，頭高8呎6吋（2.6公尺）。保守宮，羅馬。

這些片段部分都來自一個巨大的坐型雕塑，大約有三十呎高。身體應該是以較不貴重的材質做成，但頭、手和腳都是大理石製的。

10.7（上右）愛德華・史泰欽，《亨利・馬蒂斯》，《攝影作品》系列之一，1913年11月，凹版印刷。奧塞美術館，巴黎。

如馬蒂斯之類的雕刻家，會在開始製作較大的成品前，先以黏土或其他材質做出小的設計模型。

10.8 傑利柯，《「梅杜莎」之筏》，1819，油彩，油畫布，16呎1吋×23呎6吋（4.9×7.16公尺），羅浮宮，巴黎。

此幅史詩般的畫作，奠基於1816年開始流傳的一個新故事。畫布上描繪著十五名法國驅逐艦「梅杜莎號」的倖存者，以及他們想被地平線上的那艘船營救的盼望。此畫引發一樁醜聞，因為它是一種政治表述，而且它描繪的是尋常人，儘管採用的是英雄式尺寸（**6.10**）。

人體尺度

所有文化因人類而存在。人類創造藝術，其他的人類觀賞它。但在大小方面，某些工藝品似乎公然違抗這個以人為本的邏輯：例如巨石陣的巨石、埃及和墨西哥的金字塔、秘魯的那茲卡線、中世紀的大教堂、摩天大廈及遠洋輪等等。大多數的藝術是更易操縱的，或許受限於它們所佔據的室內空間，但大小卻能讓我們產生共鳴。

人類喜歡標新立異，或是藉由挑戰大型企劃——光是尺寸和所投注的時間與心血就足以征服我們者；或是製作微型的傑作——所需的大量技巧與靈敏度總教我們感到驚奇。更常有的情況則是，藝術作品的尺寸和大小受制於預定的陳設地點和用途。為了教化大多是文盲的信眾，教堂和廟宇牆上、天花板上的濕壁畫都畫滿《聖經》或與佛陀生活有關的故事，因此它們必須巨大而且明亮，好在點著蠟燭的陰暗室內發揮影響。隨著建築技術的進步，較大扇的窗戶可以嵌上能喚起敬畏感的彩繪玻璃，把天堂般的光芒拋灑在人們頭上。

微型藝術作品也能具有同樣的震撼效果。日常中隨時可見小型雕塑，像是銅板、獎章和珠寶，以及雕工精細的根付——日本男子為預防束口袋和錢包從和服的腰帶裡滑落而配戴的栓扣（**10.1**）。這些原本是很實用的物品，但在十九世紀時，因為富裕顧客的委託，增加不少精緻的設計，遂演變成一種藝術形式。

藝術家如尼可拉斯·希利雅德（1547-1619），要在羊皮紙和象牙上製作精美的伊莉莎白小肖像，得具備穩定的手和卓越的視力。在尚未發明攝影的時代，這類肖像畫被設計成可攜帶的（**10.9**），內容則多半描繪愛人或情婦，專供私人觀看。微型畫藝術也曾在十六世紀波斯和印度的政治穩定期間大為盛行，當時的富有主顧會花錢買下許多工時，和製作所需的貴重材料——紙、不摻雜質的礦物顏料和金箔。微型繪畫不永遠是小的，中世紀時，修士以一種紅色的鉛製顏料裝飾首字母，「微型畫」一字便是從鉛丹minium演變而來（**10.10**）。泥金裝飾手抄本等於是尺寸較人性的濕壁畫和祭壇畫。在中世紀，書都是用手抄寫而成的，而且非常昂貴。甚至在印刷術於十五世紀引進後，書還是少得需要以手工來美化並採泥金裝飾。

今天還是有人畫微型畫，不過更近期，畫作的尺寸從私密的荷蘭**風俗畫**——用於商人樸素的室內裝飾——到十九世紀法國巨大的沙龍畫——好比傑利柯的《「梅杜莎」之筏》，尺寸16×23呎（5×7公尺）（**10.8**）都有。只有宮殿和藝廊有

夠大的牆面能懸掛它們。

許多當代藝術在創作時就預定要放在藝廊或戶外，而非居家環境裡，因此做得很大。有時候它會以特定地點裝置的形式呈現，直接描畫或彩繪在藝廊的牆上，展覽結束後就拆除。電腦讓創造能放大到以巨大、訂做、比廣告看板更大的電腦噴畫來裝飾整幢建築的藝術成為可能。克里斯托和珍—克勞德用銀色的布包覆德國國會大廈，以凸顯該建築的特色。工地圍籬可交由塗鴉藝術家來裝飾（**10.11**）。雕塑亦然，讓我們的環境益顯美麗與豐富的公共藝術，也能按巨大的尺寸做組裝。

人類經常是畫作的主題。更確切地說，在十九世紀之前，鮮少看見沒有人類現身其中的畫作，無論是做為一肖像畫的主題，或者能為一幅動人的建築或風景畫添加比例提示的附帶角色（**10.12**，**10.14**）。在早期的藝術作品裡，核心人物的尺寸與其他人間的比例關係，標示著他們的重要性。宗教人物——如聖人——或國王和皇帝的尺寸，都比他們身邊的次要人物大一些。這就是所謂的階級比例排列法（**10.15**）。

看在我們現代人的眼中，此種風格似乎有些奇怪，但對我們的祖先來說，那卻能提供一種立即性的訊息，說明誰是老大，或者誰該被敬畏。今天，我們比較傾向於接受做為一種深度提示的相對性尺寸——假如一個人物比其他人大，那必定是因為他較靠近觀者（**10.13**）。

在某些情況下，相對的尺寸是以顛倒的方式呈現。在法蘭契斯卡的《基督受鞭打苦刑》（**4.23**）裡，最巨大的人物是畫作右側彼此交談的三名當代角色。我們現在仍搞不清楚他們是誰——可能是委託繪製此畫的顧客，或者是當時的名流；不過，在透視原理的幫助下，我們的注意力被一路引向左側遠方建築物裡的微小基督身影。

隨著攝影的發明，把人物放得離畫面如此近，以致他們被畫框切掉的觀念也變得時興起來（**4.17**）。攝影那近乎偶然的本性告訴我們，裁切能為影像增添熟悉和自然感。在「快照」於1860年左右之後開始盛行以前，構圖是相當嚴謹有序的，元素非常謹慎且精確地排列在畫框邊緣內。因相機而成為可能的新的觀看方式，被竇加等的藝術家接受。他同時還深受日本歌川廣重和葛飾北齋的浮世繪版畫影響——前景中架構起設計的隱約逼近人物與陡變的比例。裁切也很適合竇加所表現的主題素材——在側幕等候出場的芭蕾女伶之類的。

竇加並非第一位大量使用裁切人物和形狀的藝術家。部分維梅爾的畫，都有不看觀者或向後傾入畫面中的角色，我們則跟隨他們的視線，望入畫面裡真正（較小）主題所在的位置。維梅爾經常被控使用光學儀器——如明室或暗箱——幫助構圖，因此會出現攝影式的大小變形也就不教人意外了。

1960年代把頭頂切掉和其他嚴重的裁切——如攝影師比爾·布蘭特（1904-83）和大衛·貝利（1938-）所表現的——大受賞識，被視為一種深思熟慮而非無能的結果。攝影寫實主義者如查克·克羅斯（1940-）也偏愛聚焦在人臉上，不僅將其放大至足以顯示每一根頭髮、毛孔和瘢點的巨大尺寸，還貼近地裁切以排除所有的其他元素（**10.16**）。人類又返回中央舞台。

10.14 讓·富凱，《建造耶路撒冷聖殿》，取自約瑟夫斯的《猶太古史》和《猶太戰記》，約1475年，畫在羊皮紙上的插畫，15×11吋（39×29.2公分），法國國家圖書館，巴黎。

遭羅馬人毀壞的所羅門聖殿，一直是中世紀建築師的靈感來源，在這本以泥金彩飾的手稿中，它以十五世紀法國哥德式大教堂的風格呈現，並添加了工作中的石匠。

10.15 費歐雷，《聖母加冕》，
1438，油彩，油畫板，9呎3吋
×9呎10吋（2.83×3.03公尺），
學院美術館，威尼斯。

表現出一種按階級比例排列的建
築形式，此幅祭壇畫由席內達的
主教委託製作，他正跪在前景的
右側；畫作底部的花朵，表示此
場景設定在伊甸園。

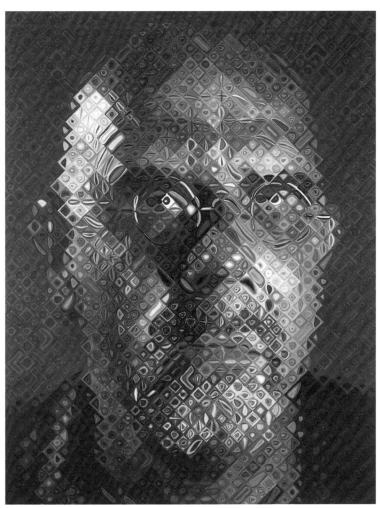

10.16 查克·克羅斯，《自畫
像》，2005。油彩，油畫布，108
3/4×84吋（276.2×213.4公分），
佩斯·威登斯坦畫廊提供，紐約
（1.10）。

在近期的肖像畫裡，美國藝術家
查克·克羅斯使用光學混色原理
來形成複合的小圖塊，每一「小
圖塊」裡都包含一個由顏色和形
狀組成的複合形式。

對比和混淆

站在查克·克羅斯畫作前的感覺,必定像一隻準備猛衝的蚊子。我們看見皮膚裡的每一個微小細節,而且不論我們在哪兒,都不可能有機會如此接近一張人類的臉。假如我們起身貼近一幅看板上的人像,我們能看見的只會是點,而也正是我們所看見的這些點,造就了晚期的克羅斯(**1.10**),他在此階段玩弄我們的知覺(**10.16**)。自從發明了顯微鏡,我們首度看見雪花或一隻蒼蠅的眼睛之時,放大的微小物體就深深吸引住人類。

10.17 歐登柏格,《倫敦皮卡迪利圓環的唇膏》,1966。混合媒材,木板,10×8吋(25.4×20.3公分)。泰德美術館,倫敦。

在此張明信片風格的拼貼作品裡,普普藝術家歐登柏格以巨大唇膏取代皮卡迪利圓環的伊羅仕(愛神)雕像。

10.18 山姆·泰勒·伍德,《十五秒》(莎弗瑞芝正面裝置),倫敦,2000。

泰勒·伍德為倫敦百貨公司莎弗瑞芝所做的作品,號稱為「世界最大的照片」。在此長900呎(270公尺)的橫飾帶上,她更新額爾金石雕裡的場景,以當代名人艾爾頓·強取代原本的希臘神祇。

維多利亞時代的人，把觀賞魔術幻燈秀——將樣
本的幻燈片投射到布幕上——當娛樂。今天，不
管是CinemaScope寬銀幕電影或Imax所播放的
影片，也都同樣令我們感動。我們熱愛從昆蟲、
小玩具或不可思議之縮小人視角出發而拍攝的電
影，因為能看見尋常物變成《格列佛遊記》裡需
努力克服、難以超越的障礙（**10.18**）。

我們也喜歡大型的畫和雕塑。超現實主義藝術家
馬格利特和普普藝術家歐登柏格，把我們以為熟
知的物體放大到不自然的比例，以大小的對比
和混淆滿足我們渴望被魅惑的需求。他們選擇
常見的物體——馬格利特的蘋果、梳子和酒杯
（**10.19**），歐登柏格的曬衣夾、泥刀和唇膏（**10.17**），並且把它們置放在與
環境不成比例的脈絡下。此舉讓一個尋常實用物有了神秘特質，並且提醒我們
這些如此視為理所當然的物件是多麼地具有立體感——一朵花或一顆水果近看
時是多麼美麗，而且每一件製造物品，無論是貴重的或拋棄式的，是如何地被
某一個人設計出來。自從有名的設計師如艾托雷‧索薩斯（1917-2007）和菲利
普‧史塔克（1949-）使我們向來不太在乎的物件變成微型雕塑後，產品設計前
所未有地受到更多矚目。

超現實主義和普普藝術家，致力把我們搞得暈頭轉向、黑白難辨。超現實主義
運用我們夢境裡的奇怪並置，把尋常物體放入不尋常的環境中，與此同時，普
普藝術則相中與通俗消費主義的普羅文化更有關連的物件和圖像，並在藝廊和
精緻藝術的殿堂裡賦予它們新生命（**10.20**）。儘管也有些藝術家的尺大小混淆
並不那麼明顯，除非你在擺設現場，或者在一幀有觀眾在場的照片中看見該作
品才能察覺。澳洲雕塑家榮‧穆克的塑像不是放大（**3.25**），就是更常出現從
實物大小縮小。我們非常習慣比實物稍大的雕塑——我們的公園和公共空間，
充斥著立在基座上的將軍和政治家——但稍微縮小的塑像，尤其假如它們有著
逼真的頭髮和皮膚紋路，則便會透著教人毛骨悚然的不安感，例如精靈或仙子
的蠟像。改變大小或比例能增加藝術作品謎般的特質。

超現實主義：法國1924-39

超現實主義（Surrealism）比達達（見頁70）更積極。1924年詩人布萊頓（1896-1966）
在巴黎所創，成立目的在「把先前夢與現實之間的矛盾狀況轉化為一絕對的現實，
一種超現實。」法國詩人杜卡斯（1846-70）自號為洛特雷阿蒙，把超現實主義者對
「不和諧的熱愛」總結為：「美得像一架縫紉機和一把雨傘在解剖台上不期而遇」。
主要的藝術家包括基里訶（1888-1978）、曼‧雷（1890-1977）、恩斯特（1891-
1976）、米羅（1893-1983）、馬格利特（1898-1967）和達利（1904-89）。

理想比例

是否真有所謂的理想比例？對古希臘和文藝復興時期的藝術家來說，探索完美比例就像尋找聖杯一般。比例與比率有關，當我們放大（擴大）或者縮小（縮減）一個圖像時，雖然改變了它的長寬高尺寸，卻保留寬和高之間的比率。**黃金比例**或說中庸之道，是一種看起來具有神奇特質的比例，並且，據某些人說，是一種自有的普遍之美。假如一條直線被分成兩截，較短部分與較長部分之比等於較長者與整體長度（短者與長者的總和）之比，那麼它就符合黃金比例。就像 π，它無法以除盡之數表達，大約是0.618。此數也可藉由把費波那契數列中較大的數字除以相鄰數字（前後項相除）而得。

一個長短邊之比符合此數值的長方形，便叫做**黃金分割**（**10.21**）。你可以用一把尺和圓規來建構黃金分割；畫一個方形，延展其底線，把底邊均分成兩半，再將圓規的針尖置於此均分點上。把圓規的鉛筆尖對準右上角，畫一條延伸到底線的弧形。從方形左邊角落至此點弧線落點的長度，便形成黃金分割裡較長的邊。就算你把方形從黃金分割裡除去，剩餘的形狀依然是黃金分割。第二次分割後所留下的正方形稱作**磬折形**。把一個黃金分割重複再劃分，就會得出一個倒長方形和一個磬折形，形成一個在鸚鵡螺上可見到的旋轉蝸線。

古希臘人很了解黃金分割。在 **2**〈**形狀**〉中，我們看見波利克里托斯如何利用頭的高度為測量基準，來取得理想的身形，也就是說，一個人的高度該等於張開手臂的長度，若置於一個方形內，鼠蹊部會位於正中央。再以肚臍為中心點畫出一個手腳都觸及圓周的圓，我們便能得出包括多弗羅斯等人和達文西在其已成經典的「維特魯威人」中所使用的規範（**10.25**）。頭到肚臍的比例和肚臍到腳的比例，形成另一個黃金分割。同樣的規範也用於臉部比例雕刻上。

帕契歐里（1445?-1554?）在1509年寫了一本叫《分割比例》的書，由他的朋友達文西繪製插圖，後者在其中賦予此比例系統超自然的色彩。許多藝術家都學過「三分法則」。假如我們把畫面的橫向和直向都分成三等分，擺放重要元素的最佳位置便是這些線的交叉處（**10.23**）。0.618的黃金比例大約等於三分之二（0.666），因此「三分法」也可算奠基於黃金分割之上（**10.26**）。

10.21 黃金分割圖表。

直線一分為二，短邊與長邊之比等於長邊與總長之比者，便是黃金比例，若以數字表示，則為0.618。而一個擁有此高寬比的長方形也是黃金分割。把方形拿走可創造新的黃金分割。

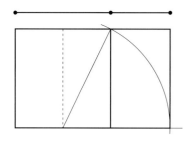
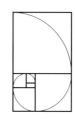

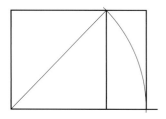

10.22 理想比例，平方根圖表。

一個平方根矩形表示其高與寬之比為1比2的平方根，若寫成數字即為1:1.414。此比例擁有實用的特性，可無限再劃分為較小的平方根矩形，也是DIN（德國工業標準）紙張尺寸的計量基礎。

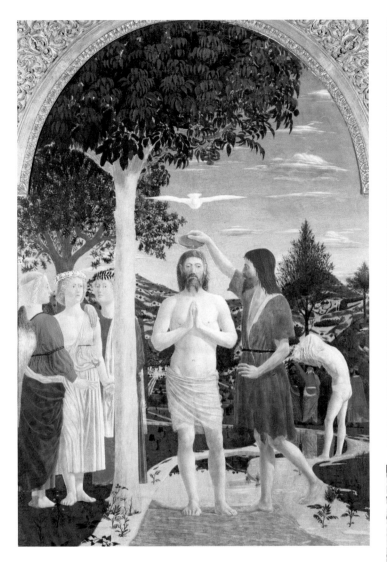

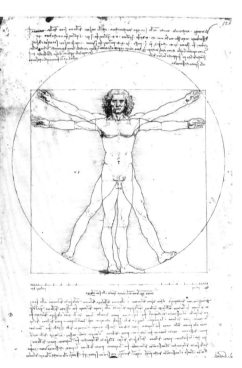

10.23 弗朗西斯卡，《基督領洗》，約1445，蛋彩，畫板，66×45吋（1.68×1.16公尺）英國國家藝廊，倫敦。

此處的許多元素都按照三分法則排列：鴿子（聖神）是從頂部算下來的三分之一；樹和洗者約翰則位在橫向的三分點上。

10.24（右上）約瑟夫·穆勒·布魯克曼，《貝多芬》，1955，海報，平版印刷，50×35吋（127×88.9公分）。

在這張簡樸的海報上，所有元素都依照算術和幾何排列。這些線條不連續的圓中心，位在主文字區塊的左上邊緣。圓的中心，也與海報之平方根矩形內的方形底邊對齊，位於第一圈內的一個方形圈住文字。四十五度角的再劃分定義出弧形板塊，而每一板塊都是較靠近中心者的兩倍寬。

10.25（右）達文西，《維特魯威人》，1485-90，鋼筆和墨水，13×9吋（34.3×24.5公分），學院美術館，威尼斯。

達文西的經典肖像，探討人類身體的黃金分割：人形是方形的高度，在鼠蹊部均分為二；肚臍是一圓的中心，手和腳都觸及該圓的圓周，該圓同時也按黃金分割劃分人形。

波利克里托斯和維特魯威的規範以及黃金分割的概念，引發了其他與**模組**有關的概念。第一個模組是一塊磚，一個具規格化形狀和尺寸，且易於操作的基礎性原料。大部分的現代建築物，都仰賴建基於規格化之預製組件的模組建構技巧。根據費波那契數列和黃金分割，現代主義建築師柯比意建構了一套稱為模距的測量系統（**2.39**）。

另一廣為流傳的比例系統稱為**2平方根**，因為假如一個長方形的短邊為1，長邊就是2的平方根（**10.22, 10.24**）。義大利建築師帕拉底歐率先使用此系統，以數字表示，此比為1：1.414，具實用特質，能被無限地再分為較小的平方根長方形。要證明平方根原理，得先畫一個正方形，延伸底線。把圓規的針尖放在左下角，而鉛筆的筆尖放在右上角，然後畫一向下延伸至底線的弧形。左下角到此點的的連線形成長方形的長邊。

2平方根長方形（**10.22**）是除了美國和加拿大之外，通用於全世界的DIN紙張計量系統的基礎。一張A0的紙面積是一平方公尺。一分為二或者對折，變成了一張A1大小的紙，與A0有著相同的比例，面積卻只有一半大。再切半我們便得出A2大小，以此類推。此方法能減少浪費，而且因為是按平方根模組買來的，所以由紙所做成的書、雜誌和海報也都採用這些比例。

3平方根長方形的建構原理與2平方根類似，除了起始點是一個平方根長方形而非正方形。一個平方根長方形能用來建構一個正六邊形、蜂巢或雪花的形狀。同樣地，4平方根和5平方根長方形也以之前的根矩形為起始點來建構。

5平方根長方形是每一端都附有一個黃金分割的正方形，這些端點可以讓我們據之畫出一個正圓。在藝術和建築裡可常見此結構——例如在瑪薩奇奧的《獻金》（**5.15**）和雅典帕得嫩神殿的正面（**10.27**）。建立於整數上的比例系統包括日本的榻榻米，以用於測量和替房間、屏風及卷軸定比例的模組化地板墊來命名。這只是一個成雙的正方形（**10.28**），比例1:2，且可以在兩個直角處彼此相鄰排列，而形成不同的圖案。據說根矩形極具變化性，因為它們可以一個加一個地擴增，或者再分割成不同的組合，以創造具視覺快感的形狀和位置，供我們在構圖時排列元素——例如藉由畫對角線，和在它們與其他線交叉處畫平行或垂直線。到底是先存在這些幾何關係，因其比例生而美麗，藝術家不得不把元素放入它們本有的正確位置呢？又或者它們是嚴格遵守規範的結果，刻意地被那樣排列，而我們也因如此習慣在生活周遭看見黃金分割，所以產生共鳴？何者為真，我們永遠不得而知。

10.26 班·尼可森，《白色信念》，1935，浮雕，油彩，木材，40×65 1/2吋（101.6×166.4公分），泰德美術館，倫敦。

尼可森的這具浮雕，是按黃金分割定比例的。儘管被視為現代主義者，冰冷而機械，但事實上，這件作品卻是以一塊桃花心木的桌面雕刻而成。鑿痕明顯，從左邊徒手畫的圓，可以看出藝術家的手藝。

10.27 帕得嫩神殿，雅典，西元前447-438。

帕得嫩神殿的正面就是一個黃金分割矩形。一個倒的矩形形成楣梁、橫飾帶和山形牆的高度和。磬折形則分別定義出圓柱和山形牆的高度。

10.28（上）派普，榻榻米，2007，手畫圖表。

榻榻米是一種日本比例系統，以同名的草墊為基準，傳統上為 35 1/2×71吋（90.17×180.34公分），長是寬的兩倍，因此由兩個正方形組成。

練習題

1. 一名藝術家的袖珍書：藉由摺疊和裁切，你可以用一張紙製作出一本八頁的「書」。從所附的圖表中規劃你的版面設計，然後一版印個幾份。主題可以是你的設計、靈感或一個事件。運用大小的概念，可能是放大或者裁切。簽名並標出版本編號。

2. 超現實相片蒙太奇：把一個相較之下大得過分的物件——好比一隻巨大的小貓咪——與日常生活場景並置。物件應該是大、清晰、鮮豔且充滿對比的。背影應該佔滿大部分的畫面。把物件放入背景中，但背景中的某些特點必須與之重疊，不然它會顯得近而非大。另外，做一個物件在其中遠比周遭物小的蒙太奇。

3. 方形與矩形：畫一個正方形，再接著畫一系列不同比例的長方形：黃金分割、2平方根、3平方根、4平方根、5平方根和榻榻米，別標示出來。在長方形周圍畫上一個別致的畫框，而長方形裡或許也畫上一個簡單的動機，以使它們看起來像是微型畫。製作一份問卷，請你的朋友根據他們覺得最具審美快感者來替這些形狀排名。黃金分割的效果如何？

11 | 對比和強調

「我所謂的『抽象』，是指某個藉由對比、同時可塑如心靈，並且能以嶄新的概念和陌生的元素滲透入畫面，與觀者眼睛之種種自發地靈動起來的事物。」

——馬克·夏卡爾

波希，《人間樂園》（細部），約1505年，三聯畫，右側畫板（地獄），86 5/8×38 1/4吋（220×97公分），普拉多美術館，馬德里。

波希最著名的畫作，是一幅大型、共有三部分的祭壇畫，稱為三聯畫；四分之一的畫位於其外邊的門上。此處是三畫中的右翼，描繪地獄裡可怕的刑罰，我們在此細部圖裡所見的地獄是個黑暗卻烈焰高張的地方，專門用來懲處那些濫用樂器或其他器具的人，以及一般定義的罪人。風笛之下的那張臉，便是波希本人。

導言

在複雜的構圖裡，元素會狂吼或者低語地要求被注意。任何想吸引觀者的藝術家或者設計師，都必須使用一系列技巧來分辨所有互別苗頭之元素的相對重要性。大部分藝術家努力製造一個特殊的要點，並且想傳達一個主題、訊息或故事給觀者。在此我們將討論如何藉由創造一個強調點、**焦點**或說主導元素，可能附帶著稱之為**強化**的次要強調點，來達到上述目的。既強調了一個主要的概念或特點，其他的元素就成了次要卻具支持作用的存在（**11.1-11.6**）。

當然，你可以走直爽露骨路線，把主題放中央最顯眼的位置，周圍環繞以閃爍的霓虹箭頭——不啻刺激消費之廣告類型的電視廣告。然而，當一個「隱藏的說客」，並且讓觀者能享受點追尋意義的樂趣通常會更有效果。你的路標得顯得難以捉摸，卻真的有必要出現在那兒，而且真的有必要是可了解的。

我們已經見識過該如何控制路線，以引導觀者的視線進入，並繞著一幅畫走——利用明線和暗線——而我們也大致了解，可以運用明暗和色彩的對比來創造強調。現在，我們希望能引導觀者看向構圖的中心——焦點——然後繼續欣賞它的相關脈絡和次要情節。在音樂裡，我們可以藉由鐃鈸撞擊聲帶出漸強效果；在文章中，我們使用**粗體字**標明重要的字句；在戲院，我們把聚光燈照在主角身上，關掉其他的燈。在攝影裡，焦點是物件必須放置在該處、並形成一清晰影像的點。對比，就存在於清晰和模糊之間。在架上藝術和平面設計裡，我們藉由讓一元素成為焦點而賦予它主導的地位。

為達此目的，我們可運用排列、大小、線條方向，和明暗、肌理與色彩間的差異，外加其他的手段，像是孤立和分隔。從無法成功建立焦點的藝術家身上我們可以發現，其構圖中的所有元素都同等重要。事實上，此點或許是藝術家故意的：刻意失焦，會讓整個構圖成為一個焦點。但也可能是藝術家一時疏忽，因為藝術家創造太多同樣的強調點，反而混淆了觀者。能為一幅畫帶來連貫性並讓其擁有存在理由的，是畫中真正重

要與次要部分之間的對比。

藝術家所面對的挑戰有：第一，給予每一元素適當的強調度；第二，按設計構想置入這些元素，如此它們便不會攪亂圖像的整體統一性、和諧與韻律。這是一種平衡動作，非**9**〈**平衡**〉裡概述的原理所能盡括。我們到目前為止學習的所有法則都必須實際操作：一個重要的區塊，或許可用明暗對比加以強調，再不，利用其眼花撩亂的肌理或醒目的形狀或就只是其大小或體積也行。

過去，圖像是罕見稀少的，除非你很有錢，否則你唯一可看見畫的地方是教堂，畫在那裡是為了教化和使你產生敬畏之情而存在。今天的我們被明亮、鮮豔的圖像——廣告看板、雜誌、電視和網路——轟炸，而且幾乎全部是利用藝術的語言叫我們買東西或安分守己，或者是豐富我們的視覺環境，像是公共藝術所為。所有的圖像都爭相要我們注意它們，因此不僅需要醒目、比別人突出，而且所傳遞的訊息還得是一看就清楚，殆無疑義的。

11.2 維梅爾，《女主人與女僕》，約1667-68，油彩，油畫布，35 1/2×31吋（90.2×78.7公分）。弗列克美術圖書館，紐約。

儘管女主人因其亮調子的服裝而佔主導地位，但觀者的視線卻被導向那封神秘的信件。注意由閃爍微光的珍珠項鍊和桌上晶瑩的杯子和銀器所形成的亮面，因深色的背景而更顯突出。

11.3 小本經營工作室，洛格潮浪樂團音樂會海報，2005，絲網印刷，25×19吋（63.5×48.3公分）。

加州奧克蘭的傑森·穆恩，為洛格潮浪樂團設計了這張公演海報，他以一輪偏離中央、代表標題裡的O的太陽破壞對稱，太陽與背景的互補色也形成最大衝擊。

11.4 德拉克瓦，《珍·格雷夫人的
處決》，1833，油彩，油畫布，
96×117吋（2.46×2.97公尺），
英國國家藝廊，倫敦。

焦點是個身穿白衣的悲慘女性。
珍·格雷夫人當了九天的英格蘭女
皇，不過她的支持者被天主教的瑪
麗一世軍隊擊敗，因而遭斬首。

到了氣氛較為平靜的藝廊，步伐也稍微悠緩些，不過即使在這裡，圖像還是爭
相競豔，而且每一幅畫中的元素也都索求我們的注意。當然，主題本身可能
夠吸引人，但我們被粗俗或者以前是禁忌之主題驚嚇或冒犯的能力，卻也因此
磨損，因為我們早已習慣委拉斯蓋茲（1599-1660）和馬內（**8.18**）有傷風化
的裸體、杜象的「現成品」、法蘭西斯·培根（1909-92）和傑克森·波洛克
（**11.23**）的表現主義，以及更近期的，像是英倫搖滾的叛逆獨行俠翠西·艾敏
（1963- ）「未整理的床」和達米恩·赫斯特的「切開的牛」等作品。

藝術家該如何抓住觀者的視線，引入畫面中，並在觀者進一步探索時不讓趣味流
失？答案就是建立一個焦點。在寫實主義者的作品中，焦點幾乎無例外地就是素
描或畫作的主題——例如耶穌誕生圖裡的聖嬰，或者是敘事畫裡沉淪的英雄。另
一方面，在抽象或不規則的圖畫裡，焦點能增添趣味，避免我們的眼睛無目的地
繞著圖像漫遊。如我們在 **8**〈**整體性與和諧感**〉中所說，我們的腦子渴望有變化
的重複，而對比正能提供此種刺激。儘管色域繪畫能喚起人靈性的快感，但就連
紐曼也覺得非加上一對比的條紋或「拉鍊」不可，以把我們帶回人間。

如同音樂，一個提早出現的單一漸強音調會使我們想要更多，藝術家也喜歡加
添次要焦點，稱為特點，來平衡主要的重點，並提供變化。不過我們在建立特
點層次時需小心，強調的元素一旦過多，整體構圖就會開始失去連貫性，甚至
可能顯得紊亂。然而，有時候我們的安逸需要被顛覆，而且所有曾經理解並賞
識的規則也理所當然地等著被打破。一個表面上平庸的圖像或者花枝招展如喧

鬧市集者，可以被當成蓄意設計的反話來解讀——一種對我們已建立之和諧與品味觀點的批判。

尤其是平面設計師，不斷地在視覺語言上推陳出新好博得注意。例如後現代主義，以其戲謔版詮釋的「無品味」華麗過去，從嚴峻樸素的現代主義手中奪下寶座。而龐克是盛大的體育館搖滾的反動。藝術和設計的潮流根據時代的精神而變動，但是，藝術與潮流卻鮮少跟隨流行；它們走在流行之前。藝術家和設計師是先驅，創造穿越未知疆域的路徑，其他媒體的專家則會尾隨。

11.5 維克托·柏金，《夜裡的辦公室》，1985。三塊畫板，混合媒材，72×96吋（182.8×243.8公分）。約翰·韋伯畫廊，紐約。

概念藝術家柏金，把愛德華·霍普畫中的一位1940年代的女職員（和其攝影形式的再創造），與一塊只有色彩和象形圖的單調區域——用以檢視其偷窺狂目光和想像之反應——做對比。

11.6 高爾基，《抽象》，1936，油彩，油畫布，鋪在梅森奈特纖維板上，43 1/3×35吋（109.5×89公分）。私人收藏。

高爾基的抽象畫受塞尚、畢卡索和米羅的影響。此處，生物形態的形狀與背景中主要是直線的其他形狀相對比，並以白色區塊形成特色。

明暗和色彩所形成的對比

如果考試卷上的考題要我們「比較和對照」兩個文學事件或作品，就表示要我們分析它們的異同。在繪畫和攝影裡，「對比」一詞則用以表示明暗（**11.7**）的差異。例如一張高反差的照片，是指只有黑色和白色，亮面或暗面裡沒有灰色和細節（細部描繪）。假如你瞇起眼看一幅畫或一幀照片，你將只能看見明暗度的模式——不同明暗度的朦朧區塊。假如你仔細注意一個被灰或黑色襯托的淺色色塊，或一個被較淺色調或白色襯托的黑色區域，便是在觀看對比，以及圖像被強調的部分。

攝影師以相機記錄所有的視覺資訊，之後再於暗房或電腦上創造對比。然而藝術家卻得在繪畫時創造對比，畫圖，並選擇性地編輯他們雙眼所見，比如，在一幅肖像畫中強調某些特色，並忽略多餘的細節（**11.8**）。

11.7 根茲巴羅，《威廉．哈雷特夫婦》，1785年，油彩，油畫布，93×70 1/2吋（236.2×179.1公分），英國國家藝廊，倫敦。

輕盈、羽毛般的筆觸，是根茲巴羅晚期的典型風格。天空、洋裝和狗，與男士服裝及他們正進入之樹林的深沉暗色調形成強烈對比。

11.8 大衛．唐頓，《小小黑洋裝》，為布萊頓博物館和藝廊展覽所設計的海報，2007，平版印刷（黑和銀色油墨），30×20吋（76.2×50.8公分）。

英國服裝畫家大衛．唐頓，以一幅超級名模艾琳．奧康納的高反差極簡風格圖，做為此展覽海報的插圖。注意看手臂和頸子的暗線，以及被小小黑色洋裝襯托出的手的負面空間。人體所朝的方向和視線都與文字形成平衡。

11.9 卡普爾,《彷彿為了慶祝,我發現一座紅花盛放的山》,1981,圖畫,木材和混合媒材,37 3/4×30×63吋(96×76.2×160公分),泰德美術館,倫敦。

卡普爾以純粹、鮮豔的粉狀顏料覆蓋這些形狀,某些顏料還潑濺在藝廊的地板上。儘管黃色形狀是最小的,但它的孤立狀態使它成為焦點。

11.10(下)漢斯・霍夫曼,《龐貝城》,1959年,油彩,油畫布,84×52吋(2.14×1.32公尺),泰德美術館,倫敦。

將色彩鮮豔之長方形並置,是霍夫曼晚期畫作的特色。由於在人類視覺中,暖色調會自動跳出,冷色調則漸顯模糊,因而創造出空間。霍夫曼稱此一效果為「拉鋸」。

藝術家對室外光和室內光的差異非常著迷。一般來說,強烈、直接的日光比漫射的室內光更能表現對比,不過陰霾的天候可以柔和室外的對比,而刺眼的人工燈光則能營造室內強大的陰影和強光效果。例如,把一個素材放在窗邊,便能在一個圖像裡同時表現室內和室外光線,強調對比的明暗,並製造戲劇化的視覺可能。

在肖像畫或單純的靜物畫中,畫的主題通常是自明的,而且焦點不是坐著的人的臉,就是那碗水果。在更講究的構圖中,焦點可能不會馬上被看出,或藝術家可能希望把觀者的注意力先拉到圖像的其他部分——像是坐者的手,或者其他某個具象徵意義的物體上(11.2)。改變明暗度是藝術家建立焦點的第一個選擇——在顏色較深的布上的白色雙手,在昏暗中閃耀發光的亮白色衣服,陰沉天空下的一隻白鴿,等等。

色彩對比是創造強調的最有效方式之一(11.9)。某些色彩——比如鮮豔的紅色和橘色——幾乎要從畫面中跳出來(11.10),因此,在廣闊景色中,微小人影上的一個小紅點就能抓住觀者目光。元素可以藉由位置、形狀、大小或孤立狀態而被強調,但色彩與/或明暗的對比效果卻強過所有這其他因素。

將元素的任何其他形式並置也能創造出對比,正如我們在第一部分討論過的:以大小、形狀和肌理來形成對比。

孤立

獨立不群的個體永遠都需要我們的注意，而製造強調效果最簡單的方式之一，便是使一個元素脫離所有其他元素；不論是實際上的分開，還是象徵意義上的與眾不同都可以（11.11）。

在依排列所形成的對比之中（見頁236-37），因**孤立**而生的強調是一種特殊狀況，而分離元素的一個有效方式，便是將它置放於一個空的空間裡。一個以純白襯底、無陰影的剪紙形狀，便是把物體從它的背景脈絡中離析出來（11.12）。因為沒有任何會分散注意力的東西，所以我們只能凝視該物體，不論它是個人像、一朵花或一件家具。現成的圖像通常和附有「剪貼路徑」的照片一起銷售，Photoshop可去掉無關緊要的背景細節，然後圖像便能天衣無縫地置放在其他現成的背景上。設計師很快便掌握剪貼的各種視覺可能，並開始充分發揮它們天生的特質，所以我們也漸漸習慣看見這樣的物體漂浮在虛無中。假如認為白色的背景太過嚴肅，不妨將物體放在黑色或中性色的背景上，或者在一種平塗的色彩中，倘若你希望物體突出，或許可選冷色，若你想創造淺近、更具親密感的空間，就選暖色。

孤立和異化可以是繪畫的主題。就算在人群中，我們也可能感到寂寞，而藝術

11.11 桃樂絲‧蘭格，《白天使領救濟食物隊伍》，舊金山，1933，相片，加州奧克蘭美術館，桃樂絲‧蘭格收藏。

這張動人的照片顯示，就算在人群中我們也可能是孤獨的。在大蕭條時期，藝術家和攝影師接下各種贊助方案，以記錄農場工人和都市窮人的困境。

11.12 克莉絲汀娜‧尤瑞，《羽毛球》，2000年，油彩，畫布，18 7/8 × 13 3/4吋（48 × 35公分），藝術家提供。

像剪紙一樣地把這朵罌粟花去背，置放在純白、無特色的背景上，尤瑞強化其原本已夠鮮豔的色彩，並讓我們的注意力聚焦在它的形狀上。

11.13 安德魯‧魏斯，《克莉絲汀娜的世界》，1948，蛋彩，上了底料的畫板，32 1/4×47 3/4吋（81.9×121.3公分）。現代美術館，紐約。購買。

孤立是這幅畫的主題。克莉絲汀娜是魏斯住在緬因州時的鄰居，他很仰慕這位聰明女子，她因為幼年的疾病而不良於行，卻「熱愛置身於原野中的感覺」。

家喜歡表現孤獨的情感，無論是一個正與惡劣環境搏鬥的人類，或是某個雖千萬人吾往矣的英勇平凡人（**11.13**），這類具象徵性的主題，可以因在大小和色彩組合選擇上的謹慎排列而支撐起來。

當有許多元素要排列時，便可藉由將主要元素與其他元素分離而形成強調——像是把它放到畫面的一邊，其他元素放在相對的另一邊。無論如何，在這些情況中，保持平衡是很重要的。我們需要把焦點和被隔離的元素綁在一起，而其視覺重量必須足以和其他群組平衡（**11.14**）。我們可以把孤立元素附近的空間、與其他元素的明暗比較、相對的色彩等等也納入考量，假如需要，或許可加入統一的特點，同時請記得視線的影響力。一個被隔開的人物若太靠近畫框邊緣，將會把視線引到畫面外。倘使人物是回看著畫面中心，或假如一個形狀具有離開邊緣之動作和方向的傾向，那麼整體畫面將取得平衡與統一。

你的主題可能需要一個佔主導地位的焦點，不過請千萬克制，別做得過火。如果觀者能在沒有太多幫助的情況下自行發現你作品的要點，那麼構圖就太成功了。目標必須永遠擺在創造一個統一、平衡、和諧且焦點是設計之必要部分的藝術作品。

11.14（下）米羅，《畫作》，1933，油彩，畫布，68×77吋（174×196.2公分）。現代美術館，紐約。諮詢會惠贈（交換而得）。

紅和白色元素把觀者視線引入構圖中——紅，因其孤立；白，因其對比。這一切與左側的白色輪廓線達成平衡。

布局

孤立一個元素意味著讓它脫離其他元素,並因此創造出一個焦點。強調也能藉由布局達成,最明顯的例子便是把你的主題放在畫面的正中央（**11.16**）。除非別的地方還有一個更強烈的強調,否則我們的眼睛會自然被引向畫面或者素描的中央,因此把主題放在那兒,或許同時隔離其他元素,就會抓住觀者的注意力（**11.15**）。

在中世紀藝術中,主題不只放置在中央,還通常比其他次要角色大,以增強它的優越性。儘管我們受過較多訓練的眼睛已不需要如此多的線索,但眼神的方向確實能幫助觀者。每個人都在看誰?眼神的方向,創造幾乎和伸出的手指一樣強烈的暗線（**11.17**）。還有其他的引導線——明線與暗線皆可——能引導我們的眼睛看向畫面的焦點（**11.18**）。例如透視線,就會讓我們的眼睛看向畫面中一個位在會阻礙我們前進到消失點之處的元素。假如所有的暗線從圖像邊緣朝中央點延伸,我們就稱之為**輻射狀設計**。就像在看一個標靶或大教堂的玫瑰花窗（**9.31**）一樣,我們的眼睛,無論在何處徘徊,都會被拉回到中央。

我們喜歡對稱的傾向,也常促使我們把構圖中的主導位置設計在正中央。第二個最好的布局,則在我們的眼睛能找出黃金分割或黃金分割率的地方。假如我

們利用橫直線把畫面劃分成三等分，這些線的交叉點，就是放置重要元素的合適位置（見頁222-25）。

當然，一般來說，布局由主題和藝術家或攝影師眼前所看見之物體的自然排列決定。儘管藝術家可以重新排列靜物畫中的人物或物品，但視角的選擇還是關鍵。除非藝術家為了譏諷的效果，而讓一個人物或物件完全朝前地正對著真正的相機或是人眼，我們會比較喜歡自然和寫實的場景。我們也易於偏愛非對稱的設計——鮮明生動、互相連接的形狀和空間，能讓我們探索和找出可供對照和比較的有趣並置。擺在中央的強調方式，會限制移動的可能；另一方面，已經改變方向並有多種隱含路徑的分散式排列，則能製造可抓住我們注意力並延長我們觀賞樂趣的動態構圖。

藝術家可藉由一些方法來調整布局和元素的相對位置，以維持統一與和諧，兼引入變化和強調。我們可以運用我們的思考力、直覺和幽默感來靈活操作這些元素和原理，同時牢記我們為何要創造此獨特的畫或圖。假如作品美麗，或者至少能引發思考，表達生動感人的內涵，並且帶給觀眾樂趣，我們就能認為，所有元素與原理都已成功地攜手合作。

沒有焦點

假如你無法在一幅畫或圖中找到明顯的注意焦點，那麼整幅圖畫便成為焦點。屬於這範疇的圖有兩種：大且繽紛熱鬧的景象，有很多進行中的活動，卻無任何具**主導性**的焦點者（**11.19、11.20、11.22**），以及不規則的畫或雕塑，其組成構圖的元素是如此地從屬於整體，因而消融於無形，失去個別性（**11.21**）。發展到極致，這兩種形式反較接近於裝飾空間和圖案，但依然可視為藝術作品。

在整個藝術史中，不乏多重焦點的例子，從中國的卷軸到百衲被、馬賽克、繡帷和全景圖。大幅的畫作，像波希（見頁226）的可怕幻想，包含如此多的情節，以致我們無法找出一個主導的焦點。二十世紀，洛利的群眾場面描繪在嚴酷工業景象裡為工作奔走的渺小人們（**10.12**）。小孩子很喜歡馬汀‧韓福德的《華多在哪裡？》（英國版的是《威利在哪裡？》），其高度精細的畫面中有一焦點——華多本身——不過樂趣就存在於尋找他的過程中。在雕塑中，我們有安東尼‧葛姆雷和他的雕塑《不列顛群島領地》，四萬個目不轉睛、具生物形態的黏土塑像從建築的空間內溢出，傾流成海（**8.2**）。在攝影中，我們對安德雷‧吉爾斯基（1955-）鏡頭下的巨大辦公室感到驚奇，在那些辦公室裡，人類袖珍卑微如螞蟻。

藝術家或許也會重複同一動機許多次。安迪‧沃荷在他的絲網印刷作品《紅色貓王》（**8.3**）裡使用直線網格，一如達米恩‧赫斯特在其系列色點作品中所做（**3.30**）。圖案或許沒那麼明顯，或許採取形狀和肌理隨機分布的形式，以致畫布上無一空白。

一面完全空白的畫布也沒有焦點，不過，一個最小的符號便能將注意力拉向其自身。馬列維奇的《白上之白》確實有一焦點，即使它很難辨識。整張畫布都塗上相同的佛青色，如法國概念藝術家伊芙‧克萊茵的單色畫，讓色彩——他取得專利的IKB（國際克萊茵藍）——成為焦點。藍象徵著無限的空間，從形式裡解放。「我信奉純粹色彩，」克萊茵說：「它已經被藝術裡卑劣的線條和其表現與描繪狡猾地侵犯與佔領。」

克萊茵是位行動畫家，一如傑克森‧波洛克，後者在1947年徹底改革繪畫，直接把顏料傾倒或滴在置於地板的畫布上（**11.23**）。波洛克讓他無意識的心智主宰結果，他在傳統的畫筆上綁上棍子，並像美國印地安人畫沙畫般地，「繞著圈」畫。垂直地滴顏料讓他比站在畫架前更能掌握顏料的落點，而且，他每幅作品的構圖彼此間的差異也很明顯。當它們被放在一面牆上時，佔滿畫布表面之滿版圖案的複雜難解，將創造一種吞沒觀者的強大能量感；至於觀者，波洛克則要求他們放下理性的控制，並且用心感應他作品中體現的姿態與動作。

11.20（上）理查‧戴德，《妖精費樂的神技》，1855-64，油彩，畫布，21 1/4×15 1/2吋（54×39.4公分），泰德美術館，倫敦。

戴德在貝斯藍精神病院畫下此畫，他在謀殺自己的父親後被送往該地。極細緻描繪的細節，沒有焦點，改變大小和畫作的尺寸，在在提供一種後來的超現實主義才有的怪誕感。

11.21 蓋瑞‧休姆，《水彩》，1999，鋁板上的家庭掛畫，支撐物12×9 1/2吋（30.3×24.2公分），泰德美術館，倫敦。泰德美術館的友人惠贈，2000。

休姆描摹多重重疊的裸體輪廓線——裸體取自雜誌照片——以家用亮光漆創造出裝飾空間。臉、胸、手臂和不完整的手看起來不屬於任何一特定的軀體，從而賦予畫作一種與其光鮮外表相抵觸的不確定感。

波洛克的行動繪畫是事件——繪畫的過程——的記錄，受即興爵士的啟發而產生。他也受到印象派畫家的影響，尤其是莫內晚期的作品，在後者的作品中，彩色表層的豐富性接替主題被表現出來。馬克‧羅斯克（**2.24**）也受莫內和現代音樂影響，他的色域繪畫是柔軟的彩色雲狀物，經常一個疊在另一個的頂端。他們填滿畫布，幾乎滿到邊緣，就像波洛克的畫，故意要人近看，好讓它們佔滿視域，然後淹沒觀者。它們直接衝擊著感官，而且某些人說，他們站在羅斯克畫前的感覺猶如站在大教堂裡。

就如波洛克，羅斯克以「自動的」畫圖做實驗，這是超現實主義畫家發展出的一種技巧，以對無意識的心智進行探索。他會製造一些無意義的塗鴉，然後在整個畫面上塗滿淡淡暈染出的彩色背景。到了1949年，色彩變成主角，他直接在畫布上畫出他的想法，目的在消除「存在於畫家與想法，以及在想法與觀者之間的所有障礙」。就像波洛克的畫，羅斯克的作品不描繪二手經驗，而是畫作本身的經驗。「從熟悉裡解放，」他說：「先驗經驗成為可能……畫必須是神奇的……一種天啟，一種對永遠熟知之需求的意外、空前的解答。」

行動畫家和色域藝術家為極簡主義和概念藝術鋪路。極簡主義藝術家像是艾德‧萊茵哈特（1913-67），運用明暗度非常相近的色彩，導致任何形狀都幾乎看不見，而且從1955年開始，幾乎只畫接近黑色的作品。

1960年代，極簡主義的一個稱為歐普藝術的分支引發藝術界大地震。主要的藝術家有雷黎（**12.9**）和瓦沙雷利（**9.33**）。Op是optical（光學的）的縮寫，其

11.22（上）馬修‧艾波頓、艾力克斯‧貝特勒和詹姆斯‧葛雷姆為「世代：皇家藝術學院2006夏季展」做的海報設計，2006，海報，平版印刷，25 5/8×16 1/2吋（65×42公分）。

這張海報是倫敦皇家藝術學院夏季畢業展宣傳活動的一部分。中央的動機奠基於日本的織品設計，是一個曼陀羅，遠看為一個密集的全面式圖案，近看則顯露細緻的點狀路徑和連結。

11.23 波洛克，《二十三號》，1948，瓷漆，上了底料的紙，22 5/8×30 7/8吋（57.5×78.4公分）。泰德美術館，倫敦。

波洛克把黑色和白色的瓷漆涓滴在畫紙表面，以創造出一個全面式圖案。黑色液體滲入白色背景中，形成灰色，讓纖細的白線富韻律感地交織其上。

11.24 保羅・布朗，《李奧納多之後的洪氾》，1995。Iris彩色噴繪機列印，19 5/8×19 5/8吋（50×50公分），版權屬於保羅・布朗，1995。

布朗用電腦做出的作品，帶領我們的眼睛穿越一個無盡頭的歐普藝術迷宮，展開旅程。第一眼看，這是個灰色的滿版圖案，靠近些觀察，則顯現一個蛇群蠕動的複雜蛇窩（5.3）。

圖像都是能喚起運動和三度空間感的光學幻覺。這些幾何陣列和波浪線條式的圖案，會對我們的視覺生理產生直接衝擊，製造讓我們覺得狂喜的波動和撩人視效（11.24）。它們在我們的眼前移動。行動和歐普藝術或許缺乏焦點，但它們卻確實擁有我們將在下一章探究的東西——韻律。

練習題

1. **觀點：** 在事件發生時，以電影或漫畫書裡所用的的不同視角作畫，或者拍攝下來，例如某個正在喝酒的人。可以是能顯示全景的廣角鏡、能交代相關活動的定場鏡頭、拉背鏡頭、從上往下拍的升降鏡頭、一個最貼近的特寫，或是主題對象的觀點。哪一種鏡頭能最精彩地交代故事？哪一種又會說得語焉不詳？

2. **孤立：** 選一個擁有有趣外形的主題——一朵花、貝殼或其他的自然物——把它放在白色背景上。把此物的某一部分放大地畫出來，強調其立體的形式。結果應該是半抽象的，但卻仍可辨認。

3. **沒有焦點：** 找一個在無意識中創造出的圖像，像是隨手塗鴉。在影印機上放大，並且如果可能，把它變成一個鏡像。然後在一大張的灰色紙上忠實地以藍色或棕色顏料勾勒出輪廓或複製出來。製作時請顛倒圖像，以免你忍不住整理它。最後以白色顏料概略畫出白色區域，侵蝕「負面」區域。目的是在避免形成焦點。

12 律動

「繪畫有六要：第一是精神，第二是韻律，第三是思想，第四是景色，第五是筆觸，最後是墨水。」

——荊浩

克利，《牧歌》，1927，蛋彩，畫布和木材，27 1/4×20 5/8吋（69.3×52.4公分）。現代美術館，紐約，艾碧·奧爾德里奇·洛克斐勒基金會和交換而得。

克利是個受過專業訓練的音樂家，而且把他的知識轉換成具分割、重複和特點等的圖形標記。

導言

音樂的節奏，是由強調和音值組合而成的一種模式。若在詩裡，則是藉由長短音節所創造出的一連串好聽的聲音。從拉丁美洲的舞蹈和鐵匠的鎚頭，我們可感知心跳的節奏。一個樂團裡負責節奏的樂器組——鼓和低音樂器——以能形成一骨架（其他樂器在此骨架下演奏旋律）的拍子，把所有東西串連在一起。節奏可以是簡單、穩定的節拍器拍子，或是某種更古怪，如切分的爵士、森巴的性感搖擺、非洲鼓的豐沛有力，或者巴里木琴循環反覆的複雜之物。

在藝術和設計裡，**韻律**由觀者繞著構圖穿梭之視線的移動所創造，不知不覺地接受已與某種結構性變化結合的、元素的重複（**12.1**）。我們受新藝術和歐普藝術裡流動的曲線與波浪形狀吸引，但我們也能在**斷奏**的改變中，或者從亮到暗再反覆的對比的交替變化（**12.2**），或一連串繼續發展的形狀中找到節奏。

12.1 波提且利，《春》，約1482，油彩，油畫板，80×124吋（2.03×3.15公尺），烏菲茲藝廊，佛羅倫斯。

在這幅波提且利「春天寓意畫」的中央，是維納斯和蒙住眼的丘比特。左邊是美惠三女神。人物之間等距的分布，以及她們移動的樣態——藉優雅的手臂動作強調，流露出一種緩慢的節奏。

12.2 基里訶，《渴望的旅程》，1913，油彩，畫布，29 1/4×42 吋（74.3×106.7公分）。現代美術館，紐約。莉莉·布里斯遺贈。

基里訶夢境般的迷宮，深色的拱形門廊在三度空間裡創造出一種交替性律動。被破壞的透視造成方向上的迷失，因而也逐漸腐蝕著處在可靠真實世界之我們的安定性。

就如同手寫可以草率醜陋或美麗近乎書法，繪畫與雕塑也同樣展現不同程度的韻律。在平面設計中，韻律以一種能引導並取悅我們眼睛，促進理解和幫助閱讀的方式，和諧地將字塊、圖像和白色空間放在一起，幾乎總是能替觀看經驗加分，而且鮮少不合適。賦予藝術和設計作品韻律能增加細緻感，並且讓一幅已完成的圖畫、雕塑或版面設計顯得與眾不同。

在所有藝術形式中，音樂是最抽象的一種，而許多藝術家試圖把音樂所喚起的情感視覺化出來：從惠斯勒的《夜曲》、馬列維奇的構圖，到華德·迪士尼動畫《幻想曲》，以及當代以電腦完成的作品。在包浩斯裡，初級學生經常會修一學期的體操練習課，好鼓勵他們用身體感覺幾何的形式。徒手畫幾何圖和律動圖案及體操，依然是華德福和魯道夫·史代納學校孩童的必修課。

尤其是保羅·克利，致力於視覺律動的教學，他展開各種研究，嘗試結合機械式的重複與重量和特色上的轉變，此種轉變若非有機的，如書寫，就是可藉改變意向而達成。他還依照指揮的手勢來移動畫筆，例如把一個3/4拍的節奏，轉變成三角形的船帆。

藝術形式確實是孤立的，訴諸不同的感官，但經常有某些跨界的情形——一首曲子能使人浮現田園風光或戰場的景象，而一幅畫或雕塑能具備抒情的特質，

讓我們深受感動。甚至還有一個稱為「聯覺」的情況，也就是被相同的刺激所引發的兩種感覺——通常是色彩和聲音。聯覺看見聲音並聽見色彩——例如在聆聽一齣歌劇時，會看見一幅畫面，每個樂器都有它自己的色彩。Mac的程式iTunes有一個功能，能將演奏的歌曲變成螺旋圖式的視覺圖像，與音樂同步變化，等於讓節奏成為可看見的。

藝術和設計裡的律動取決於元素或動機的重複，而那些元素或動機已經對稱地排列在畫面中，並且適度地被強調（**12.3**）。然而，只是重複地分割並不能形成律動。在規則與不規則的元素、重要的主導元素和次要的變異體之間，必須建立平衡。

律動得靠對比，可能是存在於橫線、直線和對角線之間，在幾何和生物形態的形狀之間，或者在視線繞著構圖行進的悠緩、流暢，以及快速、忙亂的變換之間。簡單地說，形成律動的方式與創造強調者相同，只不過在當眼睛被引領繞著構圖和版面（**12.4**）走時，多了漸進式重複此一特點。

作曲時，我們並非只是沿著音階爬上爬下地改變音高，同時還改變音值，並決定它們該多響亮和多安靜。在藝術和設計裡，我們變化元素的大小和形狀、明暗和色彩、肌理，以及相對的位置。

我們也考慮白色空間，那就等同於元素之間無聲的中止和過場。假如一具鼓敲擊出一連串相同音高和音量的聲音，我們所聽見的模式，便由存在於每一拍之間、不同的靜默長度所形成。同樣地，我們在一幅畫、一尊雕塑或一棟建築裡元素的相對間隔上看見韻律（**12.5、12.6**）。單是重複不足以創造視覺上迷人的

12.3 馬克·葛特勒，《旋轉木馬》，1916，油彩，畫布，74 1/12×56吋（189.2×142.2公分）。泰德美術館，倫敦。

葛特勒是一次世界大戰時的一位有良心的觀察家，把遊樂園裡的坐騎轉化成對軍事機械的隱喻。以遊樂園的歡樂和戰爭的夢魘相對比，他表現人們被困在停不下來的旋轉木馬上，因害怕而僵硬的神態。

12.4 艾伯特·米勒（藝術總監），《古根漢雜誌》，1997，雜誌跨頁。

形式在此打破格狀限制，舞出頁際，以與照片裡歪斜、解構的後現代主義形式相呼應。

作品，還必須有根據某些系統——或許是一個算術數列或費波那契數列——而生的變化。

氣氛也很重要。一首軍隊進行曲或者拍子連續不斷的浩室樂或許適合某些情境，但搖擺樂或巴莎諾瓦就可能比較適合別的背景。一幅畫或許是靜止的和沉寂的——例如羅斯柯的作品——或可能是視覺上一次雲霄飛車的搭乘經驗，有如聆聽查理・帕克的薩克斯風獨奏。起伏山丘、波浪狀田野和流動溪水的溫柔節奏使人感覺安詳平靜，而痙攣式和鋸齒狀的律動則創造出振奮和行動感。

當我們觀看一幅畫時，眼睛其實正沿著藝術所創造的路徑展開神秘之旅。一路有速限和紅燈，還有休息區能讓我們小歇片刻、吃點點心，並欣賞周遭風景。由元素、完形群組的形狀和方向，以及因聯想而連結的動機所創造的明線、暗線與斷續出現的邊緣，有時會讓我們舒適地遨遊，但接著我們又被迫跳過陡峭的峽谷。我們旅程的步調，由畫作的節奏所控制。

運動和節奏手拉手地並進。動態雕刻和時基藝術除外，我們嘗試在二度空間的表面或雕塑的三度空間動態形式上創造運動的幻覺。藝術裡的律動是指加了一味——音樂維度——的運動，而且我們在古典人物垂墜衣料的飄垂線條，及波洛克行動繪畫的曲線和扭絞中看見它。

12.5 莫內，《艾伯帝河的白楊木》，1891，油彩，畫布，36×29吋（92.4×73.7公分）。泰德美術館，倫敦。藝術基金會贈送，1926。

莫內發現他家附近的一列白楊木將被砍掉，得付錢才能讓它們在那兒立得夠久，好讓他在一天內的不同時間和不同天候的條件下畫它們。樹幹所形成的條紋和天空，創造出一種交替的律動感。

12.6 聖瑪德蓮娜，維瑟雷教堂中殿和唱詩班，1120-32。

維瑟雷是一間羅馬式的朝聖教堂，明亮高側窗與交叉拱頂之支柱間的對比，以及摩爾風「條紋」石料的明暗交替對比，讓室內呈現出一種交替性律動。

律動和運動

二十世紀初，科學和技術的進步教人振奮。火車和汽車更快速，攝影發明了，電也有了，還可以在天上飛。受分割派繪畫技巧的啟發，義大利的未來主義藝術家狂熱地跟上最新發展（**12.7**）；分割派把純粹色彩的「分裂性筆觸」應用在長且蜿蜒的線條上，讓形狀消融於能暗示其內在節奏的明亮活躍振動裡。他們也受到馬雷（**5.20**）和麥布里奇（**5.19**）的時基藝術攝影和恩斯特・馬赫之聲波研究——音速便是以其命名——的影響。他們形象化的動態感已不只是純粹的運動描繪，因為他們也畫出空間裡的聲波，以及表現運動和節奏之對象的重複形狀與位置。未來主義者啟發了英國的渦紋派畫家（**12.8**）和裝飾藝術的藝術家、設計師和建築師，他們熱愛視覺化流動、流線型形狀裡的速度和動作。

12.7 賈科莫・巴拉，《褐雨燕：移動路徑+動態序列》，1913，油彩，畫布，38 1/8×47 1/4吋（96.8×120公分）。現代美術館，紐約，購買。

巴拉藉由引領視線在一個連綿波狀的細長連續線裡橫越表面，來表現鳥群飛行的動態感。

假如線條——明線和暗線——繪製出我們在構圖上的行進路線，節奏則負責調整我們的速度——我們在哪兒該走得快些，哪兒該流連徘徊，而且在哪兒該直接跳到下一個有趣的地方（**12.10**）。我們可以使用音樂名詞來描述這些經驗：adagio（緩慢的），表示悠閒、優雅的移動；legato（圓滑），表示安詳平靜地踱步漫遊；allegro（快板），表示一次活潑歡悅的遠足；而staccato（斷奏）表示一次顛簸、斷斷續續的旅程。

雖然律動的形式能讓元素更條理分明地密切相關，但純粹的重複很快就變得可預料而且單調。我們會分心，而且圖像將顯得無聊，甚至不顯眼；為了吸引我們的注意，藝術家必須引入更高層級的組織。再回到我們的音樂類比上，我們可以考慮卡農或輪唱曲，在這兩種形式中，一個簡單的旋律可以由不同的聲音在不同節拍加入輪唱。在像〈雅克兄弟〉（中文版的〈兩隻老虎〉）和〈倫敦失火了〉的歌曲裡，某人先開始唱，另一個聲音則在數拍後加入。單一的主題伴隨著它自己——只需要交錯重疊地繼續下去，形成一個保有強烈節奏的豐富複雜模式即可。

12.8 大衛・邦伯格，《泥浴》，1914，油彩，畫布，60×88 1/4吋（152.4×224.2公分），泰德美術館，倫敦，1964年購買。

邦伯格把人類的身形簡化成一連串動態的幾何圖形。此景可能取自倫敦東區、猶太人經常出入的的蒸汽浴澡堂——一個潔淨身心的地方。

克利運用一種類似的技巧來反覆、重疊、反向並倒置動機，以創造出複雜的圖案（見頁242）。他是一個受過專業訓練的音樂家，並且把他的知識轉化成一種包含分割、重複、重量和特點等的圖形標記。

歐普畫家如雷黎，則採用更有條理的方法設計能直接作用在視覺和腦部的重複圖案（**12.9**）。雷黎受克利啟發，是克利讓她明白抽象的真正意涵。克利說，抽象是過程的開始，而非結束，而且他用來與可藉之創造的繪畫經驗相較，本質上是抽象的元素。他說，三角形在三點上所成就的幾何定義比一條相連直線上大；它還是一條線與一個點、一個底邊和一個方向性推力之間的張力——具有運動的能量和潛質。「能運動、活動的形式是好東西，」他說：「靜止、終止的形式則是不好的。」

12.10（下）麗莎・米洛依，《鞋》，1985，油彩，畫布，66×75吋（1.7×2.2公尺），泰德美術館，倫敦。

米洛依把物件從脈絡裡孤立出來，將其安置在中性色的背景裡。我們受邀欣賞它們的抽象特質和有節奏的排列。這些鞋，也令人聯想起音符。

12.9（上）布麗姬特・雷黎，《墜落》，1963，乳膠漆、硬紙板，55 1/2×55 1/4吋（141×140.3公分），泰德美術館，倫敦。

雷黎早期反映心理狀態的單色畫。不斷增加頻率的縱向曲線呈橫向重複，創造出歐普藝術的色域。上面的部分是溫和、放鬆的擺盪，然後慢慢增加波動頻率地朝畫面底部壓縮。

交替性和漸進性律動

所謂**交替律動**，是指白晝和黑夜、夏與冬之間的對比。在藝術裡，這是最簡單的一種律動形式，而且能藉由在有規律的、交換的基礎——像是三角形、圓形，再三角形、圓形，以此類推——簡單地重複兩個或更多的元素而創造出來。因為上述方法是如此簡單，而且有單調的傾向，所以必須巧妙地被引入，像是在一排白楊木所投射出的陰影裡（**12.5**）。此種律動尤其被應用在建築上，例如古典建築物裡交替出現的柱子和空間，或巴洛克和攝政時期建築物裡交替的圓形和三角形山形牆（**12.11**）。

巴洛克是十七世紀的藝術。baroque一詞源自西班牙文，意指形狀不規則、古怪的珍珠。巴洛克建築的主要特徵是動態感，展現在波浪狀蜿蜒的牆或噴泉設計之中。建築師想要他們的建築物顯得豪奢、突兀，予人活躍熱鬧的印象，所以他們使用曲線形狀，並製造光與影的誇張對比，以縱深的壁龕並置凸出物和外伸部分，並添加從不同高度與表層接合的小型雕刻元素，好讓正面連綿不斷。

或許是因為直線建築較容易建造，富韻律感的曲線建築並不常見，不過我們卻在新藝術風格裡看到更進一步的例子：在高第（**12.12**）的建築中；在表現主義的建築中，如艾瑞許‧孟德爾松的愛因斯坦塔；在裝飾藝術風格的建築中（**12.13**）；以及在有電腦協助的現在，在法蘭克‧蓋里的現代建築裡（**9.11**）。

12.11 聖斐理伯祈禱會院（左），羅馬，由法蘭西斯可‧博羅米尼設計，正面1637-40年，毗連的聖母小堂（右），羅馬，正面由魯格斯所設計，1605。

巴洛克建築師在波浪蜿蜒的牆和光與影的誇張對比上表現動感，因為他們想讓建築物顯得豪奢而且突兀，予人活躍熱鬧的印象。

12.12 高第，米拉之家，巴塞隆納，1905-11。

坐落街角，因為峭壁般的牆，這棟公寓大樓有個「採石場」的綽號。看起來像是雕刻的，在陽台波浪狀的弧線、洞窟般的空隙，和有著深色鐵製組件的淺色石灰岩之間存在著對比。屋頂上還有許多奇怪的機器人煙囱。

裝飾藝術：1920-39年風靡全世界

裝飾藝術（Art Deco），是與1920和30年代都有關、比現代主義更投大眾所好的一個運動，有時被稱作Moderne，包含建築、產品設計、陶藝、平面設計、繪畫和雕塑。它是一次世界大戰後抑鬱時期的解藥，而且出現在新式建築上：電影院、車庫和火車站。名稱來自1925年在巴黎舉行的國際現代藝術裝飾與工業博覽會，而風格則以受埃及與阿茲特克動機影響的流線型和梯狀的幾何形狀為特徵，經常採用鮮豔如橘和萊姆綠的色彩。紐約的克萊斯勒大廈——由建築師威廉·凡·艾倫（1883-1954）設計，克萊利斯·克里夫（1899-1972）的陶器，和泰瑪拉·德·蘭碧嘉（1898-1980）的繪畫等，都是裝飾藝術的典型代表。

交替性律動在伊斯蘭藝術中也很重要，尤其是牆和橫飾帶上的圖案，這些地方的顏色和動機都是顛倒和映射的，而且正面和反面的形狀保持平衡，以創造圖形和背景的有趣組合。運用映射和光燦的釉料、重複的圖案、對比的肌理，伊斯蘭的裝飾變得複雜精緻而華麗。水的特質，例如庭院的水塘，用以映照建築物並使主題加乘，而產生圖案的層次。書法銘刻用以框起建築物的主要元素，好比正門和飛簷，或框在能讓光通過窗戶而產生花紋的穿透細節上（**12.14**）。阿拉伯式花飾是一種漩渦形的裝飾動機，規律地裂開，產生次要的葉柄，然後再分裂，或以主要的動機重新結合。這個無限、富節奏的交替性運動，因曲線的交互重複而產生，而營造出一種平衡、卻免於緊繃的設計。

漸進性律動是藉由重複元素的規律變化而產生，例如一系列不斷變大或變小的圓。自然界中不乏此類例子——逐漸消失的回音和植物與貝殼上不斷發展的圖案；不過，漸進性律動也可能變得單調。我們需要某種週期——交替地活動與休止——幫助我們消化一種持續湧來的資訊流，否則我們將被傾覆而失去興趣。為了吸引觀者的注意力，我們可以讓節奏的變化緩合些，也就是經歷漸進性的改變或發展。這些較高階的圖案，因元素的各種變化——像是位置、大小、形狀、色彩或肌理——和不同形式：規則或不規則、正式或非正式、浪漫或古典、自由或嚴謹而產生。建築又被稱為「空間裡的音樂」，而且我們可以把一棟建築物、一條街道、一座城市想像成一個連續發展的圖案。在已建造的環境中，我們在空間裡的運動釋放周遭本有的節奏。

12.13（上）威廉·凡·艾倫，克萊斯勒大廈（局部），紐約，1928-30。

此棟裝飾藝術風的建築物不僅高聳，還穿入雲霄。不鏽鋼小尖頂——有七道漸次縮小的扇形拱門，像魚鱗般地重疊著——和三角窗，都是漸進性律動的最佳典範。

12.14 據信為伊斯法罕所設計，朝向麥加的壁龕，伊朗，1354，黑白色上釉瓷磚馬賽克，嵌在灰泥裡的合成物。135 1/16×113 11/16吋（343.1×288.7公分）。大都會藝術博物館，紐約。哈利斯·布里斯班·狄克基金會，1939。

交替性律動在伊斯蘭藝術裡佔有重要地位。盤繞壁龕和門廊的書法和幾何圖形，組合了成近乎催眠的陣列，強烈的視覺效果很能取悅眼睛，並幾乎要吞沒觀者。

布朗強僅藉著縮小的標題及色彩的重複,便在封面上表現出拉丁美洲的節奏,破折號和逗點的作用就像音符。

12.16 馬列維奇,《最高動力》,1916,油彩,畫布,31×31吋(80.2×80.2公分),泰德美術館,倫敦。

馬列維奇開發動態的至上主義,其中的形式似乎是流動的,時而群聚,時而流散。他想「把藝術從真實世界的沉重包袱裡解放出來」。

律動感

許多藝術家和設計師都嘗試將音樂的感覺融入視覺藝術中(**12.15**)。我們可以在魯本斯的巴洛克繪畫(**8.24**)、梵谷表情豐富的筆觸、未來主義畫家狂暴的行動和波洛克的活力裡看見運動與律動,但我們也發現,在惠斯勒冷靜的夜曲或羅斯克寧靜的色域繪畫裡沒有運動。其他的藝術家,則選擇以更知性的方式連結音樂和繪畫。

馬列維奇,抽象藝術的先鋒,發誓要「把藝術從物體的包袱裡解放出來」。他發起至上主義運動,堅持主張人類優於自然,並且早在1913年便畫出激進如一個黑色方塊擺在白色背景裡的畫作,後來又把其他的幾何圖形和色彩引入他的構圖裡。至上主義以「視覺藝術裡至高無上的純粹感覺」為特色。繪畫必須是真正視覺的。馬列維奇的構圖,除了彩色形狀之間可感知的關係與形狀排列方式所內含的律動感外,再無其他意義(**12.16**)。

蒙德里安的抽象進路,從一種梵谷式的表現主義出發,衍生成框住白色或者原色矩形的黑色橫直線(**0.6**)。他較早期的圖像,靈感得自樹或海的律動(**12.17**),不過隨著時間流逝,他漸漸從物體中抽離結構和節奏,達到他所謂的「美的情感」。他中期的畫作因滿版(全面式)圖案裡的交叉線而充滿律動。這些線條逐漸變小,而由形狀接掌全局,直到它們被邊緣切割為二,暗示有更大的某物——生命不間斷的律動——存在。

康丁斯基(1866-1944)在包浩斯教書,也在作品中使用了類似音樂的東西。他對音樂所蘊含的情感力量十分著迷。他的作品之所以從象徵轉為自由抽象,便是為了效法形式自由之音樂的發展——好比說荀白克。康丁斯基結構華麗、複音式的動機,創造出空間和構圖上的歧義、視覺的美感、情感的衝擊,以及智性的刺激(**12.18**)。他把構圖分成兩組:一組形式簡單,他稱之為旋律的、類似塞尚的作品,在他的作品中,樹木排列所呈現出的一種清楚節奏,邀請我們的眼睛一個接一個地遊覽形狀;而另一組是較複雜的形式,包含數種節奏,從屬於一個明顯或者隱蔽的原理,他稱其為「交響樂的」。

康丁斯基相信,音樂依然是更先進的藝術,不過他在包浩斯的同事克利卻不表贊同,克利說:「富韻律變化的繪畫優於多節奏的音樂,因為在前者中,時間元素變成一個空間元素。同時發生的概念更加清晰明顯。」克利帶給我們正圓。做為標點的點,更具視覺而非文法意義。

一個移動的點會形成線，而且假如一條線移動，就能被看成一首旋律——或許有兩種或更多種的聲音，或者對位。藉由改變特性和步調，我們可以賦予一個圖像內涵，而不再只是交織形狀的描繪。圖開始歌唱，畫在譜寫音樂。律動或許是第二部概述的所有法則中，最難以理解且微妙者，所以它才會成為本書的壓箱寶。雖然它不是一個成功構圖的絕對要素，但它的存在不僅能帶來時間元素和運動（如**5**〈**時間與運動**〉中所見），還能讓藝術作品或設計走入音樂和詩的國度，擁有靈魂與生命。

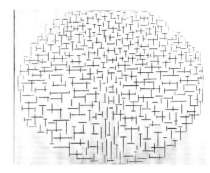

12.17（上）蒙德里安，《黑白構圖10》，1915，油彩，畫布，33 1/2×42 1/2吋（85×108公分）。庫勒慕勒美術館，奧特盧。版權屬於2008蒙德里安·霍茲曼信託基金會，C/O HCR International Warrenton，維吉尼亞州，美國。

第一眼看，此圖可能是完全抽象的。它描繪一個防波堤不斷凸向由短橫直線所構成的汪洋中。這些線條反映出海浪有節奏的起伏波動，而塗成白色的部分則映照著頭上的星光。

12.18（左）康丁斯基，《哥薩克人》，1910-11，油彩，畫布，37 1/4×51 1/4吋（94.6×130.2公分），泰德美術館，倫敦。

康丁斯基相信，抽象畫能表現出足堪比擬音樂效果的靈性與情感氛圍。這是在一過渡時期所畫的作品，當時他還保留了一些具象的元素，像是前景右方的俄國騎兵。

練習題

1.傳單：為一個即將到來的俱樂部之夜或音樂活動設計一張兩面的傳單，利用以如Photoshop的設計程式所製作出的圖像：使用圖層遮色片組合圖像，以文字工具和圖層樣式做文字編排，以尺規和輔助線做版面設計。為傳單構思一個觀者能辨識，而且會下意識解碼的視覺語言。例如一個城市景觀的畫面表示「這是都會而且時髦的」；一棟玻璃建築代表電子音樂；塗鴉指嘻哈或者饒舌歌。

2.雜誌跨頁：為一本雜誌設計一系列跨頁縮圖，按固定的格形排列，卻改變節奏，從快和活潑動感的，變成慢與沉思的。例如一本運動雜誌可能會有一系列跑步和訓練的動作，接著卻出現一隻帆布膠底運動鞋的精美圖片。

3.音樂的聲音：畫四個大方塊，分別標上古典、爵士、嘻哈和百老匯歌舞劇的曲調。用一隻鉛筆或鋼筆，以能強調出其差異的不同線段和線條方向的特性輪流詮釋每種音樂風格。針對線條的不同「情感」做實驗：生氣、激動、懶洋洋或放鬆等等。並運用legato（圓滑）、staccato（斷奏）、交替性和漸進性律動的模式，嘗試以色彩表現之。

名詞解釋（依中文筆畫）

- **2平方根 Root 2**：奠基於一個長方形的比例系統，若短邊為1，長邊就為2的平方根，寫成數字為1:1.414。此比率很有用，能夠無限地再細分為較小的2平方根長方形。
- **5平方根 Root 5**：由一個四端都擁有黃金分割比例的正方形所組成的長方形。
- **HLS**：色彩的三種屬性：色相、輝度和飽和度。（參見HSB）
- **HSB**：色彩三屬性受人偏愛的名稱：色相、飽和度和明度。
- **HSL**：在Photoshop，被稱為色相、飽和度和亮度的色彩三屬性。（參見HSB）
- **二次色 secondary color**：藉由兩種原色混合而產生的色彩。在顏料色中，二次色是橘色、綠色和紫色。
- **二等角投影 dimetric projection**：不等角投影裡的一種特殊狀況，在其中兩個軸線的刻度是相同的。這類投影使用X軸與Y軸分別與水平線成七與四十二度夾角的「理想」角度。
- **二維性 two-dimensionality**：擁有高和寬的維度，一個平坦的表面或平面。
- **人體尺度 human scale**：採用符合我們經驗之比例的藝術。物體大小與人體的比例相應。
- **三分色 color triad**：色環上以相等距離間隔開並形成一個等邊三角形的三種顏色。伊登（Itten）的十二色環，由一個三原色組、一個二次色三色組和兩個中間色三色組構成。
- **三次色 tertiary color**：藉混合一個原色和一鄰接的不同分量的二次色、兩個互補色或兩個二次色所得出的色彩。例子有橄欖綠、褐紫紅和各種棕色。
- **三角互補配色法 triadic color scheme**：色環上三種等距間隔開的色彩，形成一個正三角形的三頂點。一個原色三色組將提供最鮮豔的一組色彩，二次色三色組就柔和些，因為任何兩個二次色都是相關的，分享一個共同的原色：例如橘色和綠色裡都有黃色。
- **三原色組 primary triad**：在十二等分的色環中，一個頂點（尖角）在原色處的等邊三角形。類似的三色組連接起二次色和三次色。
- **三維性 three-dimensionality**：擁有深、

高、寬之維度的錯覺。

- **三點透視 three-point perspective**：一種直線透視，在其中，垂直線朝直接落在物體上方或下方的第三個消失點處會合。（參見兩點透視）
- **大小 scale**：與實際尺寸有關的大小，如在一個縮尺模型中的情形；以及與人體尺寸相關的大小，如按小比例製作的，或按大比例製作的；藉之以放大或縮小。（參見比例）
- **不透明的 opaque**：光線無法穿透的表面。
- **不等角投影 trimetric projection**：三維物體的一種非透視再現，每一座標軸都需要刻度盤或模板：二等角投影的情況特殊，其二軸的刻度是相同的。上述投影都使用X與Y軸分別與水平線成七度和四十二度夾角的「理想」角度。
- **不調和色 color discord**：色彩配置上的不協調概念。
- **中性色 neutral color**：藉由與灰色或一互補色相混而使飽和度降低的色彩。色相感不見了或是變模糊。
- **中國透視 Chinese perspective**：中國藝術家為他們的捲軸所發展出的一種斜的投射，稱為等角透視，意指「從相同的角度透視」。
- **中景 mid-ground**：在一幅風景畫中，前景和背景之間的空間，例如樹、灌木叢和建築物，也叫中間地帶。
- **中間色 intermediate color**：由一個原色和一個二次色——如黃綠色——混合所產生的顏色。
- **中間色調 mid-tones**：在色階中央的色調，在黑與白的中間。
- **互補色 complementary colors**：色環上正對彼此的兩種色彩。一個原色是二次色的補色，後者是另兩種原色的混合物。互補色能在並置時凸顯彼此，並在相混合時將彼此中性化。
- **互補色配色法 complementary color scheme**：依據色環上彼此相對的兩種色相來做搭配。此種配色模式在本質上具有高反差且強烈的特性，以致能創造出迴盪色。
- **元素 elements**：線條、形狀、明暗、肌理和色彩：藝術家在組合時所用的基礎成分，以創造出一個設計。

- **內容 content**：一件藝術作品的根本意義、重要性或美學價值。也就是我們所感受到的感官的、主觀的、心理的或情緒的反應，相對於我們單就其描述層面所做的欣賞。
- **六色印刷 hexachrome**：一種彩通系統，也稱為高傳真色彩，使用六種色彩：更鮮亮的（螢光色）CMYK版加上鮮豔的橘色和綠色。（參見彩通配色系統PMS）
- **分光法 divisionism**：在畫布上以純色顏料所做的短線、點和短觸，達成視覺上混色的一種技巧，通常是在塗滿補色的底上進行。（參見點描法）
- **分裂補色配色法 split complementary color scheme**：任何色相加上其補色兩邊的兩種色彩。對比沒有純補色配色法明顯，卻較雙補色法來得強烈。
- **反向對稱 inverted symmetry**：一半顛倒的對稱，就像撲克牌或填字遊戲；一種有趣的變化，卻有著難看的平衡。
- **反射 reflection**：一種對稱，當我們看著物體的鏡中反射時，它有改變嗎？一個圓形就不會變，不過你的簽名和手卻會。
- **尺寸 size**：一個物體物理的或者相對的維度。在完形理論中，尺寸相似的物體可以成為群組，不過只有在尺寸間的相似性較形狀間的相似性明顯時才成立。
- **心理線 psychic line**：兩點或兩個元素之間的心理連結。例如把一個人的眼神與觀看物體連結起來的想像的光線，或者由一個能導引觀者視線的箭頭尖端延伸入空間的線。
- **比例 proportion**：與其他元素或某一法式與標準相比而估量的尺寸。部分與全體的相對關係。當改變大小時，藝術家必須確保整體的比例不變：只放大一個維度將造成歪扭變形。比例與比率有關：一幅畫的寬與其高之比，或者在人體雕塑的情況中，頭的大小與全身高度之比。（參見尺寸）
- **片段表現 fractional representation**：不同文化（最著名的為埃及人）所使用的一種手法，其將同一主題的數個空間面向結合在同一圖像中，例如把一隻眼睛的前視圖放在頭的側視圖上。
- **主色調 tonality**：儘管還有其他色彩，卻主導整個構圖的單一色彩或色相。
- **主導性 dominance**：在相同的構圖或設

計中，某些元素被認為較其他者更重要的情形；某些人物受到強調，其他的則從屬之。

· **主題 subject**：藝術作品的內容。所表現的主要人或物，或者核心觀念。在非再現藝術中，為藝術家所使用的視覺記號、符號或靈感，而非在自然環境中所經驗到的任何事物。

· **主題統一 thematic unity**：藉由把一系列相似或相關的物體、形狀或形式集合起來所達成的統一。

· **主觀的 subjective**：源自藝術家心智的，反映個人的品味、觀點、偏愛或情感。主觀藝術傾向於個人特質強烈的、新穎的或有創造力的。（參見客觀的）

· **加法色 additive color**：藉光的重疊所創造出的色彩。把紅藍綠三原色加（或者重疊）在一起，將能製造出白色。二次色是青綠、黃和洋紅。（參見透過色）

· **半斜投影 cabinet projection**：3D物體的非透視傾斜再現。斜的角度通常為四十五度角。立面圖裡出現的斜線是真實長度的一半。

· **半透明 translucency**：一種視覺品質，在其中物體、形式或平面能透光或散佈光，卻有某種程度的不透明（不傳導），致使無法清楚地看穿物體。

· **卡巴拉減法 cabalistic reduction**：藉由相加而把兩位數的視覺表述簡化成一個個位數，例如53簡化成8（5+3）。在伊斯蘭藝術中，與費波那契數列一起使用。

· **可預期移動 anticipated motion**：對靜態的二維表面將發生動作的感知，取決於觀者對類似樣子或姿勢的過去經驗。

· **古典的 classical**：講究形式、風格或技巧上之美與純粹性的希臘羅馬典範。

· **四分色 color tetrad**：色環上均等間隔開的四種顏色，包含一個原色和其補色，以及一個中間色的互補對。任何在色環上形成長方形的色彩組織都包括一個雙重分裂補色（或稱鄰接補色）。（參見互補色、分裂補色配色法）

· **四色組 quadrad**：運用在色環等距間隔之處的兩組互補色所做的一種雙補色配色法。

· **四角互補配色法 tetrad color scheme**：奠基於一個正方形的配色法；用以配色的色相擁有相等間距，並包含一個原色、其補色，加上一個三次色補色對。

· **失衡 imbalance**：一幅構圖中相對或互動的元素是不平衡的。

· **平行投影或平行線圖 paraline**：參見度量投影。

· **平面 plane**：空間裡形狀的位置和方向。當一個形狀的平面與紙或畫布的表面重疊時，我們稱此為畫面。

· **平面藝術 graphic art**：以線和色調而非色彩為基礎的二維藝術作品，例如素描和版畫。印刷的工藝和技巧。

· **平移 translation**：對稱的一種。由兩個重疊（一個在另一個頂部）的物體開始，你可以滑行或滑動其中之一（而不旋轉或反射）並且讓它落在一新的地方，兩物體的線條卻依然相合。

· **平塗色彩 flat color**：一個均勻的色域，無漸層或明暗上的變化。在平面設計中，也稱為配色或專色（特別色）。彩通配色系統（PMS）是一種工業規格的平塗色彩系列，供印表機使用。

· **平衡 balance**：藉由構圖中，分布在軸線兩側、擁有相等隱含重量或強調的元素所形成的一種穩定靜態感。

· **平衡 equilibrium**：排列於軸線兩側、相對的構圖元素之間所擁有的視覺平衡。

· **正交線 orthogonals**：一種想像的後退的線，與視野成直角，會將好比建築物的水平線與消失點連結者。也稱為視線或導引線。

· **正式平衡 formal balance**：靜態的對稱性平衡，尤其是在建築內，特色是在中央軸線的兩側，同一或類似元素的重複。

· **正式的 formal**：指一個傳統的和以規則為基礎的構圖。

· **正投影 orthographic projection**：一件物體的二維視圖，能展現一個平面圖、立面圖（側視圖），以及剖面圖，由建築師、工程師和產品設計師所使用；又稱為「藍圖」。

· **正空間 positive space**：因元素的創造或其組合而產生一與背景對比之圖像或面的地方。（參見負空間）

· **民間風格 vernacular**：一種盛行的或常見的風格，與一特殊地域、人的群體或時期有關。

· **生物變體造形 biomorphic shapes**：墨漬狀，令人聯想到單細胞生物如阿米巴變形蟲，衍生自有機或自然的形式。

· **立面 façade**：一個形式，尤其是一個建築物之正面、豎立面（elevation）或前面的外觀。

· **立體正投影 axonometric projection**：3D物體的非透視再現，包含一個精確的平面圖，由直線和與水平面成四十五度角的線條組成。平面圖裡的圓仍是正圓；但立面圖裡的圓卻變成橢圓。

· **立體空間 plastic space**：或譯造形空間。

真實的三維空間或空間的錯覺。藝術品如雕塑、珠寶和陶瓷器，任何使用鑄模或塑形創作的東西，都稱為造形藝術。

· **交叉影線 cross-hatching**：與最初畫上的細線成九十度疊加上去的影線。能建立明暗度並表現出形狀和體積。

· **交替性律動 alternating rhythm**：一種藉由在規律的、交換的與可預期的基礎上，重複兩個或者更多元素或動機而創造出的節奏。

· **仿真肌理 simulated texture**：一個物體的可信版本或再現。

· **任意色 arbitrary color**：非自然的顏色，由藝術家的憑藉想像所造，或者是一種情感反應或視覺缺陷所致。

· **仰視圖或蟲瞻圖 worm's eye view**：從畫面低處往上看的視野；三點透視的效果將變得誇大。

· **光線追蹤法 ray tracing**：照亮一幅景象的電腦製圖技巧，由透納·惠提（Turner Whitted）研發出。每當光線遇見一個表面，就會分割成三個部分：漫反射光、鏡面反射光以及發射或折射光。光線會追溯至觀者，繞著景象彈起，最後並重返光源處。

· **光學色 optical color**：根據一天中的時間，在不同光照條件下改變的色彩。（參見自然色）

· **光譜 spectrum**：當一束白光被一玻璃棱鏡分割成其組成波長時，所造成的可辨識色相帶。

· **再現的 representational**：藝術品令觀者想起真實景象或物體的情形。（參見自然主義和寫實主義）

· **印刷四原色 CMYK**：平面設計中的一種色彩系統，將青綠、洋紅、黃和黑（黑被稱為「定位套版色」）在視覺上相混，以製造出一個寬廣的色域，也稱為四色印刷或全彩印刷。

· **同時性 simultaneity**：把代表不同時空點的個別景象聚集起來，有時候甚至重疊，以創造一個合併的圖像。

· **同時對比 simultaneous contrast**：當兩種不同色彩近距離地並置時，其相似性會降低，而相異性則會提高。

· **地 ground**：畫面中未被佔據或相對而言不重要的空間。傳統上，圖是正形；地是負形，也指稱我們在其上作畫的基底材。（參見圖）

· **地平面 ground plane**：我們所站的地上，而非指畫的背景或畫布，或者是一個更抽象的平面。

· **地平線 horizon**：我們能見的最遠點，天

空與地面之間的分界。畫面上消失點落在其上的線。

· **地景藝術 earthworks**：藉由改變一大片土地所創造的藝術作品，通常運用自然的和有機的媒材；而且通常是利用當地地貌所做的大規模規劃。

· **多重透視 multiple perspective**：繪畫和素描讓我們看見我們在現實中不可能看見之平面的情形，除非我們能跑到畫裡並且四處走動。

· **多重影像 multiple image**：一種使人聯想起移動的方法，在一個圖像中所見的單一圖形或物體是採許多不同的位置重疊在一起。

· **多點透視 multipoint perspective**：一種描繪空間的方法，在其中，每一平面或平行的平面群都有其自己的一組消失點和地平線。

· **字體 font**：一整套同尺寸的字母表中所有的字母，包含組合連字（相連字母）、數字、標點符號和其他記號與符號。

· **曲線尺 splines**：膠合板做的長形條板，附有粗的鋼琴弦，上掛鉛塊或「鉛鴨」以繃緊，曾用來繪製自由形態的曲線。也用來指稱在繪圖程式如Adobe Illustrator中所使用的貝茲曲線工具。

· **曲線形 curvilinear shapes**：奠基於自然界中所能找到的蜿蜒的有機體形狀。

· **有彩度灰 chromatic gray**：不鮮明的「幾乎是中性的」色彩，有時候帶著點亮度。

· **灰色裝飾畫 grisaille**：明暗法的單色版，運用模擬淺浮雕雕塑表面的灰色調或中性色彩來做明暗。

· **肌理 texture**：材料的表面特性，能藉碰觸（觸覺肌理）或碰觸錯覺（視覺肌理）來體驗。

· **自然主義 naturalism**：自然中所見景色的有技巧再現，包含體積和三維空間的錯覺。相反詞為理想主義。

· **自然色 local color**：在正常日光下的真實世界裡所感知的色彩，在我們的認知裡，物體該有的顏色，如草的綠色；也稱為客觀色彩。

· **自然明暗 local value**：在真實世界所見，一個表面的相對深淺，與受不同程度光照所產生的任何效果無關。一個光滑的圓形物體將逐步且細緻地分散光線，而現在表面有稜角之物體上的光線卻會形成光影對比的明顯區域。

· **色光三原色 RGB**：色光三原色分別為紅、綠和藍。透過色（transmitted color）是直接來自一個能源的光，或是穿過戲院裡的彩色濾鏡投射出去，或是藉由一個陰

極映像管或液晶顯示器而顯現在電腦螢幕上。

· **色相 hue**：色彩的常見名，以及其在光譜上的位置（取決於光線的波長）：例如，紅、藍、黃和綠。

· **色彩 color**：對稱為紅、綠、藍等等可見光之波長所產生的知覺反應；擁有色相、飽和度和明度等屬性。

· **色彩空間 color space**：因為色彩有三種屬性或維度，每一個別的顏色都能做為一個單獨的點擺放在一抽象的三維空間裡，並且緊鄰著相近色彩排列。

· **色彩恆常性 color constancy**：當辨識一種色彩時，因光照條件的改變而產生的心理補償作用。一名觀者永遠認為草是綠色的。（參見恆常效應）

· **色彩值 chromatic value**：一個已知色相的可感知明暗度。某些色彩會自然地較其他色彩深或淺。

· **色彩象徵 color symbolism**：藉由色彩來表示和模擬人的性格特色或概念。

· **色彩調和 color harmony**：一種奠基於色環內群組的色彩關係。（參見近似色，互補色）

· **色溫 color temperature**：一種物理特性，等同於你把一個「黑體」加熱，並用凱式溫標（絕對溫度）測量所得之溫度。別和主觀的冷暖色系相混。

· **色飽和度 intensity**：見飽和度。

· **色環 color wheel**：或譯色輪。依據在可見光譜之色相次序所做的色彩排列，排成輪輻狀。最常見者為伊登的十二等分環。

· **冷色系 cool colors**：色彩也有主觀的溫度：看見藍與綠，我們會聯想到冰、水，或者好比說爽口的沙拉。在伊登十二色環中，它們屬黃綠到羅蘭紫區段。（參見暖色系）

· **坐 sitting**：在網格上把元素排成直線，如此它們的底邊便會對齊。（參見懸）

· **完形 gestalt**：形式（form）的德文，用以表示整體較部分的總合大之意。理論由捷克出生的心理學家魏哲邁（Max Wertheimer)所發展出。完形的四個特性為：相近、相似、延續和閉合。

· **形式 form**：一個素描或者繪畫之物體的表面固態或三維性。做為一整體的作品構圖和結構。

· **形狀 shape**：一個能看出與其背景和其他形狀不同的封閉區域。可以藉一實際的輪廓圈起，或者藉環繞著一個視覺上可感知之邊緣的肌理、色彩或明暗的差異來做邊界。一個形狀有寬度和高度，但沒有可感知的深度。它是二維的，卻可以存在於一

個平面上而非畫面上。

· **技巧 technique**：藝術家使用工具和材料以做出一種效果的技術風格和熟練度。

· **折磐形 gnomon**：在四方形（矩形或平行四邊形）中任一角，切去一較小之四方形（矩形或平行四邊形）後所剩餘之圖形。

· **投射陰影 cast shadow**：從一個發光形式投射在其他物體或背景上的黑暗區域。

· **投影法 projections**：創造三維形式錯覺的非透視方法。（參見立體正投影、二等角投影、等角投影、不等角投影、斜投影）

· **貝措爾德效應 Bezold effect**：假如在一個設計中遍用黑、白或一種最高飽和度的強烈色相，那麼當主色改變時，整個構圖似乎也會變得更淺或更深。

· **依卡 likaah**：新墨西哥的納瓦荷人所畫的沙畫。「依卡」意指「神來去之地」。

· **兩點透視 two-point perspective**：有兩個消失點的直線透視，消失點分別在物體的左右，盡可能離遠些，通常偏離畫面或畫布。垂直線依然是平行的。（參見三點透視）

· **和諧 harmony**：組合元素以創造出一幅討人喜歡且富一致性的構圖。

· **孟塞爾色立體 Munsell system**：由孟塞爾（albert Henry Munsell）所研發的色彩命名系統，與HSB系統有關。此系統就像一棵樹，其中「樹幹」有十種明度的灰階，從底部的黑直到樹頂的白色。從樹幹輻射出的是不同的色彩飽和度；色相則環繞外層邊緣。

· **孤立 isolation**：藉由把一個元素實際上或者象徵性地和其他所有元素分開而創造的強調。

· **延續 continuation**：從一個形式延續到另一形式之實際或隱含的線條或邊緣，能讓觀者的視線順暢地遍覽一幅構圖。

· **拓印法 frottage**：把紙放在一粗糙表面上，再用蠟筆或粉蠟筆摩擦來創造肌理的方法。來自法文frotter，摩擦之意。

· **抽象 abstract**：描述一個物體或視覺表述被簡化或扭曲到只剩基本要素，除去不必要的細節以傳達一個形式或概念的基礎面向。

· **抽象肌理 abstract texture**：經風格化處理的簡化的自然肌理，近似圖案。並無愚弄觀者的企圖；這些肌理是粗略描繪的，著重在其裝飾性上。

· **放大透視 amplified perspective**：當一個扭曲的物體投射在觀者眼前時，所創造出的一種誇張效果，一如攝影中的魚眼鏡頭。

- 明室 camera lucida：或稱投影描繪器，一種能讓藝術家畫出擁有正確透視之輪廓的反射稜鏡。此名詞在拉丁文中為「明亮的房間」之意。
- 明度 brightness：一色彩的相對深淺。零明度是黑色，而百分之百者則是白色；中間的明暗度分別為淺或深的色彩，也稱為輝度或明暗。
- 明暗法或明暗對比法 chiaroscuro：圖像中的深淺分布。來自義大利文chiaro，為清楚或淺之意，而oscuro則是模糊或深之意。後來用以指涉卡拉瓦喬和林布蘭特具誇張戲劇性效果的構圖。
- 明暗 value：一色彩之相對深淺的度量，也稱為明度。
- 明暗強調 value emphasis：在一構圖內，用於創造一焦點的明暗對比。
- 明暗對比 value contrast：相鄰深淺色區域之間的關係。最強烈的對比為黑與白。
- 明暗模式 value pattern：構圖內由不同深淺明暗區域的排列所構成的形狀，不受所用色彩的影響。
- 法式 canon：一種用頭（在希臘藝術中）或拳頭（在埃及藝術中）的高度做為測量模組以得出人體理想表現形式的數學比例系統。
- 玫瑰花窗 rose window：主教座堂裡的圓形窗戶，因其形像一朵玫瑰花和其花瓣而得名，包含從中心輻射出的豎窗和花飾窗格，並鑲嵌有彩繪玻璃，是中世紀建築的特色，尤其是法國哥德風格。
- 直線形狀 rectilinear shapes：幾何圖形的一個子集，利用直線做出，通常與水平和垂直面平行。
- 直線透視法 linear perspective：一種正規的畫圖方法，藉由畫出在地平線上之一個或多個消失點聚合的平行線，遠方的物體會顯得比靠近我們的類似物體小。（參見空氣透視法）
- 直觀空間 intuitive space：藝術家藉重疊、透明度、相互穿透，和元素其他的空間屬性所創造的空間錯覺。在此透視的運用是為了繪畫效果，鮮少模擬現實。
- 空白 void：一種負空間的體積，透入或穿過一物體之物體內的空間面積。
- 空氣透視法 aerial perspective：深空間的錯覺。遙遠的物體如山脈，是透過大氣的霧靄所見，因此似乎也擁有較少的細節，而與較近的物體相較，明度也較高，並且在色彩上也朝光譜的藍端轉變，又稱為大氣透視法（atmospheric perspective）。
- 空間 space：元素佔據的三維的空白處；元素間的未佔用區域。

- 表情 expression：在一件藝術作品中表達出一種想法、情感或意義，有時候與內容同義。
- 近似色配色法 analogous color scheme：此配色法奠基於一個在色環上位於彼此隔壁的三種或更多種色相所組成的一個派狀切片，通常有一個共同的色相，例如橙黃、黃和黃綠色。
- 近似對稱 approximate symmetry：見相近對稱（near symmetry）。
- 非正式平衡 informal balance：非對稱的、流動的且動態的構圖，創造一種運動感並引發好奇。
- 非再現的 non-representational：見非具象形狀。
- 非具象形狀 non-objective shapes：完全是想像出的形狀，與自然世界無關或者不是自然世界的再現。藝術作品就是現實。也稱為主觀或非再現形狀。
- 非階層式色彩系統 partitive color system：奠基於色彩可感知的關係，此系統中有四種而非三種基礎色相：紅、綠、黃和藍。瑞典自然色系統（NCS）便奠基於這些觀察。
- 非對稱 asymmetry：沒有對稱的意義，一件藝術作品沒有任何可見或隱含的軸線，呈現一種不平均卻平衡的元素分布。在構圖上，看起來似乎更傾向於另一側的畫或雕塑。
- 非對稱平衡 asymmetrical balance：使用相異卻擁有相同視覺重量或強調的物體所達到的平衡。
- 亮色調 high-key value：擁有在中間灰，或更淺等級的明暗度，在中間色調和白色之間的顏色。
- 亮調色彩 high-key color：擁有中間灰或者更淺明暗度的色彩。
- 前景 foreground：一件藝術作品之主題所佔據的空間，或者是主題前面的空間。
- 前景逆推移焦技法 repoussoir：在空氣透視法中，前景中的一個明顯深色的或對比的形式，如風景中輪廓鮮明的一棵樹或者一孤單人影。
- 前縮法 foreshortening：表示朝我們遠方躺臥的所見物會較其被全觀時看起來短些的一種透視效果；例如，一個圓，會前縮成橢圓形。
- 厚塗法 impasto：一種繪畫技巧，利用厚塗顏料來創造一種粗糙的三維表面。
- 垂直定位 vertical location：一種對深度的暗示，畫面上一個人形或物體位置越高，我們就會認為它離得更遠。
- 垂直消失點 vertical vanishing point：在

三點透視中，垂直線看起來像要會合起來的那一點，在從觀者定點延伸出去的線的某處。
- 客觀色彩 objective color：見自然色。
- 客觀形狀 objective shapes：意指看起來像真實世界或自然中能找到的物體，也稱為自然主義的，再現的，或寫實的形狀。
- 客觀的 objective：在藝術家的心智之外，擁有真實的、可觸知的存在，不受個人情感或見解的影響。（參見主觀的）
- 封閉式構圖 closed composition：元素被包含在畫布邊緣或者畫框邊界內的構圖。（參見開放式構圖）
- 度量投影 metric projections：一個三維物體的非透視再現，見立體正投影、二等角投影、等角投影，和不等角投影。
- 恆常效應 constancy effect：其他色彩的相近性對我們的色感所發生的影響；因為我們知道草是綠色的，因此即使當它實際顯現為藍灰色時（如在薄暮中），我們依然把它看成是綠色的。（參見色彩恆常性）
- 拼貼 collage：藉由將各種材料組合並黏貼在一個二維的表面上所創造的藝術作品。經常與畫或素描的片段結合在一起。來自法文動詞coller，黏或貼之意。
- 拼貼版畫 collograph：一種凸版版畫，將從硬紙板、摺紙、瓦楞紙、硬質纖維板（梅森奈特纖維板），甚至細鐵絲網或氣泡包裝紙剪下的形狀拼貼起來，再沾墨水，壓印在紙上而成。
- 柔和色 tone：一種低強度的顏色，把原來的顏色跟一些灰色混合產生的。
- 相互穿透 interpenetration：平面、物體或形狀似乎切過彼此的情形，把它們一起固定在空間內的一個特定位置上。
- 相近 nearness：完形心理學理論中，接近的四種主要類型分別為相近、碰觸、重疊和結合。項目越接近彼此，就越可能被看成同一組。物體間的距離是相對而主觀的。
- 相近性 proximity：在完形理論中，四種主要的接近類型為相近、碰觸、重疊和結合。相近與元素排列的緊合度有關。一般而言，它較相似性重要，但若能兩者並用，將能達到最佳的統一效果。
- 相近對稱 near symmetry：運用中央軸線兩側的類似圖像。在形狀或形式上，一邊的元素可能和在另一邊者相像，不過卻有所變化，以提供視覺趣味。也稱為近似對稱。
- 美柔汀版畫 mezzotint：一種版畫製作方法，版子先到處打滿小凹口，因此印的時候會產生一塊均勻的深色區域。然後藝術

家會把這些小孔刮掉或磨光，以做出白色的區域。

· **美學 Aesthetics**：有關何謂藝術或美的理論。傳統上，是哲學的一個分支，如今則與一個形式的藝術特質有關，與我們對所見之物的純粹描述相反。

· **背景 background**：在一幅風景畫中，我們所看見的遠處空間——天空、山脈或遙遠的山丘。在靜物畫或室內肖像畫裡，便是指主題背後的區域。

· **負空間 negative space**：在藝術家創造出正元素之後，所留下的未佔據或空的區域。

· **重複 repetition**：在相同的構圖裡使用同一動機、形狀或色彩數次，以產生圖案，並將節奏引入一個設計中。

· **重複圖形 repeated figure**：一個可辨識的圖形在同一構圖裡，以不同的位置和狀態出現一次以上，以便對觀者講述一個故事的情況。

· **重疊 overlapping**：在完形理論裡，四種主要的接近類型為：相近、碰觸、重疊和結合，假如兩個項目擁有相同的色彩或明暗，將形成一個新的、更複雜的形狀。假如兩個項目的色彩或明暗都不同，重疊將能製造淺空間的錯覺，暖色系的形狀會向前凸出，而冷色系的則會後退。一種某些形狀在前面，並且部分隱藏或者遮掩住其他者的深度暗示。

· **面 field**：在色面的可能性裡，當圖的同義詞用。色面，指在明暗或色彩對比之底色上的彩色形狀，如抽象表現主義畫派的作品中所見。

· **風俗畫 genre**：題材與日常居家生活有關的畫。

· **風格 style**：歷史上不同時期和藝術運動中，材料使用和形式處理的特色。也指特定藝術家藉由媒材賦予他們作品個性的方式。

· **原色 primary colors**：大腦接受四種色彩紅、黃、綠和藍為基本色，而此事實呈現在現代色環的結構中。理論上，任何色彩系統裡的基本色相或許都可用來與其他所有顏色相混。在光線中，三原色是紅綠藍；在顏料中，三原色是紅黃藍。

· **書法 calligraphy**：優美、具裝飾性的書寫形式；富韻律且流麗的線條讓筆跡有了超越字面內容的美學價值。

· **核心陰影 core shadow**：一個物體的最陰暗部分，遠離而且不受光源的直接照射。它附著在物體上，或者環繞一個空間。

· **框架 frame**：見畫框。

· **消失點 vanishing point**：在直線透視中，會合的平行線看起來像是要與地平線交會的那一點。一幅畫裡可能只有一個消失點，也可能有很多個。

· **浮世繪 Ukiyo-e**：日本木刻版畫，以簡潔的線條、沒有陰影和凌亂，以及白色空間的使用著稱，對十九世紀的歐洲畫家頗有影響。此名意指「漂浮世界的畫」。

· **浮雕 relief sculpture**：一種運用淺深度的雕塑，目的在從正面觀看。從有限的投影——淺浮雕——到稱為高浮雕的更誇張發展都屬此類。

· **特定場域裝置 site-specific installation**：特別為某一特殊地點創造的裝置藝術，利用當地的環境或建築空間。

· **素描 drawing**：線條為主要元素的藝術作品。一幅畫的預備草稿。

· **紙拼貼 papier coll**：拼貼的一種形式，貼上的碎片為紙做成的物品，如剪報或票券等。

· **迴盪色 vibrating colors**：能對其毗連區域造成閃動效果的色彩，取決於近似的明暗關係和強烈的色相對比。

· **配色 match color**：見彩通配色系統（PMS）。

· **剪影 silhouette**：一個形狀通常是純黑色的，輪廓內鮮少或者沒有細節。

· **動態移情 kinetic empathy**：在觀看一件藝術作品時，觀者因注意到某一姿態而有意識或無意識地再創造或預料到一種即將發生的運動感。

· **動態速寫 gesture drawing**：一個形式之內和周圍的自由線條，能表現出一幅景象或是姿勢的動態、描繪的動作和視線的移動，而非一種密集的形狀排列。

· **動態模糊 motion blur**：朝移動方向所做的模糊，如同在慢速攝影中的情形。

· **動態範圍 dynamic range**：從最淺到最深的顏料範圍，通常在白到黑的範圍內。

· **動態雕塑 mobile**：一種三維的動力（活動）雕塑，通常會因風而活動起來。

· **動機 motif**：一種在設計中反覆發生的主題元素或者重複的特徵。它可以是一個物體、一個符號、一個形狀或一種色彩，在構圖中是如此頻繁地重複，以致成為一個重要的或主導的特色。

· **曼陀羅 mandala**：藏傳佛教中的一種圖形的輻射圖案，用於冥想，此名詞為梵文的「圓」之意。

· **基本幾何圖形 geometric shapes**：以數學公式定義的簡單機械化形狀，可以藉幾何組裡的用具，如三角形、長方形和圓形尺板等來畫出。

· **專色 spot color**：見彩通配色系統（PMS）。

· **張力 tension**：當一構圖中的元素看起來像是在彼此拉鋸時，所呈現出的能量和力度，會影響到平衡。

· **強化 accent**：一個元素所被賦予之次要的焦點或任何重點或強調，例如，藉由較亮的色彩、較暗的色調或較大的尺寸，以與主要的重點相抗衡，並提供變化性。

· **強光部分 highlight**：從觀者位置，承受最大量直接光源的物體部分。一個立體形式的最高明暗度，或一個發光形式表面上的清晰明亮點或區域，以強調其光澤。

· **強迫透視法或強制性視野 forced perspective**：在舞台布景中，運用實際上較原物小的道具所創造出的距離上的錯覺，因為這樣便能給人它們是在某些距離外的印象。

· **彩色的 chromatic**：涉及色彩存在的。

· **彩度 chroma**：見飽和度。

· **彩通配色系統 Pantone Matching System, PMS**：一種工業規格的平塗色系列，印表機所用。也稱為配色或專色。

· **情感色彩 emotional color**：一種主觀的色彩使用方法，意欲引起觀者的情感反應。

· **斜投影 oblique projection**：三維物體的一種非透視再現，在其中物體的前後面與水平底部平行，而其他的平面則被畫成以四十五度角偏移前平面的平行面。（參見半斜投影和等斜投影條）

· **旋轉 rotation**：對稱的一種，當你旋轉一個物體，它有改變嗎？拿出兩件相同的物體，旋轉其中一個，看看是否（或何時）它會與另一個完全相同。

· **淺色 tint**：與白色混合的色相。

· **淺空間 shallow space**：有限深度的錯覺：圖像僅從畫面稍稍往後退。

· **清晰的線條 explicit line**：能讓形式擁有清楚輪廓的一條線或邊緣，它不必非是一條黑色的線，不過卻擁有凸出於背景的清楚明顯邊緣。

· **混合媒材 mixed media**：使用一種以上媒材所創造的藝術作品。

· **深色 shade**：與黑色相混後的色相。

· **深空間 deep space**：擁有朦朧山脈或起伏山丘的雄偉、令人敬畏的風景。也稱為無垠空間（infinite space）。

· **理想主義 idealism**：按藝術家所認為應該是的樣貌所描繪的世界，與自然主義不同，後者如實呈現世界，毫不隱瞞缺點，前者卻把所有來自常態的瑕疵與偏差修飾掉。

· **統一性 unity**：一幅構圖裡的和諧狀態，因元素的適當排列而形成一種所有事物都如一整體般相屬的感覺所造成。

- **設計 design**：視覺元素的系統化安排，藝術家和設計師據之建立其作品。在架上藝術中，設計與構圖一詞同義。
- **設計模型 maquette**：小比例的預備性雕塑或模型。可以藉手工或使用機械工具放大至要鑄模或雕刻的成品尺寸。
- **連貫性 continuity**：兩個或者更多個別設計之間的視覺關係，或者一個出版品或網站頁面間的視覺關係。設計師的工作是統整一組圖片或頁面，好讓它們看起來像是「一家人」。
- **連續攝影 chronophotographs**：在玻璃板或膠捲上做多重曝光，一種由馬雷（Étienne-Jules Marey）發明的技術。
- **透明度 transparency**：一種視覺品質，在其中，一個物體或遠方景象能透過較近的物體清楚看見。兩個形式重疊，但雙方都能完全地看見。
- **透視法 perspective**：用以在二維平面上創造三維錯覺的系統。（參見空氣透視法、直線透視法）
- **透過色 transmitted color**：直接來自能源的光，穿過如戲院裡的彩色濾鏡投射，或藉陰極映像管或液晶顯示器而呈現在電腦螢幕上。色光三原色為紅綠藍（RGB），色光色彩天生就是加法色。
- **閉合 closure**：借用自完形心理學的概念，利用觀者想將不完整的形式理解成完整的慾望。藝術家提供最少量的視覺線索，而觀者藉之形成最後的認知。
- **陰影 shadow**：一個遠離光源，或遭其他物體遮蔽者之表面的較深色值。（參見投射陰影、核心陰影）
- **鳥瞰圖 bird's-eye view**：從畫面高處往下看的視野。我們或許仍能看見地平線，但地面卻在離我們腳下有點遠的地方，而且某些物體可能變得較近些。
- **單色的 monochromatic**：只有一種色相的色彩；從白到黑的全部色值。
- **單色配色法 monochromatic color scheme**：由一種色相及其不同的明度所組成，有時候還加上飽和度的變化。
- **單點透視 one-point perspective**：奠基於在單一消失點（通常位在地平線上）聚合之平行線的空間錯覺系統。通常適用於室內或遠景。
- **媒材 medium**：用以創造一件藝術作品所使用的工具、材料或顏料種類，如鉛筆、拼貼或水彩。
- **晶體式平衡 crystallographic balance**：以相同強調或者沒有焦點之滿版圖案所達成的平衡，在此種平衡中，整個二維表面上，到處也無處能吸引視線。又稱為滿版式圖案。
- **殘像 afterimage**：在凝視一個強烈色彩區域達一定時間之後，迅速掃視白色表面所見的互補色。
- **渲染法 Sfumato**：達文西的漸層技巧，源自義大利文，為「煙」之意。明暗度由淺到深的轉變是如此漸進，以致眼睛無法發現任何明顯的色調或是明暗之間的邊界。
- **減法色 subtractive color**：見顏料色。
- **焦點 focal point**：一種構圖手法，強調某一區域或物體，以吸引觀者的視線。在攝影中，焦點是指能產生清晰定義之影像的物體擺放點。（參見強化）
- **無定形形狀 amorphous shape**：無形式且定義模糊、沒有邊緣的形狀，例如，雲朵。
- **無垠空間 infinite space**，見深空間。
- **無彩度灰 achromatic grays**：僅由黑白二色混合而成的色系。
- **無彩度的 achromatic**：無色相和飽和度的，如黑、白和中間的灰色系。
- **畫面 picture plane**：做為基準的一種透明平面，用以建立形式存在於三維空間裡的錯覺，通常與畫紙或畫布的表面重疊。
- **畫框 picture frame**：畫面最外邊的界限或邊界。可以是一個物質的木框，紙張或畫布的邊緣，或者一個任意的邊界。
- **等角投影 isometric projection**：3D物體的非透視再現，在其中立面採三十度角建立，而且「平面圖」是扭曲的。isometry是等量之意。因為高、寬和深度都使用相同比例，圓形在平面圖和立面圖上都看起來像橢圓。（參見立體正投影）
- **等斜投影 cavalier projection**：3D物體的非透視傾斜再現。傾斜的角度通常為四十五度。立面圖裡出現的斜線是真實長度。（參見半斜投影）
- **結合 combining**：在完形理論中，接近的四個主要類型為相近、碰觸、重疊和結合。結合不但可以把一群品項群組起來，還能將它們與構圖中的其他部分分隔開。
- **虛構肌理 invented texture**：因藝術家想像而產生的人造肌理，通常是一種裝飾性圖案。（參見抽象肌理）
- **視線 sight lines**：見正交線。
- **視覺肌理 visual texture**：因藝術家技術所創造的肌理的錯覺，也稱為錯覺肌理。（參見觸覺肌理）
- **視覺混色 visual mixing**：不在調色盤上調色，而以在畫布上將純色相的短觸並置以做出混色效果。任何發生在觀者眼睛和大腦中的色彩混合。
- **象形圖 pictogram**：以一高度風格化的形狀來表現一個人或者物體的圖像。例如，地圖符號、警告標誌和埃及象形文。
- **象徵形狀 symbolic shapes**：為了傳達超乎其表面形式外的觀念或意義而設計的形狀。意義受公眾指定與同意，例如，在樂譜、招牌和工程圖裡所見。
- **費波那契數列 Fibonacci series**：由一個數字（通常是1）開始的數字順序，前後相加以產生序列中的下一數字：0+1=1，1+1=2，2+1=3，3+2=5，……諸如此類。在伊斯蘭藝術中，與卡巴拉減法一起使用。
- **超真實 hyper-real**：見照相寫實主義。
- **軸 axis**：一條想像的軸線，其周圍的形式或構圖是平衡的。
- **開放式明暗構圖 open-value composition**：明暗跨越形狀邊界並延伸入鄰接區域的構圖。
- **開放式構圖 open composition**：把元素置放在一個構圖中，好讓它們能被框架切斷，以暗示繪畫僅是較大景色的局部視圖。（參見封閉式構圖）
- **階級比例 hieratic scaling**：在早期藝術和某些非西方文化中，尺寸代表著地位或重要性，因而讓畫中的主題——名聖人或國王——較其他相對次要的角色顯大。
- **集合藝術 assemblage**：把隨手撿來的龐大3D物體附加在繪畫表面上的一種三維式拼貼。
- **黃金分割 golden section**：一個長方形，其短邊與長邊的比例是黃金比例。這是一個與方形和圓形幾何有關的比例系統，而且也牽涉到數字的費波那契數列。
- **黃金比例 golden ratio**：由古希臘人發現的一種數學比例，當一條線被分割成兩段時，短段與長段的比例等同於長段與整體之比。此比例是0.618:1或1:1.618，或約8:13。也可在自然的形式裡發現此比例，又稱為黃金分割率（golden mean）。
- **亂數網點 stochastic screening**：在平面藝術或印刷中，藉隨機散佈相同大小的小圓點，來製作連續色調的區域，與半色調網點相反，後者運用的是大小不同的小點所組成的規則陣列。
- **圓滑奏 legato**：一種連接和流動的韻律。
- **塑模 modeling**：一種形塑柔軟材質的雕塑技巧。電腦建模能為物體建造一個虛擬的三維模型。
- **暗色調 low-key value**：從中間灰到黑色的較深色調。（參見亮色調）
- **暗色調主義 tenebrism**：一種繪畫技巧，來自義大利文tenebroso，為黑暗朦朧之意，由卡拉瓦喬和其跟隨者所使用，只有

一點點亮光和許多近乎全黑的陰影是其特色。（參見明暗法）

· 暗形 implied shape：由一元素群組所暗示的形狀，創造出一實際上並不存在之形狀的視覺樣貌。（參見完形）

· 暗室或暗箱 camera obscura：一個能讓外面的影像藉凸透鏡投射出去，並向下反映在一個可觀看表面的暗室或黑箱。此名詞在拉丁文中為「黑暗的房間」之意。

· 暗線 implied line：由點或短線所創造的想像的線，這些點或短線以能讓我們腦子做連接的方式排列，例如點線或虛線。隨著線條像是要停止、開始並且消失，缺漏的部分暗示著繼續，而且由觀者的心智完成。

· 暗調色彩 low-key color：擁有中間灰或更深值的任何色彩。（參見亮調色彩）

· 暖色系 warm colors：擁有主觀溫度的色彩：紅和黃會令人聯想起火與陽光。在伊登的十二色環中，屬黃至羅蘭紅區段。（參見冷色系）

· 概念 concept：一個觀念或概括。讓不同的元素建立起基本關係的一種系統化配置。

· 照相寫實主義 photo-realism：一種想要看來和照片一樣真實、甚至更真實的繪畫，也稱為超真實主義。

· 碰觸 touching：完形理論中，接近的四個主要類型是相近、碰觸、重疊和結合。物體相鄰仍可能分隔物體，但卻能讓它們看起來像是相屬的。

· 經濟 economy：將影像精煉至只剩其基本要素。

· 裝置藝術 installation：一種大型的集合藝術，通常是一個你能走入或穿過的作品，創造的目的在於加強觀者對作品所佔據之環境空間的感知。（參見特定場域裝置）

· 裝飾空間 decorative space：美化區域，強調一件藝術品之二維屬性或其元素的任何特質。

· 運動 movement：藝術作品裡，由視覺路徑所引導的視線旅行。一群藝術家在歷史中的某段時期所實踐的某一特殊風格。

· 過度曝光的 overexposed：當攝影師調整他們的相機以捕捉一個淺色背景上的深色物體時，明亮區域將變淡並缺乏細節。（參見曝光不足）

· 過渡段 bridge passage：在兩個相鄰的平行平面朝反向作漸層變化（由深到淺和淺到深）之處，會產生一個明暗差異消解的區段，便稱為過渡段。

· 飽和度 saturation：一個色彩的強度或純度，也稱為色飽和度或彩度。一個飽和的色彩是明亮且強烈的，一個純粹的色相；然而一個不飽和的色彩則沒有色相，並且被稱為無色的，像是中性灰、黑或白。

· 圖 figure：我們正描繪的可辨識物體：例如一個人形（因而有此名）、花瓶或花。傳統上，圖被當成正形描述，地則做為負形。（參見面、地）

· 圖案 pattern：元素或動機在一個規則且可預測的序列裡的重複，包含某些對稱。肌理牽涉到我們的觸覺，但圖案卻只訴諸眼睛；一個肌理可能是一個圖案，但並非所有圖案都有肌理。

· 實形 actual shape：清楚定義或者是正（positive）的區域（與暗形相反）。

· 實質肌理 actual texture：見厚塗法，觸覺肌理、視覺肌理。

· 對比 contrast：相鄰之深淺區域間的明暗關係。最強的對比為黑與白。

· 對角消失點 diagonal vanishing point, dvp：在杜柏林（Jay Doblin）的透視法裡，劃過棋盤格之斜線與地平線相交的那一點。

· 對稱 symmetry：一條中央軸線（通常是想像的）兩側，一幅景象或一組元素如鏡像般地複製。除了反射，其他常見的對稱手法還包括旋轉和平移。

· 對齊 alignment：藉由排列，使其邊緣或可感知的「重心」排成直線來統一一系列形狀。

· 構圖 composition：一個二維表面上之所有元素的排列與／或結構，根據組織的原則，以造就一個統一的整體；也稱為設計。

· 榻榻米 tatami：一種日本的比例系統，命名自稻草做的地板墊。大約根據人體尺度所造，六呎長三呎寬（180×90公分），比例為二比一。

· 滿版式圖案 allover pattern：重複動機以形成一能覆蓋整個表面、卻沒有明顯焦點的組織，強調被均勻地分布在二維的表面上，而沒有明顯焦點。也稱為晶體式平衡。

· 漸進性律動 progressive rhythm：形狀的重複按規律的模式變化。漸進性律動因重複元素的規律改變而產生，如一系列的圓漸進地變大或變小。

· 漸層色 graduated tint：一種明暗度持續變化，卻沒有明顯邊緣的色調。

· 漸變色 nuance：擁有相同飽和度和明度的任何兩種色彩。

· 網格 grid：由交叉的橫直線組成的網狀物，能提供一個架構，好指引設計者該在何處置放元素。

· 網格圖 wireframe：空間中的網點和網面，如電腦繪圖中所見，可以精確地描繪出立體形式。利用三維建模程式或藉雷射掃描一個三維物體或形式來製作出。

· 蒙太奇 Montage：把相片拼貼成一個新的構圖，但這些相片還是可辨認的，只是其原始意義遭改變或顛覆；也稱為攝影蒙太奇。

· 銀針筆 silverpoint：鉛筆的前身，一種類似鋼筆的工具，有個銀做的尖端或一條嵌在一個爪狀裝置內的銀絲。能做出永久性的無法擦除的細緻線條。

· 銅鏽 patina：一種自然的塗層，通常是綠色的，因銅或其他金屬材質的氧化而造成。

· 寫實主義 realism：忠實地重現一幅景色或物體的外觀，完全忠於視知覺。（參見理想主義）

· 層疊樣式表或串接樣式表 Cascading Style Sheet, CSS：在網站設計中，一種能把內容和設計分割開來的工具。CSS文件包含字體、背景色、版面區塊定位等等的指示。

· 影線 hatching：畫出數條緊靠在一起的細線（通常是彼此平行的），以創造出一塊明暗區域。（參見交叉影線）

· 標識 logotype：一個符號，經常包含有一些文字，用以識別一組織、法人或產品，經常縮短為logo。

· 模組 module：一種明確定義的測量面積或者規格化單位。

· 線的性質 line quality：由線條重量（粗細）、方向、一致性或其他特徵所決定的線的性格。

· 線條 line：當一個點越過一個表面時所製造的路徑。在數學裡，一條線結合兩個或者更多的點。有長度和方向，但無寬度。在藝術裡，線條有寬幅，不過這卻不是它們最重要的特徵。在平面藝術中，線稿指黑色或者別的單一色彩，沒有任何其他的明暗或色彩。

· 質量 mass：一個形式的表面固態。藉由光影變化，或藉重疊並合併形式等手法所做出的體積和重量的錯覺。在雕塑和建築中，質量是一個形式實際或表面的物質和密度。質量可以被想成正空間，而體積則是負空間。

· 輝度 luminance：見明度。

· 輪廓 outline：一種能描述一個形狀和其邊緣或邊界的真實或想像的線。

· 輪廓線 contour：輪廓內的線條，能賦予物體體積，像是桶子周身的箍條。有時候也當成輪廓的同義字使用。

- 鋪設 tiling：藉由把幾何圖形一個挨一個地緊密排列所做出的圖案。
- 墨茲 merz：史維特斯（Kurt Schwitters）為拼貼所取的名字，截自曾讀成Kommerz und Privatbank的碎紙片。是一種為了藝術目的，結合所有想得到的材料組合，與顏料同等重要。
- 學院派的 academic：遵守傳統和習俗約束的高級藝術，如藝術學院裡所教導和訓練的內容。
- 導引線 guide lines：見正交線。
- 機動藝術 kinetic art：來自希臘文kinesis，活動之意，與任意行動的元素或機械化的運動有關的藝術。（參見動態雕塑）
- 濃淡 notan：日本人的理想對稱形式，為深淺之意。正空間（淺）和負空間（深）之間、圖（或面）和地之間的互動。
- 濃豔化色彩 heightened color：明亮豔麗的不自然色彩，如梵谷和高更作品中所見。
- 輻射成像法 radiosity：電腦的製圖技巧，藉由計算一環境中所有表面的光能均衡狀態，全域性地照亮一幅景象，不受觀者位置影響。
- 輻射狀平衡 radial balance：一種所有元素都平衡地環繞著中心點，並從該中心點向外輻射的構圖。圓形或球形空間裡的對稱，包括由中心點向外擴展並放射的線條或形狀，就像曼陀羅、雛菊或向日葵，或者是教堂裡的玫瑰花窗。
- 輻射狀設計 radial design：透視線把我們的目光引向一幅畫之焦點的地方，就是一例。
- 錯視畫 trompe l'oeil：藝術家愚弄你，讓你以為畫的全部或部分是真實事物的情形。來自法文，為「欺騙眼睛」之意。物體通常影像銳利，並且擁有精細描繪的細節。
- 錯覺肌理 illusion texture：見視覺肌理。
- 曖昧空間 equivocal space：一種意義含糊的空間，在此空間內，很難從背景裡辨識出圖形，或者從負形裡看出正形，而且我們的知覺也會猶疑不定，在兩邊擺盪。許多視錯覺便是利用此種現象。
- 濕壁畫法 fresco：一種壁畫技巧，把水性顏料塗在濕灰泥上，與灰泥黏合在一起，並成為牆的一個組成部分。
- 環境藝術 environmental art：以撿拾而來的自然材料，如按色系與肌理所挑選出的葉子、樹枝、荊棘和漿果等，來完成的集合與裝置藝術。經常位在偏遠的地方，而且未有其他任何人看過，但卻以相片或影片做記錄。也稱為現場藝術或大地藝術

（site or earth art）。
- 點 point：在數學裡，點沒有維度，就是空間裡的一個位置。在藝術和設計中，我們有小圓點、短觸或墨漬點。就像線的寬度，點的大小也並不常是它最重要的屬性。
- 點刻法 stippling：一種藉由成簇的小圓點或點做出明暗區域的方法。
- 點描法 pointillism：一種視覺上的混色系統，奠基於純色小短觸在白色底材上的並置。（參見分光法）
- 斷奏 staccato：突然地、有時候激烈地改變視覺韻律。
- 斷續邊緣 lost and found edges：邊緣有時鮮明強烈地跳出背景，有時又柔和模糊並退入背景中的情形。一下看見，一下又看不見。
- 藍圖 blueprint：見正投影。
- 雙色套印法 duotone：一種印兩次（黑色和另一種色彩，或者黑色用兩次）、擁有擴大色域的高品質網版。
- 雙軸對稱 biaxial symmetry：擁有兩個對稱軸——直的和橫的。此種做法能保證上下和左右的平衡。上下可以和左右相同也可不同。
- 雙補色配色法 double complementary color scheme：以兩組互補色做搭配。假如是來自色環上等距的地方，便稱為一個四色組。
- 顏料 pigment：一種擁有固定色彩屬性的礦物、染料或合成的化學製品。顏料加入液態媒介物便能製成塗料或墨水。胭脂紅是一種用液體染料混合惰性白色化學物而製成的顏料。
- 顏料色 pigment color：吸收了不同的光線波長，並反射或再轉發其他波長的顏料和染料裡的物質。它們天生就是相減的：所有色料三原色——紅、黃、藍——的混合物，理論上將是黑色。
- 曝光不足 underexposed：假如一個攝影師決定捕捉一幅景色的光照區域，那麼陰暗區域就得一片黑地沒入陰影中，沒有細節。（參見過度曝光）
- 鏡面反射 specular reflection：一種能辨別閃耀光澤表面（或物體）和晦暗粗糙者的反射。
- 韻律 rhythm：一種延續、流動或運動的感覺，藉重複和變化動機，並使用經過計算的特點來達成。
- 類似 similarity：在完形理論裡，項目在其中看起來相像的狀態。物體越相像，就越可能組成群體。
- 類似色 analogous colors：色相上緊密相關的色彩，通常是在色環上彼此靠近或相

鄰的顏色。
- 懸 hanging：在網格上將元素排成一直線，如此一來，它們的頂邊會對齊。（參見坐）
- 繼續對比 successive contrast：一種殘像反應，當我們遇見每種新色彩時，受所看見之最後色彩的殘像影響而造成。大腦預期一種互補色，假如不存在，我們便自行創造出。
- 觸覺肌理 tactile texture：真實的物理性肌理，可感覺或觸摸，一種材質的表面特徵，或者藝術家如何操作顏料或雕塑材料的結果。（參見厚塗法、視覺肌理）
- 攝影蒙太奇 photomontage：見蒙太奇。
- 變形 distortion：違背某一形式或物體之已接受的觀念，通常是在慣用的比例上做竄改。
- 變體 variation：在統一一構圖的過程中，引入不同的事物可以避免因太多重複而變得單調。
- 體積 volume：由一個形狀或形式圈住或暗示的封閉空間錯覺，以及直接與一繪畫形式毗連或其周邊的空間。在雕塑和建築裡，此空間由形式以及／或者直接圍繞在附近的空間所佔據。質量可以被想成正空間，而體積則想成負空間。
- 觀者定點 viewer's location point：單點透視中，通過消失點的一個垂直軸線。單點透視假定觀者在一個固定點觀看，其中一隻眼睛穿過畫面，進入裡頭的三維世界。
- 鑲嵌物 tesserae：彩色大理石或玻璃製的小立方體，用來製作馬賽克，來自拉丁文tessent，「小方板」之意。
- 鑲嵌圖形 tessellation：以一種彼此相扣的圖案滿滿覆蓋一平面，無一空隙。來自拉丁文tessera，意指做馬賽克用的方形小石塊或磁磚。

創作者及其他人名中英對照（中譯姓在前，名在後）

- 丁托列托 Tintoretto
- 丁格利 Jean Tinguely
- 凡列特・皮埃拉阿道夫 Pierre Adolphe Valette
- 凡艾倫・威廉 William van Alen
- 大衛・雅克比─路易斯 Jacques-Louis David
- 厄許・漢娜 Hannah Höch
- 尤瑞・克莉絲汀娜 Christina Ure
- 巴布 Sahifa Babu
- 巴拉 Giacomo Balla
- 巴拉・賈科莫 Giacomo Balla
- 巴耶・賀伯 Herber Bayer
- 巴格洛托・蘿拉 Laura Bagarotto
- 巴特勒・海倫・伯詩 Helen Birch Bartlett
- 比亞茲萊 Aubrey Beardsley
- 王爾德・奧斯卡 Oscar Wilde
- 北方設計 North Design
- 卡巴內爾・亞歷山大 Alexandre Cabanel
- 卡尼莎・蓋卡諾 Gaetano Kanisza
- 卡玉伯特・古斯塔夫 Gustave Caillebotte
- 卡拉瓦喬 Caravaggio
- 卡桑德拉 A. M. Cassandre
- 卡特爾・馬修 Matthew Carter
- 卡納萊托 Canaletto
- 卡普爾 Anish Kapoor
- 卡森・大衛 David Carson
- 卡爾・喬絲 Josie Carr
- 卡爾夫 Willem Kalf
- 卡羅・安東尼 Anthony Caro
- 古道爾・賈斯伯 Jasper Goodall
- 史瓦巴契富夫婦 Mr and Mrs Wolfgang S. Schwabacher
- 史貝留斯・提姆 Tim Spelios
- 史坦・葛楚德 Gertrude Stein
- 史坦貝克 Saul Steinberg
- 史泰欽・愛德華 Edward Steichen
- 史密陀 Svend Smital
- 史密特・彼得 Peter Schmidt
- 史密茲和汀娜喬設計雙人組 Job Smeets and Nynke Tynagel
- 史密森・羅伯 Robert Smithson
- 史塔克・菲利普 Philippe Starck
- 史維特斯 Kurt Schwitters
- 史騰堡・喬治及維拉德米爾 Georgii and Vladimir Stenberg
- 尼卡拉斯羅林 Nicolas Rolin
- 尼可森・彼得 Peter Nicholson

- 尼可森・班 Ben Nicholson
- 尼可森・威廉 William Nicholson
- 卡蒂亞─布列松・亨利 Henri Cartier-Bresson
- 布托斯・穆拉德 Mourad Boutos
- 布里斯 Lillie P. Bliss
- 布洛蒂 Neville Brody
- 布朗・保羅 Paul Brown
- 布朗・葛蘭 Glenn Brown
- 布朗強・羅伯特 Robert Brownjohn
- 布萊克・彼德 Peter Blake
- 布萊克・威廉 William Blake
- 布萊波恩・羅伊斯 Lois Blackburn
- 布萊頓 André Breton
- 布魯涅內斯基 Filippo Brunelleschi
- 布羅迪・內維爾 Neville Brody
- 布蘭特・比爾 Bill Brandt
- 弗利德里希・卡司帕・戴維 Caspar David Friedrich
- 弗朗西斯卡・皮耶羅德拉 Piero della Francesca
- 弗爾提格 Adrian Frutiger
- 弗蕾絲居拉・伊芙琳娜 Evelina Frescura
- 本戴 Ben Day
- 瓦利・康尼盧司 Cornelius Varley
- 瓦沙雷利・維克多 Victor Vasarely
- 瓦格那 Alexander von Wagner
- 瓦特・詹姆士 James Watt
- 瓦葵茲 Miguel Vásquez
- 瓦薩里・喬治 Giorgio Vasari
- 丟勒・阿爾布里希特 Albrecht Dürer
- 伊斯法罕 Isfahan
- 伊登・約翰 Johannes Itten
- 伊德的阿波剛德 Abogunde of Ede
- 伍德・山姆・泰勒 Sam Taylor Wood
- 休托・瑪姬 Margie Hughto
- 休姆・蓋瑞 Gary Hume
- 列克 Bart van der Leck
- 印第安那・羅伯特 Robert Indiana
- 吉馬赫 Hector Guimard
- 吉爾斯基・安德雷 Andrea Gursky
- 多弗羅斯 Doryphros
- 多雷・古斯塔夫 Gustave Doré
- 多爾頓・史蒂芬 Stephen Dalton
- 好菲利普 Philip the Good
- 安格爾・讓─奧古斯都─多明尼哥 Jean-Auguste-Dominique Ingres
- 安格魯納・弗朗西斯科 Franciscus Aguilonius
- 托馬塞利 Fred Tomaselli

- 米洛依・麗莎 Lisa Milroy
- 米勒・艾伯特 J. Abbott Miller
- 米萊斯・約翰・艾佛雷特 John Everett Millais
- 米羅 Joan Miró
- 老布勒哲爾 Pieter Brueghel the Elder
- 考爾・克里斯 Chris Corr
- 考爾菲爾德 Patrick Caulfield
- 考爾德・亞歷山大 Alexander Calder
- 艾波頓・馬修 Matthew Appleton
- 艾金斯・湯瑪斯 Thomas Eakins
- 艾金森・馬克 Mark Atkinson
- 艾格拉雅 Aglaia
- 艾基隆特・安娜 Anna Ekelund
- 艾敏・翠西 Tracey Emin
- 艾莉亞・雨果 Hugo Elias
- 艾德 Hans Rudi Erdt
- 艾薛爾 Maurits Cornelis Escher
- 艾羅 Aroe
- 佛米赫 Kai Vermehr
- 何利・理查 Richard Hollis
- 何姆葛倫・伯恩 Björn Holmgren
- 伯恩哈德 Lucian Bernhard
- 伯恩─瓊斯 Edward Burne-Jones
- 伯格・約翰 John Berger
- 伯納德・莎拉 Sarah Bernhardt
- 克利・保羅 Paul Klee
- 克里夫・克萊利斯 Clarice Cliffe
- 克林・法蘭克 Frank Kline
- 克林姆 Gustav Klimt
- 克萊因・伊夫 Yves Klein
- 克雷格・東尼 Tony Cragg
- 克羅斯・查克 Chuck Close
- 克羅絲・丹尼爾 Daniel Clowes
- 希米德・魯班娜 Lubaina Himid
- 希利雅德・尼可拉斯 Nicholas Hilliard
- 希斯里 Alfred Sisley
- 李西斯基 El Lissitzky
- 李伯斯金・丹尼爾 Daniel Libeskind
- 李奇登斯坦 Roy Lichtenstein
- 杜卡斯 Isidore Ducasse
- 杜米埃 Honoré Daumier
- 杜拉克・愛德蒙 Edmund Dulac
- 杜柏林・傑 Jay Doblin
- 杜喬 Duccio
- 杜斯伯格 Theo van Doesburg
- 杜菲・勞爾 Raoul Dufy
- 杜象・馬賽爾 Marcel Duchamp

．沃荷・安迪 Andy Warhol
．秀拉・喬治 Georges-Pierre Seurat
．秀奚斯 Zeuxis
．貝克・艾倫 Alan Baker
．貝克・哈利 Harry C . Beck
．貝克赫德 Gerrit Berckheyde
．貝利・大衛 David Bailey
．貝利・威廉 William Bailey
．貝格史塔夫兄弟 The Beggarstaffs
．貝特勒・艾力克斯 Alex Bettler
．貝茲 Pierre Bézier
．邦伯格・大衛 David Bomberg
．里貝拉 Jusepe de Ribera
．亞吉坦的艾麗諾 Eleanor of Aquitaine
．佩魯吉諾 Pietro Perugino
．坦基 Yves Tanguy
．奇霍爾德・楊 Jan Tschichold
．奇欽・艾倫 Alan Kitching
．奈文森 Christopher Richard Wynne Nevinson
．奈維爾森・路易絲 Louise Nevelson
．委拉斯蓋茲 Diego Velázque
．孟德爾頌・艾瑞許 Erich Mendelsohn
．孟賽爾・阿爾伯特 Albert Henry Munsell
．帕拉西奧斯 Parrhasios
．帕拉底奧 Andrea Palladio
．帕契歐里 Luca Paccioli
．帕德・華特 Walter Pater
．拉利克 René Lalique
．拉斯金・約翰 John Ruskin
．拉森 Kalle Lasn
．拉圖爾 Georges de La Tour
．杭特・伊恩 Ian Hunt
．東拿帖羅 Donatello
．東荷・威廉 William Donhoe
．林布蘭 Rembrandt van Rijn
．波利克里托斯 Polycleitos
．波希 Hieronymous Bosch
．波拉約洛，安東尼奧與皮耶羅 Antonio and
　Piero del Pollaiuolo
．波洛克・傑克森 Jackson Pollock
．波納德 Bonnard
．波提且利 Botticelli
．波薩 Fra Andrea Pozza
．法瑞西・威廉爵士 Sir William Farish
．法蘭契斯卡 Piero della Francesca
．法蘭蓋洛 Manuel Franquelo
．阿伯提 Leon Battista Alberti
．阿波羅紐斯 Apollonious
．阿朗斯博格・路慧絲及華特 Louise & Walter
　Arensberg
．阿瑞岡 Areogun
．阿爾伯斯・約瑟夫 Josef Albers
．阿爾瑪─塔德瑪・勞倫斯 Lawrence Alma-

　Tadema
．阿爾維地 Alberti
．青騎士 Der Blaue Reiter
．勃拉克 Georges Braque
．南穆斯・漢斯 Hans Namuth
．哈伯・愛德華 Edward Hopper
．哈迪・喬治 George Hardie
．哈特菲爾德 John Heartfield
．哈瑞斯・摩西斯 Moses Harris
．哈瑞森・麥克 Mark Harrison
．哈蒂・札哈 Zaha Hadid
．哈維邁耶夫人 Mrs H. O. Havemeyer
．契馬布耶 Cimabue
．威恩・羅伯特 Robert Wiene
．威提德・透納 Turner Whitted
．柯帝斯・希爾曼 Hillman Curtis
．柯洛 Camille Corot
．柯倫 Robert Crumb
．柯登 Juan Sanchez Cotán
．柯漢・哈洛德 Harold Cohen
．柯爾達・艾伯多 Alberto Korda
．查姆黎・湯瑪斯 Thomas Cholmondeley
．查拉 Tristan Tzara
．柏金・維克托 Victor Burgin
．派克・吉米 Jimmy Pike
．派柏・約翰 John Piper
．派普・艾倫 Alan Pipes
．派德森・理查 Richard Pattterson
．洛利 L.S. Lowry
．洛特雷阿蒙 Comte de Lautréamont
．科比意・勒 Le Corbusier
．科爾托納 Pietro da Cortona
．范艾克・楊 Jan van Eyck
．迪保羅・喬凡尼 Giovanni di Paolo
．韋伯・邁爾肯 Malcolm Webb
．倫斯威特 Graham Rounthwaite
．唐奈利・凱倫 Karen Donnelly
．唐頓・大衛 David Downton
．哥雅 Franciscon de Goya
．埃倫費爾斯 Christian von Ehrenfels
．埃傑頓・哈羅德 Harold "Doc" Edgerton
．埃斯蒂期 Richard Estes
．夏丹 Jean-Baptiste Siméon Chardin
．夏戈爾 Marc Chagall
．席格納・羅曼 Roman Signer
．席涅克・保羅 Paul Signac
．席勒・查爾斯 Charles Sheeler
．席爾德・艾利蓀 Alison Sheard
．庫貝斯・雷森阿爾 Raysan Al-Kubaisi
．庫恩斯・傑夫 Jeff Koons
．庫爾貝・古斯塔夫 Gustave Courbet
．恩斯特・馬克斯 Max Ernst
．根茲巴羅・托馬斯 Thomas Gainsborough

．格林威・凱特 Kate Greenaway
．格雷・瓊 Jon Gray
．格羅佩斯・華特 Walter Gropius
．泰納・威廉 J. M.W. Turner
．泰勒・戴桐 Dayton Taylor
．海曼・提摩西 Bhupen Khakar
．烏切羅 Paolo Uccello
．特瑞爾・詹姆斯 James Turrell
．班克斯・伊莉莎白 Elizabeth Banks
．班奈茲利・寇比 Kobi Benezri
．班楊・約翰 John Bunyan
．索薩斯・艾托雷 Ettore Sottsass
．紐曼・巴內特 Barnett Newman
．紐曼・布魯斯 Bruce Nauman
．納爾遜・迪倫 Dylan Nelson
．荀白克・阿諾德 Arnold Schoenberg
．馬・奇 Kit Ma
．馬列維奇 Kasimir Malevich
．馬西 F. Mathey
．馬克和安娜 MARC&ANNA
．馬利・巴布 Bob Marley
．馬里內蒂 Filippo Tommaso Marinetti
．馬內 Edouard Manet
．馬格利特・雷內 René Magritte
．馬蒂斯 Henri Matisse
．馬雷 Étienne-Jules Marey
．馬爾克・法朗茲 Franz Marc
．馬薩奇奧 Masaccio
．高茲渥斯・安迪 Andy Goldswrothy
．高爾基 Arshile Gorky
．勒沃 Louis Le Vau
．曼沙特 J.H. Mansart
．曼帖那・安德烈阿 Andrea Mantegna
．培根・法蘭西斯 Francis Bacon
．康丁斯基 Wassily Kandinsky
．康斯塔伯 John Constable
．強生・菲利普 Philip Johnson
．強斯頓・愛德華 Edward Johnston
．梵谷 Vincent van Gogh
．梅丁格・馬克斯 Max Miedinger
．梅勒・貝爾 Belle Mellor
．畢沙羅 Camille Pissarro
．莎莉雅 Thalia
．莫內 Claude Monet
．莫何利—那基・拉斯洛 László Moholy-Nagy
．莫瑞斯・威廉 William Morris
．荷文 Ludwig Hohlwein
．荷爾温 Ludwig Hohlwein
．麥布里奇・愛德華得 Eadweard Muybridge
．麥克林・邦妮 Bonnie Maclean
．麥克勞德 MacLeod
．麥亞瑟・史都華 Stuart McArthur
．麥金塔 Charles Rennie Mackintosh

- 麥斯威爾 James Clerk Maxwell
- 傑克梅第 Alberto Giacometti
- 傑利柯・迪奧多 Théodore Géricault
- 傑維斯・約翰 John Jervis
- 凱利・愛斯華斯 Ellsworth Kelly
- 凱魯亞克 Jack Kerouac
- 勞瑞・克勞德 Claude Lorraine
- 博羅米尼・法蘭西斯可 Francesco Borromini
- 喀什米里・阿赫馬德 Ahmad Kashmiri
- 喬瓦尼 Giovanni Piranesi
- 喬伊斯・詹姆斯 James Joyce
- 喬托 Giotto di Bondone
- 喬爾喬內 Giorgione
- 富凱・讓 Jean Fouquet
- 惠斯勒・詹姆斯 James McNeill Whistler
- 提香 Titian
- 提索・詹姆斯 James Tissot
- 斯亭勒 Peter Stemmler
- 普拉克希特利斯 Praxiteles
- 普萊德・詹姆斯 James Pryde
- 渥拉斯敦・威廉海德 William Hyde Wollaston
- 湯普森・蓋瑞 Gary Thompson
- 舒摩茲 Bill Schmalz
- 華茲華斯・愛德華 Eduard Wadsworth
- 萊利・路易絲 Bridget Riley
- 萊特・法蘭克洛伊 Frank Lloyd Wright
- 萊茵哈特・艾德 Ad Reinhardt
- 萊奧卡雷斯 Leochares
- 菲茨派翠克・吉姆 Jim Fitzpatrick
- 費西爾斯 Sigfrid Forsius
- 費波那契 Leonardo Fibonacci
- 費寧格・利奧尼 Lyonel Feininger
- 費歐雷 Jacobello del Fiore
- 賀斯德 Ian Auld Halstead
- 隆・理查 Richard Long
- 雅斯・凱瑟琳 Catherine Yass
- 馮米德虎克・凱特林傑 Catelijine von Middlekoop
- 馮貝左爾伯・威廉 Wilhelm von Bezold
- 塞尚 Paul Cézanne
- 塔特林 Vladimir Tatlin
- 奧斯本・凱特 Kate Osborne
- 奧菲利・克里斯 Chris Ofili
- 奧爾巴哈・法蘭克 Frank Auerbach
- 奧福・瑪莎 Martha Alf
- 愛吉尼克・托比 Toby Egelnick
- 愛德森・愛德華 Edward H. Adelson
- 楊・賴瑞 Larry Young
- 瑞秋 Rachel Howard
- 瑞維特 Gerrit Rietveld
- 聖賽巴斯蒂安 St. Sebastian
- 蒂芬妮・福特 Louis Comfort Tiffany
- 葛利斯 Juan Gris

- 葛姆雷・安東尼 Antony Gormley
- 葛特勒・馬克 Mark Gertler
- 葛萊瑟・彌爾頓 Milton Glaser
- 葛瑞 Malcolm Garrett
- 葛雷姆・詹姆斯 James Graham
- 葛雷柯 El Greco
- 賈柏 Naum Gabo
- 達文西 Leonardo da Vinci
- 達利 Salvador Dali
- 雷・曼 Man Ray
- 雷本・亨利爵士 Sir Henry Raeburn
- 雷克漢・亞瑟 Arthur Rackham
- 雷捷 Fernand Léger
- 雷黎・布麗姬特 Bridge Riley
- 雷諾瓦 Pierre-Auguste Renoir
- 雷諾斯・約書亞 Joshua Reynolds
- 歌德 Johann Wolfgang von Goethe
- 漢特・威廉・霍爾曼 William Holman Hunt
- 漢納・姜尼 Jonny Hannah
- 漢彌頓・理查 Richard Hamilton
- 瑪薩奇奧 Masaccio
- 維米爾 Johannes Vermeer
- 維利・卡羅 Carlo Crivelli
- 維梅爾・喬納斯 Johannes Vermeer
- 維爾・克利斯 Chris Ware
- 維爾托夫・迪嘉 Dziga Vertov
- 蒙德里安 Piet Mondrian
- 蓋里・法蘭克・歐文 Frank Owen Gery
- 裴祥風 Phong Bui-Tuong
- 賓斯・威廉 William Binns
- 賓漢 George Caleb Bingham
- 赫茲菲爾德・赫穆特 Helmut Herzfelde
- 赫斯特・達米恩 Damien Hirst
- 赫普沃思・芭芭拉 Barbara Hepworth
- 赫塔・維多 Victor Horta
- 赫爾曼・喬治 George Herriman
- 廣告破壞者 Adbusters
- 德彼的約瑟夫賴特 Joseph Wright of Derby
- 德拉克洛瓦・歐仁 Eugène Delacroix
- 德基里訶・喬治 Giorgio de Chirico
- 德蘭碧嘉・泰瑪拉 Tamara de Lempicka
- 慕夏 Alphonse Marie Mucha
- 摩爾・亨利 Henry Moore
- 歐本漢 Meret Oppenheim
- 歐皮 Julian Opie
- 歐登伯格・克雷斯 Claes Oldenburg
- 歐登柏格 Claes Oldenburg
- 歐瑞里奧 Venetian Nicoló Aurelio
- 魯本斯・彼得・保羅 Peter Paul Rubens
- 魯沙・艾德 Ed Ruscha
- 魯格斯 Fausto Rughesi
- 黎米勒 Lee Miller

- 墨瑞・戈登 Gordon Murray
- 澤克西斯 Zeuxis
- 盧梅・薛尼 Sidney Lumet
- 盧奧 Georges Rouault
- 盧德伯格 Philip de Loutherbourg
- 穆克 Ron Mueck
- 穆恩・傑森 Jason Munn
- 穆勒─布魯克曼・約瑟夫 Josef Müller-Brockmann
- 諾爾德・艾莫爾 Emil Nolde
- 霍夫曼・漢斯 Hans Hofmann
- 霍加斯・威廉 William Hogarth
- 霍克・大衛 David Hockney
- 霍克尼 David Hockney
- 霍奇金 Howard Hodgkin
- 霍普・愛德華 Edward Hopper
- 霍普金・霍華德 Howard Hodgkin
- 龍格 Philipp Otto Runge
- 優芙羅芯 Euphrosyne
- 戴芬尼・藍尼 Lany Devening
- 戴德・理查 Richard Dadd
- 薄邱尼・翁貝特 Umberto Boccioni
- 謝弗勒爾・米歇爾仁 Michel-Eugène Chevreul
- 謝勒弗・弗利茲 Fritz Schleifer
- 賽密克・保羅 Paul Cemmick
- 韓森・杜恩 Duane Hanson
- 韓福德・馬汀 Martin Hanford
- 魏哲邁 Max Wertheimer
- 魏斯・安德魯 Andrew Wyeth
- 懷特莫爾 J. H. Whittemore
- 懷特瑞德・瑞秋 Rachel Whiteread
- 瓊斯・賈斯培 Jasper Johns
- 羅伯茲・威廉 William Roberts
- 羅思克・馬克 Mark Rothko
- 羅素・亞曼達 Amanda Russell
- 羅斯柯・馬克 Mark Rothko
- 羅塞蒂・但丁・加百列 Dante Gabriel Rossetti
- 羅德列克 Henri de Toulouse-Lautrec
- 羅德欽柯 Aleksandr Rodchenko
- 羅德徹寇・亞歷山大 Aleksandr Rodchenko
- 羅蘭森・湯姆斯 Thomas Rowlandson
- 關瓊 Gwen John
- 竇加・愛德格 Edgar Degas
- 蘇利文・路易斯 Louis Sullivan
- 騷提 Steffen Sauerteig
- 蘭迪・尼古拉斯 Nicholas Lundy
- 蘭格・桃樂絲 Dorothea Lange
- 蘭德・保羅 Paul Rand
- 蘭德・約翰 John G. Rand
- 露易卡・瑪琳娜 Marina Lewycaka

作品名中英對照（依中文筆畫）

deSIGN+ 21
藝術與設計入門

原著書名	Foundations of Art + Design
著　者	亞倫·派普（Alan Pipes）
譯　者	劉繩向、藍曉鹿
特約編輯	陳正益
執行編輯	洪淑暖、李華

發 行 人	涂玉雲
副總編輯	王秀婷
版　權	向艷宇
行銷業務	黃明雪、陳志峰
法律顧問	台英國際商務法律事務所　羅明通律師

出　版　積木文化
104台北市民生東路二段141號5樓
電話：(02) 2500-7696　　傳真：(02) 2500-1953
官方部落格：http://cubepress.com.tw/
讀者服務信箱：service_cube@hmg.com.tw

發　行　英屬蓋曼群島商家庭傳媒股份有限公司城邦分公司
台北市民生東路二段141號2樓
讀者服務專線：(02)25007718-9　　24小時傳真專線：(02)25001990-1
服務時間：週一至週五上午09:30-12:00、下午13:30-17:00
郵撥：19863813　　戶名：書蟲股份有限公司
網站：城邦讀書花園　網址：www.cite.com.tw

香港發行所　城邦（香港）出版集團有限公司
香港灣仔駱克道193號東超商業中心1樓
電話：852-25086231　　傳真：852-25789337
電子信箱：hkcite@biznetvigator.com

馬新發行所　城邦（馬新）出版集團
Cite (M) Sdn. Bhd. (458372U)
11, Jalan 30D/146, Desa Tasik, Sungai Besi,
57000 Kuala Lumpur, Malaysia.
電話：603-90563833　　傳真：603-90562833

設　計　許瑞玲
製版印刷　中原造像股份有限公司

城邦讀書花園
www.cite.com.tw

Foundations of Art + Design

Text	2008, 2003 Alan Pipes
Translation	2010 Cube Press, a division of Cite Publishing Ltd.

This book was designed, produced and published in 2008 and 2003 by Laurence King Publishing Ltd., London

2010年（民99）10月21日　初版一刷　　　　　　　　　　Printed in Taiwan.
售價 / 750元
ISBN 978-986-120-367-6

國家圖書館出版品預行編目資料

藝術與設計入門 / 亞倫.派普(Alan Pipes)著；劉繩向, 藍曉鹿譯. -- 初版. -- 臺北市：積木文化出版：家庭傳媒城邦分公司發行, 民99.10

272面；21x28公分
譯自：Foundation of art + design
ISBN 978-986-120-367-6(平裝)

1.設計 2.藝術

960　　　　　　　　　　　　　　99018723